일러두기

본문에 나오는 도서명은 《 》
잡지명이나 영화명은 〈 〉
그 외 미술 작품명은 ' '로 묶었다.
다만, '1914년 상자' '녹색 상자' '흰색 상자' 또는
'부정법'은 출판물의 형태를 빌어 표현한
뒤샹의 작품에 해당하므로 ' '로 표시했다.

이 도서의 국립중앙도서관 출판시도서목록(CIP)은
서지정보유통지원시스템 홈페이지(http://seoji.nl.go.kr)와
국가자료공동목록시스템(http://www.nl.go.kr/kolisnet)에서
이용하실 수 있습니다. (CIP제어번호: CIP2016011928)

예술가들의 예술가
뒤샹에 관한
208개의 단어

뒤샹
딕셔너리

THE
DUCHAMP
DICTIONARY
A to Z

토마스 기르스트
지음

주은정
옮김

design **house**

Published by arrangement with Thames & Hudson Ltd, London
The Duchamp Dictionary © 2014 Thames & Hudson Ltd, London
Text © 2014 Thomas Girst
Illustrations © 2014 Luke Frost and Therese Vandling (Heretic)
Designed by Therese Vandling
This editor first published in Korea in 2016 by Design House, Seoul
Korean edition © 2016 Design House
All Rights reserved.

CONTENTS

INTRODUCTION
: A B C DUCHAMP

1772년 드니 디드로Denis Diderot, 1713-1784와 장 르 롱 달랑베르Jean le Rond d'Alembert, 1717-1783는 《백과전서 또는 과학, 예술, 기술에 관한 체계적인 사전Encyclopaedia or a Systematic Dictionary of the Sciences, Arts and Crafts》을 완성했다. 7만여 개가 넘는 항목으로 구성된 28권 분량의 엄청난 프로젝트였다. 이를 계기로 지식의 탐구와 구조화, 범주화 방법에 대한 인식이 바뀌었다. 마침내 예술가들과 작가들은 사전의 형식은 지식 수집일 뿐만 아니라 흥미진진한 전복의 가능성도 내포하고 있음을 깨닫기 시작했다. 디드로보다 한 세기 뒤의 작가 귀스타브 플로베르Gustave Flaubert, 1821-1880는 자신이 속한 사회 일반의 어리석음과 아둔함을 폭로하기 위한 사전을 꿈꿨다. 《주입된 개념 사전The Dictionary of Received Ideas》에서 그는 궁극적으로 지혜를 완전히 정복하려는 인류의 시도가 초래하는 어리석음, 실망감뿐만 아니라 인간 지성의 무익함과 끝없는 지혜 추구의 무상함을 드러내고자 했다. 플로베르의 사전에서 예술가라는 주제에 대한 다음과 같은 견해를 발견할 수 있다. "그들이 하는 말은 모두 웃어 넘겨야 한다." "많은 돈을 벌지만 창문 밖으로 던져버리고 만다." "그들이 하는 일은 '일'이라고 간주될 수 없다." "종종 저녁 식사에 초대되기도 한다." "모두 장난꾸러기들이다."[1]

플로베르와 같은 프랑스 노르망디 사람인 마르셀 뒤샹Marcel Duchamp, 1887-1968 역시 예술가에 대한 그의 견해를 흥미롭게 여겼을 것이다. 뒤샹은 부조리에 대한 감각이 남달랐고 도발에 대한 감수성이 풍부했다. 그래서 그의 독특한 모더니즘 예술은 당대에 크게 주목 받았다. 특히 역설적인 전복성과 정교한 재치로 유명했다. 그가 레디메이드readymade, 즉 대량 생산 오브제에 서명하기 위해 그림을 그만둔 일화는 잘 알려져 있다. 일상의 오브제인 그의 레디메이드는 오늘날까지도 계속해서 논란과 논쟁을 불러일으키고 있다. 레디메이드가 근본적으로 가지고 있는 인습 타파주의적 면모와 무엇이 예술이 될 수 있는지를 예술가와 관람객 모두에게 열어놓는 허용이야말로 뒤샹이 후대에 남긴 가장 위대한 유산이라 할 수 있다. 한 예를 들면 미국의 화가 로버트 마더웰Robert Motherwell, 1915-1991은 뒤샹이 다양하게 시도한 실험적인 예술 작업을 "경외심을 불러일으키는 사보타주의 힘"으로 해석했다.[2]

뒤샹의 작품과 사유 과정은 매우 복잡하고 정교하며 다채롭다. 그는 미술을 넘어 문학, 무용, 영화, 음악, 철학, 그래픽 디자인과 같은 다양한 분야까지 영향을 미쳤다. 미학과

단순한 시각적 즐거움, 개인적인 취향을 포기하고 에로티시즘과 의심, 무관심, 우연, 현대적인 기계를 수용한 그는 여러 다양한 문화 운동과 상반되는 세력의 교차점에 위치한다. 그 어느 때보다 오늘날 그러한 경향이 더욱 두드러지며 비단 서구 문화에만 한정되지도 않는다.

뒤샹은 일반적으로 합의된 언어의 의미를 깊이 불신했다. 그가 자신의 작품이 오늘날에도 예술의 본질에 관한 개념에 의심의 시선을 던지며 다양한 반응과 해석을 낳는다는 사실을 안다면 분명 기뻐할 것이다. 뒤샹에게 예술은 언어적인 해석이 불필요한 것이었다. 그는 언어를 믿지 않았으며 언어가 거대한 적[3]은 아니라 하더라도 인간의 실수[4]라고는 보았다. 하지만 사전은 예외였다. 뒤샹은 사전이라는 형식에서 늘 즐거움을 얻었고, 실현되지는 못했지만 사전에 대한 자신만의 개념을 키워나갔다. 가까운 친구였던 가브리엘 뷔페-피카비아Gabrielle Buffet-Picabia, 1881-1985는 레디메이드를 염두에 두고서 이렇게 말했다. "뒤샹에게 시각 세계란 선택이라는 단순한 행위를 통해 구분한 주제들의 사전이다."[5] 사진가 드니스 브라운 헤어Denise Browne Hare, 1924-1997는 뒤샹과 그의 아내 티니Teeny가 방문했을 때를 이렇게 기억한다. "그들은 사전에서 많은 단어들을 찾아보았습니다. 나는 오래된 라루스Larousse 사전을 갖고 있었는데, 어느 순간 뒤샹은 그 사전을 거의 항상 손에 들고 다녔습니다. 그는 사전의 형식과 페이지마다 그려진 작은 삽화를 좋아했습니다."[6]

뒤샹이 죽기 1년 전인 1967년 한 뉴욕 갤러리가 '부정법À l'infinitif'을 출판했다. 이는 뒤샹의 한정판 상자로, 흩어져 있던 79개의 노트와 메모들을 함께 엮은 것이다. 그 중 많은 수가 '사전과 지도책'이라는 제목으로 묶여 있는데, 여기서 뒤샹은 사전이 정확한 사실을 전달할 수 있다는 일반적인 믿음에 이의를 제기하여 사전에 대한 개념에 혼란을 일으켰다. 그는 한 노트에서 독자들에게 다음과 같이 조언한다. "사전을 훑어보고 '원치 않는' 단어들을 모두 삭제하라. 어쩌면 몇몇 단어를 더할 수도 있을 것이다.—때로는 삭제된 단어를 다른 단어로 교체하라."[7] 이보다 앞서 1934년에 제작한 상자에서는 놀랄 만큼 부조리한 그 자체로 그리고 통합에 의해서만 나누어질 수 있는 단어들에 대한 탐색을 제안하는 또 다른 노트를 출판했다. 그는 또한 라루스 사전을 가져와 소위 추상적인, 다시 말해 구체적인 대상을 가리키지 않는 단어들을 복사하는 계획을 구상했다. 이를 통해 뒤샹은 이들 각 단어를 표기

하는 도식적인 기호를 만듦으로써 몇몇 기호군이 새로운 알파벳을 형성하는 전혀 새로운 종류의 문법[8]에 도달했다.

뒤샹은 많은 초현실주의자들과 가까이 지냈는데, 조르주 바타이유Georges Bataille, 1897-1962 는 1929~1930년 초현실주의 잡지 〈도큐먼츠Documents〉에 자신의 책 《비판적인 사전 Critical Dictionary》의 항목을 실었다. 1938년 폴 엘뤼아르Paul Eluard, 1895-1952와 앙드레 브르 통André Breton, 1896-1966은 파리의 보자르 갤러리Galerie des Beaux-Arts에서 개최된 〈국제 초현 실주의전Exposition Internationale du Surréalisme〉에 맞추어 《초현실주의 요약 사전Dictionnaire abrégé du surréalisme》을 출판했다. 1977년 뒤샹의 첫 회고전, 즉 조르주 퐁피두 센터 개관전의 여 러 권으로 구성된 전시 도록 중 제3권 〈입문서Abécédaire〉에는 연금술에서 비용Villon에 이르 기까지 뒤샹과 관계가 있는 20개 항목을 알파벳순으로 모아놓았다. 미술사의 참고 도서 나 백과사전에서 예술가는 그 중요성이 종종 설명에 할애된 분량에 따라 평가된다. 종종 뒤샹의 분량을 극대화하고자 하는 것은 바로 이런 이유에서이다. 예를 들면 학자이자 미 술 거래상인 프란시스 M. 나우만Francis M. Naumann, 1948-이 1990년대 중반 맥밀란Macmillan의 《미술 사전Dictionary of Art》에 실릴 뒤샹에 대한 글을 써달라는 요청을 받았을 때, 그는 자신 이 무엇을 쓰건 간에 피카소의 분량만큼은 되어야 한다는 점을 설득력 있게 주장하며 단 어 수에 제한이 없어야 한다고 고집했다. 최근 다국어로 제공되는 무료 인터넷 백과사전 위키피디아Wikipedia가 대체로 제1순위로 선택되는 자료 조사 웹사이트임을 고려할 때, 종 이 사전뿐만 아니라 뒤샹에 대한 디지털 사전도 언젠가 등장하게 될 것이다.

이 책은 뒤샹에 대한 새로운 연구를 소개하고, 간결하고 흥미로운 항목들을 통해 그에 대 한 지식과 이해를 넓혀준다. 가장 흥미로운 현대 지성인 중 한 명인 뒤샹의 삶과 작품을 보다 많은 사람이 즐기는 데 미술사의 담론들은 오랜 장애물이었다. 아방가르드 예술가 친구인 기욤 아폴리네르Guillaume Apollinaire, 1880-1918는 뒤샹이 25세였을 때 그가 무엇보다 예술과 대중을 화해시킬[9] 것이라고 내다봤다. 이후로 뒤샹만큼 면밀히 연구된 예술가는 거의 없다고 할 수 있다. 힌두교의 의식부터 근친상간에 이르기까지, 정신 분석부터 후기 구조주의에 이르기까지, 뒤샹의 내적인 정신 작용을 설명하기 위해 거의 모든 이론과 개념 이 동원되어왔다. 《뒤샹 딕셔너리》는 아폴리네르의 선언에 충실히 따라 이와 같은 이론과

뒤샹에 대한 문헌에 자주 등장하는 이해가 어려운 어휘를 배제하면서, 사실에 입각하여 그와 그의 작품을 합당하면서도 다가가기 쉽게 만들고자 했다. 다만 뒤샹을 예술가로 지칭한 것은 이 책에서 유일하게 그의 입장과 어긋난 부분이라 할 수 있다. 사실 뒤샹은 그가 만든 용어인 무예술가an-artist를 선호했다. 무예술가는 이 책에서도 다루고 있는 표제어로 결코 예술가를 의미하지 않는다.[10] 신체에 난 털의 혐오부터 가장 친한 친구의 아내에 대한 짝사랑에 이르기까지, 앙리 푸앵카레Henri Poincaré, 1854-1912와 막스 슈티르너Max Stirner, 1806-1856 같은 과학자와 철학자에 대한 매료부터 사랑과 삶이 불가분하게 뒤얽혀 있는 작품의 핵심 요소인 에로티시즘에 이르기까지, 모든 것을 이 사전에서 찾아볼 수 있다.

이 책을 위한 연구 조사는 뒤샹 연구의 최고 권위자인 세르주 스타우퍼Serge Stauffer, 1929-1989의 자료를 소장한 슈투트가르트 미술관Staatsgalerie Stuttgart 자료 보관소, 뉴욕의 론다 롤란드 시어러Rhonda Roland Shearer, 1954-의 예술 과학 연구소Art Science Research Laboratory 컬렉션과 도서관에서 주로 이루어졌다. 최근에는 온라인을 통해서도 귀중한 자료들을 많이 구할 수 있었다. 워싱턴 DC의 의회 도서관Library of Congress이 디지털화한 사료적 가치가 있는 신문 자료와 예일 대학교Yale University의 바이네케 희귀 도서 및 고문서 도서관Beinecke Rare Book & Manuscript Library이 공개한 자료들을 비롯해 이 책을 쓰는 동안 여러 곳으로부터 큰 도움을 받았다. 뉴욕 공립 도서관New York Public Library과 뉴욕 대학교New York University에서의 연구는 새로운 연구 동향과 사실 확인, 100년 전의 정보를 찾는 데 유용했다. 필라델피아 미술관 Philadelphia Museum of Art과 마르셀 뒤샹 협회Association Marcel Duchamp는 중요한 세부 정보를 제공해주었고, 20년 넘게 이어져온 세계 곳곳의 여러 뒤샹 연구자들과의 지속적인 교류 역시 이 책에 큰 도움이 되었다.

이 복잡한 예술가의 작품에 깊이 천착할수록 그의 작품 세계는 더욱 놀랍고 흥미진진해진다. 그러나 많이 알게 될수록 모르는 것 역시 많다는 점을 깨닫게 된다. 뒤샹의 글과 노트, 인터뷰를 연구하는 일은 종종 많은 노력을 요하고 상당히 모순적인 결론에 부딪히기도 한다. 하지만 2차 문헌에만 의존해 예술가를 알게 되는 것보다는 이 방식이 훨씬 유익하다. 뒤샹은 예술의 개념에 맞섰고 이를 통해 미술사의 흐름을 영원히 바꾸어놓았다. 따라서 뒤샹에 대한 연구 역시 미술사적인 서술 방식을 변형시킬 정도로 전복적이어야 한다.

분명 그것은 흥미로운 일이 될 것이다.

1887년 7월 28일 뒤샹이 루앙의 북동쪽 블랭빌-크레봉Blainville-Crevon의 작은 농촌 마을에서 공증인의 아들로 태어났을 때, 한 세기도 채 지나지 않아 20세기의 가장 중요한 예술가로 꼽히게 될 것이라고 예상한 사람은 아무도 없었다. 인습 타파나 아방가르드, 예술에 대한 급진적인 개념에 있어서 그의 이름은 대표 주자로 인정되지만 뒤샹의 실제 삶과 예술, 사유에 대한 지식은 지엽적인 수준에 머물러 그 사이에는 큰 간극이 존재한다. 이 책을 통해 뒤샹이 오늘날의 예술에 남긴 유산뿐만 아니라 이 탁월한 예술가의 작품과 개념, 사고방식에 관심을 가지는 이들이 그 틈을 메울 수 있기를 바란다. 뒤샹은 무엇보다 모순적이었다. 그는 침묵과 고독을 소중히 여긴 인기 있는 예술가였고, 진지한 지적 의도를 지닌 장난꾸러기였으며, 예술을 중시하면서도 거의 10년 동안 체스에만 몰두한 사람이었다. 이 책은 전문 용어의 도움 없이 그의 모순을 명쾌하게 헤쳐 나가면서 그 속에서 즐거움을 발견하게 해줄 것이다.

1. Gustave Flaubert, Dictionnaire des idées recues; Album de la Marquise; Catalogue des idées chic, vols. V, VI (Oeuvres complètes), Paris: Société des Études Littéraires, 1972.
2. Motherwell, 'Introduction by Robert Motherwell', in Cabanne, 1987, p. 12.
3. 윌리엄 사이츠William Seitz와의 인터뷰, Gough-Cooper and Caumont, in Hultén (ed.), 1993, within the entry for 15 February 1963, (페이지 번호 없음)에서 인용.
4. Motherwell, 앞의 글
5. Buffet-Picabia, 'Marcel Duchamp Fluttering Hearts'(1936), on Hill(ed.), 1994, pp. 15-18, p.16.
6. Hare, Tomkins, 1996, p. 430에서 인용.
7. Sanouillet and Peterson (eds), 1989, p. 77-79.
8. 위의 책, p. 31-32.
9. Apollinaire, 1970, p.48.
10. George Heard Hamilton and Richard Hamilton in conversation with Duchamp, 'Marcel Duchamp Speaks', BBC Third Programme (October 1959); published as a tape by Furlong (ed.), 1976.

A

Abstract Expressionism
추상표현주의

뒤샹은 1918년 그림 그리기를 중단했지만 그
추세를 면밀히 살폈다. 그는 팝 아트는 인정했
지만 전후 미국 미술의 또 다른 흐름이었던 추
상표현주의에 대해서는 "캔버스 위의 곡예와
도 같은 물감 얼룩일 뿐"1이라며 일축했다. 잭
슨 폴록Jackson Pollock, 1912-1956을 옹호하면서도
대체로 추상표현주의를 여타의 새로운 흐름에
심각한 위험을 가하는 요소로 여겼고, 특히 금
전 거래가 추가된 새로운 규범의 전통주의2가
내재되어 있다고 생각했다.

뒤샹은 이렇게 말했다. "좋은 그림이란 지성이
그 일부를 이룰 때 증명될 수 있다. 내가 볼
때 추상표현주의는 전혀 지적이지 않다. 그것
은 망막적인 것의 지배를 받는다. 나는 거기
서 어떤 회백질도 찾을 수 없다. ……기교는
배울 수 있을지언정 독창적인 상상력은 배울
수 없다."3

이런 비판은 일방적인 것이 아니었는데, 추상
표현주의자들 역시 뒤샹에 대해 비판적이었다.
1950년대 가장 뛰어난 추상표현주의 옹호자
중 한 명인 바넷 뉴먼Barnett Newman, 1905-1970은
레디메이드를 미술관이라는 공간에 유흥을 대
중화시킨 죄가 있는, 단순한 도구일 뿐이라고
언급했다.

화가 로버트 마더웰Robert Motherwell, 1915-1991과
의 불화로 인해 뉴먼은 한 걸음 더 나아가 이
렇게 말했다. "분명하게 밝히지만, 마더웰이 뒤
샹을 아버지로 삼고 싶다면 뒤샹은 그의 아버
지일 뿐 나의 아버지는 아니다. 그리고 그는
내가 존경하는 미국 화가 그 누구의 아버지도
아니다."4

Abstraction *illust P. 18*
추상

뒤샹은 추상미술이 정신을 개입시키는 대신 그저 눈을 즐겁게 만드는 망막적인 그림일 뿐이라고 일축했지만, 최근의 연구는 그를 비구상 미술에 영향을 미친 중요한 인물로 인정해야 한다고 주장한다. 레디메이드를 통해 개념으로서의 작품을 성립시키고 전적으로 작품과 관계가 있지만 독립적인 노트와 상자의 텍스트를 작성한 뒤샹은 추상이 장차 미술의 조건을 바꿀 것이라는 점을 분명히 드러낸다.5 뒤샹은 1912년 뮌헨에 머물면서 그해 초 출판된, 추상의 문제를 다룬 바실리 칸딘스키의 획기적인 논문 〈예술의 정신적인 것에 대하여On the Spiritual in Art〉를 읽고 주석을 달아놓기도 했다. 뒤샹은 지각이란 확고부동한 독립체가 아니라 끊임없이 변하고 발전하는 것이라고 보았다. 그리고 오늘날 추상으로 간주되는 것이 50년 뒤에는 동일한 방식으로 보이지 않을 수 있다고 생각했다.6 레디메이드나 광학 장치, 또는 반＊추상적인 영화 〈빈혈 영화Anémic Cinéma, 1926〉에서 볼 수 있듯이 뒤샹은 종종 작품에 개인적인 유머와 에로티시즘을 삽입했다. 그러나 동시대 추상미술가들의 순수나 감정, 초월을 향한 야심찬 추구에는 결코 가담하지 않았다.

Alchemy *illust P. 19*
연금술

4차원과 수학의 관계는 연금술과 과학의 관계와 같다. 초보자에게는 아이디어와 이데올로기가 마구 혼재된 것처럼 보이는 것이 그 영역의 내부에 있든 외부에 있든 거기에 몰두하는 사람에게는 실험이나 신념 체계 전체를 시험해볼 수 있는 매우 유용한 장이 된다. 1960년대 후반 아르투로 슈바르츠가 뒤샹의 삶과 작품을 이해하는 데 중요한 열쇠인 연금술을 소개해주었다. 뒤샹의 작품을 단일한 인과관계에 따른 해독을 요하는 수수께끼나 그림 맞추기 또는 비밀이라고 가정하는 것이 출구 없는 막다른 길인 것처럼, 그의 작품 도처에 자주 등장하는 연금술의 기호와 상징을 발견하는 것 역시 그에 대한 연구에 많은 의미를 더해주지는 못한다. 뒤샹은 연금술에 대해 이렇게 말했다. "만약 내가 연금술을 행했다면 그것은 현재 가능한 방식으로만, 다시 말해 그것을 전혀 알지 못한 채 행한 것일 뿐입니다."7 뒤샹의 작품과 연금술의 관계를 두고 찬반양론으로 나뉜 분파들은 어느 프리지아Phrygia 왕 미다스Midas에 대한 고대 그리스 신화를 통해 화해할 수도 있을 것이다. 리처드 해밀턴은 레디메이드에 대해 가볍게 쓴 글에서 이렇게 말한다. "그의 손은 미다스의 손이었다. 뒤샹이 했던 일은 신과 같은 그의 손가락으로 어떤 오브제를 가리켜 우리가 알고 있는 불멸성과 가장 근접한 것을 부여한 것과 같다."8

American Women
미국 여성

뒤샹이 1915년 뉴욕에 도착했을 때 그는 미국에서 유럽의 어느 현대 미술가보다도 더 유명했다. 매체들은 오귀스트 로댕Auguste Rodin, 1840-1917에서 큐비즘에 이르기까지 다양한 주제에 대한 그의 견해를 다루고 싶어 했다. 뉴욕에 머문 지 3개월이 지났을 무렵 그는 미국 여성들에 대해 이렇게 말했다. "미국 여성들은 오늘날 세계에서 가장 똑똑합니다. 그들은 늘 자신이 원하는 것이 무엇인지를 알고 있고 항상 그것을 손에 넣습니다. 그들은 노예이자 물주 역할을 하는 자신의 남편을 전 세계인의 눈에 우스꽝스럽게 보이도록 만듦으로써 이 점을 증명하지 않았습니까? 그녀들은 똑똑할 뿐만 아니라 현재 어느 인종의 여성도 가지지 못한 아름다운 친족을 갖고 있습니다. 그들의 뛰어난 지성 덕분에 사회는 남성적 요소가 그들의 삶에 침투해야 된다고 주장하지 않으면서도 그들에 대해 충분한 관심을 기울이는, 역시나 똑똑한 자매가 되었습니다. 이 지성이 완벽하게 동등한 양성 관계를 형성하는 데 도움이 되고 있습니다. 지난날 우리의 가장 많은 에너지를 소모시켰던 양성 간의 끊임없는 전쟁은 끝날 것입니다."9 그 후 수십 년에 걸쳐 뒤샹은 많은 미국 여성들과 친구, 후원자, 연인또는 이 모두가 결합된 관계를 맺었다. 1954년 그는 알렉시나 새틀러티니와 결혼했다. 그녀는 화가 앙리 마티스Henri Matisse, 1869-1954의 아들이자 미술 거래상이었던 피에르 마티스Pierre Matisse, 1900-1989의 전 부인이었다.

An-artist
무예술가

"나는 '반anti'이라는 단어에 반대한다. 신앙인과 비교할 때 어쩐지 무신론자 같이 느껴지기 때문이다. 무신론자는 신앙인만큼이나 종교적인 사람이다. 그리고 반예술가는 다른 예술가만큼이나 예술가이다. 만약 반예술가를 다른 말로 바꾼다면 무無예술가가 훨씬 나을 것이다. 무예술가는 결코 예술가를 의미하지 않는다. 그것은 나에 대한 개념이 될 것이다. 나는 무예술가가 되는 것에 전혀 개의치 않는다."10 뒤샹은 무예술가An-artist와 무정부주의자anarchist의 유사한 발음에 대해서도 신경 쓰지 않았다.

Anatomy
해부학

뒤샹은 그림 '신부'에서 묘사한 것이 내장 같은 형태11이고, '큰 유리' 안의 신부는 해골12이라고 언급했다. 인간 해부학에 대한 높은 관심은 그가 해부학을 기계적인 작동과 함께 병치시키기 시작했을 때부터 생겼다. 분리될 수 있는 수십 개의 조각들로 이루어진 기계적인 모델과 왁스 형상이 있는 해부학 박물관은 지식인이나 일반 관람객 모두에게 흥미로운 관광 명소였다. 뒤샹은 그림 '처녀에서 신부로의 이행The Passage from Virgin to Bride, 1912'에서도 해부학을 다뤘다. 19세기 후반 이래로 모든 성인 전용 해부학 전시에서 순결을 잃은, 혹은 순결한 처녀13의 생식기가 대개 포함되었다는 점이 그의 관심을 끌었을 것이다.

20세기 초의 작품부터 에로틱한 오브제들과 마지막 대표작 '주어진 것'에 이르기까지 뒤샹은 여성 신체의 가장 은밀한 부분을 표상하는 데 골몰했던 것으로 보인다. 따라서 '주어진 것'에서 중앙의 토르소 주형을 뜨는 과정상의 문제가 "마네킹의 부정확한 해부학과 모호한 성을 설명해준다."14는 지적은 설득력이 없어 보인다. 뒤샹은 이 작품에서 세 명의 여성—알렉시나 새틀러티니, 마리아 마르틴스, 메리 레이놀즈를 본떠 토르소를 만들었다. 그러나 이러한 과정 때문이라기보다는 단순한 시각적인 차원을 능가하는 정교한 형식의 재현에 대한 관심과 다수의 작품에서 드러나는 그가 성을 유희하는 방식이 여성 신체의 정확한 해부학적 묘사를 뛰어넘도록 만들었다고 보는 것이 타당하다. 뒤샹에게 오브제를 왜곡하는 것15 즉, 체계적인 왜곡16은 1900년 이래로, 아마도 그 전부터 그의 방식17이었다고 할 수 있다. 이것은 그가 해부학을 마음대로 다루었다는 것18을 의미한다.

Guillaume Apollinaire
기욤 아폴리네르

기욤 아폴리네르1880-1918는 뒤샹의 작품에 대해 급격한 태도 변화를 보여주었다. 1910년 초 뒤샹의 '매우 추한 누드들'에 대해 맹비난했다가 1911년 말 그의 흥미로운 전시들19에 대해서는 긍정적이었다. 이후 아폴리네르는 뒤샹의 작품에 매료되었다. 뒤샹 역시 마찬가지였다. 아방가르드 시인이자 극작가, 기획자, 포르노 작가, 초현실주의 옹호자인 아폴리네르보다 7살 어린 뒤샹은 관심은 고마워했지만 그의 장황한 문학은 불신했다. 뒤샹에게 그림은 그 자체가 언어이기 때문에 문자나 음절로 옮길 필요가 없었다. 아폴리네르는 《큐비즘 화가들Les Peintres Cubistes, 1913》에서 10명의 화가를 다루었는데, 그 중 한 명이 뒤샹이었다. 이 책에서 아폴리네르는 "마르셀 뒤샹처럼 예술과 대중을 조화시키기 위해 미학적인 집착을 버리고 활력에 집중하는 것이 예술가의 과제가 될 것이다."20라고 예견했다. 뒤샹은 아폴리네르, 프란시스 피카비아와 함께 레이몽 루셀의 소설 《아프리카의 인상Impressions d'Afrique》을 각색한 연극 공연을 보았고, 악명 높은 장거리 자동차 여행을 떠났다. 이 경험은 뒤샹의 삶에 큰 영향을 미쳤다.

그의 수수께끼 같은 반半레디메이드 '에나멜을 칠한 아폴리네르Apolinère Enameled, 1916-1917'는 침대의 기둥을 페인트칠하는 어린 소녀의 모습을 묘사한 산업용 페인트 브랜드 사포랭 에나멜Sapolin Enamel의 광고판을 변형한 것으로, 시인에 대한 존경의 표현이었으나 아폴리네르는 이 작품을 감상할 수 없었다. 그는 1918년 스페인 독감과 전쟁에서 입은 중상의 합병증으로 사망했다.

Architecture
건축

"당신은 건축에 흥미를 느낍니까?"
"아니요. 전혀요."21

Walter and Louise Arensberg
월터와 루이스 아렌스버그

시인이자 후원자, 암호 해석가인 월터 아렌스
버그1878-1954와 그의 아내 루이스1879-1953는
1915년 뒤샹을 만난 이후 그의 가장 중요한
컬렉터가 되었다. 하버드 대학에서 공부한 월
터 아렌스버그는 평생 알리기에리 단테Alighieri
Dante에 대해 깊이 숙고하며, 윌리엄 셰익스피
어William Shakespeare가 사실은 프란시스 베이컨
Francis Bacon이라는 점을 증명하고자 했다. 세부
적인 요소에 대해 철저한 강박증을 보인 그의
취미는 분명 뒤샹의 흥미를 끌었을 것이다. 비
슷한 정신세계를 지닌 이 두 사람의 첫 만남이
아렌스버그를 타오르게 한 것처럼 뒤샹에게도
일종의 마법이었다. 22 뒤샹은 아렌스버그 부부
가 주최한 아방가르드 시인과 예술가들 모임
에서 중심이 되었다. 이들은 부부의 어퍼 웨스
트 사이드Upper West Side의 2층짜리 아파트에서
자주 모였다.

하지만 금주령으로 인한 침체된 분위기와 제1
차 세계대전이 끝난 뒤 많은 유럽 예술가들이
본국으로 돌아가게 되면서 개방적이었던 살롱
의 전성기는 점차 쇠했다. 월터와 루이스의 외
도와 음주 문제, 점점 악화되어 가는 재산 투
자 문제가 한데 겹치면서 1920년대 초 아렌스
버그 부부는 캘리포니아로 이주했고 1927년에
는 할리우드에 영구 정착했다. 크리스토퍼 콜
럼버스Christopher Columbus가 미 대륙을 발견하
기 이전 시대의 예술 작품들과 가장 중요한 작
품을 포함해 약 40점의 뒤샹의 작품을 소장한
이들 부부의 방대한 현대 미술 컬렉션은 1950
년 필라델피아 미술관Philadelphia Museum of Art에
기증되었다.

Armory Show
아모리 쇼

Art
미술

1913년 뒤샹이 뉴욕의 아모리 쇼에서 선보인 그림 '계단을 내려오는 누드 No. 2'는 오늘날 그가 인정과 주목을 받는 데 토대가 되었다. 이 중요한 전시에서 선보인 천여 점의 작품 중에는 뒤샹의 그림 4점도 포함되어 있었다. 이 전시는 유럽과 북미의 현대 및 아방가르드 미술을 보다 많은 대중에게 소개하고자 열렸다. 시카고와 보스턴 순회를 포함해 2월에서 5월까지 진행된 이 전시에서 뒤샹의 작품은 모두 미국의 컬렉터들에게 판매되었다. 이 전시의 상세한 연대기 편자인 밀튼 W. 브라운Milton W. Brown, 1911-1998이 썼듯이 아모리 쇼는 처음부터 "오랫동안 미학적 정체 상태에 빠져 있던 미국을 자극하고 정신적인 충격을 주기 위해" 의도되었다.23 이러한 측면에서 볼 때 전시는 성공적이었고, 오늘날까지 인습 타파라는 뒤샹의 고유 브랜드와 유머, 복잡다단한 작품이 널리 알려지는 계기가 되었다. 1915년 여름 예술학자이자 미술가이며 이 전시의 주최자였던 월터 파크Walter Pach, 1883-1958의 제안으로 뒤샹은 친구 프란시스 피카비아와 함께 '계단을 내려오는 누드 No. 2'를 뒤따라 뉴욕으로 갔다. 당시 27세였던 뒤샹은 이미 그림을 그만둔 상태였고 최초의 레디메이드를 구상 중이었다. 미국 땅을 밟았을 때 그는 또 다시 한 걸음 앞서 나갔다.

1913년 20대 중반이었던 뒤샹은 "'미술' 작품이 아닌 작품을 만들 수 있을까?"24라는 질문을 제기했다. 어느 누구도, 그리고 어떠한 확고한 이론이나 진보도 믿지 않은 그는 미술이 과연 제대로 정의 내려질 수 있는지를 의심했다. "왜냐하면 미학적인 감정을 언어적 묘사로 옮기는 것은 정말로 겁먹었을 때의 두려움에 대한 묘사처럼 부정확하기 때문이다."25

Art History
미술사

Artist
예술가

미술사가 조지 허드 해밀턴George Heard Hamilton, 1910-2004, 미술가 리처드 해밀턴과의 인터뷰에서 뒤샹은 "미술사는 미술이 아니다."26라는 견해를 드러냈다. 그는 그림과 조각이 언젠가 사라질 것이라 믿었고, "미술사는 언제나 미술 작품의 가치를 미술가의 논리적인 설명에는 완전히 귀를 닫은 채 판단하고 결정해왔다."27고 생각했다. 1963년 잡지 〈보그Vogue〉와의 인터뷰에서 그는 10년 전 여동생 쉬잔Suzanne, 1889-1963과 그녀의 남편 장 크로티Jean Crotti, 1878-1958에게 보낸 편지의 구절을 인용하며 말했다. "꽃의 향기28나 향은…… 아주 빨리 날아가버린다.29 그래서 그 영혼30을 잃고 만다. 남은 것들만이 미술사라는 영역 안에서 미술사가에 의해 분류될31 것이다. 따라서 미술가의 동시대인들이 아닌 후대가 그 미술가의 중요성을 판단하게 될 것이다." 뒤샹은 미술사에 대해 다음과 같이 생각했다. "체계화된 모든 것은 이내 불모지가 된다."32 "미술사는 미술관에 있는 한 시대의 유물이다. 그렇다고 해서 반드시 그 시대의 정수를 의미한다고 볼 수는 없다. 근본적으로는 오히려 그 시대의 평범한 것의 표현이라 할 수 있다. 왜냐하면 아름다운 것들은 이미 사라졌기 때문이다. 대중이 간직하기를 원하지 않으므로."33

"나는 예술을 믿지 않는다. 예술가를 믿는다."34

Art Market
미술 시장

뒤샹은 갤러리와 미술 거래상, 비평, 미술사를 무시했고 무엇보다도 상업주의를 불신했다. 그는 상업주의가 창조력에 가장 큰 위협이 된다고 보았다. 따라서 그는 자신의 작품이 몇몇 컬렉터들의 수중에서 끝나게 될 것이고, 그런 뒤에 그들이 몇 안 되는 미술관에 작품을 기증할 것이라고 확신했다. 뒤샹이 20세기의 가장 중요한 미술가 중 한 명이지만 미술 시장에서는 거의 움직임을 찾아볼 수 없는 까닭은 바로 이 때문이다. 미술 시장과 연결되어 있다 하더라도 구입할 수 있는 작품은 대개 에디션뿐이고 대표적인 원작은 거의 시장에 나와 있지 않다. 프란시스 M. 나우만Francis M. Naumann, 1948-은 "뒤샹이 생전에 작품을 상업화하려는 시도를 좌절시키는 데 성공했을 뿐 아니라 그의 노력은 오늘날에도 여전히 유효하다."[35]고 주장한다. 실제 지금까지도 그 영향력이 발휘되고 있다. 예를 들어 1990년대 후반만 해도 서명이 있는 '샘1917'의 1964~1965년 에디션을 100만 달러 이하의 가격에 구입할 수 있었다. 그러나 레디메이드 향수병 '아름다운 숨결Belle Haleine, 1921'이 1,140만 달러에 팔리면서 2008년 작품가가 급등했고, 2012년에는 그 라벨의 예비 습작이 약 250만 달러에 판매되었다.

Association Marcel Duchamp
마르셀 뒤샹 협회

1968년 10월 뒤샹이 사망한 뒤 아내인 알렉시나 새틀러티니가 유산을 관리하였고 그가 남긴 작품과 문서들을 모아 기록 보관소를 만들었다. 프란시스 M. 나우만에 따르면 뒤샹의 재산은 36만 달러 정도였다. 반면 파블로 피카소의 재산은 1973년 사망했을 당시 3억 1,200만 달러에 달했다.[36] 뒤샹의 의붓딸이자 앙리 마티스의 손녀인 미술가 재클린 마티스 모니에르Jacqueline Matisse Monnier, 1931-가 조립되지 않은 60여 개의 '여행 가방 속 상자'를 짜 맞추었고 이후 티니가 서명을 했다. 티니는 뒤샹 또는 그녀의 서명을 새긴 고무도장으로 '얇은 돈을 새김 굴뚝Anaglyphic Chimney, 1995'처럼 번호가 매겨진 그의 에디션 작품을 보증했다. 또한 뒤샹 사후 그녀가 발견한 300여 개에 이르는 노트의 출판을 허가했다. 뒤샹의 많은 작품과 문서들을 지속적으로 기증한 필라델피아 미술관과의 긴밀한 협력 속에서 그녀는 폭스바겐 자동차 번호판 레디메이드의 경우처럼 진품임을 입증하는 보증서를 발행했다.

1995년 말 티니가 사망한 이후 모니에르가 어머니를 대신해 1997년 마르셀 뒤샹 협회를 설립하고 대표가 되었다. 이 협회는 마르셀 뒤샹의 작품과 관련된 권리 보호와 보존, 출판, 관리, 수집에 전념한다.37 협회는 뒤샹의 시각 언어에 대한 다른 미술가들의 연구, 전시, 사용에 대해 순수한 관심과 배려, 포용력을 보여준다. 이는 호의를 베푸는 열린 태도라 할 수 있다. 협회는 1964~1965년 에디션에 있어서 서명이 없고 날짜가 기록되어 있지 않으며 번호가 매겨져 있지 않은 레디메이드에 대해서는 법적 조치를 취할 권리를 갖고 있다. 2000년 파리의 조지 퐁피두 센터Centre Georges Pompidou가 프랑스에 살고 있는 젊은 미술가들에게 매년 수여하는 마르셀 뒤샹 상Prix Marcel Duchamp의 제정을 후원하였다. 1998년 뒤샹에 대한 연구를 독려하기 위한 마르셀 뒤샹 연구회Association pour l'étude de Marcel Duchamp가 설립되었고, 정기 학술 간행물인 〈주어진 것 마르셀 뒤샹Étant donné Marcel Duchamp〉이 프랑스어와 영어로 발행되고 있다. 이 간행물은 일 년 반마다 한 호씩 출간되고 있는데, 뒤샹과 그의 가까운 친구들 그리고 협력자들의 관계뿐만 아니라 때때로 한두 개의 특별 주제에 초점을 맞춘 연구를 내놓고 있다. 이 연구회의 회장이자 〈주어진 것 마르셀 뒤샹〉의 편집장인 폴 B. 프랭클린Paul B. Franklin, 1967- 은 오늘날 가장 중요한 뒤샹 연구자 중 한 사람이다.

Automobiles *illust P. 29*
자동차

1909년 미래주의 선언문에서 필리포 토마소 마리네티Filippo Tommaso Marinetti, 1876-1944는 속도의 아름다움에 환호하며 으르렁거리는 자동차가 루브르 미술관Louvre Museum의 유명한 그리스 대리석 조각인 '사모트라케의 니케Winged Victory of Samothrace'보다 더 아름답다고 선언했다.38 20세기 초 젊은 예술가들은 자동차에 매혹되었는데 뒤샹 역시 일평생 자동차에 매료되었다. 그의 드로잉 '2명의 인물과 1대의 자동차2 personnages et une auto, 1912'는 에로티시즘과 기계적인 형태, 그리고 추상과 구상을 함께 결합했다. 같은 해 그는 한 노트에 미술가 친구 프란시스 피카비아와 함께한 쥐라Jura 산맥에서 파리까지의 자동차 여행에 대해 기록했다. 피카비아는 자동차 수집광이었다. 뒤샹은 헤드라이트 아이headlight child를 반대 방향으로 날아가는 혜성이라고 매우 시적으로 묘사했다. 그것은 앞에 꼬리를 달고 있으며 쥐라 산맥-파리 구간의 길을 부스러뜨리면서 아주 생생하게 금빛 먼지를 빨아들인다.39 '큰 유리'의 신부 영역인 상단부에 대한 노트는 때로 엔진과 스파크 플러그, 변속 레버, 냉각 장치와 같은 자동차 부품의 해부학적인 분석처럼 보인다. 이 작품에서 매우 미약한 실린더40가 달린 전기로 작동하는 욕망의 모터41는 사랑의 연료, 곧 신부의 생식기에서 분비되는 물질과 옷을 벗기는 전기적 장치들에 의해 작동42된다.

개화하는 신부는 저속 기어로 비탈면을 오르는 자동차의 이미지에 비유된다. "그 차는 더 높은 정상에 오르고자 하며 마치 기대감에 기진맥진해진 것처럼 천천히 속도를 높이고 차의 모터는 의기양양하게 포효하기 위해 점점 빠르게 돌아간다."[43] 이와 같은 오토-에로티시즘auto-eroticism에의 몰입은 뒤샹 작품 전반에서 발견할 수 있다. 사후에 출간된 잘 알려지지 않은 비망록에는 자동차에 대해 기이하고 불경스러우며 지나치리만큼 희극적인 방식으로 언급되어 있다. "예수가 발로 유리를 들어 올린 채 차창에 붙어 있다."[44]

1927년 6월 뒤샹은 파리의 유명한 자동차 제조업자의 딸인 리디 사라쟁르바소르와 결혼했다. 그녀의 가족 중에는 유명한 자동차 경주 선수도 몇 사람 있었다. 뒤샹이 운전을 할 줄 몰랐기 때문에 리디가 시트로앵Citroën 자동차를 운전하여 신혼여행을 떠났다. 1950년대에 그가 알렉시나 새틀러티니와 결혼할 때 선택한 차는 폭스바겐Volkswagen의 비틀Beetle이었다. 1945년 찰스 헨리 포드Charles Henri Ford, 1913-2002의 아방가르드 문학 예술 잡지가 뒤샹의 첫 단행본을 출간했을 때 뒤샹은 잡지 표지의 제목을 '뷰VIEW'에서 'VieW'로 바꾸어 V와 W만을 대문자로 표기했다. 뒤샹의 마지막 레디메이드는 티니의 폭스바겐VW 비틀의 빨간색과 흰색 번호판이었는데, 뒤샹은 친구 그라티 바로니 드 피케라스Grati Baroni de Piqueras, 1925-를 위해 1962년경 이 번호판에 서명을 하고 이름을 새겨 넣었다.

작품 제목인 '가짜 질Faux Vagin'은 폭스바겐의 프랑스어 발음을 두고 한 말장난이다. 5년 뒤 에칭 동판화에서 뒤샹은 이와 유사하게 '매faucon'를 '가짜 여자 성기faux con'에 비유하여 시각적인 유회를 구사했다. 이는 모두 그의 작품 '주어진 것' 중앙에 자리한 해부학적으로 불분명한 여성의 성을 암시한다.

뒤샹은 카 셰어링car-sharing 계획을 창안하기도 했다. 존 케이지의 기억에 따르면 "20세기 초에 그는 개인 소유의 차를 대중교통 수단으로 활용하는 방안, 즉 자신이 원하는 곳까지 차를 몰고 가서 주차시켜 놓으면 다른 사람이 다시 그 차를 타고 가는 방법을 제안했다."[45]고 한다.

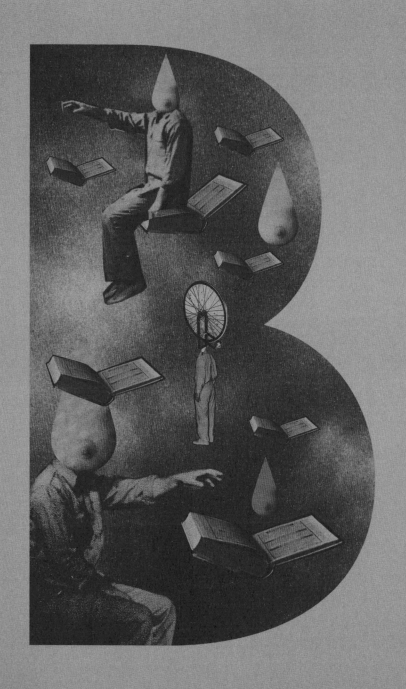

B

Bibliothèque Sainte-Geneviève
생트-쥬느비에브 도서관

뒤샹은 1913년 도서관학 과정에 등록한 뒤 파리의 생트-쥬느비에브 도서관에서 사서로 일했다. 그는 친구 프란시스 피카비아를 통해 일자리를 얻었는데, 피카비아의 삼촌이 이 도서관의 운영자였다. 큐비즘의 독단적인 내분에 애정이 식은 뒤샹은 생계뿐만 아니라 특정한 환경이나 태도로부터 벗어나기 위해1 직장을 구했다고 밝혔다. 알려진 바에 따르면 그는 이곳에서 충분한 돈을 벌었고 특별한 스트레스 없이 하루 4시간 이하로 일했다고 한다. 그는 도서관을 돌아다니면서 자신이 좋아하는 책을 읽으며 시간을 보낼 수 있었다. 아마도 이때 그는 원근법의 과학에 대한 다수의 논문과 책을 탐독했을 것이다. 이 주제는 그의 큰 관심사였고 작품에도 영향을 미쳤다.

Bicycle Wheel
자전거 바퀴

뒤샹은 레디메이드라는 용어를 만들기 2년 전인 1913년 파리에서 최초의 레디메이드를 시도했다. 그는 자전거 바퀴를 거꾸로 세운 포크에 꽂아놓고 이를 흰색 부엌 의자 위에 고정시켰다. 1912년 뮌헨을 여행하며 뒤샹은 바이에른 무역 박람회Bavarian Trade Fair와 독일 미술관Deutsches Museum에서 일상의 오브제와 산업 오브제가 전시되고 있는 것을 목격했다. 프랑스 정부에서 파견한 독일 특사는 전시 중인 대량 생산품들이 "그림이나 돌 조각과 같은 예술 작품으로 간주될 수 있는 자격을 부여받았다."2라고 소감을 밝히기도 했다. 알려진 바에 따르면 그해 말 파리로 돌아와 항공 관련 전시를 관람하던 뒤샹은 페르낭 레제Fernand Léger, 1881-1951와 콘스탄틴 브랑쿠시에게 이렇게 말했다. "그림은 이제 끝났습니다. 이 프로펠러보다 더 나은 것을 어느 누가 만들 수 있겠습니까? 말해보세요. 당신들은 이런 것을 만들 수 있습니까?"3

'자전거 바퀴'의 경우 바퀴살이 프로펠러와 유사하게 중앙의 축을 중심으로 회전한다. 뒤샹은 한때 이것을 실내 장식4이라 불렀으며 만들고 나서 40년 동안 한 번도 전시하지 않았다. 그는 빛의 반사로 인해 벽난로가 연상되는 바퀴의 움직임을 즐겼다. 이후 그는 레디메이드를 선택하는 것은 미학이나 취향이 개입되지 않은 우연과 유머, 무관심과 관계가 있다고 언급하곤 했다.

공교롭게도 1916년 뉴욕에서 제작된 이 작품의 두 번째 버전과 마찬가지로 원작 역시 소실되었다. 세 번째는 1951년에 제작되었고, 부유한 미술 컬렉터인 시드니 재니스가 소장했다. 이 작품과 관련된 일화가 있다. 1995년 8월 한 젊은 남자가 뉴욕의 현대 미술관Museum of Modern Art에 들어가 2층 전시실에서 상설 전시 중인 '자전거 바퀴'를 가지고 나왔다. 그 도둑은 아무에게도 들키지 않고 건물 밖으로 나올 수 있었고, 다음 날 그 작품을 미술관 조각 정원 담 위로 던져서 돌려주었다.5

The Blind Man
눈 먼 사람

베아트리스 우드의 아버지는 자신의 딸이 〈눈 먼 사람〉이라는 부정한 출판물6 때문에 감옥에 가게 될까 노심초사했다. 그녀는 가까운 친구인 앙리-피에르 로셰, 뒤샹과 함께 이 출판물을 공동 편집했다. 그녀의 아버지는 우드가 제정신이 아니라고7 확신했다. 이 얇고 무해한 다다 잡지는 1917년에 4월호와 5월호 단 두 호만 발행되었다. 두 달 뒤 세 번째 호 대신 특별호 〈롱롱Rongwrong〉이 뉴욕에 등장했다. 이 잡지는 표지와 광고를 포함해 분량이 30페이지를 넘지 않았다. 〈눈 먼 사람〉은 뒤샹과 만 레이의 잡지 〈뉴욕 다다New York Dada〉가 등장하기 전까지 4년간 출판되었고 두 번째 호는 깊은 인상을 남겨 오늘날까지도 기억되고 있다. 여기에는 뒤샹의 소변기 '샘'을 옹호하는 루이스 바레즈결혼 전 성은 노튼Norton와 베아트리스 우드의 글이 실렸고, 그의 작품 '초콜릿 그라인더, No. 2Chocolate Grinder, No.2, 1914'가 표지를 장식했다. 짧은 에세이와 시, 미국의 화가 루이스 미셸 엘셔무스에 대한 한 편의 글을 포함한 예술가들의 소품문이 새로운 예술의 독립성과 반反상업주의 및 그 배후에 있는 것들, 그리고 그들의 업적을 기념했다. 1917년 5월 25일 뉴욕의 웹스터 홀Webster Hall에서 눈 먼 사람의 무도회The Blindman's Ball가 개최되었다.

이 모임은 옷을 차려 입은 사람들의 초超보헤미안적이고, 원시적이며, 알코올 중독 말기 같은 거친 댄스 파티라고 홍보되었다.8 술에 취한 뒤샹은 사람들이 보는 앞에서 샹들리에 위로 올라갔으며 다음 날 아침 일찍 네 명의 남녀와 함께 자신의 아파트에서 잠드는 것으로 이 모임을 마무리했다.9

Boredom
지루함

1966년 뒤샹은 오늘날 미술의 주요 요소는 지루함10이라고 확신했다. 그의 철학 중심에는 삶을 너무 심각하게 생각하면 지루함으로 인해 죽게 될 것이라는 두려움이 있었다. 그는 몇 년 뒤 플럭서스Fluxus와 네오 다다Neo-Dada의 기만성을 평하면서 지루함에 대해 다소 회유적인 의견을 피력했다. "대중은 즐겁기 위해서가 아니라 지루해지기 위해서 해프닝을 보러 온다." 그리고 그는 이것이 새로운 개념에 상당히 이바지했다11고 인정했다. 뒤샹에게 충격, 짜증, 지루함은 대척점에 있긴 하지만 동일한 일반 개념인 즐거움만큼이나 미학적 가치의 요소12였다.

Boxes *illust P. 36*
상자

인쇄와 제본, 타이포그래피typography, 그래픽 디
자인에 대한 뒤샹의 관심은 1905년 루앙Rouen
의 라 비콩트 인쇄소Imprimerie de la Vicomte에서
견습생으로 일하던 시절로 거슬러 올라간다.
5개의 에디션으로 제작된 '1914년 상자Box of
1914'로 알려진 작품에서 뒤샹은 액자용 대지
에 부착된 드로잉 한 점과 복사한 16개의 노트
를 출판했다. 임의적이고 즉흥적으로 보이는
노트는 특정한 순서 없이 배열되었다. '1914년
상자'는 미술의 표현 양식에서 전혀 새로운 장
르일 뿐만 아니라 미술사에 있어서 최초의 상
자였다.

20년 뒤 4년간의 작업 끝에 '녹색 상자Green
Box, 1934'가 320개의 에디션으로 제작되었다.
이 상자는 100여 개의 복사한 노트와 드로잉,
사진으로 구성되었다. 완벽한 에디션을 만들
기 위해 뒤샹은 원본과 동일한 종류의 종이와
아연 스텐실을 사용했고 똑같은 형태로 복사
본을 재단했다. '자신의 독신자들에 의해 발
가벗겨진 신부, 조차도The Bride Stripped Bare by
Her Bachelors, Even'라는 제목이 붙은 '녹색 상자'
는 그가 10년 전 미완성 상태로 남겨둔 대표
작 '큰 유리'의 또 다른 제목과 그 명칭이 같다.
'녹색 상자'에 포함된 노트 대부분은 '큰 유리'
에 관한 것이다.

뒤샹에게 '녹색 상자'는 의도했던 바를 매우 불
완전하게 구현한 작품으로 남았다. "그것은
'큰 유리'를 위한 예비 노트일 뿐이며 유통 회
사 시어스 로벅Sears Roebuck의 카탈로그와 다소
비슷하게 유리가 더해졌지만, 시각 자료만큼
이나 중요하게 생각했던 최종적인 형태에는 미
치지 못했다."[13] '큰 유리'는 정신적, 시각적 반
응의 결합인 만큼 생각의 축적물[14]로서 계획되
었다. 따라서 '녹색 상자'는 이 작품의 중요한
구성 요소라 할 수 있다.

1967년 뒤샹은 주로 '큰 유리'와 관련이 있는
또 다른 79개 노트의 복사본으로 구성한, 150
개 에디션의 '부정법À l'infinitif' 또는 '흰색 상자
White Box'를 출판했다. 번역자인 클리브 그레이
Cleve Gray, 1918-2004의 제안에 따라 노트들은 추
측, 사진과 지도책, 색채, 유리에 대한 참고 자
료, 외관과 환영, 원근법, 연속체라고 이름 붙
은 7개의 검은 봉투에 담겨 분류되었다. '흰색
상자'의 투명 합성수지 덮개에는 '큰 유리'의 독
신자들의 기구Bachelors' Apparatus 중 하나인 글라
이더glider의 미니어처 실크스크린 판화 원본이
들어 있다. '녹색 상자'의 노트에 따르면 앞뒤
를 오가는 글라이더의 움직임은 속도가 느린
삶, 잔인한 원, 별난 일들, 삶의 쓰레기, 자위행
위[15]를 의미한다.

Box-in-a-Valise
여행 가방 속 상자

'여행 가방 속 상자'를 통해 뒤샹은 야심에 찬 프로젝트를 시작했다. 포슈아르pochoir, 일종의 수작업 스텐실-옮긴이와 같은 정교한 기술의 도움을 빌린 미니어처 복제본과 복사를 통해 그의 가장 중요한 작품들을 한데 모은 휴대용 미술관이 바로 그것이다. 1930년대 중반에 구상되어 69개에 이르는 품목으로 구성된 이 작품은 1941년에 처음으로 공개되었고 그의 사후에도 계속해서 조립되어 총 300여 개의 품목을 포함한 7개의 연작으로 만들어졌다. 하지만 최초 20개의 고급 한정판 상자만이 가죽 소재의 작은 여행 가방 안에 담겼다. 한정판에는 원작이 포함되었는데, 대개 가방의 덮개 부분에 고정되어 있었다. 첫 번째 '여행 가방 속 상자'는 페기 구겐하임이 소장했다. 그녀는 뉴욕에 있는 자신의 금세기 미술 갤러리Art of This Century에서 특별히 디자인한 장치를 통해 그 내용물을 공개했다. 뒤샹은 "나의 중요한 작업 모두가 이 여행 가방 안에 들어갈 수 있다."16고 말했다. 여행 가방 속의 작품들은 모두 에케 봉크Ecke Bonk, 1953-의 책 《마르셀 뒤샹: 휴대용 미술관Marcel Duchamp: The Portable Museum, 1989》에서 찾아볼 수 있다.

뒤샹이 가명으로 사용한 에로즈 셀라비부터 그의 미니어처, 특히 레디메이드-유리 앰플 '파리의 공기Air de Paris, 1919', 타자기 덮개 '여행자의 접이용 물품Traveller's Folding Item, 1916-1917', '샘' 미니어처들이 상자 뒤편 중앙에 자리한 '큰 유리'와 어우러져 배치된 순서에 이르기까지 뒤샹의 연구자들은 이 작품과 관련된 모든 사항을 면밀하게 조사했다. 봉크는 '여행 가방 속 상자'를 뒤샹의 역설적인 원칙, 다시 말해 겉보기에만 모순적인 근거들의 종합이라고 보았다. "전체적으로 볼 때 그의 작품에서 발견되는 다양한 중첩과 상호 참조는 복제본들의 배열뿐만 아니라 '여행 가방 속 상자'의 공간 구성에도 반영된다. 뒤샹은 이질적이고 다양한 예술에 대한 진술과 업적을 세심하게 정리하여 이 한 작품에서 전부 보여준다."17

뒤샹이 자신의 모든 중요한 작품들이 결국 필라델피아 미술관에 영구적으로 전시될 것을 확신했던 것처럼 그는 '여행 가방 속 상자1941'를 통해 제2차 세계대전이 한창일 때 한치 앞을 내다볼 수 없는 상황 속에서 원본들이 유실되거나 흩어질 때, 많은 작품의 미니어처들을 한 자리에서 보여줄 수 있었다. 2003년 마르셀 뒤샹 상의 수상자인 프랑스 미술가 마티유 메르시에Mathieu Mercier는 2014년 '여행 가방 속 상자'를 팝업북으로 만들었다.

Constantin Brâncuşi
콘스탄틴 브랑쿠시

뒤샹보다 거의 열 살 위였던 루마니아의 조각가 콘스탄틴 브랑쿠시1876-1957는 1904년 뒤샹보다 조금 먼저 파리로 왔다. 이들은 1910년대 초에 처음 만났던 것으로 보인다. 뒤샹과 이후에 아내가 된 알렉시나 새틀러티니는 브랑쿠시와 친한 친구 사이였다. 미술계에 대한 무관심과 유머 감각, 출생지인 유럽보다는 미국에서 더 큰 인정을 받았던 상황은 두 미술가의 공통점 중 일부에 불과하다. 이들의 작품은 모두 아모리 쇼에서 전시되었다. 1926년 가을, 뉴욕의 세관원이 브랑쿠시의 조각을 미술 작품이 아닌 '주방 용품 및 병원 물품'으로 분류하는 바람에 미술 작품에는 부과되지 않는 수입세를 내야 하는 문제가 발생했다. 뒤샹은 서둘러 브랑쿠시를 변호했다. "브랑쿠시의 조각이 미술 작품이 아니라고 하는 것은 달걀이 달걀이 아니라고 말하는 것과 같다."18 1933~1934년 맨해튼의 브루머 갤러리Brummer Gallery에서 개최된 브랑쿠시의 두 번째 전시에서 뒤샹은 형태에 대한 집념과 재료에의 깊은 고찰을 언급하면서 친구의 조각 작품이 주는 즐거움과 힘에 대해 칭찬을 아끼지 않았다.19

한참 뒤인 1951년 두 사람은 시드니 재니스 갤러리Sidney Janis Gallery에서 함께 전시를 열었다. 그리고 뒤샹은 브랑쿠시의 조각을 보여주기 위한 몇몇 전시를 준비하는 데 도움을 주었다. 그 중에는 1955년 구겐하임 미술관Guggenheim Museum에서 개최된 대표적인 회고전도 있었다. 생전에 뒤샹은 브랑쿠시의 작품을 구입, 판매했고 그의 작품이 중요한 인사 및 공공 컬렉션에 포함되도록 도움을 주었다. 두 사람은 편지를 주고받을 때 항상 모리스Morice라는 이름으로 끝맺음을 했다. 브랑쿠시에 따르면 이것은 그들이 공유하고 있다고 생각하는 순수한 가슴과 영혼을 가진 사람들 사이에서만 사용될 수 있는20 이름이었다.

Breasts *illust P. 42*

가슴

파리에서 개최된 전시 〈1947년의 초현실주의 Le Surréalisme en 1947〉를 위해 제작한 고급 한정판 도록에서 뒤샹은 1천여 개의 분홍색 고무 스펀지로 만든 여성의 가슴을 사용해 표지를 디자인했다. 친구이자 동료 미술가인 에리코 도나티Erico Donati, 1909-2008와 협업한 이 표지는 분홍색 카드보드지 날개 위에 고르지 않은 원형의 검정 벨벳으로 둘러싸인 모조 가슴이 부착되어 있고, 뒤표지에는 "만져주세요."라는 문장이 쓰여 있다. 모조 가슴 모델을 결정하기 전에 뒤샹은 연인인 마리아 마르틴스의 가슴을 본떠 만든 석고 모형으로 실험했다. 그는 이후 20년이 넘는 기간 동안 '주어진 것'을 제작하면서 이 과정을 더욱 발전시켜 나갔다. 가슴 모형은 미술에서 새로운 것이 아니었다. 고대에는 테라코타 가슴이 다산과 행운의 부적으로 사용되었다. 이후 가슴 모형은 해부학 연구를 위한 인공물 역할을 했다.

가슴은 뒤샹의 작품에서 자주 등장한다. 예를 들어 '델보풍으로In the Manner of Delvaux, 1942'는 벨기에의 초현실주의자 폴 델보Paul Delvaux, 1897-1994의 가슴이 특징적인 그림 '여성 나무들Women Trees, 1937'에 바탕을 둔 작은 콜라주 작품이다. 뒤샹의 카탈로그 레조네catalogue raisonné, 한 작가의 전 작품을 망라하는 도록-옮긴이에 포함되지 않을 정도로 거의 알려지지 않은 작품인 '앉기 전용For Sitting Only, 1957'은 7개의 모조 가슴으로 장식된 고리 모양의 변기 커버로, 유두는 모두 분홍색으로 채색되었다. 이 작품은 뒤샹의 분신인 에로즈 셀라비와 알렉시나 새틀러티니가 친구인 쟝Jean, 1912-2003과 줄리앙 레비에게 준 결혼 선물이었다.

André Breton
앙드레 브르통

근래의 초현실주의 전시나 연구는 종종 변덕스러운 창시자인 앙드레 브르통1896-1966을 폄하한다. 그러나 브르통이 없었다면 초현실주의는 존재하지 않았거나 제대로 자리 잡지 못했을 것이다. 그는 비타협적이고 용기를 북돋아 주는 고결한 힘의 원천이었다. 민속미술부터 유토피아적인 생각에 이르기까지 모든 것에 대한 끝없는 열정과 집념을 갖고 있던 그는 20세기 예술에서 가장 흥미로운 인물 중 한 사람으로 평가받는다. 민족주의가 유럽에서 맹위를 떨칠 때 그는 다양한 문화를 받아들이고, 식민주의를 크게 비판했으며, 종교가 행사하는 강력한 사회 권력을 고발하고, 초기부터 공산주의의 사회주의적 면모와 나치즘에 대해 경고했다. 잠재의식을 들여다보는 시도를 통해 그는 꿈과 무의미한 것과 시를, 희망이 없고 감각을 불신하며 경제와 기술적 진보를 추구하는 공격적인 세계로 되돌려 보냈다.

유감스럽게도 뒤샹은 브르통에 대해 약간은 부정적이었다. 브르통에게 인간 대 인간으로 공감을 느끼긴 했지만 그것은 지적이라기보다는 감각적인 종류의 것이었고 그의 사고방식에는 찬성하지 않았다. 그리고 그의 카멜레온 같은 성향21을 비난했다. 뒤샹은 그가 왜 그저 웃어넘기거나 자기 자신을 부정할 수 없는지 결코 이해할 수 없었다.

뒤샹에 따르면 이 내성적인 초현실주의 창시자는 비극적인 인물로, 교미 후 슬픔에 잠긴 연약한 동물22과 같았고, 반면 초현실주의자들은 이론으로 유머를 방어하기 위해 분연히 일어선 딱한 신세였다. 23 뒤샹은 40년 동안 초현실주의를 이끄는 데 필요했던 브르통의 큰 용기는 높이 샀다. 하지만 그는 그 업적이 특별한 이기주의를 요하는 기묘한 야망24이라고 생각했다. 연인 마리아 마르틴스에게 보낸 편지에 "앙드레는 때로 아주 저속해지는데 히틀러 같은 그의 태도는 종종 어리석어 보입니다."25라고 썼다. 그럼에도 불구하고 모든 예술가들 가운데 브르통은 일평생 투사로 활약했고 늘 이해하기 어려운 뒤샹을 가장 존경했다. 그는 뒤샹을 아름답다고 생각했고, 시인이자 20세기의 가장 지적인 사람이라고 여겼다. '큰 유리'를 한 번도 보지 않은 상태에서 그는 작품 사진과 노트만을 참고해 에세이 《신부의 등대 The Lighthouse of the Bride, 1935》를 썼다. 이는 브르통이 20세기의 가장 중요한 작품26 중 하나라고 평했던 대상에 대한 최초의 연구였다. 그는 에로티시즘과 철학적 숙고, 스포츠 정신, 최신 과학 자료, 서정성과 유머의 경계에서 미개척지 이곳저곳을 돌아다니는 전설적인 사냥꾼의 노획물27을 경외했다.

뒤샹과 브르통은 1919년 말에서 1921년 사이 파리에서 처음 만났고 파리와 뉴욕의 몇몇 주요 초현실주의 전시를 공동으로 기획했다. 출판물의 표지 디자인과 진열부터 그라디바 갤러리Gradiva Gallery의 문 디자인에 이르기까지 뒤샹은 수많은 프로젝트에서 브르통을 도왔다. 하지만 이들의 관계는 뒤샹의 전기 작가인 캘빈 톰킨스Calvin Tomkins, 1925-가 쓴 것 같이 "기적적인 불굴의 우정"28은 아니었다. 1929년 두 번째 초현실주의 선언문에서 브르통은 예술 창작 대신 체스를 두듯 침묵하며 거리를 두는 뒤샹을 교묘한 방식으로 책망했다. 화가 아쉴 고르키Arshile Gorky, 1904-1948의 자살을 두고 사람들이 고르키의 아내와 바람을 피운 로베르토 마타 에차우렌Roberto Matta Echaurren, 1911-2002을 비난했을 때 만년의 뒤샹은 마타의 편을 들었고, 브르통은 이를 인신공격으로 받아들였다. 게다가 1950년대 초 과학과 초현실주의에 대한 글을 써달라거나 '큰 유리'를 특별히 다룬 미셸 카루주Michel Carrouges의 〈독신자들의 기계들Les machines célibataires, 1954〉에 대한 논쟁에 참여해달라는 브르통의 요청을 뒤샹은 거절했다. 1960년 브르통은 살바도르 달리를 초현실주의 전시에 포함시키는 문제를 두고 뒤샹과 첨예하게 대립했다. 브르통은 달리를 과거 히틀러의 옹호자이자 파시스트 화가, 종교적 편견이 심한 사람, 잔인한 인종차별주의자29라고 맹비난했다.

또한 젊은 화가 3명의 신청서에 뒤샹이 서명을 거부한 일로 브르통의 적의가 더욱 커졌다. 그 화가들 중 에두아르도 아로요Eduardo Arroyo, 1937-는 1965년 뒤샹을 살해하는 장면을 묘사한 연작을 공동으로 제작했다. 1년 뒤, 브르통이 사망한 해에도 브르통과 뒤샹은 여전히 누가 누구를 초청해야 할지 그리고 지키지 못한 약속에 대한 책임이 누구에게 있는지를 두고 서로를 비난했다.

이들의 관계는 성격 차이로 평생 동안 사소한 싸움을 벌인 신통찮은 연애 같았다고 할 수 있다. 하지만 때로 그 관계를 통해 매우 훌륭한 일을 함께 도모할 수 있었다. 브르통의 장례식에 참석한 뒤샹은 인터뷰를 통해서 어느 누구에 대해 말했던 것보다 가장 훌륭한 찬사를 이 초현실주의의 창시자에게 바쳤다. "나는 브르통보다 더 큰 사랑을 가진 사람, 삶의 위대함을 사랑함에 있어 더 큰 힘을 발휘한 사람을 만나지 못했습니다. 삶과 삶의 경이로운 가치를 지키기 위해 그가 이와 같은 방식으로 행동했다는 것을 이해하지 못한다면 그의 증오에 대해서도 결코 알 수 없을 것입니다. 브르통은 마치 숨을 쉬듯이 사랑했습니다. 그는 매춘을 믿는 이 세계에서 사랑의 연인이었습니다."30

Bride
신부

1912년 여름, 뮌헨의 어느 맥줏집에서 취해 돌아온 뒤샹은 악몽에 시달렸다. 꿈에서 거대한 딱정벌레 같은 곤충이 턱으로 그를 괴롭혔다. 그 무렵 프란츠 카프카Franz Kafka, 1883-1924가 소설 《변신The Metamorphosis, 1915》을 썼다. 꿈에 영향을 받은 뒤샹은 온화한 색조의 기묘한 작품 '신부1915'를 그리기 시작했다. 이후 그는 이 그림을 자신의 모든 작품 가운데 가장 좋아했다. 그는 때로 붓을 쓰는 대신 손가락으로 그림을 그렸다. 훗날 그는 "신부에 대한 기존의 사실적인 해석이 아니라 기계적인 요소와 비이성적 형태의 병치를 통해 표현한 나의 신부 개념에 매우 적합한 기법31에 도달했다."고 말했다.

'신부'는 이후 '큰 유리'의 왼쪽 상단부에 다시 등장한다. 이 작품의 캔버스에서 이미 분명하게 드러난 '신부'의 회전하고 확장, 수축하며 전도성을 띤 요소들은 뒤샹의 최고작 '큰 유리'에서 성교의 복잡한 작용을 대변하는 한 부분으로 활용되고 있다. 뒤샹은 '신부'를 친구 프란시스 피카비아에게 주었다. 당시 그는 피카비아의 아내인 가브리엘 뷔페-피카비아를 열렬하게 짝사랑하고 있었다. '신부'는 뒤샹의 창의력과 특유의 기법 및 모든 유파와 주의ism로부터 벗어난 스타일의 절정을 보여준다.

Buenos Aires
부에노스 아이레스

뒤샹은 1918년 9월부터 1919년 6월까지 아르헨티나의 수도인 부에노스 아이레스에서 생활했다. 원래는 몇 년간 머물 계획이었다. 그는 부에노스 아이레스에 아는 사람이 없었지만 연인 이본 샤스텔Yvonne Chastel, 1884-1967년경과 함께 배를 타고 뉴욕을 떠나왔다. 여행에 대한 뒤샹의 느긋한 태도는 매우 유명하다. 유목민과 같은 이 여행은 그에게 제1차 세계대전과 호전적인 애국심으로부터 벗어나는 수단이었다. 그는 같은 이유로 1915년 프랑스에서 뉴욕으로 건너온 터였다. 1918년 미국에서 외국인 신분인 그는 징병으로부터 자유롭지 못했다. 그는 휴전 후 안전하게 프랑스로 돌아갈 때까지 머물 수 있는 중립국으로 아르헨티나를 선택했다. 그곳에 머무는 동안 그는 프랑스어를 가르치며 '큰 유리'에 대한 연구를 지속했고 지역의 한 클럽에서 체스를 두었다. 그는 체스 게임을 철저하게 분석했고 밤에도 그것을 연구했다.

뒤샹은 부에노스 아이레스의 사교계에서는 외부인이 환대받지 못한다는 사실에 개의치 않았다. 오히려 그런 고립이 생산적일 수 있음을 보여줬다. 그는 유리에 작은 크기의 작품 '한쪽 눈으로 한 시간 가량 유리의 다른 쪽에서 자세히 쳐다보기To be Looked at (from the Other Side of the Glass) with One Eye, Close to, for Almost an Hour, 1918'를 만들었다. 이 작품은 현재 뉴욕의 현대 미술관 컬렉션의 자랑거리이다. 그는 또한 지역의 장인들과 함께 체스 세트를 디자인했고, 입체경을 연구했다. 또 파리에 있는 여동생 쉬잔에게 '불행한 레디메이드Unhappy Ready-made, 1919'를 제작하게 했는데, 기하학 책을 발코니에 매달아 닳게 하는 것이었다. 뒤샹의 많은 작품은 한시적으로 존재했으며 전시나 판매를 위해 제작되거나 계획되지 않았다. 쉬잔의 결혼 선물이었던 이 작품은 결국 사라졌고 그의 '여행을 위한 조각Sculpture for Travelling, 1918' 역시 소실되었다. 색을 입힌 고무 수영 모자를 자른 조각을 무작위로 교차, 접합하여 벽에 걸린 다양한 길이의 줄에 매달아 놓은 이 작품은 뉴욕에서 부에노스 아이레스로 가져왔지만 분실 또는 분해되었다.

Gabrielle Buffet-Picabia
가브리엘 뷔페-피카비아

가브리엘 뷔페-피카비아1881-1985는 1909년 프
랑시스 피카비아와 결혼하여 1930년까지 부
부 관계를 유지했다. 남편뿐만 아니라 그녀 또
한 뒤샹과 친했다. 하지만 우정이 채 깊어지기
전에 뒤샹은 열정적으로 그녀를 사랑하게 되었
다. 나중에 알려졌듯이 짝사랑이었다. 많은 뒤
샹 연구자들이 '큰 유리'를 작품 상단에 등장
하는 신부, 곧 가브리엘 뷔페-피카비아에 대한
그의 충족되지 못한 욕망과 성취하지 못한 열
망의 알레고리로 해석한다. 레이몽 루셀의 연
극 <아프리카의 인상> 관람부터 쥐라 산에
서 파리로 돌아오는 자동차 여행에 이르기까
지 뒤샹은 뷔페-피카비아와 함께했고 훗날 그
는 이 순간들을 삶에서 가장 의미 있는 경험 중
하나였다고 말했다. 뷔페-피카비아가 남긴 통
찰력 있는 글에서 뒤샹의 작품과 삶, 성격을 얼
마간 들여다볼 수 있다. 그녀의 글이 없었다
면 사라지고 말았을 사실들이 있다. 예를 들어
뒤샹이 공공연하게 우연을 받아들이고 논리를
비난할 때 뷔페-피카비아는 그가 "절대적 논리
에 대한 욕구에 사로잡혀, 자신이 유일한 원천
이자 결정권자가 되는 완전성을 끊임없이 열망
한다."32고 보았다. 그녀는 이렇게 말했다. "어
떤 것도 우연에 내맡기지 않는다. 그는 표현과
감정, 감각, 개인적인 감성의 잔재들로 보이는
것은 무엇이든 찾아내고 추적하여 냉정하게 제
거한다."33

뒤샹은 게으름을 용인하긴 했지만 그의 엄격한
절제는 금욕에 가까워 보였다. 이와 같은 전반
적인 불일치의 상태가 아마도 그의 작품의 핵
심34이었을 것이다.

1916년 피카비아 부부가 뉴욕에 방문했을 때
뷔페-피카비아는 자신을 사랑했던 젊은이가
성장해 대담해지고 자신감에 차서 여자들과
어울린다는 점을 깨달았다. 그녀는 이렇게 말
했다. "그는 그림의 전통을 괴롭힐 새로운 공
식을 찾는 데 흥미를 갖고 있었다. 냉혹한 비
관주의 성향에도 불구하고 그는 자신의 유쾌
한 역설에 즐거워했다."35

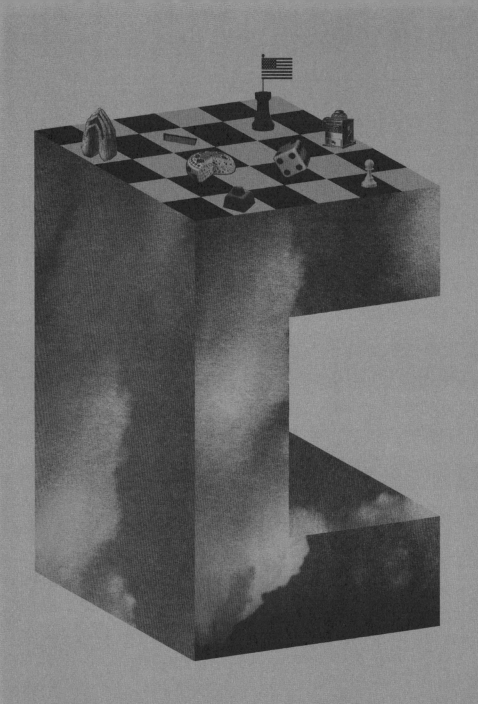

C

Cadaqués
카다케스

1933년 뒤샹과 만 레이, 메리 레이놀즈는 살바도르 달리와 함께 카다케스를 처음 방문했다. 1958년 이래로 뒤샹과 그의 아내 알렉시나 새틀러티니는 매년 여름을 스페인 최북단 해안가에 자리한 이 작은 어촌에서 보냈다. 이곳은 포트 리가Port Ligat에 있는 달리의 집과도 가까웠다. 뇌이쉬르센Neuilly-sur-Seine에서 죽기 2주전, 뒤샹은 팔순 생일을 카다케스에서 보냈다. 이곳에 머무는 동안 뒤샹은 반바지나 리넨 바지에 농부들이 쓰는 밀짚모자 차림으로, 편지를 읽거나 이따금씩 열리는 투우 경기를 보거나 친구와 작가들을 방문하며 시간을 보냈다. 달리의 작업실이 걸어갈 수 있는 거리에 있어 뒤샹 부부와 달리 부부는 종종 보트 여행을 함께 가곤 했다. 뒤샹은 수영을 할 줄 몰라 카페 멜리톤Café Meliton에서 체스를 두거나 만 레이와 함께, 해변으로 향하는 비키니 차림의 구릿빛으로 그을린 젊은 여성들을 구경하며 평가하곤 했다.1

뒤샹의 주요 후기 작품 중 상당수는 카다케스와 그가 매년 빌렸던 코스타 브라바Costa Brava 해안이 내려다보이는 아파트와 관계가 있다. 예를 들어 그는 바람막이와 굴뚝 2개, '개수대 마개Sink Stopper, 1964'라고 불리는 장치를 만들었다. 이 작고 둥근 형태의 조각은 최종적으로 스테인리스 스틸, 청동, 순은의 에디션으로 주조되었지만 원래는 아파트 욕실의 하수관을 막기 위해 제작되었다. '주어진 것'의 커다란 나무 문은 40마일 정도 떨어진 라 비스발La Bisbal 마을에서 운송해왔고 외부 벽돌은 카다케스의 것을 이용했다. 1959년 그는 카다케스에 머무는 동안 달리와 '주어진 것'의 배경 사진 콜라주로 작은 콜로타이프collotype, 유리 또는 금속판에 감광된 젤라틴을 바르고 음화negative 필름을 통해 빛을 쪼이면 노출 정도에 따라 잉크의 흡수성이 달라져 중간톤의 표현이 가능한 사진 제판 인쇄법의 하나-옮긴이 판화를 함께 작업했지만 이것은 작품으로 완성되지 못했다.2

John Cage
존 케이지

"보이는 모든 것, 즉 오브제와 그것을 보는 과정 모두가 뒤샹의 작품이다."3 "작곡하는 방법 중 하나는 뒤샹을 연구하는 것이다."4 존 케이지1912-1992의 언급에서 25살 연상의 미술가를 향한 그의 존경과 감사가 드러난다. 케이지는 1940년대 초부터 뒤샹과 알고 지냈고 여러 행사에서 마주쳤다. 하지만 그로부터 25년 후에야 우상이었던 뒤샹에게 용기를 내 체스를 배우고 싶다고 말했고 뒤샹은 흔쾌히 승낙했다. 두 사람은 이전에 함께 전시한 적이 있었다. 뒤샹은 초현실주의자 한스 리히터의 실험적인 영화 〈돈으로 살 수 있는 꿈Dreams That Money Can Buy, 1947〉에서 자신이 등장하는 장면에 케이지가 곡을 써 준 것을 매우 행운5으로 여겼다. 케이지는 '음악적 오류'와 '체코 수표Czech Check, 1966'를 포함해 뒤샹의 작품 몇 점을 소장했다. '체코 수표'는 케이지의 체코 균학 협회Czech Mycological Association의 회원증이었는데 뒤샹이 그를 위해 서명을 해주었다. 1968년 토론토의 한 예술 페스티벌에서 두 사람은 알렉시나 새틀러티니와 함께 '재결합Reunion' 퍼포먼스의 일환으로 무대 위에서 4시간 이상 체스를 두었다. 전자 체스판 위에서 이루어진 게임에 따라 연주자와 작곡가의 음향 형식과 내용이 결정되었다.

이와 동시에 텔레비전 수상기가 음향 신호를 추상적인 오실로스코프oscilloscope, 진동 현상을 눈으로 볼 수 있도록 화면에 기록 또는 표시하는 장치-옮긴이 영상으로 전환했다. 훗날 뒤샹이 기억하기로 그 날은 엄청난 소음6과 같은 밤이었다. 케이지의 혁신적인 음악 실험은 선과 불교, 동양 사상뿐 아니라 뒤샹의 음악과 우연에 대한 작업에서도 영향을 받았다.

뒤샹은 체스도 저녁 식사도 함께 해주는 케이지가 고마웠다. 그와 케이지는 정신적인 공감대와 사물을 보는 시각7이 닮아 있었다. 그는 케이지의 침묵 추구8뿐만 아니라 명랑함과 유머를 즐겼고, 케이지와 자신을 훌륭한 친구9라고 생각했다. 케이지의 뒤샹에 대한 애정 역시 만만치 않았다. "나는 그를 사랑한다. 오늘날의 어떤 예술가보다 사랑한다. 그는 내 삶을 바꾼 존재이다."10 케이지는 여러 가지 요소로 이루어진 시각 작업 '마르셀에 대해서는 어떤 것도 말하고 싶지 않아Not Wanting to Say Anything About Marcel, 1969'를 만들었는데, 그것만으로도 그는 뒤샹에 대해 할 말을 다했다고 할 수 있다.

Causality
인과관계

1959년 뒤샹은 연필로 그린 언덕과 전봇대가 배경을 이루는, '큰 유리'의 잉크 드로잉을 제작했다. 드로잉 제목인 '노쇠한 산Cols alités'은 인과관계causality라는 단어에 대한 말장난으로도 볼 수 있다. 1960년 스위스의 뒤샹 연구자 세르주 스타우퍼Serge Stauffer, 1929-1989가 이 작품에 대해 질문했을 때 뒤샹은 말장난에 대한 논의를 거부하고 대신 '랑데부' 속 자신의 글을 언급했다. 그 글에 노쇠한 풀colles alités이라는 표현이 있었다. 뒤샹은 인과관계라는 개념을 소거하고자 했기 때문에 이 말장난을 인정하려 들지 않았을 것이다. "결코 인과관계를 믿지 않는다."11라는 당시 그의 언급이 이것을 증명한다. 그는 인과관계가 "매우 미심쩍고 이중적인 성격을 띤다."12고 인식했다. 뒤샹은 원인과 결과라는 개념과 여기서 파생된 어떤 법칙도 믿지 않았다. 그에게 법칙이란 아무것도 입증하지 못하는 것에 불과했다. 또한 그는 말했다. "모든 일을 행한 최초의 존재로서 신이라는 개념마저도 인과관계의 또 다른 환상일 뿐이다."13

Chance *illust P. 51*
우연

"나는 우연을 존중합니다. 결국 그것을 사랑하게 되었습니다."14 뒤샹은 피에르 카반Pierre Cabanne, 1921-2007에게 '큰 유리'에서 우연의 개입을 설명하며 이렇게 말했다. '큰 유리'는 1926~1927년 브루클린 미술관Brooklyn Museum에서 대중에게 최초로 공개되었다. 그 후 소유주인 캐서린 S. 드라이어에게 돌려보내는 과정에서 산산조각이 났다. "우연은 이성의 통제를 피할 수 있는 유일한 방법이다."15 뒤샹은 1960년대에 캘빈 톰킨스에게 말했던 것처럼 우연만이 우리가 가진 독특하고 정확히 규정할 수 없는 것을 표현16하게 한다고 여겼다. 뒤샹은 우연을 미술과 음악에 도입한 공을 인정받았다. 자신의 미적 취향과 감각으로부터 벗어나기 위해 뒤샹은 우연과 우발을 기꺼이 포용했다. 그는 많은 수의 매우 체계적인 작품이 처음에는 우연한 계기로 시작되었다17고 고백했다. 이는 그의 작품뿐만 아니라 삶에도 적용됐다. 앙드레 브르통은 다음 날 파리에 머무를지 뉴욕으로 떠날지를 동전 던지기로 결정한 뒤샹에 대해 이야기한 바 있다. 결국 그는 뉴욕으로 떠났다.

Cheese
치즈

제2차 세계대전 시기였던 1942년 5월, 뒤샹은 독일이 점령한 프랑스에서 뉴욕으로 돌아가기 전 작품 '여행 가방 속 상자'에 필요한 재료를 유럽 밖으로 운송할 계획을 세웠다. 미국으로 가는 길에 그는 치즈 무역상 행세를 해서 파리의 나치 검문소를 통과했다. 다행히 그는 어떤 의심도 받지 않았다. 이 위험천만한 시도는 1942년 말 전시 〈초현실주의의 첫 서류들 First Papers of Surrealism〉의 도록 표지에 치즈 한 조각을 확대 복제해 디자인하는 데 영감이 되었을 것이다. 2000년, 뒤샹을 연구하는 사람들은 논의 끝에 이 표지에 사용된 치즈가 수십 년 동안 알려진 대로 그뤼에르Gruyère가 아니라 에멘탈Emmentaler이라는 사실에 의견을 모았다. 뒤샹은 언젠가 엑셀시어 카망베르Excelsior Camembert 치즈 라벨 뒤편에 "독신자는 자신의 초콜릿을 직접 간다."는 재담을 썼다. 이는 자위에 대한 언급으로 '큰 유리' 하단부와 관계가 있다.

Chess *illust P. 55*
체스

뛰어난 음악적 재능 때문에 제임스 조이스James Joyce, 1882-1941가 몇 권의 책을 쓴 테너라고 불린다면, 뒤샹 역시 중요한 예술 작품을 남긴 체스 선수라고 말할 수 있다. 뒤샹은 "모든 예술가가 체스 선수는 아니지만 체스 선수는 모두 예술가이다."18라는 유명한 말을 남겼다. 그의 첫 번째 부인인 리디 피셔 사라쟁르바소르가 질투 섞인 불만에서 체스 말을 체스판에 풀로 붙여버렸을 정도로 그는 체스 게임에 깊이 빠졌다. 두 사람의 결혼 생활은 겨우 7개월 정도 유지되었다. 뒤샹은 체스를 주제로 많은 습작과 작품을 제작했다. 1910년, 1911년의 중요한 초기 회화와 이후에 제작한 에칭 동판화 '왕과 왕비King and Queen, 1967', 같은 해 제작한 자신의 얼굴과 오른팔을 청동으로 주조한 체스 조각, '주어진 것'이 설치된 흑백 체스판 무늬 리놀륨 바닥 등을 들 수 있다.

아방가르드 영화 제작자인 한스 리히터가 체스에서 영감을 받아 만든 〈8×8: 8악장의 체스 소나타8×8: A Chess Sonata in Eight Movements, 1957〉에서 뒤샹은 체스 말의 검은색 왕 역할을 맡았고, 르네 클레르René Clair, 1898-1981의 영화 〈막간극Entr'acte, 1924〉에서는 만 레이와 함께 파리의 어느 옥상에서 체스를 두었다.

1925년에는 프랑스 챔피언전 포스터를 디자 인하기도 했고, 1943년에는 '포켓 체스 세트 Pocket Chess Set'를 제작했으며, 체스 말과 체스판 을 평생에 걸쳐 만들었다. 그의 가까운 친구인 앙리-피에르 로셰는 "아기가 우유병을 원하듯 뒤샹은 훌륭한 체스 게임을 원했다."19고 전한 다. 1963년 패서디나Pasadena에서 열린 그의 첫 회고전에 전시된 나체의 젊은 여성과 체스를 즐기고 있는 사진은 그를 상징적으로 가장 잘 보여주는 사진들 중 하나이다.

뒤샹은 어린 시절부터 체스를 두었고 1920 년대 이후로는 체스를 위해 미술을 그만두었 다고 친구들의 비난을 살 만큼 몰두했다. 그 는 다수의 체스 칼럼을 썼고 호세 라울 카파 블랑카José Raúl Capablanca, 1888-1942, 당연히 뒤샹 의 패, 게오르그 콜타노우스키George Koltanowski, 1903-2000, 뒤샹의 승리, 크사베리 타르타코버 Ksawery Tartakower, 1887-1956, 무승부! 등 당대의 뛰 어난 선수들과 경기를 펼쳤다. 1925년에는 체 스 마스터가 되었고, 체스 올림픽Chess Olympics 에서 프랑스 팀의 일원이었으며, 국제 시합 Q-e5에 참가해 많은 상을 받았다. 1932년 그 는 파리 세계 대회Paris International Tournament에서 승리했고, 같은 해 비탈리 할베르스타트Vitaly Halberstadt와 함께 책 《대립과 자매 칸들이 화해 하다Opposition and Sister Squares are Reconciled》를 쓰 고 디자인했다. 이 책은 체스 게임에서 보기 힘 든 종반전 상황을 다룬 책으로 프랑스어, 영 어, 독일어로 출간되었다.

뒤샹에게 체스란 과학, 곧 그만의 과학이었 다. 1935년과 1939년에 그는 대국 올림피아 드Correspondence Olympiad의 제1회 세계 체스 대 회First International Chess에서 프랑스팀의 주장으 로 참가해 무패의 챔피언이 되었다. 생애 말년 에 그는 회장 직을 맡은 미국 체스 재단American Chess Foundation을 위해 전시와 경매로 상당한 액 수의 돈을 모금했다.

뒤샹이 평생에 걸쳐 몰두했던 체스는 숨바꼭질 과 농담, 엄격한 논리, 예상 밖의 유보가 끊임 없이 이어지는 게임과 같은 그의 예술을 이해 하는 데 얼마간 도움을 준다. 관찰력과 예측 력, 즉 어떤 일이 일어날지, 누가 다음 수를 둘 지, 그리고 언제 왜 둘지에 대한 진지한 예측 은 모두 체스에 대한 그의 애정과 깊숙이 얽혀 있다. 존재 그 자체에 대한 몰입, 집중력과 전 략 능력, 침묵, 순도 높은 생각, 시간의 낭비, 이 모든 것들은 훌륭한 체스 게임의 전제 조건 이자 뒤샹의 특성이기도 하다. 체스가 돈과 전 혀 무관하다는 점 또한 그에게 매력으로 느껴 졌다. 뒤샹은 강력한 상대가 필요했다. 그는 젊은 존 케이지에게 체스를 가르쳤는데 케이지 가 이기려는 노력을 하지 않자 "게임은 이기려 고 하는 것 아닌가?"20라며 화를 내기도 했다.

체스는 그의 표현을 빌리면 격렬한 경기[21]로서 형이상학적인 의미가 있기도 했지만 무엇보다 그가 일이나 예술 활동을 하지 않을 때 시간을 보내는 수단이었다. "경기를 한다는 것은 무엇을 위해 산다는 것이다. 당신은 체스를 하면서 죽이지만 완전히 죽이지는 않는다. 체스에서는 죽은 다음에도 살 수 있지만 일반적으로 전쟁은 그렇지 않다. 체스는 삶을 이해하는 비폭력적인 방법이다. 삶에서 유희를 찾는 사람은 종교나 예술을 믿는 사람들만큼 혹은 그들보다 더 생기가 넘친다."[22] 뒤샹은 20세기 가장 위대한 체스 마스터이자 사상가 한 사람을 거론하며 종교에 관해 이렇게 말했다. "아론 님조비치Aaron Nimzowitsch, 1886-1935가 바로 나의 신이다."[23] 불가지론자가 할 수 있는 경배로는 최고의 표현이다.

Children
자녀

뒤샹의 부모, 공증인이었던 쥐스탱 이시도르Justin Isidore, 1848-1925, 외젠Eugène이란 이름으로 알려짐와 마리 카롤린 루시Marie Caroline Lucie, 1863-1925는 일곱 명의 자녀를 낳았다. 어린 나이에 죽은 하나를 제외한 여섯 명의 자녀로는, 가스통Gaston, 1875-1963, 훗날 자크 비용Jacques Villon으로 알려짐, 레이몽Raymond, 1876-1918, 앙리 로베르 마르셀Henri Robert Marcel, 1887-1968, 쉬잔1889-1963, 이본Yvonne, 1895-, 막들렌Magdeleine, 1898-1979이 있었다. 이들 중 마르셀만이 기혼이었던 잔 세레Jeanne Serre와의 사이에서 한 명의 아이를 두었다. 세레는 뒤샹의 많은 그림에 모델로 등장한다. 훗날 요 세르메이어Yo Sermayer라는 예명으로 알려진 그들의 딸은 1911년 2월 6일에 태어났다. 세르메이어는 자녀를 두지 않았다. 뒤샹가의 혈통은 1979년 막내 막들렌의 죽음과 함께 끊어졌다. 세르메이어는 2003년 사망했다.

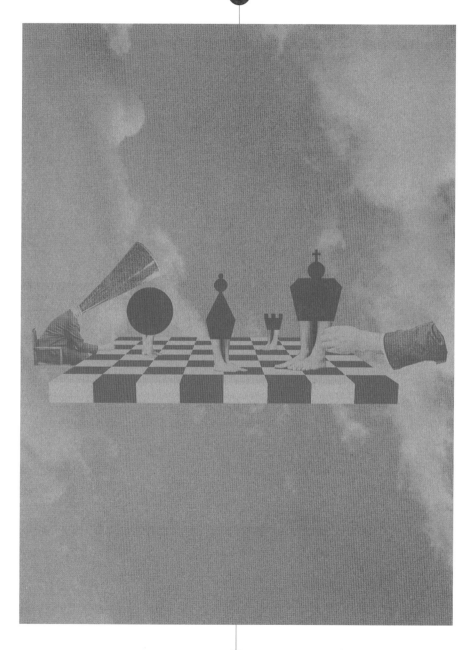

Chocolate *illust P. 57*
초콜릿

잘 알려져 있듯 뒤샹은 초콜릿을 좋아했다. 1910년대 그의 뉴욕 작업실 창턱에는 늘 초콜릿 바가 놓여 있었다.24 고향 루앙에 있는 부모를 찾아가던 중에 뒤샹은 E. 가믈랭 초콜릿 가게Chocolaterie E. Gamelin 진열장의 오래된 초콜릿 그라인더에 매료되었다. 복잡한 기계의 정교함에 매력을 느낀 그때가 그의 삶에서 매우 중요한 순간이었고 실질적인 출발점25이 되었다. 실제로 초콜릿 그라인더는 곧 그의 대표작 '큰 유리' 하단부 독신자들의 기구에서 중요한 요소로 등장한다. "독신남은 자신의 초콜릿을 직접 간다."26는 노트의 언급을 통해 뒤샹은 그라인더의 리드미컬한 움직임과 자위행위의 연관성을 암시한다. 다른 노트에서 그는 초콜릿으로 만든 오브제와 표면의 네거티브 환영으로서의 초콜릿 오브제의 주형27에 대한 구상을 펼친다. 뒤샹은 초콜릿을 작품에 활용한 최초의 예술가라고 할 수 있다. 작은 드로잉 '장피나무 초원을 비추는 달빛Moonlight on the Bay at Basswood, 1953'의 뒷면에는 "소나무의 짙은 갈색 그림자는 초콜릿 바로 만들었다."28는 타자기로 친 문구가 있다. 그는 '여행 가방 속 상자'의 구성 과정 지시문을 허쉬 코코아Hershey's Cocoa 알루미늄 캔 라벨 위에 낙서하듯 썼고, '큰 유리' 상단부 신부 영역의 은하수 조각에 대한 묘사를 "허쉬 초콜릿 마을Hershey's The Chocolate Town"이라는 문구가 쓰여 있는 엽서 뒷면에 남겼다.

Citizenship
시민권

프랑스에서 태어난 뒤샹은 두 번째 아내 알렉시나 새틀러티니와의 결혼을 앞두고 미국 시민권을 신청했다. 알렉시나 새틀러는 1954년 미국 시민권을 획득했다. 넬슨 A. 록펠러Nelson A. Rockefeller, 1908-1979와 뉴욕 현대 미술관 전前 관장인 알프레드 H. 바Alfred H. Barr Jr, 1902-1981의 도움으로 뒤샹은 결혼 후 18개월이 흐른 1955년 말에 시민권을 취득했다. 당시 그는 69세였다. 미국 미술관에 붙어 있는 뒤샹 작품 라벨에는 그의 국적이 프랑스계 미국인 또는 미국인으로 표기되어 있는데 여기서 미국인들의 뒤샹에 대한 자부심을 읽을 수 있다. 뒤샹은 왜 프랑스 여권을 소지하고 싶지 않은지 묻는 말에 엉뚱한 대답을 내놓았다. "내가 좋아하는 시가의 세관 통과가 더 수월하기 때문입니다."29

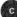

Coffee Mill
커피 밀

형 레이몽 뒤샹-비용Raymond Duchamp-Villon의 주방에 걸기 위해 1911년 말에 제작한 '커피 밀'은 아주 작은 크기의 소박한 그림으로 뒤샹은 이 작품을 좋아했다. 뚜껑의 손잡이부터 바닥의 커피 가루 더미에 이르기까지, 이 작품은 커피 밀의 작동 과정 전체를 다양한 각도와 시점에서 보여준다. 이는 다다의 기계론적 연구보다 앞선 것으로 뒤샹의 작품을 규정하는 여러 주제들, 즉 1945년에 그가 친구들에게 말한 것처럼 회화에서 움직임의 묘사, 도표에 대한 관심, 실존하거나 상상한 기계의 내부 작동, 역설30을 포함하고 있다. 이어 뒤샹은 이성과 공학 기술의 세계가 전적으로 에로스의 지배를 받도록 만들고자 하였다. 이는 예술에서 그의 가장 큰 업적 중 하나라고 할 수 있다. 그의 작품에서 초콜릿 그라인더가 커피 밀의 역할을 이어받았다. 앞을 내다본 테이트 미술관Tate Gallery은 1981년 뒤샹의 연인이었던 마리아 마르틴스의 딸로부터 이 특별한 그림을 구입했다. '커피 밀'이 운동감을 나타내기 위해 화살표를 사용한 최초의 그림이라는 뒤샹의 주장을 반박한 사람은 지금까지 아무도 없었다.

Collecting
수집

생전에 뒤샹은 그의 대표작 대다수를 그와 아주 가까운 소수의 컬렉터들 수중에 있도록 조처해놓았다. 그는 미술 시장으로부터 벗어나기 위해 후에 그들을 설득해 작품을 몇몇 미술관의 현대 미술 컬렉션에 기증하도록 했다. 그중 필라델피아 미술관이 갖는 의미가 가장 크다. 뒤샹이 가까운 친구 월터 파크에게 보낸 1937년 9월 28일자 편지에는 다음과 같은 내용이 있다. "내 작품 수가 적기 때문에 이 컬렉터에서 저 컬렉터로 옮겨 다니며 흩어지는 일은 마땅치 않아요."31 뒤샹이 미술 시장에서 크게 활약하지 않은 이유는 미술관 주인들이나 경매 회사, 개인 컬렉터들 때문이 아니라 이런 사전 조치 때문이었다. 뒤샹은 개인 컬렉터를 지식인이 아닌 단순한 감상자라고 여겼다. 그들의 감상을 여느 아트페어나 컬렉터의 저녁 식사 자리에서 오고가는 피상적인 말, 즐거움, 기쁨 같은 반응에 빗대면서 대개 그다지 지적이지 않다32고 여겼다. 완곡하게 표현해서 뒤샹은 현대 미술을 월 스트리트Wall Street와 같은 사업으로 만든 상업적인 컬렉터와 그림을 골라 자기 집 벽에 거는, 말하자면 소장품으로 자신만의 그림을 만드는 평방 미술가artist au carré인 진정한 컬렉터33를 구분했다.

Comb

빗

1964~1965년 에디션P. 80, 랑데부P. 206 항목
참조.

Commercialism

상업주의

뒤샹이 체스를 좋아한 이유 중 하나는 예술과 달리 상업적인 이해에 따라 이용되거나 체스 선수가 돈 때문에 타락할 일은 없기 때문이었다. 1913년 뉴욕 아모리 쇼에서 '계단을 내려오는 누드 No. 2'로 성공을 거둔 뒤 그는 어느 현대 미술 갤러리로부터 월급을 받는 조건으로 비슷한 스타일의 그림을 계속 그려달라는 제안을 받았지만 거절했다. 그는 콘스탄틴 브랑쿠시와 프란시스 피카비아를 비롯해 여러 미술가들의 거래상이었다. 그렇지만 초지일관 상업주의에 반대해온 그의 태도가 유럽의 아방가르드 미술과 미국 미술 시장의 중개자로서 친구들의 작품을 다른 친구들에게 판매한 행위와 모순된다고 볼 수는 없다. 뒤샹은 피에르 카반에게 이렇게 말했다. "살아야 하니까요. 단지 내게 충분한 돈이 없었기 때문입니다."34 뒤샹은 생활하는 데 많은 것을 필요로 하지 않았다. 많은 친구들이 그가 금욕적이라 할 만큼 대단히 수수하다는 사실에 놀랐음을 여러 차례 강조한 바 있다. 여가가 최고의 호사라는 인식이 생겨나기 전에 언급한 바 있는 "나의 재산은 돈이 아니라 시간이다."35는 말은 그의 삶의 태도를 보여준다.

미술 시장에 비판적이었던 그는 젊은 예술가들에게 돈을 조심하라고 조언했다. 또한 이른 나이에 그림을 중단한 하나의 이유를 다음과 같이 설명했다. "상업주의가 너무 만연해 있었기 때문인데, 나는 돈과 예술의 결합을 좋아하지 않습니다. 나는 순수한 것을 좋아합니다. 나는 물을 탄 와인을 좋아하지 않습니다."[36] 1964년 한 예술가가 뒤샹이 반세기 전에 레디메이드로 격상시켰던 병 건조대와 비슷하게 생긴 병 건조대에 서명을 해달라고 연락해왔을 때 뒤샹은 이를 거절했다. 그가 아르투로 슈바르츠에게 제작을 위임한 1964~1965년 에디션을 양보하고 싶지 않았기 때문이다. 하지만 뒤샹은 그 예술가에게 보낸 편지에서 다음과 같이 장담했다. "당신이 발견한 오브제는 다른 모든 레디메이드와 동일한 형이상학적인 가치를 갖고 있습니다. 게다가 그것은 상업적 가치가 전무하다는 장점마저 지니고 있습니다."[37]

Contradictions
모순

뒤샹은 정답이 있는 수수께끼가 아니다. 하나의 설명이나 공식, 실마리로 그와 그의 작품을 파악하거나 이해하기란 불가능하다. 이런 점이야말로 그가 예술을 대하는 우리의 자세에 기여한 면이다. 다시 말해서 그는 확실성을 추구하는 것은 헛된 일이며, 복잡한 사고는 그 반대만큼이나 참되다는 것을 이해하게 해주었다. 그는 "문제가 없는 고로 해답도 없다."[38]라는 유명한 말을 남겼다. 끊임없이 자기모순을 보인 뒤샹에 대해 미술가 재스퍼 존스Jasper Johns, 1930- 는 다음과 같은 견해를 피력했다. "그의 사망 직후 두 개의 잡지에 두 편의 인터뷰가 실렸습니다. 한 인터뷰의 끝 무렵에 그는 '분명 나는 예술가일 따름입니다. 그리고 예술가라서 기쁩니다.'라고 말한 반면 또 다른 인터뷰에서는 이렇게 마무리합니다. '아, 네. 나는 예술가가 아님에도 불구하고 예술가처럼 행동합니다.' 이 모순적인 자기 묘사, 또는 궁극적으로 어떤 정의도 받아들이기를 거부하는 마음에는 일종의 악의 같은 것이 있다고 볼 수 있습니다."[39]

뒤샹은 "사랑한다는 것은 믿는 것이다. 그것이
나의 신념이다."[40] "나는 '믿음'이라는 단어를
좋아한다."[41]라고 말했다. 그러나 1964년 오
토 한Otto Hahn, 1879-1968에게 "나는 어떤 것도
믿지 않습니다. 믿는다는 것은 신기루를 낳기
때문입니다."[42]라고 말하는가 하면 몇 년 뒤
피에르 카반에게 "믿음이라는 단어는 또 다른
오류이고 끔찍한 생각."[43]이라고 말했다. 월트
휘트먼Walt Whitman, 1819-1992은 '나 자신의 노래
Song of Myself'라는 시에서 이렇게 말한다. "나는
내 자신과 모순된다. 나는 크고 내 안에는 여
러 개의 내가 있다."[44]

일찍이 1914년 20대 중반에 뒤샹은 모순의 원
리와 그 원리가 어떻게 태생적으로 자기모순적
일 수 있는지[45]를 연구하고 싶다는 글을 남겼
다. 50년 뒤 그는 모순이 핵심[46]이라고 주장했
다. 그는 예술 창작에 있어서 선택하지 않으려
는 태도를 가지고자 의식적으로 노력했다. "나
는 내 취향에 따르지 않기 위해 자신과 모순을
일으키도록 스스로에게 강요했다."[47]

William Copley
윌리엄 코플리

"경찰이 우글거린다, 코플리가 성교한다Cops
Pullulate, Copley Copulates,"[48] 이는 친구 윌리엄 코
플리1919-1996의 이름을 갖고 뒤샹이 말장난을
한 것이다. 코플리는 미국의 미술 거래상이자
출판인으로, 1960년 뒤샹이 기획한 뉴욕 전시
에서 익살스럽고 에로틱한 그림을 선보인 화
가이기도 했다. 3년 뒤에 지은 5행의 익살스러
운 시는 이전 말장난보다 더욱 노골적이었다.
"예전에 코플리라는 이름의 화가가 살았다네
/ 그는 결코 좋은 여자를 놓치지 않았지 / 그
는 그림을 에로틱하게 만들기 위해 / 붓 대신
자신의 성기를 사용했다네."[49] 코플리는 부유
했고 매우 너그러운 성품을 가졌다. 처음 만
난 1940년대 후반 이래로 뒤샹은 코플리의 갤
러리를 활성화하는 데 도움을 주었다. 코플리
재단Copley Foundation은 '주어진 것'의 구입은 물
론 이 작품을 필라델피아 미술관에 기증할 것
을 약속했다. 뒤샹은 이 작품을 20여 년에 걸
쳐 비밀리에 제작했다. 코플리는 1969년 뒤샹
사후에 발표되기 전부터 이 작품의 존재를 알
고 있었던 몇 안 되는 사람들 중 한 명이었다.

코플리는 1963년 패서디나에서 월터 홉스 Walter Hopps, 1932-2005가 기획한 최초의 회고전 및 리처드 해밀턴이 제작한 '큰 유리'에 대한 재정적 지원을 비롯해 뒤샹의 많은 프로젝트를 후원했는데 그는 뒤샹과의 관계가 개인적이고도 원만50했다고 이야기한다. "사실 뒤샹이 화가로서 내게 미친 영향은 엄청났지만 순전히 시적이었는데, 이는 그의 개성을 통해 표현된 유머와 철학을 수용하는 나의 이해력과 관련이 있습니다."51

Craft
공예

"나는 예술가의 소임이 창의적이라고 생각하지 않습니다. 그는 어느 사람과 같은 사람일 뿐입니다. 특정한 일을 하는 것이 그의 맡은 바입니다만 사업가도 역시 특정한 일을 합니다. …… 이렇듯 모든 사람이 무언가를 만듭니다. 액자에 끼워진 캔버스 위에 무언가를 만드는 사람들을 미술가라 부릅니다. 예전에는 그들을 장인이라 불렀지요. 나는 이 단어가 더 마음에 듭니다. 일반인의 삶이든, 군인의 삶이든, 예술가의 삶이든 우리는 모두 장인의 삶을 살고 있습니다."52

The Creative Act
창조적인 행위

대부분 60대 후반에서 70대에 이루어진 많지 않은 강의와 대담을 통해 뒤샹에게 가장 중요한 것은 창조적인 행위였다는 사실이 드러난다. 1957년 4월 텍사스 휴스턴에서 개최된 미국 예술 연맹 대회Convention of the American Federation of Arts의 짧은 강연에서 뒤샹은 예술 작품의 감상자가 예술가만큼이나 중요하다고 주장했다. "예술가는 옥상에서 자신이 천재라고 외치지만 감상자의 판단을 기다려야 합니다." "감상자는 또한 잊혀진 예술가를 복권시킬 수도 있습니다."53 예술가의 창조력 넘치는 분투만으로는 의도와 그 구현의 격차를 결코 완전히 이해할 수 없다. 하지만 이 격차가 감상자로 하여금 미학의 저울 위에서 작품의 무게를 결정하게 한다.

뒤샹의 견해로부터 영향을 받은 것이 분명한 로베르토 마타 에차우렌과 캐서린 S. 드라이어는 같은 맥락에서 '큰 유리'에 대한 글을 썼다. 이들은 다음과 같이 말한다. "이미지는 사물이 아니다. 그것은 감상자가 완성해야 하는 행위이다. 이미지가 묘사하는 현상을 온전히 깨닫기 위해서 우리는 무엇보다 먼저 역동적인 인식의 행위를 수행해야 한다."54

뒤샹이 그 다음으로 제시한 것은 대화55이다. 이는 예술가와 구경꾼 사이에서 이루어지는 미학적 삼투 현상이자 변형 또는 성화聖化로, 취향이나 인정, 거부를 넘어서며, 근현대 미술을 전시하는 갤러리에서 종종 들을 수 있는 "나도 할 수 있겠다."와 같은 악명 높은 반응을 뛰어넘는다. 뒤샹이 다룬 것은 판단의 문제가 아니었다. "내가 염두에 두는 것은 예술은 나쁠 수도, 좋을 수도, 무관심할 수도 있다는 사실입니다. 그러나 어떤 형용사를 쓰든 우리는 그것을 예술이라 부릅니다." 또한 이는 주관적인 의견을 객관화하려는, 너무 빈번히 무력해지고 마는 시도와도 전혀 무관하다. 그런데 바로 이런 것들이 중립적이라고 간주되는 미술사의 토대를 이룬다. 뒤샹은 예술가와 감상자 측면 모두에서 그가 회백질이라고 불렀던 것에 관심이 있었다. "결과적으로 수백만 명의 예술가가 창작 활동을 하지만 수천 명 정도만이 감상자 사이에서 논의되거나 인정받으며, 그보다 훨씬 적은 수가 후대로부터 존경을 받는다."

Criticism

비판

뒤샹은 "나는 가급적 어떤 것에 대해서도 판단 하거나 비판하려고 하지 않습니다."56라고 밝 히면서 자신을 비판적인 글에 대한 훌륭한 적 수57라고 생각했다. 그는 한때 "비판이 적대적 일수록 예술가는 더 큰 용기를 내야 한다."58 고 조언하기도 했다. 뒤샹은 20세기의 세속화 경향이 심화될수록 예술이 종교를 대체할 것이 란 사실을 일찍이 간파했다. "대중은 매우 충 격적인 책략의 희생자이다. 비평가들은 종교의 진리를 말하듯이 예술의 진리를 말한다."59

Cubism
큐비즘

예술가로 성장하는 과정에서 뒤샹은 자신의 작품을 특정 화파나 운동, 미학과 동일시하는 것을 거부했다. 이런 점에서 그는 미술 양식 가운데 큐비즘에 빚지고 있다. 1911년경 그는 큐비즘을 지지하며 야수파Fauvism를 단념했다. 그러나 1912년 말 '계단을 내려오는 누드 No. 2'에 대한 적대적 반응에 영향을 받아 어떠한 세뇌나 조직화도 피하고자 큐비즘마저 포기했다. 하지만 기욤 아폴리네르가 저술한 《큐비즘 화가들》에서 다룬 10명의 화가에 뒤샹도 포함되었다. 뒤샹은 큐비즘을 회화의 한 유파로 생각한 반면 이후 그가 가장 활발하게 참여한 두 운동, 다다와 초현실주의는 다른 예술 장르에 대해 보다 더 수용적이라고 회고했다. 근본적으로 그는 큐비즘을 다다나 초현실주의와 다른 망막적인 미술로 치부했다. 묘사된 대상이 파편화되거나 여러 시점에서 본 것처럼 추상화되어 보일지라도 그의 스타일은 언제나 시각적인 접근법과 깊은 관계를 맺고 있었다.

1943년 무명 협회의 컬렉션을 위해 뒤샹이 쓴 조르주 브라크Georges Braques, 1882-1963와 후안 그리스Juan Gris, 1887-1927, 파블로 피카소에 대한 짧은 글에는 이 화가들이 전개한 큐비즘에 어떠한 판단도 내리지 않으려는 조심성이 담겨 있다.

그는 알베르 글레이즈Albert Gleizes, 1881-1956와 장 메쳉제Jean Metzinger, 1883-1956가 쓴 큐비즘의 경전 《큐비즘에 관하여Du cubisme, 1912》를 격찬하곤 했다. 하지만 자신의 생각을 과도하게 침해하거나 설득하려 하는 모든 화파에 대해 그러했듯, 큐비즘으로부터도 거리를 두었다. 그는 훗날 이렇게 말했다. "큐비즘 예술가들은 여전히 구세대에 속해 있었다. 그들은 그림을 그리는 데만 시간을 쓸 뿐 주위에서 일어나고 있는 일에 대해서는 알지 못했다." "그저 매일매일 단순한 노동을 할 뿐이었다. 반면 미래주의자들은 이 세계에 속한 사람들이었고 어떤 일이 일어나고 있는지 알고 있었다."[60]

Curating
전시 기획

뒤샹에게서 영감을 받아 전시를 기획한 사람들로는 퐁뒤스 휼텐Pontus Hultén, 1924-2006, 하랄트 제만Harald Szeemann, 1933-2005, 울프 린드 Ulf Linde, 1929-2013뿐만 아니라 오늘날 세계에서 가장 유명한 큐레이터와 미술관 관장인 다니엘 번바움Daniel Birnbaum, 1963-, 크리스 더콘 Chris Dercon, 1958- 엘레나 필리포비치Elena Filipovic, 1972-, 마시밀리아노 지오니Massimiliano Gioni, 1973-, 우도 키텔만Udo Kittelmann, 1958-, 한스 울리히 오브리스트Hans Ulrich Obrist, 1968-, 알리 수보닉Ali Subotnick, 1972-을 들 수 있다. 1938년 파리의 보자르 갤러리Galerie Beaux-Arts에서 개최된 〈국제 초현실주의전Exposition Internationale du Surréalisme〉을 위해 뒤샹은 다양한 기획을 내놓았는데, 그 중 하나는 천장에 1,200개의 빈 석탄 포대를 다는 것이었다.

이 기획을 통해 중요한 초현실주의 전시를 만들었을 뿐만 아니라 큐레이터 역할도 재정립했다. 관람객들은 입구에서 독일 군대 행진곡이 확성기에서 울려 퍼지는 어두운 방을 지날 때 미술 작품을 비춰볼 손전등을 건네받았다.

기회가 있을 때마다 뒤샹은 전시의 특성을 시험하고 다양한 감각을 동원해 작품이 부리는 거만함을 교묘하게 약화시켰다. 이를 위해 그는 무역 전시회, 박람회, 과학 발표회와 같은 예술과는 거리가 먼 분야에서 영감을 얻었다. 1942년 뉴욕에서 개최된 전시 〈초현실주의의 첫 서류들〉에서 뒤샹은 대략 1마일 길이의 끈으로 거대한 거미줄을 만들어 관람객들이 그것을 헤치며 앞으로 나아가게 했다.

이 전시 오프닝에서 그는 한 무리의 아이들을 데려와 주변 신경을 쓰지 않고 저녁 내내 놀게 했다. 수십 년 전 1917년 뉴욕의 그랜드 센트럴 팰리스Grand Central Palace에서 열린 〈제1회 독립 미술가 협회 전시First Exhibition of the Society of Independent Artists〉에서 그는 2,100여 점의 그림과 조각을 알파벳 순서에 따라 설치하는 방식을 제안했다. 무無심사위원단, 무無상, 무無상업적 속임수61가 이 전시의 모토였는데 뒤샹은 이와 같은 주최 측의 신념을 큐레이터의 임무로 전환하는 급진적인 방법을 강구했다.

무명 협회를 공동으로 설립하고 1942년 페기 구겐하임의 전시 공간인 금시대 미술 갤러리에 〈31명 여성의 전시Exhibition by 31 Women〉와 같은 기획을 제안하면서 뒤샹은 특히 후기 초현실주의의 단계에서 많은 갤러리와 미술관, 독립 전시에서 권위자로 활동했다.

또한 그는 자신이나 친구들의 책, 장소 특정적인 작품들을 한시적으로 소개하는 진열창 전시를 고안했다. 창작 활동 일체를 그만두었다고 선언했음에도 불구하고 앙드레 브르통의 그라디바 갤러리 문에서부터 엽서, 전단, 도록 디자인에 이르기까지 전시 기획 분야에서 보여준 그의 지속적이고 광범위한 활동은 놀라울 정도다.

그는 대개 단체 전시 참가를 거절했지만 자신의 상당수 작품의 복잡한 미니어처 복제본을 담은 '여행 가방 속 상자'는 그가 홀로 기획한 작은 미술관으로 볼 수 있다.

D

Dada *illust P. 70*

다다

다다는 제1차 세계대전이 한창인 1916년 취리히에서 시작되었고 이어 베를린, 하노버, 쾰른, 뉴욕, 파리로 빠르게 확산되었다. 급진적 반전주의의 성격을 띤 다다의 수많은 선언문은 비논리와 허무주의, 무의미, 기이함과 부조리1를 받아들였다. 다다의 유희성은 예술의 장르 간 경계를 초월하고, 범주화하려는 모든 시도에 저항했다. 1953년 이 운동을 다룬 중요한 전시를 기획한 뒤샹은 다다가 "전후 유럽의 혐오감과 반발심 표출의 핵심이었다."2고 평가했다. 그는 다다의 비타협적이고 불순응주의적인 면모를 수용했다. 그는 다다를 특정 시간과 장소에 속한 운동으로 여기지 않았다.

그보다는 이전 시대에서부터 이미 입지를 다져온 정신이라고 생각했고 거기에 그의 역설과 유머 감각을 더했다. 뒤샹과 알프레드 스티글리츠, 프란시스 피카비아, 만 레이는 뉴욕에서 〈뉴욕 다다〉 〈291, 391〉 〈눈 먼 사람〉과 같은 잡지를 통해 다다를 옹호했다. 이 중 뒤샹과 만 레이가 1921년에 발간한 〈뉴욕 다다〉는 창간호만 발행되었다. 뒤샹은 다다DADA의 네 글자를 따로따로 만들어 작은 사슬로 연결3하여 금속과 은, 금, 백금으로 제작해 커프스 단추나 넥타이 핀처럼 목 주변에 착용하는4 행운의 장식물처럼 만들 것을 제안하기도 했다. 다다가 펼쳐놓은 장은 궁극적으로 초현실주의가 성장할 수 있는 토양을 마련해주었는데, 초현실주의는 다다의 장성한 지적 친족이라고 할 수 있다.

Salvador Dalí
살바도르 달리

살바도르 달리1904-1989와 뒤샹이 매우 친했다는 점은 놀랍다. 그러나 그들의 아내인 티니와 갈라Gala, 1894-1982는 그러지 못했다. 스스로 천재라고 공언하는 스페인 카탈로니아Catalonia 화가가 20살 연상의 조용하고 지적인 노르만 예술가와 잘 어울릴 것이라고 어느 누가 예상할 수 있었을까? 많은 초현실주의자들이 그러했듯이 뒤샹은 이 스페인 화가가 돈에 너무 관심이 많음을 질책했다. 하지만 달리는 자신의 자아를 누그러뜨리고, 뒤샹은 정중한 태도를 지키며 수십 년이나 우정을 이어갔다. 동일한 주파수의 두 마음5처럼 그들은 예술 외에도 과학, 수학, 레오나르도 다빈치, 형이상학, 체스, 에로티시즘 등과 같은 다양한 공통의 관심사를 갖고 있었다.

두 사람은 모두 작은 구멍을 작품에서 사용했다. 뒤샹은 '주어진 것'에서 감상자가 거대한 나무문을 통해 풍경과 팔다리를 벌리고 있는 여성의 나체 토르소를 보도록 만들었다. 달리는 그림 '조명을 받은 쾌락들Illuminated Pleasures, 1929'에서 피게레스Figueres에 있는 그의 작은 미술관처럼 작은 구멍을 통해 홍학과 침대에 누운 여성이 있는, 빛을 받는 녹색의 풍경을 드러냈다. 뒤샹에 대한 글에서 달리는 그를 귀족6이나 왕7에 비유했다. 1965년에 제작한 기념비적 그림에서 그는 태양왕 루이 14세로 분한 뒤샹과 '계단을 내려오는 누드 No. 2'를 묘사했다. 당시 달리는 뒤샹에게 마음의 빛이 있다고 느꼈을 것이다. 1950년 앙드레 브르통을 비롯해 여러 사람들의 거센 반대에도 불구하고 뒤샹이 달리의 대표작인 '성모 마리아Madonna, 1958'를 뉴욕의 초현실주의 전시에 포함시켰기 때문이다. 당시 달리는 파시즘fascism, 가톨릭주의, 부富를 용인한다는 이유로 20여 년 전 초현실주의로부터 제명당한 상태였다.

Dealer
미술 거래상

루마니아의 예술가 라두 바리아Radu Varia, 1940-
는 뒤샹이 "예술은 더 이상 아무런 의미를 갖지
않는다."라고 말하면서도 콘스탄틴 브랑쿠시
의 작품을 팔아 생계를 유지한 사실을 에둘러
비판했다.8 뒤샹은 친구 앙리-피에르 로셰와
함께 20세기의 가장 중요한 조각가 브랑쿠시
의 작품 약 30점을 거래했다. 이때 구입한 사
람들은 거시적으로 볼 때 훌륭한 투자를 한 셈
이다. 1930년대에 1,000달러도 하지 않았던
그의 조각이 70년 뒤에는 거의 4,000만 달러에
달하는 최고가를 기록했다. 뒤샹이 프란시스
피카비아로부터 구입한 80점의 작품들 역시 거
래가가 상승했다. 뒤샹은 "내 삶에서 이런 상
업적인 측면이 생계를 유지하게 해주었다."9고
고백했다. 뒤샹은 친구들의 작품뿐만 아니라
자신의 작품도 많은 미술 거래상을 통해 판매
하긴 했지만 미술 거래 자체에 대한 혐오감은
숨기지 않았다. 그는 언젠가 "나는 미술 거래
상이라는 직업을 존경하지 않습니다."10라고
말했다. "모든 일이 그렇듯 훌륭한 거래상도
있고 나쁜 거래상도 있습니다. 그것은 매우 기
이한 기생 생활의 한 방식입니다. 그것은 방해
가 되기보다는 강화제가 되기 때문입니다."11
뒤샹은 그리움을 자극하는 강력한 달러12 냄새
를 풍기는 것은 어떤 것이든 혐오했고 모든 예
술가들, 특히 적어도 사업가처럼 보이길 원치
않는 예술가들에게 돈을 가까이 하지 말라고
충고했다.

Death
죽음

죽기 2년 전 죽음에 관해 생각해본 적이 있느
냐는 질문에 뒤샹은 "가급적 하지 않으려 한
다."13고 대답했다. 그는 무신앙자로서 "그저
완전히 사라지게 된다는 사실에만 영향을 받
았다."14고 말했다. 1968년 10월 1일 저녁,
파리 서쪽 교외의 부유한 지역인 뇌이쉬르센
의 아파트에서 뒤샹과 아내 티니는 줄리엣Juliet,
1912-1991과 만 레이 부부, 니나Nina, 1903-1998
와 로베르 르벨 부부와 함께 식사를 했다. 손
님들은 오후 11시 30분 즈음 자리에서 일어났
다. 이후 줄리엣 말에 따르면 그 밤 꿩고기와
많은 양의 포도주15가 나왔고, 유쾌한 유머와
함께 식사를 즐기는 사이 뒤샹은 좋아하는 시
인 알퐁스 알레Alphonse Allais, 1854-1905의 시집 몇
쪽을 읽었다고 한다. 그 뒤 티니는 잠자리에 들
기 전 욕실에 들어간 그가 바닥에 옷을 입은 채
누워 있는 것을 발견했다. 사망 진단서상의 사
망 원인은 중증의 색전증이었다. 앞서 1950년
대에 받았던 전립선과 맹장 수술은 그의 사망
과는 관련이 없었다.16 뒤샹은 언젠가 친구 한
스 리히터에게 말했다. "죽음은 존재하지 않아.
사람은 의식을 통해 살아. 의식이 없으면 그저
그곳에 없다는 것뿐이야. 그게 전부야."17

그는 한 예술가의 생존이 작품을 인정받는 데 방해 요인이 될 수 있다고 믿었다. "죽음은 훌륭한 예술가가 갖고 있는 필수적인 특징이다. 목소리, 외모, 성격, 간략히 말해 그의 전체적인 분위기가 방해 작용을 해 그림의 빛을 잃게 만든다. 이 모든 요인들이 침묵에 잠긴 뒤에야 작품 자체의 위대함을 인정받을 수 있다."18 그러나 뒤샹의 경우는 달랐다. 뒤샹의 아우라와 작품은 여전히 중요해 보인다. 그의 아우라는 작품에 그늘을 드리우지 않았다.

뒤샹 사후에 출간된 노트를 살펴보면 노란색 노트에 기록된 말장난과 사색들 중 묘비명이라는 제목 아래 "게다가 죽는 것은 언제나 타인들이다."19라는 반쪽짜리 문장이 프랑스어로 두 차례 갈겨쓰여 있다. 루앙에 있는 그의 묘비에는 이 문장이 이름 위에 쓰어 있다. 이 묘비명의 능청맞은 유머, 즉 죽는 그 순간 존재하기를 멈추는 것은 자신이 아니라 자신을 제외한 모든 것이라 믿는 과장법을 막스 슈티르너의 개인주의 철학에 보내는 그의 마지막 찬사로 해석해도 무방할 것이다. 생전에 뒤샹은 그의 철학을 매우 높이 평가했다.

Delay
지연

뒤샹에게 지연은 꾸물거리는 태도 때문에 일어나는 현상이 아니라 그 자체가 하나의 개념이었다. 그의 삶을 살펴보면 지연이 중요한 역할을 했음을 알 수 있다. 60대 후반에 이르러서야 그의 업적에 대한 안정적인 인정과 젊은 예술가들의 존경이 시작되었고, 사망 때까지 이어진 두 번째 결혼 생활이 펼쳐졌으며, 첫 회고전이 개최되었다. 그는 종종 동시대의 관람자는 무의미하다고 생각했다. 예술가의 진정한 지위와 중요성은 후대가 결정하는 것이라고 생각했기 때문이다. '녹색 상자'에 담긴 한 노트에서 그는 '유리에서의 지연Delay in Glass'을 작품 '큰 유리'에 대한 일종의 부제로 제시한다. "그림이나 회화 대신 '지연'이라는 단어를 사용하라. 유리 위의 그림은 유리에서의 지연이 된다. 그렇지만 유리에서의 지연이 유리 위의 그림을 의미하지는 않는다. 이것은 그림은 더 이상 문제의 대상이 아니라고 생각하는 성공적인 하나의 방식일 따름이다. …… 유리에서의 지연은 산문 속의 시 또는 은으로 만든 타구침 뱉는 그릇-옮긴이라고 말하는 것과 같다."20 뒤샹에게 지연이란 단어 자체는 비非물리적인 감각의 시적인 연상21이었다. 지연에 해당하는 프랑스어 retard는 점차 느려지는 박자를 의미하는 음악 용어 리타르단도ritardando와 가깝다.

퀵 아트에 반대하는 그의 의식적인 지연 행위는 완성되었다고 생각하기 전 손을 놓아버린 작품에서 분명하게 드러난다. 아네스 닌Anaïs Nin, 1903-1977은 1934년 뒤샹이 자신에게 했던 말을 기억한다. "이것은 무엇을 완성하는 시간이 아닙니다. 이것은 파편들을 위한 시간입니다."22 결국 그는 미완성 상태의 '큰 유리'에 서명했다. 파편에는 낭만적인 측면이 존재한다. 뒤샹은 프리드리히 니체Friedrich Nietzsche, 1844-1900의 글을 읽고, 번갯불을 일으키기 위해서는 먼저 오랜 시간 구름이 되어야 한다는 말을 염두에 두었을지도 모른다. 23

Doors *illust P. 75*

문

올더스 헉슬리Aldous Huxley, 1894-1963가 《인식의 문The Doors of Perception, 1954》을 출판하고, 1960년대 어느 록 밴드가 그 책 제목에 착안해 밴드 이름을 짓기 한참 전부터 뒤샹은 문에 관심을 갖고 있었다. 1927년 그는 파리의 작은 아파트를 위해 '문: 라리 가 11 Door: 11, rue Larrey'을 제작했다. 그는 작업실과 침실 사이의 문에 경첩을 단 이 작품으로 개폐가 동시에 이루어질 수 없는 문의 오랜 역설을 해결했다고 기뻐했다. 그는 또한 앙드레 브르통이 잠시 운영했던 파리의 그라디바 갤러리 문을 디자인했고, 막스 에른스트가 살았던 뉴욕의 아파트 출입문 자물쇠에 금속 숟가락을 붙이기도 했다. 1968년 죽기 약 6개월 전, 뒤샹은 맨해튼의 한 갤러리에서 개최된 문을 주제로 한 현대미술 전시의 홍보 책자를 만들었다. 뒤샹은 창작 활동을 하며 많은 문과 복도를 만들었다. 하지만 그 중 가장 유명한 문, 작은 구멍을 통해 작품 '주어진 것'의 내부를 엿보게 하는 구조물은 결코 문이라고 할 수 없다. 육중한 스페인 문에서 가져다 붙인 나무 널빤지에는 경첩과 열쇠 구멍, 손잡이, 자물쇠가 없어 열 수 있는 방법이 없다. 뒤샹의 작품은 그 어떤 요소도 첫눈에 보이는 것처럼 단순하지 않기에 다시 들여다봐야 한다.

Doubt
의심

뒤샹은 르네 데카르트René Descartes, 1596-1650의 매우 이성적이고 논리적인 철학이 가하는 제한에는 반대했지만 어떤 것도 수용하기를 거부하고 모든 것을 의심했던 자신의 데카르트 정신24을 언급했다. 자신과 작품에 대한 끊임없는 문제 제기는 판세를 바꾸고 인습을 타파하는 그의 혁신가다운 면모의 토대가 되었다. 미술가 재스퍼 존스는 뒤샹에 대해 "그의 공적은 예술을 둘러싼 대기에 의심을 불어넣은 것이다."25라고 말했다. "우리가 논리적이라면 미술사에 대해 의심하지 않을 수 없다."26는 뒤샹의 언급에서 볼 수 있듯이 존스의 관찰은 보다 광범위하게 적용된다.

Katherine S. Dreier
캐서린 S. 드라이어

1961년 첫 만남 이후로 캐서린 S. 드라이어 1877-1952와 뒤샹은 평생지기가 되었다. 미술가, 컬렉터, 초기 페미니스트, 미술 비평가이자 가장 중요하게는 아방가르드 예술 후원자였던 드라이어는 성공한 독일 이민자의 딸로 부유한 삶을 살았다. 만 레이, 뒤샹과 함께 1920년 뉴욕에서 무명 협회를 설립했고, 뒤샹의 '세 개의 표준 정지' '큰 유리' '너는 나를' '회전 유리판Rotary Glass Plates, 1920'을 포함해 후원하는 작가의 작품 수십 점을 구입했다. 카탈로그 레조네에 언급되지는 않았지만 1930년대 중반~1940년대 후반 뒤샹은 그녀의 코네티컷 집 벽지와 어울리도록 현관 옆 승강기 왼쪽 면을 칠해주었다. 드라이어는 제1차 세계대전 기간에 뉴욕으로 모여든 거친 현대 예술가들 가운데에서 성실하고, 훈시적이며, 올곧은 행동27을 유지했다. 또한 보수적이고 전통적인 태도, 관점, 패션 스타일을 심화시켜 나갔다. 그러면서도 그녀는 뒤샹의 예술관을 좇았다. 뒤샹 연구에서 드라이어는 종종 비판적으로 언급되지만 뒤샹은 그녀를 존경했다. 이들은 다정한 편지를 주고받았으며, 많은 도록과 책, 작품 구입과 전시에서 협력했다. 무명 협회의 컬렉션 도록에서 뒤샹은 그녀의 그림이 추상적 형태와 부드러운 색채 사이에서 섬세한 균형을 이루고 있으며, 그녀가 인생의 한창 때에 예술에서 완전한 자유가 만개하는 것을 지켜본 운 좋은 화가 세대28 중 한 명이라고 치켜세웠다.

Drugs
마약

뒤샹은 예술을 "시간과 공간의 지배를 받지 않는 영역으로 향해 있는 출구"[29]라고 말했지만 마약을 복용하지는 않았다. 그의 친구들은 그에게 마약은 오로지 체스뿐이었다고 주장했다. 뒤샹은 예술의 위험을 습관성 또는 진정제[30]가 될 수 있다는 점이라고 생각했다. 그는 결코 마약에 손대지 않았고 1910년대 파리에서 프란시스 피카비아와 함께 지낸 한창 때에도 아편을 피우지 않았다.[31] 그가 환각제 LSD를 한 차례 복용한 것은 생애 말년이었고 알지 못한 상태에서 벌어진 일이었다. 그의 아내 알렉시나 새틀러티니에 따르면 그때가 잠자리에 들기 전 그의 신발을 벗겨줘야 했던 유일한 경우였다고 한다.[32]

Dust Breeding
먼지 번식

뒤샹은 고통을 감수하면서도 무엇이든 자기 손으로 하는 사람이었기에 작품에 덧없는 물질들을 담으려고 애썼다. '먼지 번식1920'은 만 레이가 찍은 사진으로, 늘 어지러웠던 뒤샹의 작업실에서 제작 중인 '큰 유리'의 하단부 뒷면을 보여준다. 달의 풍경 또는 공중에서만 명확히 알아볼 수 있는 페루의 거대한 무늬처럼 보이는 이 작은 사진은 풀로 고정되기 전 유리판 위에 쌓이도록 내버려둔 먼지를 찍은 것이다. 이 먼지는 '큰 유리' 중 독신남들 기구의 구성 요소인 7개의 체에 색채와 광택을 내주었다. 그의 한 노트에는 "4개월 동안 먼지-유리Dust-Glasses에 먼지를 모으기. 6개월. 이후에 밀봉한다=투명성"[33]이라고 쓰여 있다. 이 사진의 인기는 시간이 갈수록 더해간다. '먼지 번식'은 크리스찬 마클레이Christian Marclay, 1955-가 1980년대 작곡한 곡의 이름이자 철학자 장 보드리야르Jean Baudrillard, 1929-2007가 2001년 무의미한 현대인의 성에 관해 쓴 에세이의 제목이기도 하다. 같은 해 영국의 한 회사는 같은 제목의 오디오 테이프 에피소드를 만들었다. 인기 있는 공상과학 소설 연작의 일부였던 이 작품은 어느 예술가의 식민지 '뒤샹 331'이라는 행성을 중심으로 이야기가 전개된다.

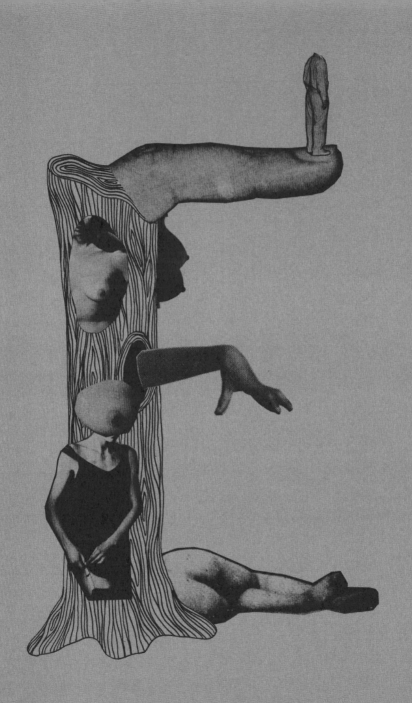

E

Early Work
초기 작품

취미 밴드가 성공을 거두기 전 자신들이 좋아
하는 노래를 리메이크하며 색다른 스타일을
시도해보듯, 뛰어난 재능의 젊은 뒤샹도 유화
를 그릴 때 다양한 유파와 주의들을 시도했
다. 그는 미술 아카데미Académie des Beaux-Arts에
서 거부당하자 파리의 사립학교 쥘리앙 아카
데미Académie Julian에 다녔다. 자기 고유의 스타
일과 색을 찾기 전인 20대 초, 즉 '계단을 내
려오는 누드 No. 2' '신부'와 같은 절정에 이
르기 전 뒤샹은 주로 가족과 주변 환경, 다양
한 누드, 즐거운 파리 생활, 체스 게임을 주제
로 작업했다. 그는 또한 〈르 쿠리에 프랑세
Le Courrier Français〉〈르 리르Le Rire〉〈르 테무
앙Le Témoin〉과 같은 대중 잡지에 만화를 그려
푼돈을 벌었다. 뒤샹 연구자들은 주요 후기작
주제의 상당수가 그의 초기 그림과 스케치에
이미 등장했다는 사실에 놀란다. 1903~1904
년 종이 위에 목탄으로 그린 습작에서 묘사한
'벡 오에Bec Auer 가스등'은 60년 뒤 '주어진 것'
에 재등장해 나체 여성이 들고 있다. 중성적인
남자들, 의도적인 왜곡, 사다리 위의 나체, 남
성과 여성이 등장하는 유머러스한 만화들은
'큰 유리'에서 분명히 드러나는 양성 사이의 복
잡한 상호 작용을 예견한다.

Edition of 1964~1965
1964~1965년 에디션

1964년 '병 건조대Bottle Dryer, 1914'의 제작 50주
년을 맞아 뒤샹은 이탈리아인 미술 거래상이
자 철학자, 작가인 아르투로 슈바르츠에게 그
의 레디메이드 14점에 대해 8개의 에디션을 만
들 수 있는 권한을 위임했다. 한 세트의 가격
으로 2만 5,000달러를 제시했다. 존 케이지의
눈에 뒤샹의 에디션 제작 승인은 자본주의 사
회에서 사업가처럼 행세하려는 미약한 시도1
로 비춰졌다.

뒤샹은 이와 같은 시선에 신경 쓰지 않았다.
그에게 복제본은 원본과 동일했다. 그는 유일
무이한 원본의 개념에 대해 문제를 제기하고자
했다. 대부분의 원본 레디메이드는 1964년 즈
음 사라졌다. 뒤샹은 네오 다다와 팝 아트 시
대에 이르러 레디메이드가 지녔던 혁명적이고
해방적이며 인습 타파적인 면모가 이미 오래전
에 사라졌다는 사실 역시 잘 알고 있었다. 레
디메이드는 이제 현대 미술 담론의 중심에 서
있었다. 레디메이드 복제본 유입에 대한 막스
에른스트의 의견은 뒤샹의 생각과 유사했다.
"나는 이것이 대중의 의견을 무시하고, 찬양하
는 사람들을 기만하며, 나쁜 사례를 통해 그
의 모방자들을 격려하는 새로운 시도가 아닌
지 자문했다. 내가 물었을 때 그는 웃으며 대
답했다. 모두 맞습니다. 바로 그것입니다."2

1966년 뒤샹이 작품의 복제를 승인함으로써 그의 투지 넘치는 태도와 상업성에 대한 거부를 저버리고 스스로 신화를 파괴3한 것은 아닌가, 질문을 받았을 때 그는 이렇게 대답했다. "아, 불평과 불만 말이죠? 사람들은 '그건 형편없어. 정말 격분할 일이고 수치스러운 일이야.' 하고 말해야 할 겁니다. 나를 특정 범주와 공식에 가두고자 했다면 그러한 반응이 적절합니다. 하지만 그건 내 스타일이 아닙니다. 불만족스럽다 해도 그건 나와 관계가 없습니다. 욕설을 퍼붓지 말아주세요. 젠장, 하하."4 1964~1965년 에디션에 동의한 뒤샹의 결정은 무관심과 모순이라는 한 쌍의 원칙을 따른 결과였다. 하지만 이는 그가 아무런 구분도 하지 않았다는 점을 의미하지 않는다. "조각처럼 8개의 레디메이드 에디션을 만드는 건 과한 일이 아니다. 대량 생산이라 불리는 것은 150개, 200개까지 복제물의 수가 늘어난다. 나는 그것에는 반대한다. 무익한 방식으로 지나치게 세속화되기 때문이다."5

많은 뒤샹 연구자들, 특히 슈바르츠는 1964~1965년 에디션이 사라진 원작과 시각적인 측면에서 동일하다는 점을 지적한다. 모든 에디션은 오래된 원작 사진에 바탕해 제작되었고 제작 계획도인 작업 드로잉에 뒤샹의 서명을 받는 것으로 승인되었다. 그러나 원본과 분명한 차이점이 있었는데 이는 원본이 대량으로 생산된 오브제이고 에디션은 장인이 제작했다는 점 때문은 아니었다. 유일하게 남아 있는 원본 레디메이드 '빗Comb'의 1916년 버전과 1964~1965년 에디션을 비교해보면 후자의 경우 빗살 수가 원본보다 두 개 부족하다는 점이 다르다. 뒤샹은 이를 알아채고 즐거워했을까? 초기 노트를 살펴보면 "빗을 빗살의 개수로 구분하라."는 문구가 있다. 이 노트는 "빗살의 간격을 하나의 단위로 삼아 비례 조정 수단6으로 활용할 수 있다."고 말한다. 뒤샹의 레디메이드 복제와 에디션 작업은 그의 인프라신 개념과 관계가 있다. 사후에 출판된 노트에서 약술한 인프라신에 대한 설명처럼 복제본과 에디션 작업은 유사해보이는 사물들의 매우 미세한 차이를 살핀다.

Louis Michel Eilshemius
루이스 미셸 엘셔무스

1919년부터 미술가들을 연구한 뒤샹은 가장 존경하는 화가로 루이스 미셸 엘셔무스 1864-1941를 꼽았다. 7 2년 전 뒤샹은 엘셔무스의 작품 '로즈-마리의 외침간청Rose-Marie Calling(Supplication), 1916'이 뉴욕에서 개최된 〈제1회 독립 미술가 협회 전시〉의 2,100여 점의 작품 가운데 자신이 가장 좋아하는 두 작품 중 하나라고 밝힌 바 있다.

독학으로 미술을 공부한 미국 화가 엘셔무스와 그의 풍경화 및 젊은 여성의 누드 그림에 대한 뒤샹의 후원과 지지는 주변 사람들의 기분을 상하게 하려는 장난이 아니었다. 그는 뉴욕의 무명 협회에서 엘셔무스의 첫 개인전을 열어주었고 유럽에서 그의 전시가 개최되기를 간절히 바랐다. 뒤샹은 엘셔무스가 죽은 지 2년 후 그에 대한 열정적인 글을 남겼다. 뒤샹은 이 글에서 "동료와 시민들에게 그의 작품이 절묘한 미국적 표현이라는 점을 설득하지 못했다."는 것을 비극이라 여기며 "당시 어떤 미술 유파의 가르침도 따르지 않은 그는 우리 시대의 예술가가 그래야 하듯이 진정한 개인주의자였고 결코 어떤 그룹에도 가담하지 않았다."8고 말한다.

뒤샹이 거의 25년 손위의 화가에게 이처럼 다정한 찬사를 보낸 데는 나름의 이유가 있었을 것이다. 엘셔무스의 '로즈-마리의 외침간청'에 등장하는, 팔을 들어올린 채 무릎을 꿇고 있는 누드가 뒤샹의 마지막 대작인 '주어진 것'에 등장하는 인물과 닮은 점이 많다는 사실이 지적되었다.

뒤샹을 비롯해 그를 주목하기 시작한 헨리 맥브라이드Henry McBride, 1867-1962, 클레멘트 그린버그Clement Greenberg, 1909-1994와 같은 당대 걸출한 미국 미술 비평가들 덕분에 엘셔무스는 무명에서 벗어날 수 있었다. 특히 그린버그는 그를 "역사상 가장 훌륭한 예술가 중 한 명으로 환영과 같이 등장한 인물"이라고 묘사했다.9 이후 루이스 부르주아Louise Bourgeois, 1911-2010, 제프 쿤스Jeff Koons, 1955-와 같은 미술가들이 그의 작품을 수집하기 시작했다.

Ejaculate
정액

1세기부터 15세기 사이에 달걀 템페라 물감을 섞는 데 정액을 사용했다는 미술사적 보고는 입증된 바 없지만 뒤샹은 논란을 불러일으킬 수 있는 이 재료를 비공식적으로 사용한 최초의 미술가였다. 그는 소품 '불완전한 풍경 Faulty Landscape, 1946'에 정액을 사용했다는 사실을 비밀에 부쳤다. 그는 이 작품을 조각가이자 뉴욕 주재 브라질 대사의 아내였던 연인 마리아 마르틴스에게 주었다. '여행 가방 속 상자'의 구성 요소이기도 한 '불완전한 풍경'은 어두운 색 벨벳 바탕에 플라스틱Astralon을 놓고 그 위에 정액을 섞어 만들었다. 이런 사실은 1987년에 이르러서야 텍사스 휴스턴에 있는 FBI 실험실에서 확인되었다. 근처의 메닐 컬렉션 Menil Collection에서 개최된 전시에서 이 작품은 처음으로 대중에게 공개되었다. 이 콜라주 작품은 비토 아콘치Vito Acconci, 1940-가 1971년 뉴욕의 소나벤드 갤러리Sonnabend Gallery 바닥에서 자위행위를 한 것보다 25년 이상 앞선 것이고, 정액을 특징으로 하는 다카시 무라카미Takashi Murakami, 1962-의 '외로운 카우보이Lonesome Cowboy, 2001', 대시 스노우Dash Snow, 1981-2009의 '경찰은 꺼져Fuck the Police, 2007'보다 50년 정도 앞선 것이었다.

Electricity
전기

자동차 P. 27, 신부 P. 43, 큰 유리 P. 140, 사랑 P. 147, 기차 P. 236, 변압기 P. 236 항목 참조.

Epitaph
묘비명

죽음 P. 72 항목 참조.

Max Ernst
막스 에른스트

1945년 무명 협회 전시 도록에 쓴 짧은 글에서 뒤샹은 막스 에른스트1881-1976를 매우 다작하는 작가로 언급하며 다다와 초현실주의에서 그의 중요성을 강조했다. 뒤샹은 또한 그가 이룬 기술적 발견10의 업적을 인정했다. 그중에는 프로타주frottage도 있었는데, 울퉁불퉁한 표면 위에 종이를 얹고 드로잉 도구로 문지르는 이 방식의 뿌리가 고대 중국의 전통이라는 점은 지적하지 않았다. 뒤샹은 에른스트의 첫 번째 부인인 페기 구겐하임과 가까운 사이였고, 두 번째 부인이자 미술가인 도로시아 태닝Dorothea Tanning, 1910-2012은 뒤샹과 그의 부인 알렉시나 새틀러티니를 이어주었다. 뒤샹과 에른스트 두 사람 모두 제2차 세계대전 중 뉴욕에서 추방되었다. 뒤샹은 언젠가 자신의 체스 상대였던 에른스트에게 레오나르도 다빈치의 '모나리자Mona Lisa, 1503-1519년경'에 콧수염과 염소수염을 덧그린 티 타월 작품 'L.H.O.O.Q'를 주었다. 뒤샹은 한 할리우드 영화에 등장시킬 작품을 선정하는 과정에 심사위원으로 참여해 에른스트의 그림 '성 안토니의 유혹The Temptation of St. Anthony, 1946'이 대상을 차지하도록 노력을 기울였다. 앙드레 브르통과 에른스트가 작업상의 채무 관계를 두고 논쟁을 벌였을 때 로버트 마더웰의 기억에 따르면 뒤샹은 객관성과 공정함 그리고 타고난 세심함을 통해11 이 두 사람을 겨우 진정시킬 수 있었다.

최근 미술사학자들이 가톨릭주의부터 정체성 문제에 이르기까지, 뒤샹과 에른스트의 작품에서 발견할 수 있는 공통적인 주제에 주목하고 있다.12 그러나 이 둘이 영향을 주고받았다 하더라도 규정하기는 어렵다. 에른스트의 기묘한 추상 컬러 에칭, 에쿼틴트 에디션 작품 '마르셀 뒤샹에 대한 경의Hommage à Marcel Duchamp, 1970'는 전문가가 보더라도 그 숨은 뜻을 찾을 수 없다.

Eroticism *illust P. 86*
에로티시즘

뒤샹은 성욕과 에로티시즘이 모든 것의 바탕을 이루지만 아무도 이것에 대해 이야기하지 않는다13고 생각했다. 에로티시즘은 그가 가장 좋아한 주제이자 진지하게 다룬 주제였다. 한 연구자가 유머가 특징적인 어느 작품에 대해 창작 의도를 질문하자 뒤샹은 그에게 성관계를 하면서 웃기려고 시도한 적14이 있는지 반문하며 맞받아쳤다. 고대 그리스 희극 작가 아리스토파네스Aristophanes, BC 446년~BC 386년경는 단순한 육체적 차원의 성욕을 초월하는 에로틱한 열정을 지닌 영혼의 진지함을 강조했는데 뒤샹은 그 점을 잘 알고 있었다.

자신의 분신을 에로즈 셀라비에로스, 그것이 삶이다Eros, c'est la vie라 이름 붙인 뒤샹의 경우 작품 안에 에로티시즘이 펼쳐지는 장은 무궁무진하다. 가시적이거나 명확할 수도 있고 또는 잠재적일 수도 있다.15 나체를 다룬 초기 작품에서 대표작에 이르기까지 대개 충족되지 못하거나 외로움에 찬 에로티시즘과 욕망이 그의 창작 활동의 기본 원리가 되었다. 그의 말장난과 작품은 어떻게 보면 대체로 포르노에 가깝다. 뒤샹은 에로티시즘을 가볍게 다루지 않았지만 재미를 제한하지도 않았다.

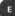

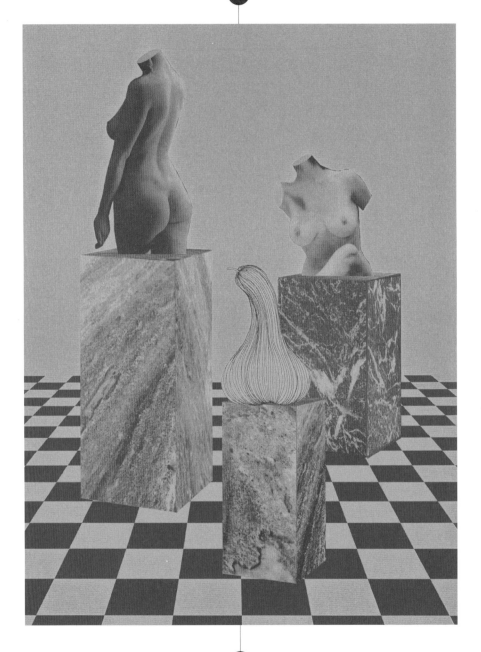

Erotic Objects
에로틱한 오브제들

뒤샹이 1950년대 초부터 전시하기 시작한 기묘한 오브제들에 대해 언론은, 다소 기이한 인공물16이라는 반응을 보였다. 이 오브제들이 담고 있는 에로틱한 내용은 주목을 받았고, 언론은 이를 "청동, 남근의, 남성적" 또는 "석고, 삼각형의, 대단히 여성적"이라고 묘사했다.17 첫 번째 묘사는 '오브제-암술Objet-Dard, 1951'을, 두 번째 묘사는 '여성의 국부 가리개Female Fig Leaf, 1950'를 가리켰다. '구두가 아닌Not a Shoe, 1950' '순결의 쐐기Wedge of Chastity, 1954'와 함께 이 작은 조각들은 청동이나 구리로 도금한 석고 주조물로 1950년대, 1960년대 초에 단일 작품 또는 에디션 작업으로 공개되기 시작했다. 알렉시나 새틀러티니에게 결혼 선물로 준 '순결의 쐐기' 바닥 부분은 치과용 플라스틱으로 만들었다. 사실 뒤샹이 제작한 모든 작품을 에로틱한 오브제로 볼 수 있다. 당시에는 알려지지 않았지만 이 조각들 모두 그의 사후 공개된 '주어진 것'과 연관이 있었다. 2009년 필라델피아 미술관이 개최한, '주어진 것'의 전시에서 처음 공개된 또 다른 6점의 작은 조각 작품은 그의 마지막 아상블라주assemblage, 폐품이나 일상용품 등 여러 물체를 한데 모아 미술 작품을 제작하는 기법 또는 그러한 작품, 여기에서는 작품 '주어진 것'을 의미-옮긴이에 근원을 두고 있다. 6점의 조각은 이 작품에 등장하는 여성의 나체 토르소의 가장 은밀한 신체 기관을 주조하는 과정에서 사용된 주형, 틀, 도구들이었다.

Erratum Musical
음악적 오류

1913년 초 루앙을 방문한 25살의 뒤샹은 75개의 악보를 조각내 모자에 넣은 다음 여동생 막들렌과 이본에게 교대로 뽑게 했다. 그는 이런 방식으로 곡을 만들었다. 그 악보는 인쇄하다imprimer라는 단어에 대한 프랑스어 사전 정의에 사용된 25음절로 구성되었다. 시각예술가인 뒤샹은 단 하루, 몇 시간 만에 음악에 우연을 도입했고, 그 과정에서 음악은 영구적인 변화를 맞았다. 같은 해 제작한 또 다른 작품 '음악적 오류'는 '큰 유리'의 전체 제목을 담고 있다. 임의로 결정한 미완성의 이 악보는 한 명의 피아노 연주자와 음을 가리키는 85개의 숫자가 매겨진 공피아노 한 건반마다 하나의 공을 비롯해 정교한 구성의 작은 마차들과 한 개의 깔때기를 포함한다. 수십 년 뒤 존 케이지가 이와 유사한 혁신적인 주제로 '음악적 오류'에 대해 연구할 때 뒤샹은 그에게 언제나 그랬듯이 자신은 그저 "시대를 50년 앞섰던 것."18이라고 말했다.

Esoteric
비교적인

"한때는 비밀스러웠던 것들이 모두 평범한 것
이 되고 말았다."19 뒤샹은 이것이 예술계에서
상업주의가 발휘하는 매우 강력한 힘 때문이
라고 생각했다. 그는 상업주의의 힘이 100년
만에 예술을 콩이나 스파게티20와 같은 상품
으로 만들어버렸다고 여겼다. 이 용어는 정의
되기를 거부하며 그 자체의 신비를 간직하고
있다. "비교祕教가 정신적인 것이 되어서는 안
된다. 그것은 형식을 갖추고 있어야 한다."21

Étant donnés
주어진 것

뒤샹의 대표작인 '주어진 것: 1. 폭포 / 2. 조
명용 가스등Étant donnés: 1. la chute d'eau / 2. le gaz
d'eclairage'은 뒤샹이 죽고 거의 9개월이 흐른 뒤
1969년 필라델피아 미술관에서 처음으로 대
중에 공개되었다. 설치 지침서에 따르면 그는
1946~1966년 동안 뉴욕에서 이 아상블라주
를 제작했다. 육중한 나무문에 난 두 개의 작
은 구멍을 통해 큰 구멍이 뚫린 벽돌로 된 벽과
그 뒤편의 마른 나뭇가지와 낙엽 위에 팔다리
를 벌리고 누워 있는 여성의 나체 토르소가 보
인다. 작품 속 여성은 제모한 성기를 노출한
채 불 켜진 가스등을 들고 있다. 배경에는 솜
으로 만든 구름, 투명한 풀로 만든 반짝이는
폭포와 함께 숲 속 풍경이 펼쳐진다. 뒤편의 전
구가 빛을 비추며 회전하는 모터의 눈속임을
통해 마치 움직이는 것처럼 보인다. 가수이자
작곡가인 비욕Björk, 1965-은 "이 작품은 20세기
를 완전히 바꾸어놓았다."22고 말했다. 이 작
품은 제프 쿤스의 2007~2009년의 회화 연작
'풍경Landscape'을 비롯해 앤디 워홀, 한나 윌키
Hannah Wilke, 1940-1993, 로버트 고버Robert Gober,
1954-, 마르셀 드자마Marcel Dzama, 1974-와 같은
세계적으로 유명한 미술가들의 수많은 작품에
영감을 주었다. 뿐만 아니라 많은 책과 학술
논문, 박사 논문에도 영향을 미쳤다.

대부분의 뒤샹 연구자들이 '주어진 것'을 충격적이고 논쟁의 소지가 있는 작품으로 여기지만 이 작품이 공개된 당시 사람들은 그런 반응을 보이지 않았다. 비평가 존 카나데이John Canaday, 1907-1985는 〈뉴욕 타임스New York Times〉에 기고한 글에서 이렇게 말했다. "20세기의 대가이자 영리한 이 사람이 처음으로 시대에 뒤처진 것처럼 보인다." "간단히 말해 매우 흥미롭지만 어떤 것도 새로워 보이지 않는다."23

뒤샹은 이 작품의 중앙에 등장하는 의도적으로 왜곡한 토르소의 해부학적 구조를 위해 마리아 마르틴스, 메리 레이놀즈, 알렉시나 새틀러티니의 신체 일부분을 본뜬 주형을 사용했다. 뒤샹이 '주어진 것'을 촬영한 뒤 돔 페리뇽Dom Pérignon 샴페인 상자에 감추어둔 사진이 2009년 발견되었을 때 눈에 띈 것은 돔 페리뇽 샴페인을 발명한 수도승의 존재가 아니라 상자에 적힌 혼합Cuvée이라는 단어였다. 이는 작품의 토르소가 여러 사람의 신체를 합성한 것이라는 단서를 제공해준다. 그런데 우리가 보고 있는 것은 강간당하는 여성, 곧 범죄 장면일까? 아니면 뒤샹이 언젠가 말했던 것처럼 욕망의 여성24을 주제로 하는 이 정교한 핍 쇼peep show에 적어도 몇몇 관람자들이 흥분하도록 계획한 것일까? 뒤샹은 1920년대 말 친구 줄리앙 레비와 함께 자위하는 사람 기계와 실물 크기의 유기적으로 연결된 마네킹, 꼭 들어맞는 용수철과 볼 베어링으로 만든 질이 수축하는 기계적인 여성25을 만들고 싶다는 이야기를 나눈 적이 있었다.

'주어진 것'의 나체는 죽은 것일까? 살아 있는 것일까? 만약 그녀가 죽은 상태라면 그녀는 어떻게 가스 램프를 들고 있을 수 있을까? 이 트롱프뢰유 trompe-l'oeil, 정교한 눈속임을 통해 시각적 환영 효과를 거두는 표현 기법-옮긴이는 '큰 유리'의 타락한 신부 나체 토르소와 함께 하나의 알레고리로 계획된 것일까? 뒤샹의 친구인 미국 미술가 윌리엄 코플리가 처음 지적한 것처럼 그 토르소 아래 마른 잎은 가을을 암시한다.26 뒤샹은 이에 대한 직접적인 단서를 남기지 않았지만 한 편지에서 가을에 대해 다음과 같이 묘사한다. "이곳의 가을은 매우 아름답긴 하지만 여느 아름다운 가을처럼 장례식을 연상시키는 휴면 상태 같다."27 그는 인프라신의 개념을 다룬 노트에서 넓게 벌리고 있는 다리와 자기 성의 첫 글자를 나타내는 납작하게 만든 대문자 M 드로잉 옆에 '시체—의사과학적인'28이라고 적어 놓았다.

'주어진 것'과 관련이 있는 물과 가스, 에로티시즘, 4차원에 대한 암시가 뒤샹의 노트와 시각 작업 곳곳에 드러난다. 돌이켜보면 1950년대 초 제작된 난해한 에로틱한 오브제들도 이 작품의 제작 과정이라는 맥락에서 살펴볼 수 있다. 오비드Ovid, BC 43-AD 17, 18, 샤를 보들레르Charles Baudelaire, 1821-1867 등 여러 작가들의 사례에서 볼 수 있듯 포르노와 시는 배타적이지 않다. '주어진 것'은 이 점을 분명하게 입증한다. 이 작품은 우리가 뒤샹에 대해 갖고 있는 선입관의 상당 부분을 허물어뜨린다는 점에서 놀랍다. 이것이 바로 그가 의도한 바일 것이다.

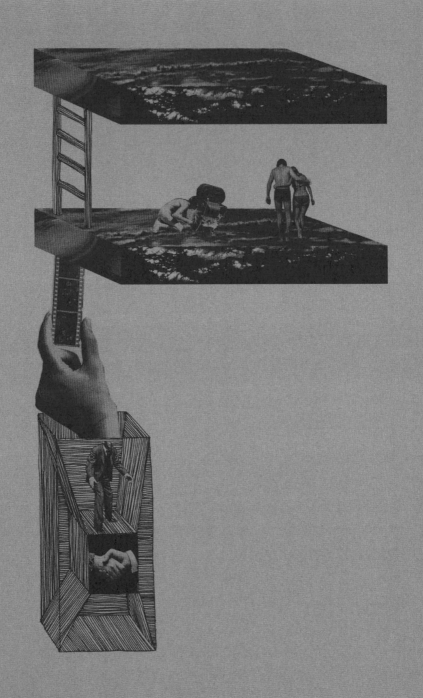

F

Family
가족

자녀 P. 54, 결혼 P.153 항목 참조.

Fear
두려움

뒤샹은 두 가지를 두려워했다. 미술가 친구 지안프랑코 바루첼로Gianfranco Baruchello, 1924-에 따르면 하나는 비행기를 타는 것이었고, 그의 첫 번째 부인 리디 피셔 사라쟁르바소르가 그들의 짧은 결혼 생활을 회고하면서 밝혔듯이 다른 하나는 털이었다.[1]

Films
영화

1918년 뒤샹은 레옹스 페레Léonce Perret, 1880-1935가 영화로 각색한 〈라파예트! 우리가 왔다!Lafayette! We Come!〉에서 눈이 먼 군인을 연기하며 영화에 데뷔했다. 제1차 세계대전을 배경으로 당시 "가슴 설레는 로맨스와 전쟁 이야기로 풀어낸 미스터리와 음모"라고 묘사된 이 영화에서 돌로레스 카시넬리Dolores Cassinelli, 1888-1984가 여주인공을 맡았다. 1920년대부터 1950년대까지 뒤샹은 한스 리히터, 르네 클레르René Clair, 1898-1981, 마야 데렌Maya Deren, 1917-1961의 아방가르드 영화 대략 6편에 출현했다. 1966년 뒤샹은 앤디 워홀의 무성 영화 〈스크린 테스트Screen Tests〉에 출현했다. 거의 여든 살이었던 뒤샹은 이 영화에서 줄곧 시가를 피우고 미소 지으며 카메라를 응시하는데, 카메라 프레임 밖에서는 이탈리아의 슈퍼모델 베네데타 바르지니Benedetta Barzini, 1943-가 그의 무릎에 몸을 비비고 있었다.

뒤샹은 많은 영화를 보았고 한때 전문 촬영 기사가 될 생각으로 만 레이와 함께 6분짜리 실험 영화 〈빈혈 영화〉를 만들기도 했다. 이 영화에서 말장난이 쓰여 있는 10개의 광학 원반과 다른 9개의 원반이 천천히 회전한다. 말장난은 나선형 남근부터 칼의 골수moelle de l'épée, 애인의 오븐poêle de l'aimée 사이의 근친상간과 성교에 이르기까지 성적인 언급으로 가득하다. 프랑스어의 억양과 중간 운을 고려할 경우 이 말장난은 더 많은 의미를 띤다.

구상에 그치고 만 영화와 관련한 많은 프로젝트들이 사후 출판된 노트 곳곳에서 나타난다. 예를 들면 "한 사람의 사진을 다른 사람 사진과 혼합해 두 편 이상의 영화를 계속해서 뒤섞기"2 "카메라를 배에 붙이고 손잡이를 돌리며 거리를 걷기"3 "움직이는 / 기차에서 / 보이는 전선들—영화를 / 만들기"4 "조율에 관한 영화를 만들어 피아노 조율을 동시에 진행하기"5 등이 있다.

Fluttering Hearts
두근거리는 심장들

뒤샹이 제작한 시각적으로 가장 흥미로운 작품 중 하나는 광학 연구의 일환인 컬러 석판화 '두근거리는 심장들1936'이다. 빨간색과 파란색의 세 개의 심장은 서로 중첩되어 색채의 대조로 인해 경계 부근에서 두근거리거나 뛰는 듯한 환영을 보여준다. 이 효과는 춤추는 심장들dancing hearts이라고 알려져 있었는데, 입체 영상의 발명자인 찰스 휘트스톤 경Sir Charles Wheatstone, 1801-1875과 데이비드 브루스터 경Sir David Brewster, 1781-1868이 1844년 영국 요크York에서 열린 회의에서 카펫의 하트 모양 무늬에 기초해 이를 대중에게 소개했다.

이 작품은 1936년 〈예술 연구지Cahiers d'Art〉 표지에 처음 등장했다. 이 잡지에서 뒤샹의 옛 연인이었던 가브리엘 뷔페-피카비아가 뒤샹에 대해 쓴 에세이 제목을 '두근거리는 심장들'이라고 붙였다. 그녀는 글에서 뒤샹의 작품은 "어떤 것이든 그의 친구 중 가장 박식한 사람들에게조차 놀라움과 추측을 낳았다."고 밝히면서 뒤샹을 인정받은 기술자로 묘사했다.6

1927년에 제작된 곤경에 처한 젊은 여성에 관한 짧은 코미디물인, 올리버 하디Oliver Hardy, 1892-1957와 찰리 체이스Charley Chase, 1893-1940가 출연한 할리우드 무성 영화의 제목 역시 〈두근거리는 심장들〉이었다. 뒤샹의 심장은 건강했다. 1966년 미술가 브라이언 오도허티Brian O'Doherty, 1928-는 뉴욕 대학교 병원New York University Medical Center에서 뒤샹의 심전도 검사를 진행했다. 오도허티가 제작한 여러 요소들로 이루어진 '마르셀 뒤샹의 초상Portrait of Marcel Duchamp'에는 셀룰로이드 커버가 달려 있는데 이는 중앙의 형광등 주변을 움직이며 전에 기록된 뒤샹의 심장 박동을 보여준다.

Food
음식

뒤샹이 초콜릿을 좋아했다는 사실은 잘 알려져 있다. 치즈 사진을 활용한 바 있는 그는 마지팬marzipan, 아몬드, 설탕, 달걀을 섞어 만든 과자-옮긴이 뿐만 아니라 초콜릿도 작품에 등장시켰다. 만 레이에 따르면 그는 대개 다른 사람들이 먹는 양의 반 정도를 먹는 소식가였다. 만 레이는 뒤샹이 스크램블 에그와 사과 소스를 주문하는 것을 목격했다.7 "뒤샹은 술이나 음식을 아주 적은 양만 먹었다. 그는 그저 주어진 대로 먹었다."8 이것이 그에 대해 존 케이지가 기억하는 바였다. 그는 젊은 시절 한때 밤새 폭음하는 데 빠지기도 했지만 나중에는 조금의 와인이나 차가운 맥주, 카다케스에서 휴가 중일 때는 페르노Pernod나 만자니야Manzanilla를 마셨다.

그가 좋아한 음식은 파스트라미pastrami와 바삭한 프렌치 프라이였다. 의붓딸 재클린 마티스 모니에르는 뒤샹이 스파게티와 완두콩을 좋아했다고 기억한다.9 그는 우유를 매우 좋아했고, 사탕 옥수수를 통째로 먹는 것을 즐겼지만 그것을 먹을 때 행하게 되는 몸놀림10은 좋아하지 않았다. 부에노스 아이레스에 있는 동안에는 아르헨티나의 버터를 극찬했고, 콘스탄틴 브랑쿠시가 만든 맛있는 토끼 소스를 칭찬했으며, 파리의 작업실에서 직접 친구들에게 만들어주기도 했다.11

부엌에서 벌이는 불완전한 예술을 위한 《예술가와 작가들의 요리책Artist's and Writer's Cookbook, 1961》에는 뒤샹의 복잡한 스테이크 타르타르 조리법이 실렸다. 이 음식은 시베리아의 코사크인Cossack으로부터 유래한 것인데 어쩔 수 없는 상황이라면 빠르게 달리는 말 위에서도 만들 수 있다.12 장 팅겔리Jean Tinguely, 1925-1991와 세르주 스타우퍼가 뒤샹이 돼지 무릎관절 절임을 즐겨 먹는 것을 보았다는 사실을 제외하고는 식생활과 관련해서 특이한 사항은 알려진 바 없다.

Fountain
샘

2004년 BBC 방송사의 보도에 따르면 뒤샹의 소변기 '샘1917'은 앙리 마티스, 파블로 피카소, 앤디 워홀의 작품을 누르고 500명의 전문가들이 뽑은 20세기의 가장 영향력 있는 예술 작품으로 선정되었다. 유감스럽게도 그의 가장 대표적인 이 레디메이드 원본은 한 번도 공개되지 못한 채 분실되었다.

뒤샹은 남성용 소변기의 평평한 뒷면을 바닥에 눕혀 90도 돌린 뒤 바깥쪽 가장자리에 R. 머트라고 서명했다. 이 작품을 1917년 새로 설립된 뉴욕의 독립 미술가 협회 전시에 보낼 때 그는 자신이 원작자라는 사실을 숨기기 위해 가명을 사용했다. 무심사위원단-무상-무상업적 속임수13라는 모토에도 불구하고 뒤샹도 소속되어 있던 전시의 주최 측은 이 작품의 출품을 거부했다. 의외의 결정은 아니었지만 그럼에도 뒤샹을 비롯한 위원회 인사들의 사퇴로 이어졌다. 이 일이 있기 2년 전 자기로 만든 3개의 소변기가 뉴욕에서 멀지 않은 뉴어크 미술관 Newark Museum에서 전시되었다. 1915년 이 미술관을 설립한 관장 존 코튼 다나 John Cotton Dana, 1856-1929는 "친숙한 가정의 오브제가 지닌 장식성과 완결성에 투입된 재능과 기량을 이제는 유화로 그림을 그리는 재능, 기량과 동일하게 인정해야 한다."14고 말했다. 전시 출품에 실패한 직후 루이스 바레즈는 '샘'을 화장실의 부처15라고 표현했다.

뒤샹의 가까운 친구인 베아트리스 우드 역시 다다 잡지 〈눈 먼 사람〉에서 R. 머트가 선택한 오브제를 옹호했다. 그녀는 "미국이 제공한 유일한 예술 작품은 배관과 다리뿐이다."16라고 선언했다. 뒤샹은 서명한 여러 점의 소변기와 미니어처 버전, 에칭, 1917년 알프레드 스티글리츠가 찍은 남아 있는 유일한 사진에 바탕을 둔 1964~1965년 에디션을 통해 사라진 원본을 보충함으로써 하얗게 빛나는 도자기 욕실 기구가 전 세계적으로 추앙 받을 수 있는 길을 열어주었다. 다시 주형을 뜨거나 사진을 찍은 일레인 스터트반트 Elaine Sturtevant, 1930-2014와 셰리 레빈 Sherrie Levine, 1947-, 그림과 드로잉으로 그린 리처드 페티본 Richard Pettibone, 1938-과 마이크 비들로 Mike Bidlo, 1953-, 작품을 차용한 클래스 올덴버그 Claes Oldenburg, 1929-와 브루스 나우먼 Bruce Nauman, 1941-, 로버트 고버, 스 신닝 Shi Xinning, 1969-의 사례에서 확인할 수 있듯이 뒤샹의 '샘'은 현대 미술의 중심에 위치해 있다.

Fourth Dimension *illust P. 98*
4차원

뒤샹은 초기부터 단순한 망막적인 미술에는 관심이 없다는 점을 분명히 했다. 그는 눈보다 두뇌를, 단순한 시각적인 즐거움보다 사고 과정을 우선시하며 보는 사람의 회백질을 사로잡길 원했다. 이 맥락에서 에로티시즘이 중요한 역할을 담당한다. 언젠가 뒤샹은 "나는 여성의 질이 남성의 성기를 움켜잡듯 정신으로 대상을 붙잡고 싶다."17고 말했다. 1950년대 말에서 1960년대 초까지 세르주 스타우퍼에게 보낸 편지에서 뒤샹은 성행위를 탁월한 4차원의 상황18에 비유했다. 모든 감각 중 성 관계에서 핵심인 촉각만이 4차원에 대한 드문 경험이나 물리적인 이해를 어느 정도 제공해줄 수 있다. 3차원의 오브제와 4차원의 관계는 레디메이드의 그림자와 오브제의 관계와 같다고 주장한 그는 이렇게 말했다. "우리가 냉정한 시선으로 바라보는 3차원의 오브제는 모두 우리가 잘 알지 못하는 4차원의 어떤 것이 투영된 것이다."19

뒤샹은 종종 4차원에 관해 생각하곤 했다. 겉보기에 명확하지 않은 대상에 관심이 있었기 때문이다. 4차원의 개념은 특히 원근법을 다루고 수학과 과학의 획기적인 업적에 대한 견해를 종합한 노트에 자주 등장한다. 그의 대표작인 '큰 유리'와 '주어진 것'은 모두 시간과 공간의 지배를 받지 않는20 4차원 영역을 제시하려는 시도이다. 뒤샹을 중심으로 모인 그룹에서는 앙리 베르그송 Henri Bergson, 1859-1941, 앙리 푸앵카레와 같은 철학자와 수학자의 책을 많이 읽었는데, 이는 외부 세계를 객관적으로 재현하려는 노력에서 벗어나 동시적인 다중 감각의 주관적 경험을 표현하는 데 집중한 초기 큐비즘에서 매우 중요한 역할을 했다.

Baroness Elsa von Freytag-Loringhoven
엘사 폰 프라이타크-로링호펜 남작 부인

로버트 메이플소프Robert Mapplethorpe, 1946-1989
는 1982년 거대하게 발기한 남성 성기를 묘
사한 조각 작품 '소녀La Fillette, 1968'를 들고 짓
궂게 웃고 있는 루이스 부르주아의 모습을 촬
영했다. 이 유명한 사진보다 6년 앞서서 남작
부인을 자칭했지만 무일푼이었던 엘사 폰 프
라이타크-로링호펜1874-1927은 대담하게 자신
의 그리니치 빌리지Greenwich Village 아파트에 방
문한 많은 사람들을 향해 석고로 뜬 남성 성
기를 흔들어댔다. 외모와 예술, 모든 면에서
기이했던 그녀는 뒤샹을 열렬하게 사랑했다.
그녀는 이렇게 말했다. "마르셀, 마르셀, 나는
당신을 지독하게 사랑합니다."21 "마르셀이야
말로 내가 원하는 남자다."22 뒤샹은 그녀와
공동으로 작업하곤 했고, 1921년 발간된 〈뉴
욕 다다〉의 창간호에 그녀의 시와 초상화를
실었다.

그는 그녀의 중성적인 외모와 자유로운 영혼
에 마음이 끌렸는지도 모른다. 그는 발견된
오브제들의 이상블라주로 채워진 그녀의 황량
한 거주지에서 편안함을 느꼈던 것이 분명하
다. 하지만 그녀로서는 매우 실망스럽게도 그
는 결코 그녀의 감정에 호응하지 않았다.

Futurism *illust P. 101*
미래주의

1961년 뒤샹은 "나는 결코 미래주의자가 아니다."[23]라고 주장했다. 이는 분명한 사실이긴 하지만 작업 이력 초기에는 미래주의자의 독창적인 그림과 글에서 영향 받았을 가능성이 있다. 이후 뒤샹은 영화 촬영법과 크로노포토그래피 chronophotography, 움직임을 하나의 감광판 위에 순차적으로 기록한 사진-옮긴이에서 영감을 받은 그림 '계단을 내려오는 누드 No. 2'에 표현된 움직임에 대한 자신의 개념을 미래주의자들의 속도와 동시성의 매혹과 구별하는 것이 중요했다.

하지만 필리포 토마소 마리네티 Filippo Tommaso Marinetti, 1876-1944가 1909년 프랑스의 일간지 〈피가로 Le Figaro〉에 실은 미래주의 선언은 기계와 기술, 산업 생산품, 자동차에 대한 뒤샹의 관심을 북돋우거나 공유했다. 그는 뒤샹이 초기에는 미래주의를 몰랐고 알았다 하더라도 그 운동 내부의 파시스트적인 경향을 못마땅하게 여겼을 것이라고 주장했다. 미래주의는 이탈리아에서 시작되었고 프랑스에서는 큐비즘이 지배적이었다. 뒤샹이 한때 1910년대 초반의 그림을 미래주의 공식에 대한 큐비즘의 해석[24]이라고 부른 것은 바로 이 때문이었다.

뒤샹은 선도적인 미래주의 화가이자 조각가인 움베르토 보치오니 Umberto Boccioni, 1882-1916를 높이 평가하면서 모든 미술 유파에 대한 생각도 함께 밝혔다. "하지만 예술 운동은 한 시기를 대표하는 라벨처럼 모호한 상태로 남겨지기 때문에, 예술가는 결국 그의 작품을 통해 살아남게 된다. 따라서 보치오니는 미래주의자로서가 아니라 중요한 예술가로 기억될 것이다."[25]

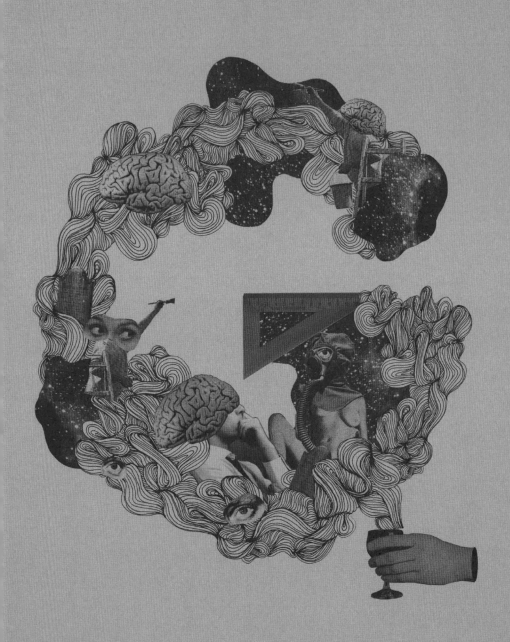

G

Galleries
갤러리

전기 작가 앨리스 골드파브 마르퀴즈Alice Goldfarb Marquis, 1930-2009는 한 인터뷰 진행자의 일화를 들려준다. 뉴욕의 유명한 미술 거래상인 레오 카스텔리Leo Castelli, 1907-1999에게 "당신 갤러리에서 소개할 미술가를 선택하는 기준은 무엇입니까?" 묻자 카스텔리는 매우 간결하게 "마르셀 뒤샹입니다."1라고 대답했다고 한다. 그러나 뒤샹은 "많은 수의 예술가와 미술 거래상, 컬렉터, 그리고 예술가의 등에 붙어사는 이에 불과한 비평가"2와 같은 직업에 대해서는 예외적으로, 본래의 무심한 태도를 벗어나 맹비난했다. 아트 어드바이저art advisor는 여기에 포함되지 않았는데, 아마도 이 직종은 뒤샹이 죽고 난 이후에 지금과 같은 평판을 얻었기 때문일 것이다.

Genius
천재

살바도르 달리 같은 사람들과 가깝게 지내긴 했지만 뒤샹은 스스로 천재라고 주장하는 사람을 믿지 않았다. 뒤샹의 견해에 따르면 천재로 불리는 것은 죽은 이후에나 가능하다. 따라서 젊은 예술가들은 생계를 꾸려나가길 원하는지, 천재가 되길 원하는지를 결정3해야 한다. 오토 한과의 두 차례 인터뷰에서 그는 이 점을 자세히 설명했다. "천재가 너무 빨리 성공하면 그것으로 끝이 납니다. 오늘날 50명의 천재가 있지만 거의 대부분 자신의 천재성을 쓰레기통에 버리게 될 것입니다. 잡아먹히지 않고 살아남기 위해 그는 무수한 덫을 통과해야 합니다. 천재는 흔해 빠졌고 그들은 재능을 다 소진하거나 자살하거나 무대 위에서 으스대는 사람이 되고 맙니다. 그러나 그 모든 것들은 그저 환상, 반사된 이미지일 뿐입니다. 그냥 신기루 같은 아름다움에 만족합시다. 그것이 전부이기 때문입니다."4

2년 뒤 그는 다시 이렇게 말했다. "화가들은 모든 일이 잘 풀려간다고 생각합니다. 이제 막 원맨쇼를 마쳤기 때문입니다. 그들은 자기 앞에 놓여 있는 덫을 볼 수 없습니다. 전에 말했듯이 천재들은 무더기로 쌓여 있습니다. 지금도 주변에 50명, 100명이 있습니다. 문제는 그대로 머무는 데 있습니다. 하나의 유행이 되기를 거부해야 합니다. 대중은 모든 것을 망가뜨립니다. 대중은 예술가가 만든 것을 놀리다가 그 다음에는 지루해하며 내다버립니다."5 비슷한 시기에 캘빈 톰킨스와 나눈 대화에서는 천재의 수가 100배 증가했지만 그의 경고는 여전했다. "예술가가 주변의 돈 때문에 망가지거나 오염되면, 그의 천재성은 완전히 사라져서 0의 상태가 될 것입니다. 오늘날 만 명의 천재가 존재할 수 있지만 운과 아주 뛰어난 결단력이 없다면 그들은 결코 천재가 될 수 없을 겁니다."6

God
신

많은 연구자들이 뒤샹의 작품에서 가톨릭주의에 대한 암시를 지적한다. 이는 뒤샹이 20세기로의 전환기, 프랑스 지방에서 자란 예술가라는 것을 생각하면 특별할 것이 없다. 반면 불경스러운 이미지와 노트, 말장난을 제약을 가하는 교육에 대한 저항으로 해석하는 연구자들도 있다. 이 주제에 대한 뒤샹의 언급은 모호하다. 그가 신을 믿지 않는다고 말한 적은 없다. 하지만 신을 인과관계에 대한 믿음과 이성적인 규범에 바탕을 둔 인공물7이자 인간의 발명품8이라고 생각했다. 1964년 뒤샹은 "인과관계에서 도출된 이와 같은 종교적 개념 일체, 모든 일을 행한 최초의 존재로서 신이라는 개념마저도 인과관계의 또 다른 환상일 뿐이다."9라고 말했다. 그럼에도 불구하고 그는 종종 무신론자라는 표현을 거부했다.

"대중적인 형이상학의 측면에서 나는 신의 존재에 대한 논쟁에 참여하기를 거부한다. 신앙인이라는 단어와 반대되는 무신론자라는 용어는 신자라는 단어나 그 명확한 의미를 비교하는 행위와 마찬가지로 내게 전혀 흥미롭지 않다."10 1959년의 한 인터뷰에서 그는 '큰 유리'의 제목에 포함된 발가벗겨진11 상태를 십자가에 달린 예수에 비유했다. 뒤샹에게 진리란 없었다. 진리는 그에게 존재하지 않았다. 종교에서든 예술에서든 진리는 결코 존재하지 않았다. "신의 존재, 무신론, 결정론, 자유의지, 사회, 죽음 등 이 말도 안 되는 소리들은 모두 언어라는 체스 게임의 일부분이고 그 게임의 승패에 관심이 없다면 그저 흥밋거리일 뿐이다."12 그는 일찍이 1960년에 물질주의적인 세태에 대한 저항을 더욱 더 중요하게 만드는 정신적인 가치13의 추구라는 측면에서 예술이 종교를 대체했음을 간파했다.

Graffiti
그래피티

뒤샹이 순수 미술에 그래피티를 도입한 분명한 사례가 있다. 1916년 1월, 그는 당시 세계에서 가장 높은 건물인 울워스 빌딩Woolworth Building에서 서명14을 찾아보려고 했던 일을 떠올렸다. 이는 그가 건축물을 레디메이드로 간주했음을 의미한다. 두 점의 레디메이드 '샘'과 'L. H. O. O. Q.'에서 뒤샹은 소변기에는 R. 머트 가명을 쓰고 '모나리자'의 복제본에는 염소수염과 콧수염을 그려 넣어 낙서와 같은 기법을 사용했다. 1916년경 뉴욕의 어퍼 웨스트 사이드 예술인 카페Café des Artistes에서 월터 아렌스버그 및 몇몇 친구들과 함께한 자리에서 그는 그곳에 있던 오래된 기념비적인 그림에 서명을 했다. 이는 그래피티 예술가 연합United Graffiti Artists이 뉴욕에 설립되기 반세기 전이었고 뱅크시Banksy, 1974-와 같은 거리의 그래피티 미술가들이 미술계의 주목을 받기 90년 전이었다.

그래피티는 고대 이집트 시대 때부터 있었고 최초의 목욕탕 낙서는 고대 그리스로 그 연원이 거슬러 올라간다. 현재 구겐하임 미술관 Guggenheim Museum이 소장하고 있는 잘 알려지지 않은 뒤샹의 사진 콜라주 소품은 음란한 화장실 낙서가 처음으로 예술 작품 범주에 들어온 사례이다. 이 작품의 제목 '서로를 아끼다 Nous Nous Cajolions, 1925년경'는 프랑스어 말장난으로 사자 우리 앞에 서서 아기를 안고 있는 여성과 서로 친밀하게 어루만지는 행위, 두 가지 모두를 가리킨다. 그래피티를 공공장소에 쓰거나 그린 불법적인 글이나 드로잉으로 정의한다면, 사후에 출간된 뒤샹의 노트에 기술된 짓궂은 계획 역시 그래피티에 해당한다. "아래에 설치해서 사람이 바닥에 침을 뱉으면 '바닥에 침 뱉지 마시오' 또는 '당신을 사랑합니다' 라는 문구에 환하게 빛이 들어오는 장치 만들기. 이 장치는 물론 침에만 예민하게 반응할 것이다."15 이 계획은 실현되지 못했다.

Graphic Design *illust P. 109*
그래픽 디자인

뉴욕의 유명한 그래픽 디자이너인 밀턴 글레이저 Milton Glaser, 1929-는 1966년 뒤샹의 '옆모습 자화상 Self-Portrait in Profile, 1958'을 토대로 밥 딜런 Bob Dylan, 1941-의 포스터를 제작했다. 그는 1953년 시드니 재니스의 〈뉴욕 다다〉 전시를 위해 제작된 뒤샹의 타이포그래피 포스터가 그래픽 디자이너들에게 영감을 제공해준다고 생각했다. 뒤샹이 이 분야에 영향을 미쳤다는 사실은 그리 놀라운 일이 아니다. 뒤샹은 수십 권의 전시 도록과 안내장, 초청장, 전단지, 초현실주의와 다다, 친구들을 위한 출판물을 비롯해 그의 상자 에디션과 포스터, 책을 디자인하는 데 심혈을 기울였다. 미국의 아트 디렉터이자 그래픽 디자인 비평가 스티븐 헬러 Steven Heller, 1950-의 언급처럼 뒤샹은 그가 한 일뿐만 아니라 그가 하지 않기로 결정한 일에서도 그 업적을 인정받는다. "뒤샹이 펴낸 잡지 〈롱롱 Rongwrong〉 〈눈 먼 사람〉 〈뉴욕 다다〉는 미국에 등장한 언더그라운드 언론의 펑크 잡지와 팬 잡지를 예시한다. 이 디자인되지 않은 출판물들은 반反디자인이라는 개념에 신빙성을 더해주었다. 뒤샹이 진행했던 일 중 많은 것들이 오늘날에도 지속되고 있다."16

Grey Matter
회백질

Peggy Guggenheim
페기 구겐하임

뒤샹의 사유에서 모호하지만 중요한 개념인 회백질은 망막적인 또는 단순한 시각예술과 반대되는 개념으로 자주 언급된다. 그는 이것을 미학적인 문제만을 가볍게 건드리는 것이 아니라, 정신의 개입을 통해 그림의 표면을 넘어서는 이해에 대한 우리의 욕구[17]에 비유한다. 따라서 레디메이드는 전적으로 회백질[18]이다. 시각적인 표현을 넘어서야만 그 참된 의미를 파악할 수 있기 때문이다. 20세기의 예술 운동 중 오직 초현실주의자들만이 그림에 회백질의 특징을 재도입했다.[19] 그리고 뒤샹에게는 늘 아름다움을 낳는 움직임 또는 몸짓의 영역 안에 지극한 아름다움의 요소를 갖춘 체스가 있었다. 뒤샹은 체스에 대해 이렇게 말했다. "그것은 전적으로 인간의 회백질에 속한다."[20]

뒤샹은 외모가 준수한 노르만 사람으로 운동가처럼 생겼고, 파리의 모든 여성들이 그와 자고 싶어했다.[21] 하지만 1920년대 말 어느 날 저녁, 파리에 함께 머물던 페기 구겐하임 1898-1979과 마르셀 뒤샹은 잠자리를 하지 않았다. 함께 자고 싶어 하면서도 밤새 돌아다녔기[22] 때문이다. 이 미술 컬렉터에 따르면 그들은 대혼란의 상황에 그런 시간을 갖는 것은 부적절하다고[23] 생각했다. 뒤샹은 이 부유한 사교계 명사에게 현대 예술과 예술가들을 소개시켜 주었다. 또 그는 1942년 그녀가 뉴욕에 개관한 금세기 미술 갤러리를 비롯해 컬렉션을 시작하는 데 도움을 주는 등 그녀와 관련된 여러 가지 일들로 유명세를 탔다. 뒤샹은 금세기 미술 갤러리를 위해 여성 화가 31명의 전시를 제안했다. 뒤샹이 구겐하임의 이스트사이드East Side 저택에 꼭 맞게 잭슨 폴록의 벽화를 약 20센티미터 가량 잘라낼 것을 제안했다는 오랜 소문도 있었다.[24] 그는 1966년 5월 6일 베니스 카날 그랑데Canal Grande에 위치한 그녀의 저택 방명록에 "사전 약속 없이 페기 구겐하임을 만나게 돼 기쁘다."[25]라고 썼다. 이 저택은 14년 뒤 그녀의 훌륭한 컬렉션을 전시하기 위한 미술관이 되었다. 이 미술관의 소장품 중에는 뒤샹의 '기차를 탄 슬픈 청년Sad Young Man on a Train, 1911'도 포함되어 있다.

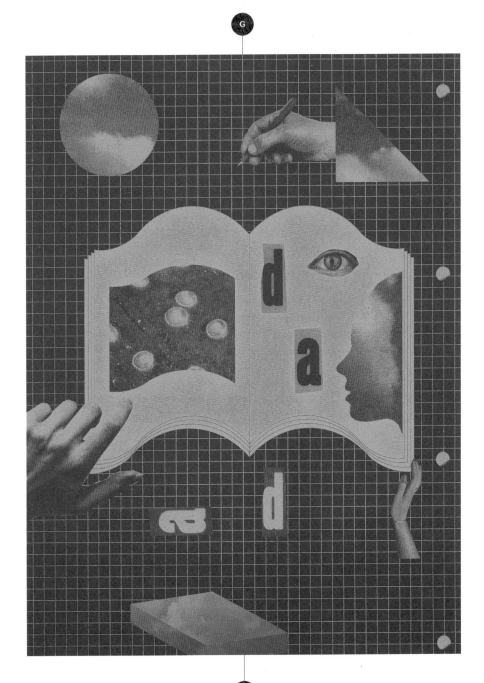

H

Hair *illust P. 113*

털

털의 존재와 부재, 이 두 가지 모두는 뒤샹의 전 작품과 생애를 관통한다. 1920년 만 레이와 뒤샹은 만 레이가 누드 모델의 음모를 면도하는 영화를 찍었다. 이 영화는 현상 과정에서 손상되었다. 이 무렵 가난한 괴짜 다다 예술가인 엘사 폰 프라이타크-로잉호펜이 만 레이와 뒤샹이 제작한 영화에 주연을 맡았다. 영화의 제목은 〈남작부인이 자신의 음모를 면도하다 The Baroness Shaves Her Pubic Hair〉로 이 역시 분실되었다. 뒤샹은 첫 번째 부인 리디 피셔 사라쟁르바소르에게 몸의 모든 털을 제거할 것을 요구한 적이 있다. 뒤샹은 가발을 뒤집어쓰고 에로즈 셀라비로 분장했고, '몬테 카를로 채권'을 위해 머리에 샴푸칠을 한 채 포즈를 취했으며, 프란시스 피카비아와 에릭 사티 Eric Satie, 1866-1925의 발레 작품에서는 자신의 음모를 면도했다.

또한 머리 전체를 밀거나 끝이 뾰족한 오각형 별 모양으로 뒤통수를 삭발하기도 했다. 화가 로베르토 마타 에차우렌에게 선물한 콜라주에서 그는 카드보드지에 부착한 종이 위에 자신의 머리카락과 겨드랑이 털, 음모를 테이프로 붙였다. '모나리자'의 복제본에 콧수염과 염소수염을 덧그린 'L. H. O. O. Q.'는 유명하다. 1965년 그는 자신의 뉴욕 전시 저녁 만찬 초대장에 다빈치의 이 유명한 작품이 담긴 그림엽서를 동봉해 보냈는데, 그림 아래 캡션에 '면도한 L. H. O. O. Q.'라고 썼다. '주어진 것'의 나체 토르소의 경우 털이 없는 외음부를 선택했다. 그는 이 작품에서 왼쪽 어깨 방향으로 머리를 기울인 마네킹의 머리색을 어두운 갈색에서 금발로 바꾸었다. 이는 밝은 머리색의 아내 알렉시나 새틀러티니에 대한 존경의 표시였다. 그녀가 흑갈색 머리였던 연인 마리아 마르틴스를 대신해 이 아상블라주의 모델이 되었다.

Richard Hamilton
리처드 해밀턴

영국 팝 아트의 선구자 리처드 해밀턴1922-2011
은 1950년대 중반부터 뒤샹과 편지를 주고받
기 시작했다. 이후 그는 뒤샹과 친구가 되었
다. 해밀턴 덕분에 1960년대 초 뒤샹의 노트,
특히 '녹색 상자'를 영문 타이포그래피 버전으
로 읽을 수 있었다. 해밀턴이 이 작업을 완성
하는 데는 3년 이상의 시간이 소요됐다. 뒤샹
은 자신과 아내 티니가 푹 빠져버린 이 책을 완
성한 것은 그의 사랑의 노고1 덕분이라고 말했
다. 훌륭한 뒤샹의 인터뷰를 읽을 수 있는 것
역시 그의 노력 덕택이다. 1965년 해밀턴은 유
명한 울프 린드Ulf Linde, 1929-2013의 1963년 버
전을 따라 '큰 유리'의 실물 크기 복제본을 완성
했다. 해밀턴과 뒤샹은 자주 협업했는데, 해밀
턴은 1966년 런던의 테이트 미술관에서 242점
의 뒤샹 작품을 전시하는 최초의 유럽 주요 회
고전을 기획했다. 이 전시 도록의 서문은 이렇
게 시작된다. "젊은 세대에게서 뒤샹보다 더 존
경을 받는 생존 예술가는 없다."2 또 다른 글
에서 해밀턴은 '큰 유리'에 대해 다음과 같이 논
평했다. "비할 데 없는 정신으로 뒤샹은 자신의
재능마저도 불신하며 모든 가식을 간파했다."
"저돌적인 겸손을 오만으로 오해할 수도 있지
만, 이 작은 창조자에게 자양분이 되었다."3
"홀로 멀찍이 떨어져 있는 그는 거리 두기가 인
간의 가장 훌륭한 미덕이라고 생각했다."4

Hate
증오

"증오가 무슨 소용이 있습니까? 당신 에너지를
소진시켜 더 빨리 죽게 만들 뿐입니다."5

Herne Bay
헌 베이

1913년 8월 뒤샹은 여동생 이본을 데리고 잉글 랜드 동남쪽 켄트Kent에 있는 헌 베이로 갔다. 헌 베이는 당시 인구 1만 명 규모의 작은 바닷 가 도시였다. 뒤샹은 '큰 유리'를 언급한 가장 중요한 노트와 스케치 중 일부, 특히 작품의 상단부에 속한 신부의 성적인 작동을 다룬 노 트를 이곳에서 작성했다. 가족과 친구에게 보 낸 엽서와 편지에서 그는 이곳의 아름다운 날 씨와 전원 풍경을 극찬했다. 그해 초 뉴욕의 아모리 쇼에서 '계단을 내려오는 누드 No. 2' 외 3점의 그림이 약 1,000달러에 판매되었기 때문 에 그는 기분이 아주 좋았을 것이다. 헌 베이에 서 가장 그의 관심을 끈 것은 새롭게 설치된 그 랜드 파빌리온Grand Pavilion이었다.

밤이면 불을 밝힌 이 파빌리온은 헌 베이의 긴 부두에 위치했는데, 부두는 북해 쪽으로 약 1,200미터 뻗어 있었다. 한 노트에는 불 밝힌 파빌리온을 그린 작은 종이가 붙어 있다. 그 노트에서 뒤샹은 '큰 유리'를 시적으로 상상한 다. "배경으로 아마도 매직 시티Magic city나 루 나 파크Lunar Park, 헌 베이의 피어 파빌리온Pier Pavilion의 장식적인 조명을 연상시키는 전기를 사용하는 축제―검은 배경이나 바다를 배경으 로 한 빛의 화환."6 이 노트에는 또한 최종적인 그림은 수직으로 이어 붙인 1.3×1.4미터 크기 의 2개의 거대한 유리판에 만들어질 것이라는 구절도 있다. 따라서 헌 베이는 20세기 가장 신비로운 예술 작품 중 하나를 뒤샹이 캔버스 가 아닌 유리 위에 제작하기로 결정하는 데 영 감을 준 공로를 인정받을 만하다.

Humour *illust P. 117*
유머

뒤샹의 작품과 삶을 이해하는 데 유머는 핵심적이다. 축제와 놀이 공원의 세계는 레디메이드와 많은 수의 노트의 경우처럼 아주 흥미로운 그림7 기계인 '큰 유리'에서도 중요하다. 만약 이러한 세계가 없었다면 노트는 다소 건조하고 학구적이었을 것이다. 1961년 뒤샹은 캐서린 쿠Katherine Kuh, 1904-1994에게 "꼭 비판적인 조소라고는 할 수 없는 유머와 웃음은 내가 좋아하는 도구입니다."라고 말했다. "아마 지루함 때문에 죽게 될까 봐 세상을 너무 심각하게 받아들이지 않으려는 나의 철학에서 비롯되었을 겁니다."8 뒤샹에 대한 대부분의 문헌은 유머를 부록으로 소개하거나 기껏해야 그에게 있어 큰 힘과 해방9이었다고 상투적으로 표현할 뿐이다. 심지어 1958년 로베르 르벨이 쓴 뛰어난 뒤샹의 첫 전기조차 짧은 장 끄트머리에서 유머에 대해 간략하게 언급하고 지나간다. 유머는 정의상으로는 학문적인 진지함에서 비껴 있지만, 뒤샹은 유머를 통해서 그것의 존재 이유에 대해 질문을 던진다. 뒤샹이 언젠가 농담처럼 말했듯 아마도 에로티시즘을 제외한다면 "심각하게 받아들일 만큼 심각한 것은 없다."10 "심각한 것은 매우 위험한 것이기 때문에"11 유머는 필수적이다.

따라서 그의 유머는 농담이 아니다. 그의 유머는 박장대소나 기막힌 농담의 버라이어티쇼라기보다는 그가 1959년의 자화상이라 불렀던 작품 '농담 투로With My Tongue in My Cheek'와 같이 섬세하다. 뒤샹은 유머를 자신의 작품과 삶에서 "절대 조건12으로 고려해야 한다."고 말했다. 자만과 체면의 덫으로부터 작품을 보호하기 위해 의식적으로 유머를 행했다는 점에서 그의 유머는 정교하고 전복적이다. 가브리엘 뷔페-피카비아에게 뒤샹의 유머는 유쾌한 신성모독13이었던 반면 그의 첫 번째 부인인 리디 사라쟁르바소르에게는 노골적이고 천박하며 그의 지성에 미치지 못하는14 것이었다. 그의 유머는 매력적이고 섬세하며 신선하다. 또한 초현실주의의 다양한 블랙 유머의 힘을 빌리지 않아 이해하기 쉽고 부드럽다. 뒤샹의 유머는 그의 말장난처럼 시각 언어로 옮겨지지 않으며 따라서 망막적인 도그마로부터 벗어나는 또 하나의 수단이다.

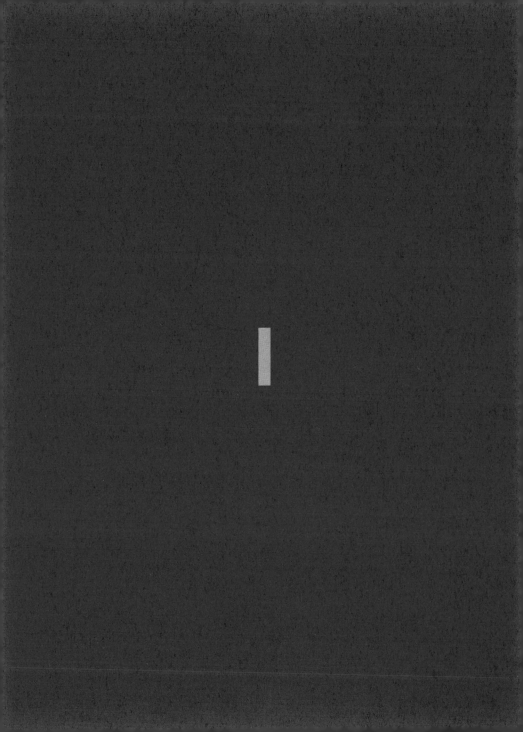

Iconoclasm
인습 타파

뒤샹은 "충격을 주지 않는 그림은 그릴 가치가 없다."[1]고 했다. 나중에는 이 말을 다소 경솔한[2] 발언이었다고 생각했지만 그는 자신이 인습 타파자로 거론되는 현실을 받아들였다. 종종 그런 즐거움과 함께 다다의 불순응, 나이 들어 현실에 안주하기 전 규범에 반발했던 방식 등을 추억했다. 충격을 위한 충격은 피상적이기 마련이지만 뒤샹의 인습 타파는 단순히 무정부주의적인 목적에 따른 것이 아니었다. 그는 충격을 의도하지는 않았지만 그런 반응이 예술의 불가피한 부산물임을 인정했다. 1966년 인습 타파자라는 꼬리표가 지겹지 않느냐는 질문을 받았을 때 그는 예의 무관심한 태도를 보였다. "아니요! 그것을 신경 쓸 필요가 없다고 봅니다. 내 삶의 방식은 남들이 나에 대해 어떻게 말하는지에 따라 결정되지 않습니다. 나는 누구에게도 신세 지지 않고, 마찬가지로 누구도 내게 신세 지지 않습니다."[3]

Indifference
무관심

무관심에 대한 그의 의견은 결코 무심하지 않았다. 그는 그 외에는 거의 모든 것에 무관심했다고 말할 수 있을 정도였다. 인습 타파는 그를 반예술가로 변화시키지 않았고, 마찬가지로 신에 대한 불신은 그를 무신론자로 변모시키지 않았다. 그의 역설에 대한 감각이 그가 역설적이라는 것을 의미하지 않듯 가족과 결혼 생활에 대한 불신이 그를 반페미니스트로 만들지는 않았다. 자기 나름의 정의를 제시하지는 않았지만 뒤샹에게 무관심은 무시할 수 없는 중요한 용어였고, 그가 단순히 어떤 것에도 신경 쓰지 않았다는 주장처럼 간단한 문제가 아니었다. 그의 레디메이드 선택에는 시각적 무관심[4]이 중요하게 작용했다. 뒤샹이 볼 때 가장 단순한 의미의 차원에서 무관심은 욕구나 필요가 아닌 것이다. 그것은 편을 들지[5] 않는 것이다. 하나의 전략으로써 유일한 논박은 무관심이다.[6] 그것이 취향과 미학, 판단, 긍정과 부정의 범주화로부터 벗어나는 데 도움을 주기 때문이다. 그러나 무관심의 아름다움[7]에 대해 논한 노트에서 그는 "내게는 네와 아니요, 그리고 무관심 외에 다른 것이 있다. 예를 들면 이러한 것들의 탐색 부재이다."[8]라고 말한다. 더 나아가 그는 1957년 강의 '창조적인 행위'에서 다음과 같이 설명했다. "내가 염두에 두는 것은 예술은 나쁠 수도, 좋을 수도, 무관심할 수도 있다는 사실입니다. 그러나 어떤 형용사를 쓰든 우리는 그것을 예술이라고 부릅니다."[9]

Individualism
개인주의

뒤샹은 개인을 중요하게 생각했다. 그는 함께 어울리긴 했지만 적극적으로 가담하지는 않았던 그 어떤 예술 운동보다도 근본적으로 개인에게 더 많은 관심을 가졌다. 그렇지만 그의 냉담함과 거리 두기, 혼자 있고자 하는 바람, 종종 주장했던 무관심의 방식이 그가 어떤 신념도 갖지 않았음을 의미한다고 생각하면 오산이다. 뒤샹은 막스 슈티르너의 자기중심적인 철학을 받아들였고, 자기 신념에 따라 행동하는 것과 가까운 이들의 삶에 깊은 관심을 갖고 있었다. 그는 검소하게 살았고, 물질주의는 개인의 성장에 해롭다고 생각했다. 이는 예술가가 외부의 영향을 받지 않고 자력으로 예술을 추구하는 데 예술 산업이 위험이 되는 것과 같은 이치라고 보았다. 뒤샹에게 창작은 개인이 자신을 표현하는 가장 순수한 방법이었다. 다른 사람의 말을 인용한 적이 거의 없었기 때문에 그가 T. S. 엘리엇 T.S. Eliot, 1888-1965의 에세이 《전통과 개인의 재능 Tradition and the Individual Talent, 1921》을 인용했다는 점은 특히 주목할 만하다. 중요한 강의 '창조적인 행위'에서 뒤샹은 다음의 잘 알려진 문구를 포함해 이 시인의 말을 길게 인용했다. "예술가가 완벽할수록, 고통을 겪는 인간과 창조적인 정신이 그 안에서 보다 완전하게 분리된다."10

Influence
영향

뒤샹은 개념미술 Conceptual Art과 미니멀리즘 Minimal Art, 키네틱 아트 Kinetic Art, 옵 아트 Op Art, 팝 아트, 플럭서스 Fluxus, 네오-다다, 해프닝 Happening, 설치미술, 아상블라주뿐만 아니라 데미안 허스트 Damien Hirst, 1965-, 트레이시 에민 Tracey Emin, 1963-, 사라 루카스 Sarah Lucas, 1962-를 비롯해 이후 세대 작가들에게도 영향을 미쳤다. 그는 큐비즘과 다다에 크게 기여했지만 초현실주의자들도 그를 존경했다. 뒤샹은 문학, 철학, 그래픽 디자인, 퍼포먼스, 연극, 무용, 영화, 음악에도 영향을 미쳤다. 만 레이와 프란시스 피카비아는 뒤샹의 작품에 큰 도움을 준 두 명의 예술가이자 협업자였고 가까운 친구였다. 1950년대 이후로 재스퍼 존스, 로버트 라우센버그 Robert Rauschenberg, 1925-2011, 리처드 해밀턴은 뒤샹으로부터 큰 영향을 받았을 뿐만 아니라 그의 부활에도 중요한 역할을 했다. 1966년 게르하르트 리히터 Gerhard Richter, 1932-는 '엠마계단을 내려오는 누드 No. 2: Ema (Nude Descending a Staircase No.2)'를 그렸고, 그보다 2년 전에는 요셉 보이스 Joseph Beuys, 1921-1986의 퍼포먼스 '마르셀 뒤샹의 침묵은 과대평가된다 The Silence of Marcel Duchamp is Overrated'가 서독 텔레비전 West German TV에서 방송되었다.

레디메이드를 활용하는 오늘날의 많은 예술가들은 100년 전 레디메이드가 발휘했던 혁명적인 인습 타파의 영향력이 지금도 유효하다고 여기는 듯하다. 뒤샹을 해방적인 인물로 보는 인식은 현대의 중동, 아시아, 남아메리카, 인도, 아프리카 예술에서 강하게 드러날 뿐만 아니라 환영을 받고 있다. 긍정의 의미로든 부정의 의미로든 일본의 미술가 다카시 무라카미는 "우리 세대의 예술가들은 끊임없이 자신과 뒤샹을 비교한다."11고 말한다. 영국의 화가 브리짓 라일리Bridget Riley, 1931-는 뒤샹이 "예술계에 엄청난 영향을 미쳤지만 그렇다고 해서 이로운 영향만을 주었다고는 할 수 없다. 그는 컬렉터, 미술 거래상, 미술관 및 문화계 인사 전반에 영향을 미친다."12라고 말한다. 뒤샹의 영향을 받은 예술가들을 일부 나열하면 다음과 같다.

비토 아콘치, 빌 아나스타시Bill Anastasi, 1933-, 아르망Arman, 1928-2005, 존 암리더John Armleder, 1948-, 에두아르도 아로요Eduardo Arroyo, 1937-, 리처드 아트슈와거Richard Artschwager, 1923-2013, 마이클 애서Michael Asher, 1943-2012, 존 발데사리John Baldessari, 1931-, 리샤르 바퀴에Richard Baquié, 1952-1996, 매튜 바니Matthew Barney, 1967-, 로버트 배리Robert Barry, 1936-, 지안프랑코 바루첼로, 마이크 비들로Mike Bidlo, 1953-, 샌포드 비거스Sanford Biggers, 1970-, 기욤 베일Guillaume Bijl, 1946-, 피터 블레이크Peter Blake, 1932-, 에케 봉크, 조지 브레히트George Brecht, 1926-2008, 마르셀 브로타에스Marcel Broodthaers, 1924-1976, 크리스 버든Chris Burden, 1946-, 마우리치오 카틀란Maurizio Cattelan, 1960-, 비야 셀민스Vija Celmins, 1938-, 세자르 발다치니César Baldaccini, 1921-1998, 크리스토 자바체프Christo Javacheff, 1935-, 브루스 코너Bruce Connor, 1933-2008, 윌리엄 코플리, 조셉 코넬Joseph Cornell, 1903-1972, 마틴 크리드Martin Creed, 1968-, 그레고리 크루드슨Gregory Crewdson, 1961-, 짐 다인Jim Dine, 1935-, 마크 디온Mark Dion, 1961-, 아툴 도디야Atul Dodiya, 1959-, 마르셀 드자마, 올라퍼 엘리아슨Olafur Eliasson, 1967-, 로버트 고버, 한스 하케Hans Haacke, 1936-, 레이몽 앵스Raymond Hains, 1926-2005, 알 한센Al Hansen, 1927-1995, 데이비드 해몬스David Hammons, 1943-, 루돌프 헤르츠Rudolf Herz, 1954-, 에바 헤세Eva Hesse, 1936-1970, 딕 히긴스Dick Higgins, 1938-1998, 토마스 허쉬호른Thomas Hirschhorn, 1957-, 데미안 허스트, 로니 혼Roni Horn, 1955-, 리처드 잭슨Richard Jackson, 1939-, 레이 존슨Ray Johnson, 1927-1995, 도널드 저드Donald Judd, 1928-1994, 일리야 카바코프Ilya Kabakov, 1933-, 앨런 카프로Allan Kaprow, 1927-2006, 쉬레야스 칼Shreyas Karle, 1981-, 마이크 켈리Mike Kelley, 1954-2012, 에드워드 키엔홀즈Edward Kienholz, 1927-1994, 마르틴 키펜베르거Martin Kippenberger, 1953-1997, 앨리슨 놀즈Alison Knowles, 1933-, 빌럼 데 쿠닝Willem de Kooning, 1904-1997, 제프 쿤스Jeff Koons, 1955-, 조셉 코수스Joseph Kosuth, 1945-, 바바라 크루거Barbara Kruger, 1945-, 시게코 구보타Shigeko Kubota, 1937-2015, 베르트랑 라비에Bertrand Lavier, 1949-, 루이스 로울러Louise Lawler,

1947-, 레스 레빈 Les Levine, 1935-, 셰리 레빈, 로이 리히텐슈타인 Roy Lichtenstein, 1923-1997, 글렌 라이곤 Glenn Ligon, 1960-, 폴 매카시 Paul McCarthy, 1945-, 조지 매쿠니아스 George Macunias, 1931-1978, 사라트 마하라지 Sarat Maharaj, 1951-, 피에로 만초니 Piero Manzoni, 1933-1963, 크리스챤 마클레이, 소피 마티스 Sophie Matisse, 1965-, 로베르토 마타 에차우렌, 마티유 메르시에 Mathieu Mercier, 1970-, 조나단 몽크 Jonathan Monk, 1969-, 야수마사 모리무라 Yasumasa Morimura, 1951-, 로버트 모리스 Robert Morris, 1931-, 로버트 마더웰 Robert Motherwell, 1915-1991, 브루스 나우먼 Bruce Nauman, 1941-, 올라프 니콜라이 Olaf Nicolai, 1962-, 브라이언 오도허티, 클래스 올덴버그, 요코 오노 Yoko Ono, 1923-, 토니 아워슬러 Tony Oursler, 1957-, 백남준 Nam June Paik, 1932-2006, 그레이슨 페리 Grayson Perry, 1960-, 리처드 페티본 Richard Pettibone, 1938-, 폴 파이퍼 Paul Pfeiffer, 1966-, 후앙 용 핑 Huang Yong Ping, 1954-, 미켈란젤로 피스톨레토 Michelangelo Pistoletto, 1933-, 지그마르 폴케 Sigmar Polke, 1941-2010, 리처드 프린스 Richard Prince, 1949-, 앙드레 라프레이 André Raffray, 1925-2010, 찰스 레이 Charles Ray, 1930-, 장-피에르 레이노 Jean-Pierre Raynaud, 1939-, 제이슨 로즈 Jason Rhoades, 1965-2006, 엘레나 델 리베로 Elena del Rivero, 1952-, 제임스 로젠퀴스트 James Rosenquist, 1933-, 에드워드 루샤 Edward Ruscha, 1937-, 캐롤리 슈니먼 Carolee Schneemann, 1939-, 조지 시걸 George Segal, 1924-2000, 안드레스 세라노 Andres Serrano, 1950-, 데이비드 슈리글리 David Shrigley, 1968-, 키키 스미스 Kiki Smith, 1954-, 로버트 스미스슨 Robert Smithson, 1938-1973, 다니엘 스포에리 Daniel Spoerri, 1930-, 하임 스테인바흐 Haim Steinbach, 1954-, 일레인 스터트반트 Elaine Sturtevant, 1930-2014, 마크 탠시 Mark Tansey, 1949~, 폴 테크 Paul Thek, 1933-1988, 웨인 티보 Wayne Thiebaud, 1920-, 앙드레 톰킨스 André Thomkins, 1930-1985, 린 티안미야오 Lin Tianmiao, 1961-, 장 팅겔리, 리크리트 티라바니자 Rirkrit Tiravanija, 1961-, 벤 보티에 Ben Vautier, 1935-, T. 벤칸나 T. Venkanna, 1980-, 프란체스코 베졸리 Francesco Vezzoli, 1971-, 로버트 워츠 Robert Watts, 1923-1988, 피터 바이벨 Peter Weibel, 1944-, 로렌스 와이너 Lawrence Weiner, 1942-, 아이 웨이웨이 Ai Weiwei, 1957-, 지 웬주 Ji Wenju, 1959-, 톰 웨슬만 Tom Wesselmann, 1931-2004, 윌리엄 T. 와일리 William T. Wiley, 1937-, 한나 윌키 Hannah Wilke, 1940-1993, 프레드 윌슨 Fred Wilson, 1954-, 크리스토퍼 울 Christopher Wool, 1955-, 왕 싱웨이 Wang Xingwei, 1969-, 스 신닝, 자오 자오 Zhao Zhao, 1982-.

Infrathin *illust P. 125*
인프라신

뒤샹이 만든 신조어 가운데 가장 중요한 것으로 인프라맹스inframince 또는 인프라신을 들 수 있다. 생전에 뒤샹은 이 단어를 단 두 번 언급했을 뿐이고, 이 단어의 뜻은 흥미로운 것에서부터 모호한 것에 이르기까지, 모두 그의 사후 출간된 46개의 노트에서 찾아볼 수 있다. 대량 생산 오브제를 인프라신의 구별이 있는 레디메이드로 서명한 뒤샹은 동일한 주형으로 뜬 두 가지 형태도 인프라신의 양에 의해 서로 구별될 것이라는 점에서 미세한 변형의 범주를 설정했다. "비슷해 보여도 동일한 것은 모두······ 이 구분되는 인프라신의 차이를 지향한다."[13] 뒤샹의 인프라신 개념은 그림자와 주형, '큰 유리'에 대한 견해뿐만 아니라 에로틱한 오브제들과 '주어진 것'의 토르소에서도 중요하다. "그림이 그려지지 않은 면에서 보는 유리 위의 그림은 인프라신을 제공해준다."[14] 그는 또한 "매우 근접한 거리에서의 총 폭발음과 최대 3~4미터 떨어진 과녁을 관통한 탄흔 사이의 인프라신 구별"[15]과 같은 여러 구체적인 사례를 언급했다.

인프라신에 대해 나눈 유일한 대화에서 뒤샹은 의도적으로 '얇은'이라는 뜻의 단어 'mince'나 'thin'을 선택함으로써 인프라신을 기존의 모든 과학적 정의를 벗어난 범주로 설명했다. 그것이 실험실에서 사용하는 측정이나 비율을 위한 정확한 용어라기보다는 인간의 감정적인 표현에 가깝기 때문이었다. 그는 "인프라맹스를 통해 2차원에서 3차원으로 이동할 수 있다고 믿습니다."[16]라고 말했다. 벨벳 바지가 내는 휘파람 같은 소리는 종이의 앞면과 뒷면 사이의 공간처럼 인프라신의 구별[17]을 암시한다. 이 개념의 복잡성과는 별개로 인프라신은 또한 시와 유머의 영역에도 존재한다. 그 예로 인프라신 애무[18]와 풀을 칠한 종이 위로 떨어진 머리 비듬으로부터 유래한 파스텔 드로잉에 대한 구상[19]이 있다. 그는 많은 사람들이 경험하는 인프라신의 상황도 언급했다. 닫히는 지하철 문을 간신히 통과하는 그 순간이 바로 인프라신의 순간이라고 확신했다.[20]

Intelligence
지성

피에르 카반은 뒤샹을 인터뷰하며 다음과 같
이 질문했다. "앙드레 브르통은 당신을 20세
기의 가장 지적인 사람이라고 말했습니다. 당
신에게 지성이란 무엇입니까?" 이에 뒤샹은 다
음과 같이 대답했다. "특정 단어에는 폭발적인
잠재성이 내포되어 있습니다. 다시 말해 그 단
어들은 사전상 의미보다 더 많은 뜻을 갖고 있
습니다. 브르통과 나는 같은 종류의 사람입니
다. 우리는 같은 시각을 공유하고 있습니다.
때문에 나는 지성에 대한 그의 개념을 이해하
고 있다고 생각합니다. 그 개념은 확대되고,
늘어나며, 확장되고, 팽창될 수 있습니다."[21]
뒤샹은 친구들의 자기-지성auto-intelligence을 좋
아했는데, 이 지성은 '왜'와 '때문에'로 설명할
수는 없지만 자기 자신을 파악하려는 노력에
토대를 두고 있다.[22]
뒤샹에 따르면 타락을 모면하고 너무 많은 돈
을 벌어 상업주의의 덫에 걸리는 것을 피하기
위해서는 젊은 예술가들이 지성을 갖춰야 한
다.[23] 21세기 미술가 토마스 허쉬호른은 브르
통이 이전에 언급한 주장을 새롭게 표현했다.
"그는 20세기의 가장 지적인 예술가였다."[24]
아마도 많은 동료 예술가와 미술사가들이 이
말에 동의할 것이다.

Interviews
인터뷰

뒤샹의 공식 인터뷰와 진술의 약 90퍼센트는
60대 중반부터 1968년 81세의 나이로 사망
하기 전까지 이루어졌다. 따라서 그를 이해
하는 데 있어 작품과 노트, 드물게 남긴 글,
말장난, 편지를 제외한, 그의 언어를 통해 전
달된 거의 모든 것이 지성과 교양, 유머를 통해
자신의 삶을 회고하려는 노인의 시선이었다는
사실을 유념할 필요가 있다.

Irony
역설

"나의 역설은 무관심의 역설, 즉 메타-역설meta-irony이다."25

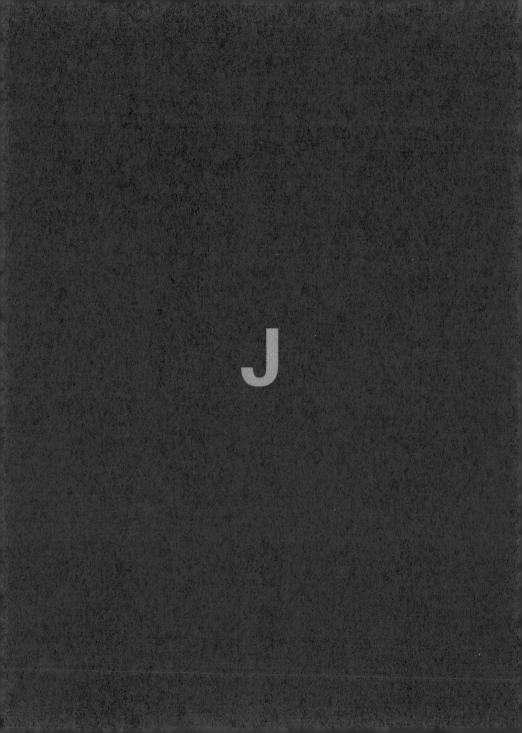

J

Sidney Janis
시드니 재니스

부유한 미술 컬렉터인 시드니 재니스1896-1989
와 그의 아내 해리엣Harriet, 1898-1963은 1948
년 뉴욕 57번가에 갤러리를 열었고 이후 추상
표현주의를 전문으로 다루었다. 이 갤러리는
1960년대 로즈 프라이드 갤러리Rose Fried Gallery
와 코르디에-엑스트롬 갤러리Cordier-Ekstrom
Gallery, 1930~1940년대 줄리앙 레비 갤러리
Julien Levy Gallery처럼 뒤샹에게 의미 있는 장소
가 되었다. 예술가, 미술 거래상, 큐레이터, 권
위자로 활약한 그가 다다, 초현실주의와 같
은 예술 운동에 대한 이해와 가시적인 활동을
생산하는 데 있어 이곳은 중심지 역할을 했다.
재니스 부부는 뒤샹을 20세기의 대반역자1로
서 존경했다. 원본이 사라진 두 점의 레디메이
드를 처음으로 되살려 1950년 버전의 '샘'과
1951년 버전의 '자전거 바퀴'를 볼 수 있게 된
것도 이들 부부 덕분이다. 현재 두 작품은 뉴
욕 현대 미술관에 소장되어 있다. 1953년 뒤
샹은 이 갤러리에서 〈다다 1916~1923〉 전
시를 조직, 기획하였다. 이 전시는 약 36명의
작가들이 200점 이상의 작품을 선보인 최초의
다다 회고전이었다. 뒤샹 특유의 타이포그래
피 디자인이 포함된 포스터는 전시 도록과 갤
러리 안내서를 겸했다. 그는 진정한 다다 정신
을 발휘해 포스터를 구겨서 입구 쓰레기통에
넣어두고 관람객들이 우연히 그 종이 뭉치를
발견하도록 했다.

Jobs *illust P. 131*
직업

뒤샹은 살아생전 하나 또는 둘 이상의 직업을
가졌다. 나열해보면 다음과 같다. 프로 체스
선수, 큐레이터, 자가 출판인, 화가, 지원병, 예
술가, 그래픽 디자이너, 미술 거래상, 프랑스어
교사, 강사, 비평가, 도박꾼, 인쇄업자, 사진
가, 발명가, 통역가, 사서, 몇 사람의 유언 집
행자, 제2차 세계대전 프랑스 파견단, 디트로
이트 웨인 주립 대학Wayne State University의 인문
학 명예박사1961. 그는 자칭 창문 제작자, 목
수 또는 그저 숨 쉬고 사는 사람이었다. 이외
에도 그는 장난삼아 청소와 직물 염색 사업에
손을 댔고, 전문 촬영 기사가 되고자 했으며,
은과 금, 백금으로 주조한 DADA라는 글자
및 자신이 디자인한 체스 세트와 광학 기계,
과학 완구를 시장에 내놓고자 했다.

Judging
판단

"심사위원들은 항상 실수하기 쉽다. ······ 공정하다는 확신조차 판단할 권리를 향한 의심에는 아무런 영향을 미치지 못한다."2 1946년 뒤샹의 이 주장에서 드러나는 신중함은 친구와 동료 작가들이 '계단을 내려오는 누드 No. 2'와 '샘'에 대해 처음에 보였던 거부 반응과 관련 있을 것이다. '계단을 내려오는 누드 No. 2'는 그의 형들마저도 거부했다. 1946년 그는 한 할리우드 영화에 중요하게 쓰일 작품의 최종 후보로 막스 에른스트의 그림 '성 안토니의 유혹'을 선정하는 데 심사위원으로 참여해 도움을 주기도 했다. 그는 "판단이라는 것은 사라져야 한다."3고 단호히 말했다. 어떤 관람객도 무엇이 좋고 나쁜지4를 결정할 특권을 가져서는 안 된다고 생각했다. 판단을 끔찍한 생각5이라고 여겼던 그는 미국 시민권을 신청할 때 시민이 갖는 배심원의 의무에 대해서도 염려했다. "나는 누구인가, 또 어느 누가 타인을 판단할 수 있단 말인가? 나는 그런 일을 하고 싶지 않다."6 판단은 오류이자 잠재의식의 피상적인 표현7이므로 그는 어떤 식으로든 피하고자 했다.

죽기 몇 년 전, 무명 협회를 위한 미술 컬렉터로 활동한 경력이 판단에 대한 그의 견해와 상치될 만큼 상당히 반反뒤샹적이지는 않느냐고 피에르 카반이 질문했을 때 그는 "그 일은 우정을 위해 한 일이었고, 내 생각이 아니었으며, 작품 선정을 결정하는 심사위원을 맡는 데 동의한 것은 그 문제에 대한 개인적인 의견과는 전혀 관계가 없다."8라고 분명히 밝혔다. 뒤샹은 심사위원이라는 지위 자체를 거부하면서도 동시에 심사위원을 맡는 일이 가능했던 것 같다. 그는 이렇게 결론 내렸다. "예술가들이 누군가에게 보여질 수 있도록 도와주는 것은 좋은 일이었습니다. 그건 무엇보다도 동지애의 발로였습니다."9 어쨌든 뒤샹은 작가에 대한 최종 판단을 내리는 일보다는 창조적인 행위의 핵심 요소인 관람자가 되는 것에 훨씬 더 관심이 많았다.

K

Wassily Kandinsky
바실리 칸딘스키

1912년 뮌헨에서 몇 달간 머무는 동안 뒤샹은 막 출판되어 뮌헨 곳곳에 진열된 바실리 칸딘스키 1866-1944의 책 《예술에서의 정신적인 것에 대하여 Concerning the Spiritual in Art》를 보았다. 뒤샹의 형 자크 비용이 소장한 책 가운데 이 책의 독일어판이 발견되었을 때 학자들은 여백의 주석이 뒤샹이 남긴 흔적이라고 주장했다. 1912년 칸딘스키가 동료들과 함께 결성한 아방가르드 예술 운동인 청기사 Der Blaue Reiter 연감에서 뒤샹을 전도유망한 인재로 언급했지만 뒤샹은 뮌헨에 머무는 동안 그를 만나보려 하지 않았다.

칸딘스키는 1923년부터 뒤샹에 이어 캐서린 S. 드라이어의 무명 협회 부회장 직을 맡았다. 1929년 5월 뒤샹은 드라이어와 함께 데사우 Dessau에 있는 칸딘스키를 방문했다. 칸딘스키는 이곳의 바우하우스 Bauhaus에서 교수로 있었다. 뒤샹은 1912년 뮌헨에 머물 때 그렸던 그림 '신부'가 포함된 엽서를 이 추상미술가에게 건네주었다. 뒤샹은 칸딘스키를 알게 된 직후 그림을 그만두었지만 훗날 칸딘스키에 대해 다음과 같이 묘사했다. "추상이라는 단어가 아직 생겨나지 않았을 때 최초의 추상화를 그려 그림이 다시 태어날 수 있음을 증명하고자 했던 사람."[1] 이는 자기 자신에 대해 쓴 글일 수도 있을 것이다. 칸딘스키가 예술에 기여한 진정한 공은 기존의, 그리고 그 이후의 '주의'와 무관한 미학 개념과 정서적인 것에 대한 신중한 비판이라고 뒤샹은 생각했다.[2]

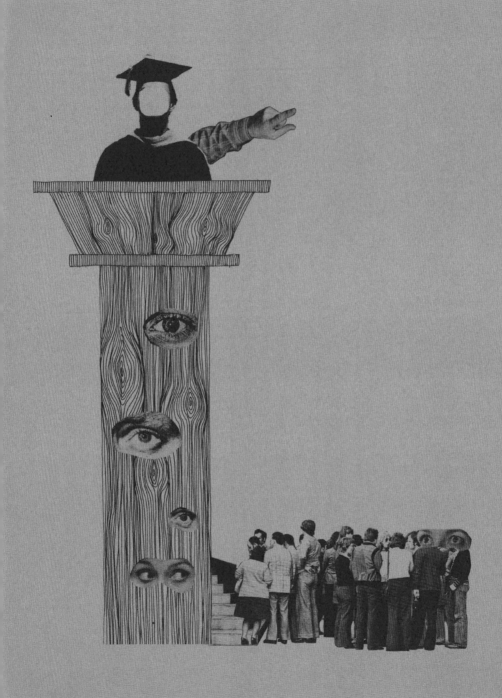

L

Language
언어

"그러나 가장 강력한 언어는 한마디 말도 하지 않아도 모든 것이 표현되는 언어이다."1 장-자크 루소 Jean-Jacques Rousseau, 1712-1778 는 언어의 힘을 의심했다. 귀스타브 플로베르 Gustave Flaubert, 1812-1880 역시 언어의 불완전성 때문에 괴로워했다. "인간의 언어란 금이 간 주전자와 같아서 우리가 그것을 연주하면 겨우 곰이나 장단 맞춰 춤출 것이다. 그런데 우리는 그 언어로 별을 감동시킬 음악을 만들길 바란다."2 뒤샹은 이 두 작가와 특별한 관계는 없지만 언어에 대한 그의 뿌리 깊은 불신은 수세기 동안 이어져온 프랑스 사상에 바탕을 두고 있었다. 뒤샹은 시와 말장난을 제외한다면 기껏해야 단순화하는 데 유용할3 뿐인 말과 글의 한계를 날카롭게 인식하고 있었다. 뒤샹은 언젠가 언어에 대해 "인간의 실수4이자 거대한 적"5이라고 말했다. 또한 "사랑하는 두 사람 사이에서 가장 심오한 것은 언어가 아니다."6라고 주장했다. 인간관계는 차치하더라도 뒤샹은 언어의 부정확성을 싫어했고 예술은 이미 자체의 언어를 갖고 있으므로 번역될 필요가 없다고 확신했다. 미술사나 예술을 다루는 글에 대한 반감의 근원에는 이런 태도가 자리 잡고 있었다.

Large Glass
큰 유리

윌리엄 깁슨 William Gibson, 1948- 의 공상 과학 사이버펑크 소설 《뉴로맨서 Neuromancer, 1984》는 배경이 먼 미래로, 테시에르-애쉬풀 회사 Tessier-Ashpool Corporation 가 부자들의 여흥을 위해 건설한 우주 리조트 프리사이드 Freeside의 미광빌라 Villa Straylight가 등장한다. 깁슨의 이야기대로라면 이 빌라의 수많은 방 깊숙한 곳에 뒤샹의 '자신의 독신자들에 의해 발가벗겨진 신부, 조차도' 또는 '큰 유리1915-1923'가 궤도를 그리는 별자리 어딘가에 설치되어 있다. 다시 지구로 돌아와 이야기하자면 뒤샹의 '큰 유리'는 1954년 필라델피아 미술관에 영구 소장되었다. 이 작품은 1926~1927년에 진행된 첫 전시가 끝난 뒤 산산조각 났다. 1936년 뒤샹이 손을 보기는 했지만 부서진 이후로는 파손 위험 때문에 옮기지 않고 그대로 두었다. 추상적인 형상과 모티프, 오묘한 갈색이 감도는 붉은색과 은회색 패턴으로 이루어진 이 작품은 시간이 갈수록 낡아가고 상태가 악화되고 있다. 작품의 재료로는 기름과 바니시, 납, 먼지, 알루미늄 포일, 철사가 사용되었다. 높이 약 3미터, 폭 약 2미터대략 9피트×5피트, 9인치 두께의 철제 틀 안에 2개의 거대한 유리판이 수직으로 고정되어 있고, 그 사이에 금이 간 유리가 끼워져 있다.

누군가 이 대표작을 움직이는 구조물을 위한 예비 습작으로 봐야 하느냐고 물었을 때 뒤샹은 "전혀 그렇지 않습니다. ……이것은 자동차 보닛과 같은 것입니다. 엔진 덮개 말입니다."7라고 대답했다. 노트에 묘사한 '큰 유리'와 그것의 복잡한 작동과 움직임은 컴퓨터로 그린 3D 애니메이션으로나 가능할 듯 보인다. 하지만 뒤샹의 대답에서 기술적으로 가능하다 해도 그런 식의 작업은 추구하지 않았을 것이라는 태도가 드러난다.

이 작품의 또 다른 제목인 '자신의 독신자들에 의해 발가벗겨진 신부, 조차도'는 작품을 설명한다기보다 일련의 질문을 불러일으킨다. 왜 한 명이 아니라 여러 명의 독신자들일까? 왜 신부는 스스로 옷을 벗지 않고 발가벗겨지는 것일까? 마지막에 붙은 '조차도'는 무슨 의미일까? 뒤샹은 1960년대에 이렇게 말했다. "'조차도'는 아무 뜻 없는 부사일 뿐입니다. 그림과 제목 그 어떤 것과도 관계가 없기 때문입니다. 그것은 부사다움을 가장 아름답게 나타내는 단어입니다. 따라서 아무런 의미도 갖고 있지 않습니다."8 하지만 우리에게는 이 작품에 대한 노트와 스케치, 드로잉 등 총 300여 가지에 달하는 뒤샹의 세계가 남아 있다. 1934년 '녹색 상자'에 담긴 이 기록물은 '큰 유리' 근처에 전시되고 있어 관람객이 참고할 수 있다. 이 자료들의 도움 없이 작품을 이해하기란 쉽지 않다. 뒤샹이 언급한 것처럼 '큰 유리'와 '녹색 상자'는 매우 밀접하게 연결되어 있다. 뿐만 아니라 이 둘은 서로 필수적이다.9

이 책으로 9명의 독신자를 묘사한 아래쪽 유리판에 대해서 알 수 있다. 독신자들은 회전하는 초콜릿 그라인더 위에서 균형을 잡고 있는 7개의 체를 통해 신부를 향한 욕망을 쏟아 붓는다. 초콜릿 그라인더는 이 작품에서 작동되는 여러 장치 중 하나로, 독신자들의 갈망이 응고된 조명용 가스에서부터 물방울과 물방울 조각에서 절정을 이루는 스팽글에 이르기까지, 다양한 물리적 단계를 거치며 특별한 임무를 수행한다. 독신자들의 기구는 3차원의 공간과 중심 부분의 원근법에 제한을 받는다. 그와 동시에 위쪽 4차원의 신부 영역을 위한 건축학적 토대가 된다. 지평선과 신부의 옷, 길드 냉각기를 의미하는 3개의 수평 유리판이 수직으로 이어진 2개의 유리판을 분리한다.

신부는 상단부 왼편에 위치해 있다. 처녀성의 절정, 즉 악의적인 분위기를 띠는 무지한 욕망, 공허한 욕망처럼 보여야 하는10 그녀의 모터는 사랑의 연료가 분비되는 저장소에서 에너지를 뽑아 쓴다. 그녀의 다른 부분으로는 매달린 여인pendu femelle, 즉 해골과 증기 기관이 있다. 욕망의 자석 발전기와 진동하는 섹스 실린더는 자발적으로 또는 전기로 옷을 벗기는11 작동을 돕는다. 결론적으로 독신자들을 지휘하는 그녀의 명령은 후광을 의미하는 구름 같은 구조물 또는 은하수를 통해 전달된다. 이 부분이 신부 영역 상단의 3분의 1을 차지한다.

뒤샹이 한때 생각의 축적물12이라고 불렀던 '큰 유리'는 미완의 상태로 많은 부분이 노트의 메모로만 남았다. 그는 신부 영역의 오른쪽 상단 유리판에 9개의 구멍을 뚫었다. 구멍의 위치는 물감을 묻힌 9개의 성냥을 장난감 대포에 넣어 유리판을 향해 쏘아서 우연이 결정하도록 했다. 독신자 9명의 열망이 충족되었는지 아니면 영원히 충족되지 못한 채 짝사랑으로 남았는지는 알 길이 없다.

'큰 유리'는 장난스럽고 가벼우며 유머러스한 방식으로 과학적으로 보이는 측면들이 허구임을 드러낸다. 이를 통해 그 어떤 것도 완벽하게 설명될 수 없다는 점을 깨닫게 한다. 심지어 로고스를 에로스에 굴복시킴으로써 우리 자신뿐만 아니라 우리가 보는 것에 대해서도 의심하게 만든다. 이 작품은 지구상에서 우리의 존재가 완전히 무용한 것은 아니라는 사실을 비현실적으로 아름답게 상기시킨다. 예술을 통해 전달되는 지성과 지능, 의욕 넘치는 상상력은 인간의 진정한 성취에 대한 우리의 덧없는 확신을 굳건하게 해준다. '큰 유리'는 20세기 예술과 문학이 보여준 순수하고 자유로운 창조성과 개인주의, 에로티시즘을 가장 뛰어나게 표현한 작품이다. 대중 심리학은 줄곧 화성에서 온 남자와 금성에서 온 여자를 이야기하지만 그보다는 언젠가 프리사이드의 우주 정거장에 설치될지도 모를 이 작품 곁에 머물도록 하자.

Laziness
게으름

일 P. 258 항목 참조.

Robert Lebel
로베르 르벨

1959년 미셸 사누이에Michel Sanouillet, 1924-가 엮은 뒤샹의 글 모음집《소금 장수, 마르셀 뒤샹의 글Marchand du sel: Ecrits de Marcel Duchamp》 파리: 테랭 바그Terrain vague이 출판되었다. 같은 해 로베르 르벨1901-1986이 쓴 뒤샹의 첫 전기 이자 카탈로그 레조네《마르셀 뒤샹에 대하여 Sur Marcel Duchamp》가 프랑스어와 영어로 출판 되어 새 세대의 예술가들에게 그의 업적을 다 시금 일깨워주었다. 프랑스 학자이자 작가인 르벨은 1936년 여름, 뉴욕에 있는 알프레드 스티글리츠의 갤러리에서 뒤샹과 알게 되었고 제2차 세계대전 중 뉴욕에서 망명 생활을 하 며 친구가 되었다. 1968년 10월 1일 뒤샹이 죽던 날 밤, 르벨과 만 레이 부부는 뒤샹의 집 에서 저녁 식사를 함께 했다. 르벨은 1940년 대 후반부터 뒤샹 전기를 구상하기 시작했고 1950년대 내내 저술 작업에 심혈을 기울였 다. 매우 이례적으로 뒤샹은 르벨의 글에 담 긴 새로운 통찰력에 애정을 보냈다.

르벨은 뒤샹에 대한 에세이를 20편 이상 썼 다. 뒤샹의 아상블라주 작품 '주어진 것'에서 부터 앙드레 브르통, 프란시스 피카비아, 만 레이와의 친밀한 관계, 이탈리아 형이상회화 pittura metafisica 화가인 조르조 데 키리코Giorgio de Chirico, 1888-1978에 대한 존경에 이르기까지, 그는 다양한 주제를 다루었다. 1973~1974년 에 열린 뉴욕 현대 미술관의 회고전에서 르벨 은 뒤샹이 보인 공적인 모습과 개인적인 노력 을 대조하면서 30년 이상 유지해온 그들의 우 정을 이렇게 요약했다. "그는 자기만의 세계 를 만들었고 그 안에서 누구보다 진지하게 활 동하고, 일하고, 놀고, 사랑했다. 심지어 바깥 세상에서는 농담하고, 부정하고, 파괴하는 것 처럼 보일 때도 그랬다. 아르뒤르 랭보Arthur Rimbaud가 말한 모든 감각의 착란을 통해 그는 역사상 가장 훌륭한 선각자 수준의 초인식 상 태에 도달했다."13

Leonardo da Vinci
레오나르도 다빈치

생전에 수학과 과학에 홍미를 느꼈던 뒤샹은 미술가이자 과학자인 레오나르도 다빈치 1452-1519에게 큰 관심을 갖고 있었다. 두 사람 모두 공중인의 아들이었고, 비교적 적은 수의 작품과 곳곳에 스케치를 남긴 다수의 노트를 제작했으며, 대표작은 미완성 상태로 남겨두었다.

어린 시절 뒤샹은 루앙에서 판화와 조각 시험을 통과하기 위해 이 르네상스 미술가에 대한 시험을 치렀다. 다빈치의 《회화론Treatise on Painting》은 큐비즘 예술가들, 특히 퓌토Puteaux의 뒤샹 무리에게 널리 읽혔다. 프랑스 예술가들이 주축이 된 이 느슨한 공동체는 1911년부터 문화와 과학, 수학을 주제로 열띤 토론을 벌였다. 이들은 다빈치가 설명한 그림과 화면의 이상적인 비율을 가리키는 명칭을 따라 모임 이름을 황금 분할La Section d'Or이라고 불렀다. 1963년 뒤샹은 "나의 풍경화는 다빈치가 멈춘 곳에서 시작된다."14고 말했다. 그가 삶과 작품 모두에서 르네상스의 정수이자 역사상 최고의 천재였던 다빈치로부터 큰 영감을 받은 것은 분명하다.

뒤샹의 회백질에 대한 몰두는 그림을 정신적인 것cosa mentale으로 본 다빈치의 견해와 비교된다. 여성의 장기를 묘사한 다빈치의 드로잉과 내장 형태를 다룬 뒤샹의 '신부', 갈라진 벽틈을 풍경의 특징에 비유한 다빈치의 이론적인 글과 '큰 유리'의 금 사이에는 유사한 점이 있다. 또한 이 두 예술가가 남긴 노트는 여전히 학자들의 연구 대상이다. 초기에 뒤샹은 다빈치의 기계와 과학에 대한 낙서를 면밀하게 연구했을 것이다. 뒤샹은 거울에 비친 글자처럼 서명을 할 수 있었다. 이는 그와 마찬가지로 지적이었던 다빈치가 노트를 쓴 방식이기도 했다.

Julien Levy
줄리앙 레비

뉴욕의 미술 거래상 줄리앙 레비1906-1981는 1931년부터 1949년까지 매디슨 가Madison Avenue에서 맨해튼 갤러리를 운영하다가 57번가로 자리를 옮겼다. 그는 아방가르드 운동과 사진, 그리고 뒤샹이 소개한 초현실주의를 후원했다. 그는 1932년 초현실주의를 소개하는 최초의 대규모 뉴욕 전시를 개최했고 1936년에는 초현실주의에 대한 책을 출판했다.

레비는 뒤샹의 삶과 작품에 관한 폭넓은 글을 남겼다. 1926~1927년 '큰 유리'가 전시되었을 때 그는 유리 뒤편의 미술관을 지나다니는 관람객들15에 의해 완성되는 '큰 유리'의 우연한 배경을 지적하기도 했다. 1977년에 출판된 레비의 회고록에는 뒤샹과의 흥미로운 만남이 묘사되어 있다. 1927년 뉴욕에서 파리로 대서양을 횡단하는 증기선에서 그는 뒤샹과 만났다. 당시 그들의 대화 주제는 기계적인 여성의 신체 기관과 자위행위 기계16였는데, 이는 뒤샹의 에로틱한 오브제들과 '주어진 것'보다 수십 년 앞선 것이었다.

레비는 뒤샹이 언제나 시대보다 앞선17 사람이었다고 경탄하면서도, 그가 종종 모습을 잘 드러내지 않고 조용하며 모호하게 부정적18이었다는 점을 간파했다. 한번은 파리에서 레비가 술자리에 뒤샹을 초대했으나 그는 레비의 집 앞까지 와 초인종을 누르고는 "참석할 수 없다." 말하고 가버렸다. 19

L.H.O.O.Q.

'계단을 내려오는 누드 No. 2', 레디메이드 '샘'에 버금가는 뒤샹의 가장 대표적인 이미지 중 하나로 수염 난 '모나리자'를 들 수 있다. 뒤샹은 다빈치의 유명한 그림 '모나리자'의 복제본에 연필로 콧수염과 염소수염을 그려 넣었다. 이 작품의 제목 'L. H. O. O. Q.'를 프랑스어로 읽으면 "그녀의 엉덩이는 뜨겁다 Elle a chaud au cul."로 들려 저속한 말장난 같다. 뒤샹은 이 작품을 1919년에 제작했는데 이 해는 다빈치 서거 400주년으로, 그의 행위는 다빈치를 둘러싸고 증대되어 가는 상업주의를 겨냥한 것이었을 수도 있다. 이 인습 타파적이며 다다스러운 낙서는 조콘다 부인La Gioconda을 남성으로 바꿈으로써 지그문트 프로이트 Sigmund Freud, 1856-1939의 연구처럼 다빈치가 동성애자일지도 모른다는 가능성과 뒤샹이 또 다른 자아로 여성인 에로즈 셀라비를 시도해봤다는 것을 넌지시 암시한다. 또한 'L. H. O. O. Q.'는 관람자가 주의를 기울여 작품을 바라보도록 유도한다. 제목이 무언가를 시사하는 듯 보이기 때문이다. 다빈치의 그림처럼 뒤샹의 작품은 첫눈에 보이는 것 이상의 의미가 있다. '모나리자'와 'L. H. O. O. Q.'에 대한 수많은 고찰 가운데는 두 작품이 매우 공들여 그린 자화상일지도 모른다는 의견도 있다.

Life 삶	Literature 문학

운 P. 148 항목 참조.

뒤샹은 열렬한 문학 독자는 아니었다. 뒤샹과 제임스 조이스James Joyce, 1882-1941의 삶 및 작품의 공통점에 주목하는 연구가 있기는 하지만 뒤샹이 제임스 조이스의 글을 읽었다는 증거는 없다. 뒤샹은 마르셀 프루스트Marcel Proust, 1871-1922의 작품을 전혀 읽지 않았다는 것을 매우 자랑스러워했다. 20세기의 많은 위대한 작가들에 대해서도 마찬가지였다.

그럼에도 불구하고 뒤샹이 특별히 관심을 보인 영역을 꼽는다면 20세기 초 프랑스 산문 일부와 시를 들 수 있다. 그는 동료 예술가보다는 작가들로부터 영향을 받는 것이 낫다고 여겼고, "나의 이상적인 도서관에는 레이몽 루셀과 장-피에르 브리세Jean-Pierre Brisset, 1837-1919, 로트레아몽 백작Comte de Lautréamont, 1846-1870, 스테판 말라르메Stéphane Mallarmé, 1842-1898의 모든 저작이 포함될 것이다."20라고 말했다. 그는 알프레드 자리Alfred Jarry, 1873-1907와 프랑수아 라블레François Rabelais, 1494년경~1553를 "분명, 나의 신들"21이라고 언급했다. 뒤샹은 아르튀르 랭보에 호의적이긴 했지만 쥘 라포르그Jules Laforgue, 1860-1887를 더 좋아했다.

라포르그의 시는 '계단을 내려오는 누드 No. 2' 의 구상이 된 예비 스케치를 포함하여 많은 작품에 영감을 주었다. 그는 루이스 캐럴Lewis Carroll, 1832-1898의 전집을 갖고 있었고, 쥘 베른Jules Verne, 1828-1905, 레옹-폴 파르그Léon-Paul Fargue, 1876-1947의 시를 아꼈으며, 한 예술가 친구에게는 사무엘 베케트Samuel Beckett, 1906-1989 와 알베르 카뮈Albert Camus, 1913-1960, 루이-페르디낭 셀린Louis-Ferdinand Céline, 1894-1961의 글을 소개했다. 하지만 프란츠 카프카의《변신》은 1940년대 말에 이르러서야 읽었다. 뒤샹은 폴 라파르그Paul Lafargue, 1842-1911가 19세기에 쓴 논문 〈게으를 수 있는 권리The Right to be Lazy〉를 좋아했고, 알퐁스 알레의 재담을 즐겼다. 죽음을 맞은 날 밤 뒤샹은 그의 시적인 말장난을 읽었다.

Love
사랑

뒤샹의 삶과 작품에서 사랑은 때때로 성적 행위와 분리될 수 없는 갈망과 욕망이었고, 언제나 매우 관능적이었다. 그의 사랑은 복잡하며 종종 충족되지 못하거나 일방적이었다. 1919 년 사랑에 대해 어떻게 생각하는지 묻는 질문에 그는 "가급적 사랑을 하지 않으려고 한다." 고 대답했다.[22]

'큰 유리'에서 신부는 바닥에 사랑의 연료 또는 용기 없는 힘 저장소[23]를 갖고 있다. 그 저장소는 그녀의 독신자들을 이용해 전기로 옷 벗기기[24]를 가동시킨다. 하지만 그녀를 향한 독신자들의 갈망 또는 그들을 향한 그녀의 갈망이 실제로 충족되었는지는 결코 알 수 없다. 결혼할 생각이었던 연인 마리아 마르틴스에게 보낸 편지에는 그녀의 부재가 그에게 얼마나 큰 상실감을 주었는지 절절하게 표현되어 있다. 1951년 그는 이렇게 썼다. "우리의 날개 위 사랑을 위한 공식은 너무나 슬퍼서 감내할 수가 없습니다."[25] 뒤샹은 모든 사람에게 매력적이었고, 따라서 친구들 눈에는 그를 둘러싼 젊은 여성들이 멋진 꽃이 늘 새롭게 갈아입는 향기로운 옷[26]처럼 보였을 것이다. 하지만 알렉시나 새틀러티니와의 관계를 제외하면 뒤샹에게 남성과 여성의 진정한 사랑은 언제나 고통을 수반했다.

Lovers *illust P. 149*
연인

뒤샹은 프랑스인, 미국인, 브라질인, 독일인 등 여러 나라 여성들과 하룻밤 사랑부터 오랜 관계에 이르기까지 수많은 사랑을 나눴다. 그러나 아직 그의 행동에 대해서는 이렇다 할 결론이 내려지지 않았다. 뒤샹은 어떤 사람에게는 단호하고 열정적이며 따뜻하고 배려심 많았던 반면 어떤 사람에게는 냉정하고 무심하고 잔인하기까지 했다.

메리 레이놀즈의 전기 작가는 뒤샹을 사랑을 할 수 없는[27] 사람이라고 여겼던 반면 베아트리스 우드는 침대에서도 침대 밖에서처럼 점잖은 사람[28]이었다고 기억했다. 아마도 이 두 평가 모두 사실일 것이다. 뒤샹은 때때로 가질 수 없는 결혼한 여성들 가브리엘 뷔페-피카비아와 마리아 마르틴스를 갈망했다. 그 결과 그의 작업 전반에 충족되지 못한 욕망으로 인한 자위행위의 긴장감이 흐른다.

뒤샹은 1967년부터 진행한 에칭 연작 '연인들 The Lovers'에서 실제 연인 말고도 다수의 커플들과 누워 있는 나체를 묘사했다. 일부 주제는 루카스 크라나흐 Lucas Cranach, 1473-1553, 귀스타브 쿠르베 Gustave Courbet, 1819-1877, 장-오귀스트-도미니크 앵그르 Jean-Auguste-Dominique Ingres, 1780-1876에게서 가져왔다. 오귀스트 로댕의 유명한 하얀 대리석 조각 '입맞춤 The Kiss, 1889'에서 영감을 받은 한 작품은 친밀한 포옹을 나누고 있는 젊은 남녀의 누드를 보여준다. 남성의

오른손이 여성의 왼쪽 허벅지에 조심스럽게 놓여 있는 대신 다리 사이에 숨어 있다는 점만 제외하면 뒤샹의 에칭은 로댕의 조각과 거의 동일하다. 뒤샹은 "궁극적으로 이것이 로댕의 본심이었을 것이다. 손이 머물기에 적당한 곳은 바로 이곳이다."[29]라는 혼잣말을 남겼다.

Luck
운

뒤샹은 모든 예술가 경력의 핵심 요소를 운이라고 생각했고 자신이 매우 운 좋은 사람이라고 여겼다. "나는 대단히 멋진 삶, 삶에 대한 강렬한 열망을 누려왔습니다. …… 나는 행운을, 그것도 아주 환상적인 행운을 누렸습니다! 나는 굶주리지도 않았고, 부자도 아니었습니다. 모든 일이 순조롭게 잘 진행되었습니다."[30] 삶에서 무엇이 가장 만족스러웠느냐는 질문에 그는 "무엇보다도 운이 좋았다는 것입니다."[31]라고 대답했다.

M

Manifesto
선언문

Mantra
주문

다다, 초현실주의 등의 예술 운동과 밀접한 관계를 맺긴 했지만 뒤샹은 언제나 철저한 개인주의를 우선시하여 선언문에 서명하지 않았다. 뒤샹의 경전이 19세기 독일의 철학자 막스 슈티르너의 《유일자와 그 소유 The Ego and its Own》였다는 사실은 그리 놀랍지 않다.

평생지기였던 베아트리스 우드에 따르면 뒤샹은 늘 미소를 지으며 "이것은 사실 그다지 중요하지 않아."라고 중얼거렸다.1 그러나 그의 이런 따뜻하고 쾌활한 농담조의 무관심을 조심성이나 공감의 결여와 혼동해서는 안 된다.

Marriage
결혼

뒤샹은 두 번 결혼했다. 리디 피셔 사라쟁르바 소르와는 1927년 6월 8일부터 1928년 1월 25일까지, 알렉시나 새틀러티니와는 1954년 67세 때부터 1968년 사망할 때까지 결혼 생활을 유지했다. 첫 번째 결혼 생활은 자칭 자존심 강한 독신남에게는 곧 여느 것처럼 따분하게2 느껴졌다. 그는 오직 지출을 줄이고자3 아이를 원하지 않기 때문에 늙을 때까지 재혼하지 않았다. 그는 "원하는 모든 여성을 가질 수 있다. 그러나 의무적으로 그들과 결혼할 필요는 없다."4라고 생각했다. 매우 행복했던 두 번째 결혼 생활에서도 그는 아내와 24시간을 함께 보내고 싶지 않아 작업실을 계속 유지했다고 털어놓았다.5

Maria Martins
마리아 마르틴스

1966년 런던의 테이트 미술관에서 개최된 대규모 회고전 〈마르셀 뒤샹의 거의 완성된 작품들 The Almost Complete Works of Marcel Duchamp〉을 기획한 리처드 해밀턴에 따르면 뒤샹은 이 전시 도록에 173번 작품이 포함된 것에 화를 냈다. 그 작품은 벨벳 위 석고 부조에 채색된 가죽을 덧씌워 완성한 '조명용 가스등과 폭포 The Illuminating Gas and the Waterfall, 1948-1949'로 마리아 마르틴스1894-1973에게 헌정된 작품을 대여한 것이었다. 뒤샹이 화를 낸 이유는 묘사된 여성의 토르소와 제목이 그가 1940년대 중반 이래 비밀리에 제작하고 있었던 '주어진 것'의 내용을 너무 많이 노출할 뿐만 아니라 그즈음 마리아 마르틴스와 연인 사이였기 때문이다. 그녀는 성공한 초현실주의 조각가이자 뉴욕 주재 브라질 대사의 아내였다. 이들의 관계는 1950년대 초까지 이어졌고 그의 많은 작품에 영감을 주었다. '주어진 것' 역시 그 중 하나로, 마르틴스는 주조 과정에 참여해 이 아상블라주의 탄생에 아주 중요한 역할을 했다. 뒤샹은 그녀에게 깊이 빠졌고 긴 연애 기간 동안 쓴 편지를 통해 그가 연인으로서 어땠는지를 엿볼 수 있다. "동시에 모든 곳에 키스를 보냅니다." "나는 종종 당신의 손을 떠올립니다. ……당신의 손은 어떤 연인이 기대할 수 있는 것보다 더한 기쁨을 주었습니다." "나는 당신 안에 있습니다."

"우리의 행복을 위해서 당신은 그저 나를 쓰다듬어 주기만 하면 됩니다." "내가 얼마나 당신과 함께 숨 쉬고 싶은지."6 그와 마르틴스 두 사람 모두 육체적인 사랑을 필요로 했지만 오랜 금욕은 새로운 작업에 몰두하는 데 도움이 되었다. 궁극적으로 작업이 성적 흥분제가 되었고, 그녀의 신체를 석고로 뜨는 일은 그로 하여금 그녀와 함께 있는 것처럼 느끼게 해주었다.7 마리아 마르틴스를 설득해 함께 지내는 데 실패한 그의 슬픔이 편지에 드러나 있다. 그는 종종 지독한 게으름과 혐오감8에 빠지곤 했다. 그는 삶이 공허하고 도시가 텅 빈 듯 느꼈으며 거대한 허무를 경험하면서 고독에 고통스러워했다.9 유감스럽게도 그들의 감정은 같지 않았던 듯하다. 마르틴스는 결코 남편과 헤어지지 않으려 했고, 그들의 관계가 무르익었을 때 자신의 진심을 드러내는 다음과 같은 산문시를 썼다. "내가 죽은 한참 뒤에도 / 당신이 죽은 한참 뒤에도 / 나는 당신을 괴롭히고 싶어요 / 나는 붉게 타오르는 뱀처럼 나에 대한 생각이 당신 몸을 칭칭 휘감기를 바랍니다 / 당신이 길을 잃고 숨 막혀서 떠도는 걸 보고 싶어요 / 내 욕망으로 엮인 어두컴컴한 연무 속에서."10

Material
재료

뒤샹은 작품에 여러 가지 기이한 재료와 사물들을 사용했다. 예를 들면 다음과 같다. 주방용 나무 의자에 고정된 자전거 바퀴와 포크1913, 1미터 길이의 세 가닥 실1913-1914, 유리 위의 기름과 전선1913-1915, 아연 도금한 철제 병 건조대1914, 나무와 아연 도금한 철제 눈삽1915, 철제 빗과 노끈 한 뭉치, 인조 가죽 타자기 덮개1916, 자기로 된 소변기, 채색된 주석 광고판, 모자 걸이, 외투 걸이1917, 확대 렌즈, 병 닦는 솔, 안전핀, 수영 모자1918, 환등기 슬라이드1918-1919, 카드보드지와 종이로 된 기하학 교과서와 작은 유리병1918, 검은 가죽과 먼지1920, 유리 향수병, 정육면 대리석, 유리 온도계, 금속 새장1921, 반구형 플렉시글라스1925, 축음기판1926, 담배1936, 석탄 마대 자루, 금속 난로, 밀랍 마네킹, 붉은 전등1938, 육각 철조망, 거즈, 요오드, 끈1943, 고무장갑1944, 정액, 머리카락, 겨드랑이와 음부의 털1946, 인조 가슴1947, 석고 부조 위의 채색한 가죽1948-1949, 아연 도금한 석고와 구멍 난 플렉시글라스1950, 초콜릿과 탤컴파우더1953, 치과용 플라스틱1954, 모직 조끼와 금속 숟가락1957, 솔잎1958, 진딧물과 마지팬, 주방용 면장갑1959, 시가 재1965, 자동차 번호판1962-1963, 송아지 가죽, 벽돌, 작은 가지1966.

Mathematics *illust P. 156*
수학

"나는 수학자가 아니다. 수학을 이해하는 것은 꿈도 꾸지 않으며, 수학적으로 사고하지도 않는다. 왜냐하면 나에게는 타고난 수학적 능력이 없기 때문이다."11 그럼에도 불구하고 젊은 시절 뒤샹은 수학을 진지하게 탐구했다. 생트-쥬느비에브 도서관 사서로 일하면서 그리고 퓌토에서 큐비즘 작가들과 벌인 진지한 토론을 통해, 뒤샹은 대중적인 과학뿐만 아니라 비유클리드 기하학과 원근법의 왜곡, 4차원에 관심을 갖게 되었다. 그의 인터뷰와 대화, 글, 노트에서 니콜라이 이바노비치 로바체프스키 Nikolay Ivanovich Lobachevsky, 1792-1856, 게오르그 프리드리히 베른하르트 리만 Georg Friedrich Bernhard Riemann, 1826-1866, 유스투스 빌헬름 리하르트 데데킨트 Justus Wilhelm Richard Dedekind, 1831-1916, 에스프리 파스칼 조프레 Esprit Pascal Jouffret, 1837-1904, 앙리 푸앵카레, 가스통 드 파블로프스키 Gaston de Pawlowski, 1874-1933, 모리스 프랑세 Maurice Princet, 1875-1971, 비엔나의 논리학자들, 바나흐-타르스키 Banach-Tarski 역설 등에 대한 언급을 발견할 수 있다. 뒤샹은 "늘 수학자가 되기를 원했지만 내게는 충분한 소질이 없었다."12라고 고백했다.

그래서 수학을 다룬 초기의 노트가 거의 50년 후인 1967년 '부정법'에 포함되어 출판되기 직전 뒤샹은 번역을 맡았던 추상미술가 클리브 그레이 Cleve Gray, 1918-2004에게 물었다. "이것 모두 괜찮습니까? 그러니까 제 말은, 이것들이 논리에 맞습니까? 알겠지만 나는 바보처럼 보이고 싶지 않습니다."13 뒤샹은 체스의 흥미진진한 수학을 즐기면서도 결코 수학을 깊이 공부한 적이 없다고 말하곤 했다. 그러나 일부 미술사가들은 그가 자신의 구상과 가장 중요한 작품에 대한 핵심적인 실마리를 제공해줄 수 있는 수학, 과학 원리로부터 사람들 주의를 돌리고자 자신의 지식을 의도적으로 축소한 것이라고 해석한다. 또 다른 학자들은 그의 동어반복적인 사고 역시 핵심적인 역할을 하고 있다고 주장한다. "내가 얕은 수학 지식을 사용했다면 그것은 그저 수학을 예술 같은 영역에 도입하는 것이 흥미로웠기 때문이다. 예술은 수학적인 측면이 거의 없다."14 1954년 뒤샹은 알랭 주프루아 Alain Jouffroy, 1928- 에게 이렇게 말했다. "놀림감이 되고 싶지 않아 누구도 두 수학자 사이의 대화에는 끼어들지 못하는 반면 저녁 식사 자리에서 다른 화가와 비교하며 이러저러한 화가의 가치에 대해 긴 대화를 나누는 것은 아주 흔한 일입니다."15

Merde
똥

뒤샹은 한때 소변과 대변의 낙하와 같이 버려지는 에너지를 활용할 수 있도록 설계된 변압기16에 대해 생각했다. 몇몇 작가들은 그의 많은 작품에서 드러나는 초콜릿에 대한 에로틱한 관심을 대변과 연결 지었다. 그는 1911년 앉아 있는 누드를 그린 그림에 똥이라는 단어를 휘갈겨 썼다. 분명 그는 그 작품이 불만스러웠을 것이다. '1914년 상자'의 한 노트에는 오늘날 더 유명해진 뒤샹의 비유가 적혀 있다. "arrhe 대 예술art의 관계는 shitte 대 똥shite의 관계와 같다." 또는 "arrhe 나누기 예술art은 shitte 나누기 똥shit과 같다."17 arrhe는 성을 따지면 여성18이지만 환불되지 않는 선금을 의미하는 프랑스어이기도 하다. 반면 shitte는 검열을 통과하기 위해 알프레드 자리가 《위뷔 왕Ubu Roi, 1896》의 첫 대사에서 처음으로 사용한 단어였다. 1924년 에로즈 셀라비는 진심을 담아 다음과 같이 선언했다. "아! 다시 똥을 싸! 다시 그것을 씻어내!Oh! Do Shit again! Douche it again!"19 뒤샹은 죽기 6개월 전, 피에로 만초니가 '예술가의 똥Merda d'artista, 1961'을 캔에 담은 지 7년이 흘렀을 때 윌리엄 코플리의 고급 정기 간행물 〈S. M. S. 〉 또는 〈똥은 멈춰야 한다Shit Must Stop〉의 표지를 제작함으로써 결국 자신의 패배를 인정했다.

Mona Lisa
모나리자

L. H. O. O. Q. P. 145, 레오나르도 다빈치P. 144 항목 참조.

Monte Carlo Bond
몬테 카를로 채권

뒤샹은 프로 체스 선수가 되려고 했으면서도 룰렛에서 몬테 카를로 은행을 파산시킬 정도의 승리를 거머쥐기 위해 유사 과학 체계를 고안함으로써 도박에서 우연을 제거할 수 있는 방법을 연구했다. 돈으로 기능하는 예술에 대한 개념은 그에게 낯설지 않았다. 1919년 그는 치과 의사의 청구서에 확대한 115프랑짜리 가짜 수표를 지불했고, 수취인인 다니엘 창크 Daniel Tzank, 1874-1964 박사는 그 수표를 받아들였다. 1924년 뒤샹은 '몬테 카를로 채권'의 대담한 계획을 위한 거액의 돈을 모으기 위해 주식회사를 만들어 500프랑짜리 주식을 한정 수량으로 발행했다. 이 가짜 채권에는 만 레이가 룰렛 테이블 그림을 배경으로 찍은 뒤샹의 초상 사진이 담겨 있었다. 그는 비누 거품으로 뒤범벅이 된 머리를 악마의 뿔처럼 반으로 가른 모습이었다. 뒤샹과 에로즈 셀라비의 서명을 받은 주주들은 20퍼센트의 배당금을 받을 수 있었다.

배당금을 지불하기로 결정한 뒤샹은 1925년 초 몬테 카를로의 카지노로 향했다. 그는 한 친구에게 이렇게 말했다. "승리의 공식은 전혀 중요하지 않아. 그것은 모두 맞기도 하고 틀리기도 해. 하지만 제대로 조합하기만 하면 잘못된 승리 공식이라 해도 도움을 받을 수 있지."[20] 유감스럽게도 기계에 저항하는 기계적인 정신[21]에 근간을 둔 그의 계획은 실패했고 발행한 주식은 채 8장도 판매하지 못했다. 수십 년이 지난 뒤 그는 한 친구에게 몬테 카를로에서 2주를 보내긴 했지만 "도박은 하지 않았다."[22]고 호언했다. 지금까지의 연구는 뒤샹의 채권에서 룰렛 테이블 상단부의 4분의 1, 정확히 숫자 1, 2, 3 부분이 잘려나가 있다는 사실을 간과해왔다. 특히 그가 숫자 3에 부여한 중요성을 고려할 때, 그는 자신의 시도를 완벽히 통제하면서 정확히 무슨 일을 하고 있는지를 이해했던 것으로 보인다.

Munich
뮌헨

1912년 24살의 뒤샹은 파리를 떠나 뮌헨으로 향했고 6월 말부터 9월까지 머물렀다. 이 무렵 그의 형들과 동료들은 〈살롱 데 쟁데팡당Salon des Indépendants〉 전시에서 그림 '계단을 내려오는 누드 No. 2'를 거부했고, 그는 친구 프란시스 피카비아의 부인 가브리엘 뷔페-피카비아에게 열정적으로 빠져 있었다. 그리고 당시에는 알지 못했지만 그의 모델이었던 잔 세레와의 사이에서 딸이 태어났다. 1910년 파리에서 함께 밤 생활을 즐겼던 독일의 화가 막스 베르그만Max Bergmann, 1884~1954이 뒤샹을 뮌헨으로 초대했다. 베르그만의 추천으로 그가 2~3년간 사용해온 베렌트Behrendt 물감은 이 도시 외곽에서 생산된 것이었다. 뮌헨에서 보낸 3개월의 경험은 결코 과소평가될 수 없다.23 그는 뮌헨을 완전한 해방의 공간24으로 묘사했다. 이곳에서 기량이 최고조에 이르러 그림 '신부'와 '큰 유리'의 제목, 그리고 그와 관련된 최초의 노트 및 초기 드로잉이 탄생했다. 이 당시 '큰 유리'는 유화로 구상되었다. 독일 표현주의의 청기사파 운동이 뮌헨에서 시작되었고, 1921년에는 바실리 칸딘스키의 책《예술에서 정신적인 것에 대하여》가 출판되었다. 뒤샹은 이 책을 갖고 있었다.

그해 여름 독일 박물관Deutsche Museum과 바이에른 무역 박람회의 방문객 수가 4백만 명을 넘어있고 두 곳 모두 대량 생산된 산업 물품들을 박물관과 유사한 환경에서 전시했다. 이로부터 약 1년 뒤 뒤샹의 첫 레디메이드 '자전거 바퀴'가 등장했다. 이 창조력 넘치는 이상적인 환경에서 뒤샹은 일상의 인공물을 사용해 작품을 제작하는 구상을 발전시킬 수 있었다.

Music *illust P. 160*

음악

"무언가를 선택해 서명하고 '이것은 나의 것'이라고 말하는 뒤샹의 레디메이드는 오늘날 DJ가 다른 사람의 음악을 선택해 리믹스하는 것과 같다."25 미국의 예술가 크리스찬 마클레이는 뒤샹을 DJ 문화에 빗대어 설명했다. 1980년 마클레이는 2인조 밴드를 시작했는데, 그이름을 '큰 유리'를 따라 '독신자들, 조차도 The Bachelors, Even'로 지었다. 뒤샹의 이름이 음악 분야에 자주 등장하는 것은 그리 놀랄 일이 아니다. 초기 드로잉과 그림에서 묘사했듯이 그는음악가 집안에서 성장했다. 큐비즘 양식의 '소나타 Sonata, 1911'에는 그의 어머니와 세 여자 형제들이 피아노와 바이올린을 연주하고 있다.

뒤샹은 요한 세바스티안 바흐 Johann Sebastian Bach, 1685-1750, 루트비히 판 베토벤 Ludwig van Beethoven, 1770-1827, 이고르 스트라빈스키 Igor Stravinsky, 1882-1971뿐만 아니라 리하르트 바그너 Richard Wagner, 1813-1883, 리하르트 슈트라우스 Richard Strauss, 1864-1949의 음악도 즐겨 들었다. 그는 1915년 9월 작가 알프레드 크레임보그 Alfred Kreymborg, 1883-1966에게 스트라빈스키의 〈봄의 제전 Le sacre du printemps, 1913〉 주제부를한 손가락으로 피아노를 연주해 들려주었다. 이에 2년 앞서 그는 작품 '음악적 오류'에서음악에 우연을 도입했다. 그와 작곡가 에드가 바레즈는 평생지기였고, 1924년 프란시스 피카비아와 함께 에릭 사티의 발레 〈휴연 Relâche〉과 아방가르드 영화 〈막간극〉을 공동 작업했다.

작품과 노트 전반을 살펴보면 그가 소리와 음악에 몰두했다는 사실을 확인할 수 있다. 레디메이드 '비밀스러운 소음과 함께With a Hidden Noise, 1916'에는 두 개의 놋쇠판 사이에 고정된 노끈 뭉치 안에 비밀스러운 오브제가 자리잡고 있다. "사람은 보이는 것을 볼 수 있다. 그렇지만 들리는 것은 들을 수 없다." "진동수를 그림으로 그려라." "음악 조각. 여러 곳에서 계속 소리가 나게 하고, 지속적으로 소리 내는 조각을 만들기."[26] 이와 같이 상자에서 발견된 초기 언급은 그를 선구자까지는 아니라 해도 당대 아방가르드 작곡가들과 대등한 위치에 올려놓는다. 실현되지 못한 프로젝트들에 대한 노트에서는 무대 위에서 조율된 피아노[27] 듣는 사람 주변에서 나는 소리로 만든 밀로의 비너스Venus de Milo[28] 틈새 음악: 예를 들어 피아노를 위한 32개의 음으로 이루어진 화음으로부터 / 감정이 아닌 냉정한 사고로 빠진 다른 53개의 음을 열거하기[29] 등을 언급한다. 그러나 이런 개인적인 메모들과 달리 그는 인터뷰에서 종종 음악에 대해 부정적인 태도를 보였다. "나는 음악에 반대하지는 않습니다. 하지만 장선catgut, 동물의 창자로 만든 선으로 현악기나 스포츠 라켓 등에 사용됨-옮긴이은 받아들이기 힘듭니다.

몸의 창자가 바이올린의 장선에 반응하는 걸 보면 음악은 창자를 거스르는 게 분명합니다. 그것에는 망막적인 그림에 상응하는 강렬한 감각의 비탄과 슬픔, 즐거움이 있습니다. 나는 그것을 참을 수 없습니다. 내게 있어 음악은 개인의 뛰어난 표현이 아닙니다. 나는 시를 더 좋아합니다. 그리고 그림도요. 사실 그림도 그다지 흥미로운 건 아니지만 말입니다."[30] 그럼에도 불구하고 뒤샹은 존 케이지, 머스 커닝엄 Merce Cunningham, 1919-2009부터 보다 최근에는 브라이언 페리Bryan Ferry, 1945-, 데이비드 보위David Bowie, 1947-2016, 록밴드 R. E. M.의 마이클 스타이프 Michael Stipe, 1960-, 비욕과 백Beck, 1970-에 이르기까지 여러 음악가들에게 영향을 미쳤다.

R. Mutt
R. 머트

뒤샹은 가장 잘 알려진 에로즈 셀라비 외에도 여러 가명을 사용했다. 말장난을 선호한 그는 R. 머트를 소변기 레디메이드 '샘'의 창작자로 내세웠다. 뒤샹은 화장실에서 벌어진 에피소드를 다룬 인기 만화 시리즈 〈제프와 머트Jeff and Mutt〉에서 그 이름을 따왔다고 말했다. 한편 뉴저지 트렌턴Trenton의 제이 엘 모트 철공 회사 J. L. Mott Iron Works에서도 영향을 받았는데, 뒤샹은 이 회사의 맨해튼 제품 전시장에서 소변기를 구입했다고 말했다. R. 머트 이름 순서를 머트 R.로 바꾸면 비밀스런 중얼거림muttering, 혹은 독일어로 엄마Mutter가 연상된다. 이 경우 R. 머트라고 또렷하게 서명된 남성용 소변기가 자궁, 즉 근원적인 여성의 저장소로 바뀐다. '1914년 상자'에서 뒤샹은 소변기에 대해 매우 비호의적인 언급을 한다. "다만 이것만이 있을 뿐이다: 여성은 공공 소변기이고 그것으로 생활한다."31 이는 성관계 후 원치 않는 임신을 막기 위해 여성에게 소변을 보던 오래 관습을 암시하는 듯하다.

또한 머트는 체스에서 외통장군을 의미하는 독일어Matt와 매우 유사하다. 체스 게임에 대한 그의 열정을 고려한다면 설득력이 있다. '샘'에 붙어 있던 본래의 배달표로 R이 리처드 Richard를 의미한다는 사실을 알 수 있다. 이것으로 부유한 예술은 곧 진창Rich Art=Mud이라는 말장난에 바탕을 둔 해석이 가능한데, 미술 시장에 대한 그의 단호한 태도를 고려할 때 이는 합당한 해석이라 할 수 있다. R. 머트는 아주 흔한 이름 같지만 실존 인물과는 관련이 없다. 1917년 뉴욕 및 인근 지역의 전화번호부와 주민 인명록에 리처드 머트Richard Mutt라는 이름은 존재하지 않았다. 프로 골프 선수이자 전 코네티컷 주 챔피언 리처트 모트Richard Mott가 유일하게 비슷한 이름이었다.

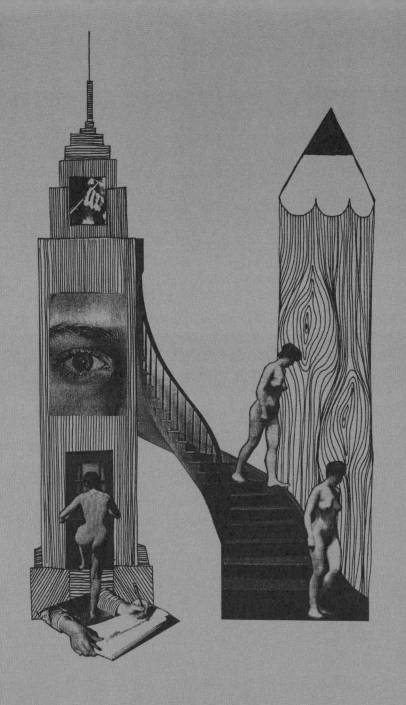

N

New York
뉴욕

1915년 중반 뉴욕에 처음 간 뒤샹은 3년 뒤 부에노스 아이레스로 떠나기 전까지 머물렀다. 1920~1930년대에는 종종 짧게 미국을 방문했고 제2차 세계대전 기간에 망명하면서 1942년 맨해튼에 정착했다. 가끔 다녀왔던 파리 여행과 1950년대 후반 이래로 카다케스에서 보낸 여름을 제외하면 그는 줄곧 뉴욕에 머물렀으며 죽기 6개월 전인 1968년 유럽으로 돌아갔다. 1950년대에 그는 미국 시민이 되었다. 1915년 그는 "나는 뉴욕을 흠모한다."[1]고 선언했다. 나중에 그가 고향이라고 부르게 될 뉴욕의 첫 방문 때, 그는 그곳을 완벽한 예술 작품[2]이라고 생각했다. 그는 구세계와의 거리감을 즐기며 뉴욕의 창의적이고 참신한 면모에 끌렸다. 그는 집단을 이룬 예술가들이 과도한 요구를 해대는 파리와 달리 타인의 사생활을 존중[3]하는 뉴욕의 예술계를 높이 샀다. 앙리-피에르 로셰는 친구 뒤샹에 대해 이렇게 말했다. "자신을 고립시키기에 뉴욕이 파리보다 한결 수월했을 것이다. 어떤 사람에게는 무르익어 지나치게 확신에 찬 문화보다 싹트기 시작하는 문화에 참여하는 것이 더 즐겁고 신나는 법이다."[4] 뒤샹이 뉴욕에 정착하지 않았다면 오늘날 우리가 알고 있는 그의 유산, 유럽의 아방가르드와 미국의 예술을 이어준 그의 가교 역할, 그리고 1950~1960년대 예술가들에게 미친 그의 중요한 영향력은 결코 상상할 수 없었을 것이다.

Nihilism
허무주의

뒤샹이 인식했듯이 다다 안에는 허무주의의 부조리함이 존재한다. 프리드리히 니체가 표현한 것처럼 뒤샹 역시 허무주의라는 단어에 함축되어 있는 부정적인 의미에 흥미를 느꼈을 것이다. 뒤샹은 니체의 철학을 잘 알고 있었다. 가브리엘 뷔페-피카비아는 그의 쾌활한 역설에 개인적으로 즐거워했음[5]에도 불구하고 그에게 냉혹한 비관주의[6], 즉 자기 억제와 극기에 필요한 엄격한 자제력[7]이 있었음을 지적한다. 그녀는 뒤샹의 자제력이 "창조하고자 하는 모든 충동과 욕구를 억눌렀다."[8]라고 말했다. 하지만 그의 밝고 지적인 유머 감각과 유쾌한 철없는 행동이 대개 우세했다. 1956년 뒤샹은 이렇게 말했다. "완벽한 허무주의는 아주 불가능하다. 아무것도 아닌 것 자체가 이미 어떤 것이기 때문이다."[9]

Nominalism
유명론

뒤샹은 막스 슈티르너의 저작에 기초한 철학
적 신념이 있었고 대중과 대립되는 개인을 꾸
준히 옹호했다. 이를 근거로 그가 유명론에
관심이 있었다는 결론을 도출할 수 있다. 유
명론은 일반론이나 전체를 지배하는 주제, 보
편적 개념을 믿지 않는다. 1914년 그는 '일종
의 그림 유명론Pictorial Nominalism 확인'10이라
는 문구를 남겼다. 어떤 노트에서는 일반적
의미의 유명론11에 대한 그의 생각을 드러낸
다. 두 가지 유형의 유명론에서 뒤샹은 보는
사람이나 독자가 자동적으로 분류하거나 비
교하지 않고 그림이나 조각, 단어에 주목하기
를 바랐다. 그 유일한 가능성은 동어반복이었
다. "뛰어난 유명론자로서 나는 파타동어반복
Patatautologies이라는 용어를 제안한다."12 그는
이를 통해 맥락화하려는 덫에서 벗어나 해석
으로부터 독립하여 어떤 단어나 작품을 인공
적인 존재로 볼 수 있으며, 이 존재는 궁극적
으로 더 이상 예술 작품이나 그림, 음악을 표현하
지 않는다고 보았다.13

이는 뒤샹 세계관의 핵심 요소일 뿐만 아니라
예술 창작의 근간이 되었다. "나는 아담과 이
브 이래로 세계 곳곳에서 대대로 반복해온 철
학의 진부한 문구에 대해 생각하기를 거부한
다. 나는 언어를 믿지 않기 때문에 그것에 대
해 생각하거나 말하기를 거부한다. 언어는 잠
재의식적인 현상을 표현하는 것이 아니라 현
실 안에서 단어를 통해, 그리고 단어에 따라
생각을 만든다. 나는 적어도 이와 같은 단순
한 의미에서 내가 유명론자라고 기꺼이 선언
한다."14
뒤샹을 연구하는 티에리 드 뒤브Thierry de Duve,
1944- 는 그림에 대한 그의 유명론이 그림을 포
기하고 레디메이드를 도입하는 길을 열어주었
다고 주장한다.15

Notes
노트

뒤샹은 약 500개 정도의 노트를 남겼다. '1914년 상자'의 16개, '녹색 상자'의 99개, '흰색 상자'의 79개, 그리고 1980년 사후에 출판된 289개의 노트들. 그는 55년 동안, 즉 1910년대 초부터 1960년대 중반에 걸쳐 글을 썼다. 뒤샹이 생전에 출판할 가치가 있다고 여긴 노트들만 꼽아본다면 한 달 반, 적어도 세 달 반에 한 권씩 쓴 셈이다. 친구 줄리앙 레비는 이렇게 말했다. "뒤샹의 명성은 그가 하지 않았던 말과 하지 않은 일에서 비롯된다. …… 이와 같은 시간과 장소의 곡예가 그의 가장 사소한 제스처에도 의미를 부여한다."16 같은 해만 레이는 뒤샹에게 다음과 같이 말했다. "당신이 한 가장 사소한 일이 당신을 비난하는 사람이 말하거나 실행할 수 있는 최선의 것보다 천 배나 더 흥미롭고 유익합니다."17 앙드레 브르통은 일찍부터 뒤샹의 노트를 상당한 가치18가 있는 기록물이라고 여겼다. 더 나아가 시각적인 작품을 제외한다면 타이포그래피적으로 적혀 있고 줄을 그어 지우거나 고치기도 한 수명이 짧은종종 찢어진 종이 위에 썼다 노트가, 인터뷰나 그에 대한 글보다도 고유한 그의 유산이라고 보았다.

물론 시각적으로 표현된 그의 작품은 노트와 분리될 수 없고 노트 역시 작품과 분리될 수 없다. '큰 유리'를 위한 노트는 안내 책자처럼 시각 경험을 보완19한다. 단순한 망막적인 예술과 복잡한 회백질에 대한 생각, 인프라신의 개념을 비롯해 레디메이드와 대표작 '주어진 것'의 배후에 있는 개념을 이해하기 위해서는 노트에 대한 지식이 얼마간 필요하다. 독자는 그의 노트를 연구함으로써 뒤샹이 마음속에 그렸던 아름답고 때로 좌절감이 들 만큼 모순적이며 흥미로운 세계를 엿보는 귀중한 기회를 얻을 수 있다.

Nude Descending a Staircase No.2 *illust P. 169*
계단을 내려오는 누드 No. 2

뒤샹의 '계단을 내려오는 누드 No. 2¹⁹¹²'는 20세기 미술의 가장 상징적인 이미지 중 하나이다. 오늘날 모든 전시가 이 작품에 경의를 표한 작가들을 중심으로 이루어지고 있다고 해도 과언이 아니다. 20 작품을 완성한 지 두 달이 되었을 무렵, 뒤샹의 형들이 파리의 큐비즘 전시회에서 이 그림을 내리라고 하며 벌인 소동은 100년이 지난 현 시점에서는 상상하기 힘들다. 1913년 뉴욕의 아모리 쇼에서 이 작품이 초래한 당혹스러운 반응은 굉장했다. 작은 간판 공장의 폭발, 안장 주머니 컬렉션 21이라는 조소를 받았고, 한 현대 삽화가는 계단을 내려오는 무례한 사람들^{혼잡 시간대의 지하철} 22이라 표현하기도 했다.

미국의 전 대통령 시어도어 루스벨트^{Theodore Roosevelt, 1858-1919}는 이 작품을 나바호족^{Navajo}의 양탄자에 비교하며 부정적인 반응을 보였다. 이 작품을 324달러에 구입한 최초 소장자 프레데릭 C. 토레이^{Frederic C. Torrey, 1864-1935}의 딸은 이렇게 회상했다. "데이트 상대가 아버지의 보물을 보고 불쾌한 말을 할지도 몰라 그런 상황을 피하려고 근처 여학생 클럽 회관에서 만나자고 했다."23 이 작품은 필라델피아 미술관 영구 소장품으로 현재 그 가격이 1억 달러를 상회할 것으로 추정된다. 이 작품이 유발한 불쾌함의 원인은 큐비즘이나 미래주의의 도그마에서 벗어났다는 점과 평범하고 수동적인 누드를 보여주지 않음으로써 수백 년간 이어온 미술사의 전통을 깼다는 점이다. 뒤샹이 크로노포토그래피의 영향을 받았고 20여 가지에 달하는 각기 다른 자세가 화면을 구성하고 있긴 하지만, 그가 묘사한 것은 움직임이라기보다는 움직임의 개념이라고 보는 것이 타당하다.

작품의 윗부분 중앙에 그린 세 개의 둥그런 점
선 또한 이것을 암시한다. "나는 움직임에 대
한 정지 이미지를 만들고 싶었습니다. ……근
본적으로 움직임은 관찰자의 눈에 존재합니
다. 관찰자가 움직임을 그림과 결합시키는 것
입니다."[24] 당시의 미래주의 화면 구성과는 달
리 고요하고 차분한 갈색조를 띤 뒤샹의 작품
은 실제로 움직임이 재현되는 것이 아니라 관
찰자에 의해 움직임이 만들어진다는 사실을 지
적한다. 이 작품을 통해 그의 그림은 절정에 이
르렀지만 그림을 완전히 포기할 때까지 그는
소수의 작품만을 제작했다. 이 작품에 대한 거
부 반응으로 마음의 상처를 입은 뒤샹은 파리
를 떠나 뮌헨으로 향했고, 아모리 쇼에서 거둔
성공으로 뉴욕에 갈 용기를 얻었다. '계단을
내려오는 누드 No. 2'만큼 뒤샹에게 큰 영향을
미친 작품은 없었다. 그는 최고의 걸작 '큰 유
리'를 특징짓는 개념들에 몰입할 준비가 되어
있었다.

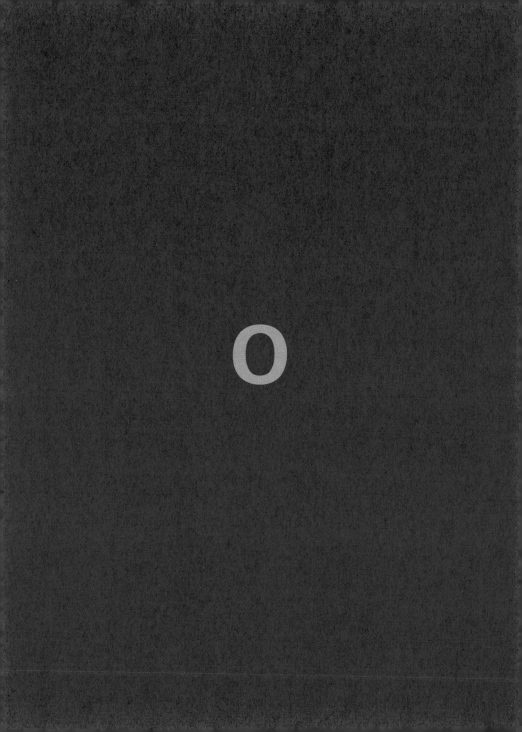

Onanism *illust P. 175*
자위행위

뒤샹의 많은 말장난에는 오토-에로티시즘이 배어 있다. 자신의 정액을 예술에 끌어들인 미술가라는 점을 고려한다면 그리 놀라운 일이 아니다. '큰 유리'에서 독신자들과 신부는 자위행위로 간주할 수 있는 운동에 몰두한다. 오르가슴에 도달하려는 욕망의 신부는 상상 속에서 자발적으로 옷을 벗는 행위1를 수반하는 반면 그녀의 9명 독신자들은 수레의 도움을 받아 욕망의 복잡한 과정을 작동시킨다. 또한 수레의 반복적인 호칭 기도는 자위행위2를 의미한다. 초콜릿 그라인더의 회전하는 바퀴는 혼자만의 은밀한 즐거움을 제공해주는 마술을 부린다.

이는 "어떻게 표현하든 간에 내 삶에는 원이나 회전이 필요했다. 그것은 일종의 자위행위라 할 수 있다."3라는 언급처럼 그가 일종의 신조로 여기는 바이기도 했다. 그는 종종 뉴욕 주재 브라질 대사의 부인인 마리아 마르틴스처럼 자신이 온전히 가질 수 없는 여성을 갈망했다. 그녀에게 보낸 수많은 편지 중 1951년의 한 편지에서 그는 또 다시 그녀와 떨어져 긴 시간을 보내야 했을 때 마침내 자신의 패배를 인정할 수밖에 없었다고 했다. 결론적으로 그의 육체적 사랑에 대한 욕망의 대체물은 결코 존재하지 않았기 때문이다. "사랑의 대용품은 없습니다. 그런 것은 존재하지 않습니다."4

Optics *illust P. 177*
광학

보는 이의 회백질보다는 눈을 즐겁게 하는 망막적인 미술에 대한 적의 때문에 그림을 그만둔 미술가가 왜 당시의 최신 시각 현상을 탐구하고 실험하는 광학 연구에 착수했던 것일까? 뒤샹은 영화와 사진, 노트를 통해 원근법과 공간감의 환영에 대한 연구에서부터 입체 영상에 이르기까지, 그리고 애너글리프 anaglyph, 색상 차이를 통해 입체 효과를 주는 방법-옮긴이 기법에서부터 색상 대비에 이르기까지 다양한 주제를 탐구했다. 정교한 모터가 장착된 두 작품 '회전 유리판 1920'과 '반구형 회전판 Rotary Demisphere, 1924'은 옵 아트보다 40년 앞선 것으로 '정확한 광학 Precision Optics'이라는 동일한 부제를 달고 있다.

세르주 스타우퍼가 그 용어의 뜻을 물었을 때 뒤샹의 대답은 간단했다. "대체적으로, 안경점의 광고를 다른 말로 바꿔 표현하고자 했습니다."5 이보다 앞선 인터뷰에서는 이 용어가 비활성 상태에 처한 자신의 형편없는 망막에 대한 보완6으로 사용되었음을 시사했는데, 어쩌면 무엇이 됐든 단순히 시각적인 것을 공식적으로 포기했음을 그가 암시했는지 모른다. 그렇지만 첫 번째 인용문 중 "대체적으로"라는 표현은 또 다른 층위를 시사한다.

광학 실험에 몰두하는 동안 그는 '큰 유리'를 제작하고 있었다. 그는 적어도 외관에 있어서는 정밀함과 정확성7을 추구했다. 예를 들어 '큰 유리' 아랫부분인 독신자들의 기구에는 검안 차트에서 가져온 3개의 원 모양 안과 의사 목격자들이 등장한다. 이들은 작품 상단부의 신부를 갈망하는 독신자들을 지켜보는 목격자들이다. 뒤샹의 노트를 보면 독신자들의 욕구는 반드시 이들을 통과해야만 한다. 뒤샹은 안과 의사 목격자들의 드로잉을 유리 위에 은색 도금으로 옮기는 데 최소 6개월8이 걸렸다. 이 과정에서 선에 벗어난 은색 도금을 꼼꼼하게 긁어내야 했다. 그 과정에 대해 뒤샹은 이렇게 말했다. "고도의 정확성을 요구했다. 간단히 말해 그것은 정확한 광학이었다."9 하지만 뒤샹이 광학의 과학을 작품에 활용한 방식은 그의 광학 장치와 마찬가지로 시각적이기보다는 지적이라고 할 수 있다.

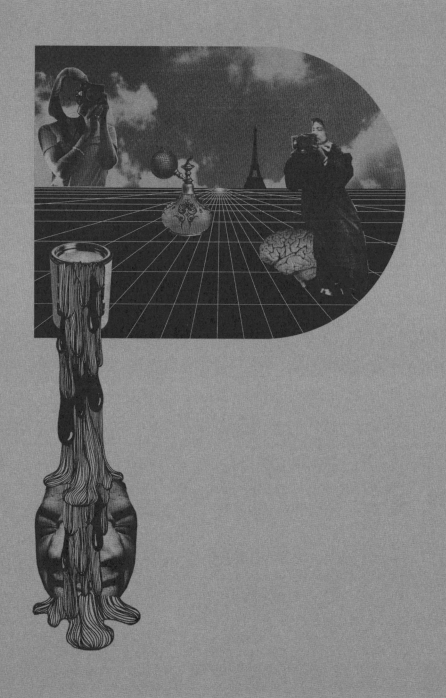

P

Painting
그림

로베르 르벨은 뒤샹의 "화가 경력이 그의 25번째 생일 무렵에 중단되었다."[1]는 사실을 알려준다. 뒤샹은 그의 첫 전기 작가인 르벨과 친밀한 관계를 유지하며 공동으로 작업했다. 그렇기에 그의 주장은 분명 사실일 것이다. 뒤샹은 1912년 뮌헨에서 25번째 생일을 맞았다. 일반적으로 '너는 나를'을 그의 마지막 그림으로 간주하지만, 그는 '신부' 이후 6년 동안 3점의 그림만을 그렸을 뿐이고, 그 3점 모두 '큰 유리'를 위한 습작이었다. 뒤샹은 재능 있는 화가였고 누드화를 좋아했다. 첫 번째 그림인 '블랭빌 풍경 Landscape at Blainville, 1902'에서 그는 다양한 양식과 유파를 실험했다. 다시한번 그림을 정신의 통제 아래 두기[2] 위한 자신만의 양식을 발견하고 완성할 때까지 그는 인상주의에서 시작해 곧이어 야수파와 후기 인상주의로 옮겨갔고, 큐비즘과 미래주의에 안착했다. 그러나 그의 구상과 지성은 곧 이젤회화를 넘어섰고 그는 그림을 그만두었다. 예술 밖의 영역에 보다 관심을 갖게 되면서 그는 동료들의 후각적 자위[3] 곧 물감과 물감 튜브 냄새에서 유발되는 감정의 폭발을 맹렬히 비난했다. 그럼에도 불구하고 뒤샹은 예술가가 왜 보통 사람보다 지적이지 못하다고 간주[4]되어야 하는지 의아해하면서 "화가처럼 어리석다."라는 프랑스 속담에 대한 거부를 거듭해서 공개적으로 표명했다.

Paris
파리

1904년 루앙에서 고등학교를 졸업한 뒤샹은 17세 때 형들이 있는 파리로 떠나 쥘리앙 아카데미에서 그림을 공부했다. 그는 1908년부터 1913년까지 파리의 부유한 교외 지역인 뇌이에 Neuilly에 작업실을 마련하고 1915년 뉴욕으로 떠나기 전까지 이곳에서 작업했다. 제1차 세계대전이 끝난 뒤 파리로 돌아온 그는 1923년 말부터 독일 점령을 피해야 했던 1941년 초까지 이곳에 머물렀다. 뒤샹은 여러 곳을 떠돌며 살았지만 그에게 가장 중요한 도시는 파리와 뉴욕이었다. 공교롭게도 샤넬 Chanel No. 5 향수가 시판된 해인 1921년에 제작한 레디메이드 향수병 '아름다운 숨결'의 라벨에는 이 두 도시 이름이 등장한다. 파리는 친구들과의 오랜 우정이 시작된 도시이고, 가장 뛰어난 작품 중 일부가 제작된 곳이기도 하다. 빈 용기에 파리의 공기를 담아 봉인한 작은 유리 앰풀 레디메이드 '파리의 공기 Paris Air, 1919'는 그가 이 도시에 바친 시적인 찬사이다. 그는 뉴욕을 처음 방문했을 때 파리를 효력이 다한 구식 도시로 치부했다. 1915년 그가 월터 파크에게 보낸 편지에는 "나는 뉴욕으로 갈 겁니다. 파리를 떠날 겁니다."[5]라는 문장에 밑줄이 그어져 있었다.

Pataphysics
파타피직스

예외의 법칙을 다루고 이에 대한 전 세계의 보충물들을 설명해줄 전혀 새로운 과학6은 유희적인 물리학Playful Physics7을 고찰한 뒤샹에게 분명 매우 매력적으로 비춰졌을 것이다. 17세기 프랑스 작가이자 말장난으로 유명한 풍자가 알프레드 자리가 창안한, 가상의 해답을 추구하는 과학인 파타피직스에는 비유클리드 기하학도 포함된다. 뒤샹은 물리학과 화학의 법칙을 조금 확장시킴으로써 가능해지는 현실8에 늘 관심을 갖고 있었다. 그는 작품 활동에 원原초현실주의의 직접적인 영향은 없었다고 밝히긴 했지만 프랑수아 라블레와 자리를 "분명, 나의 신들"9이라고 말했다. 1935년 뒤샹은 자리의 1896년작 희곡《위뷔 왕》의 가죽으로 장정된 화려한 책을 디자인했다. 그는 1952년 파타피직스 협회Collège de 'Pataphysique에 가입했고 다음 해 탁월한 총독Transcendent Satrap으로 임명되었다. 그는 막스 형제들Marx brothers과 함께 이 명칭으로 불렸다.

Paysage Fautif
불완전한 풍경

정액 P. 83 항목 참조.

Octavio Paz
옥타비오 파스

어떤 예술가라도 노벨상Nobel Prize 수상 작가에게는 관심을 아끼지 않으며 높이 평가하기 마련이다. 옥타비오 파스1914-1998는 1990년이 되어서야 노벨 문학상을 수상했지만 일찍이 1966년 뒤샹에 대한 글을 썼다. 이때 뒤샹은 그의 에세이에 크게 기뻐했다. 뒤샹은 시를 매우 좋아했다. 에세이를 쓸 당시 파스는 초현실주의를 좋아하는 시인, 비평가이자 인도주재 멕시코 대사였다. 뒤샹은 미출간된 이 글을 프랑스어로 번역할 것을 권유했다. 이 글은 1967년 파리의 한 갤러리 전시에 맞추어 《마르셀 뒤샹 또는 순수의 성 Marcel Duchamp or the Castle of Purity》이라는 제목의 크기가 작은 한정판 책으로 출판되었다. 최초 출판된 100권에는 뒤샹의 세리그래프serigraph, 판화 기법 중 하나로 실크스크린과 같다-옮긴이 16점이 포함되었는데, 이를 한데 합치면 '자전거 바퀴'와 '병 건조대'의 흐릿한 흰색 그림자 모양이 되었다.

파스는 뒤샹의 '큰 유리'를 논하면서 힌두교 의식과 탄트라 전통, 연금술을 환기했다. 1972년에 쓴 또 다른 에세이에서는 여신 디아나Diana를 떠올렸다. 뒤샹의 전기를 쓴 캘빈 톰킨스는 서문에서 '큰 유리'는 "현대의 사랑에 대한 희극적이면서도 지독한 초상화"10라는 파스의 결론을 일축했다. 하지만 미술사의 용어가 아닌 아름다운 문학적 서술로 뒤샹을 묘사하는 데 파스의 문장이 자아내는 시적 감흥을 능가한 이는 아무도 없었다. "뒤샹과 창작의 관계는 모순적이어서 명확하게 규명할 수 없다. 그의 창작물은 그의 것이면서 동시에 그것을 관조하는 사람들에게 속한다." 뒤샹은 처음부터 개념을 그리는 화가였고 그림을 순전히 손과 눈의 예술이라고 생각하는 오류에 결코 굴복하지 않았다. "레디메이드는 양날의 무기이다. 그것이 예술 작품으로 변모하면, 그것을 훼손하려는 제스처가 중단된다. 그러나 그것이 중립을 지키면 그 제스처를 예술 작품으로 전환시킨다."11

Penis
남근

"나는 여성의 질이 남성의 성기를 움켜잡듯 정신으로 대상을 붙잡고 싶다." 12

Perspective *illust P. 184*
원근법

뒤샹의 원근법 활용을 논할 때 가장 많이 언급되는 이미지 중 하나가 알브레히트 뒤러Albrecht Dürer, 1471-1528의 1525년작 목판화이다. 이 목판화는 한 미술가가 간신히 몸을 가린 여성을 탁자 위의 그리드를 통해 관찰하면서 앞에 높인 기하학 패턴에 옮겨 그리고 있는 이미지를 보여준다. 뒤러의 목판화가 암시하는 관음증은 그 여성을 뒤샹의 '주어진 것'에 등장하는 여성과 비교할 경우 더욱 뚜렷해진다. 뒤샹의 작품에서 관찰자의 원근법은 여성을 들여다볼 수 있는 두 개의 작은 구멍으로 엄격하게 제한된다. 뒤샹은 1913년 파리의 생트-쥬느비에브 도서관에서 일하며 장 프랑수아 비스롱Jean François Viceron, 1613-1646의 《광학의 마법사Thaumaturgus Opticus, 1646》 등 원근법과 관련된 많은 장서를 섭렵했다. 이때 그는 왜상anamorphosis, 트롱프뢰유, 소실점, 광학의 환영과 왜곡을 깊이 탐구했고 이 모두가 작품에 영향을 미쳤다.

그가 '흰색 상자'에서 원근법이라고 적힌 검은색 봉투 안에 아무렇게나 모아둔 15개의 노트 중 많은 수가 4차원과 관련이 있다. 뒤샹에 따르면 '큰 유리'에서 신부의 영역은 4차원이다.

반면 아래쪽 유리판의 독신자들 기구는 3차원의 중심을 향한 원근법 안에 위치한다. 그의 광학 장치부터 '한쪽 눈으로 한 시간 가량 유리의 다른 쪽에서 자세히 쳐다보기'와 '시계의 옆모습 Clock in Profile, 1964' 같은 작은 유리 작품에 이르기까지 뒤샹은 작품에서 보이는 대상의 원근법뿐만 아니라 보는 사람의 원근법도 지속적으로 다루었다.

미술사가 크레이그 애드콕 Craig Adcock, 1945- 은 다음과 같이 말했다. "뒤샹은 세계의 형태를 해석하기 위해 특정 기하학을 사용하는 방식이 대개 선택의 문제라는 앙리 푸앵카레의 주장처럼 우리가 미학적 판단을 내리는 데 사용하는 해석의 틀 역시 재량의 문제라고 믿었다. 뒤샹은 예술가로서 자기 지시적이고 사색적인 활동을 보여주었다. 그는 보고 있는 자신을 보고자 노력했으며 이를 통해 원근법의 중심으로부터 그의 위치를 바꾸고자 했다."13 '1914년 상자'의 한 노트에서 뒤샹은 이와 유사한 생각을 모호한 방식으로 표현했다. "선 원근법은 다양한 균등함을 재현하는 훌륭한 방법이다. 다시 말해 동등함과 유사함닮음, 평등함이 원근법의 대칭 안에 함께 섞여 있다."14 선 원근법의 질서는 뒤샹을 개인적인 취향, 손의 기량, 아방가르드 예술 실천으로부터 해방시켜 주었다. 적어도 원근법의 재현적 기능, 즉 실제든 가상이든 세계를 보여주는 기능은 어떤 주제거나 대등한 조건에서 재현된다. 이는 뒤샹 자신이 작품의 초점 또는 주목의 대상이 되는 것을 방지한다.

Philadelphia
필라델피아

영화 〈람보 Rambo, 1982〉에서 실베스터 스탤론 Sylvester Stallone, 1946- 은 제목과 동일한 이름의 베트남 참전 용사 역을 연기했다. 람보라는 이름은 19세기 후반 프랑스 시인 아르튀르 랭보의 성과 발음이 유사하다. 랭보는 뒤샹이 그림을 그만둔 것처럼 갑자기 시 쓰기를 중단한 것으로 유명하다. 스탤론이 1919년에 완공된 필라델피아 미술관 정문으로 이어지는 72개의 돌계단을 올라가는 모습은 영화 역사상 가장 상징적인 장면으로 꼽힌다. 권투 영화 〈록키 Rocky, 1976〉 및 4편의 속편에서 스탤론은 계단 정상에 서서 팔을 들어 올리는데, 여기서 중요한 역할을 한 이 계단은 '록키 계단'으로 알려졌다. 필라델피아 미술관이 소장한 독특하고 세계적으로 유명한 작품 목록에는 '계단을 내려오는 누드 No. 2' '큰 유리' '주어진 것'을 비롯해 원본 또는 에디션으로 구성된 레디메이드 일체 등 뒤샹의 대표작 대부분이 포함되어 있다. 이후에 스탤론이 〈록키 3 Rocky Ⅲ〉 영화를 위해 제작한 청동상을 시에 기증해 미술관 계단 꼭대기에 세웠다. 동상의 위치는 미술관과 필라델피아 예술위원회, 〈록키〉의 열성 팬들 사이에서 무엇이 예술이고 아닌지에 대한 오랜 논의를 촉발시켰다.

뒤샹의 레디메이드 옆에서 이 모든 일이 일어났는데, 모두 그의 작품 때문에 벌어진 문제라고 생각한 사람도 있었을 것이다. 2006년, 머리 위로 팔을 길게 뻗은 록키 발보아 Rocky Balboa의 동상은 결국 미술관 계단 아랫부분에 설치되었다. 1876년 기념비적인 자유의 여신상 Statue of Liberty 팔이 미국 독립 100주년을 맞아 필라델피아에서 전시되었다. 이 동상은 1886년에야 뉴욕 시의 리버티 섬 Liberty Island에 조립, 설치되었다. '주어진 것'에서 가스등을 들고 있는 여성의 팔은 횃불을 움켜잡고 있는 자유의 여신상 오른팔과 매우 흡사하다.

Philosophy
철학

뒤샹과 가까웠던 한 친구는 뒤샹이 예술가보다는 위대한 철학자로 알려질 15 것이라고 주장했다. 뒤샹을 이끌어준 철학이 있다면 그것은 에로티시즘이다. 그의 노트와 작품에서 철학자에 대한 언급은 거의 등장하지 않는다. 그가 학교에서 고대 그리스인에 대해 배웠다는 점을 근거로 피론 Pyrrho, BC 360-BC 270의 비非단정적인 회의론과 뒤샹의 무관심의 수용이 비교되기도 한다. 하지만 뒤샹은 그와 같은 상관관계를 반기지 않았다. 그는 르네 데카르트의 책을 읽어본 적이 없다고 시인했을 뿐만 아니라 19세기의 끔찍하게 따분한 철학자들16을 무시했다. 그렇지만 때때로 의심의 힘에 이끌려 자신을 데카르트 학파로 언급하기도 했다. 그는 앙리 베르그송 Henri Bergson, 1859-1941의 글을 읽었고, 과학과 예술에 대한 그의 생각에서 영감을 받았다.

뒤샹은 또한 프리드리히 니체의 영향을 인정했다. 한 노트에서 그는 니체의 영원 회귀 개념을 무한성을 계승한 신경 쇠약증적인 반복의 형식17으로 바꿔 표현했다. 뒤샹은 젊었을 때 막스 슈티르너의 《유일자와 그 소유》를 읽었다. 그는 슈티르너를 진심으로 좋아하게 되었고 그의 개인주의에 대한 확고한 믿음을 세계관의 중심으로 삼았다. 뒤샹은 장 보드리야르Jean Baudrillard, 1929-2007, 아서 C. 단토Arthur C. Danto, 1924-, 질 들뢰즈Gilles Deleuze, 1925-1995, 펠릭스 가타리Félix Guattari, 1930-1992, 장 프랑수아 리오타르Jean-François Lyotard, 1924-1998 등 20세기 후반 철학자들의 저작에 영향을 미쳤다. 리오타르는 1977년 '주어진 것'에 초점을 맞춘 책 《개혁자 뒤샹Les tranformateurs Duchamp》을 출판했다. 18

Photography
사진

사진의 선구자 알프레드 스티글리츠가 1922년 진행한 설문 조사 "사진은 예술의 의미를 가질 수 있는가?"에 대한 뒤샹의 답은 매우 간단했다. "당신은 내가 사진에 대해 어떻게 생각하는지 잘 알고 있습니다. 나는 사람들이 사진 때문에 그림을 무시하는 것을 보고 싶습니다. 사진이 다른 것 때문에 밀려날 때까지 말입니다."19 늘 최신 과학과 기술 발전에 관심을 가졌던 뒤샹은 1960년대 진보된 기술과 빛의 현상이 새로운 예술가의 새로운 도구20가 될 수 있고 버튼 하나만 누르면 도쿄에서 열리는 전시를 볼 수 있게 될 것21이라고 주장했다.

뒤샹은 사진에 큰 관심이 있었다. 크로노포토그래피에 대한 매료, 에드워드 머이브리지Eadweard Muybridge, 1830-1904와 에티엔느-쥘 마레Étienne-Jules Marey, 1830-1904의 선구적인 사진이 '계단을 내려오는 누드 No. 2'의 분절적인 몸 움직임에 다소 영향을 주었다. 그는 경첩 달린 거울을 활용한 다중 초상 사진, 영화 스틸, 입체 영상, 클로즈업과 확대, 트롱프뢰유와 환영, 원근법과 광학의 문제, 3D, 포토콜라주, 노출 과다, 저속 촬영 사진뿐만 아니라 다양한 변형과 수정을 통해 사실상 사진의 거의 모든 양상을 탐구했다. 종종 협업했던 만 레이를 비롯해 리처드 애버던Richard Avedon, 1923-2004, 어빙 펜Irving Penn, 1917-2009, 에드워드 스타이컨Edward Steichen, 1879-1973, 스티글리츠 등 20세기 가장 유명한 사진가들이 그의 초상 사진을 찍었다.

Francis Picabia
프란시스 피카비아

1964년 뒤샹은 캘빈 톰킨스에게 자신이 예술가들과 결코 아주 가까운 친구 관계를 맺지 않는 이유를 설명하면서 이렇게 말했다. "나는 말로 하는 대화를 믿지 않기 때문에 결코 유대 관계를 맺은 적이 없습니다."22 물론 예외는 있었다. 그는 망설임 없이 시인이자 화가인 프란시스 피카비아1879-1953를 가깝고 오랜 친구23라고 불렀다. 뒤샹에 따르면 이 둘의 관계는 "남자 대 남자의 우정"이었다. "우리가 동성애자라면 관계 속에서 동성애마저 발견할 수 있을 것이다. 우리는 동성애자는 아니지만 결국 같은 이야기로 돌아간다."24 뒤샹과 피카비아 사이에 협업은 거의 없었지만, 앙리-피에르 로셰는 "이 두 사람이 함께 있을 때는 불꽃이 튀기기 마련이었다."25라고 회상했다. 피카비아는 분출하는 생각들26을 이야기했다. 피카비아가 죽고 몇 년 후 뒤샹은 그들이 "이상한 짝, 일종의 예술적 동성 연인이었다."고 말했다. "둘 사이에 생각의 교류가 매우 활발했습니다. 피카비아는 재미있는 사람이었습니다. 그는 기본적으로 인습 타파주의자였습니다."27 두 사람은 1910년 파리에서 만났다. 겉으로 보기에는 매우 달랐다. 8살 연상인 피카비아는 대담하고 부유했으며 여자와 자동차, 술, 아편을, 이 순서대로는 아니지만 좋아했다.

반면 뒤샹은 시골 출신 공증인의 아들로 어리고 미숙했다. 뒤샹은 곧 피카비아의 아내인 가브리엘 뷔페-피카비아와 사랑에 빠졌다. 그녀는 이 두 사람이 매우 다른 기질과 생각을 가졌고 그 방식만큼이나 상반된 반응을 보여준다는 사실을 간파했다. 28 그녀는 이렇게 말했다. "그러나 예술의 오랜 신화뿐 아니라 삶의 모든 토대를 겨냥한 신성 모독과 비인간적 행위, 역설과 파괴의 원칙에 대한 특별한 집착의 경우에는 그들은 서로를 모방했다."29

이 둘의 우정은 뉴욕에서 함께 지낸 1915년을 기점으로 더욱 공고해졌다. 이들은 뒤샹의 표현을 빌리자면 무無와 결합하고 악명을 갈망하지 않으면서30 다다 활동 및 기계론적인 드로잉에 참여했다. 피카비아는 뒤샹에게 해외에서 함께 지내자고 설득했고 피카비아가 죽을 때까지 두 사람은 가까운 관계를 유지했다. 뒤샹은 1926년 아버지로부터 받은 유산으로 피카비아의 작품을 구입해 높은 가격에 되팔았다. 뒤샹은 피카비아의 선구적인 추상 작품과 지칠 줄 모르는 양식의 창안을 존경했다. 1949년 뒤샹은 "그는 학계와 기존의 모든 도그마에 대한 예속에 반대했다. 그는 예술의 위대한 자유 주창자라고 불릴 만하다."31라고 썼다. 뒤샹에게 피카비아는 완벽한 도구인 무한한 상상력을 지닌 예술가의 전형32이었다.

Pablo Picasso
파블로 피카소

파블로 피카소1881-1973와 마르셀 뒤샹은 1912년경 파리에서 처음 만났다. 젊은 뒤샹의 큐비즘 실험은 이미 확실히 자리를 잡은 이 스페인 화가의 그림에 빚을 지고 있었다. 그러나 두 사람은 사이가 좋지 않았고 종종 20세기 미술의 상반되는 거대한 양대 세력, 로버트 마더웰이 언급한 것처럼 회화 대 반反회화, 관능 대 파괴 행위로 비춰졌다.[33] 옥타비오 파스는 언젠가 이렇게 말했다. "두 사람 모두 자신의 시대를 규정하는 데 성공했다. 전자는 그가 긍정하는 것과 발견을 통해서, 후자는 그가 부인하는 것과 탐구를 통해서."[34]

뒤샹은 냉담히 자신의 작품에 대해 설명하지 않으며 특정 입장을 견지하거나 당대의 거대한 운동에 가담하지 않았다는 점에서 피카소로부터 어떤 계기를 얻었을 수도 있다. 그러나 그는 종종 피카소의 스타와 같은 지위를 경멸했다.[35] 1933년 그는 한 인터뷰에서 "현대 미술가들이 무언가 새로운 것을 만들고자 한다면 피카소를 증오해야 합니다."[36]라고 말했다. 그가 보기에 큐비즘에 손대는 사람이 여전히 너무 많았기 때문이다. 그는 재스퍼 존스에게 수수께끼 같은 말을 남겼다. "나는 피카소를 좋아합니다. 단 그가 자신을 복제할 때를 제외한다면 말입니다."[37] 그는 이에 대해 별다른 설명은 하지 않았다.

반면 무명 협회의 도록에서는 "끊임없이 걸작을 그렸는데도 나약함과 반복의 징후를 보이지 않았다."[38]며 피카소를 치켜세웠다. 1993년 베니스의 팔라초 그라시Palazzo Grassi에서 개최된 뒤샹의 중요한 회고전 큐레이터였던 퐁뒤스 홀텐은 도록 서문에서 다음과 같이 말했다. "1953년에 40년 뒤에는 뒤샹의 작품이 피카소의 작품보다 더 영향력이 있을 거라고 말하는 사람이 있었다면 정신 나간 사람으로 보였을 것이다."[39] 경쟁심이 강했던 피카소는 특히 젊은 예술가 사이에서 점점 커져가는 뒤샹의 영향력 때문에 그를 경멸하게 되었다.[40] 뒤샹의 사망 소식을 듣고 그는 오랜 침묵 끝에 "그가 틀렸던 거야!"[41]라고 말했다. 그러면서도 그는 현대 예술가들에 대해 "그들은 뒤샹의 가게를 약탈해서 포장만 바꿀 뿐이다."[42]라고 주장했다.

Henri Poincaré
앙리 푸앵카레

수학자이자 물리학자, 철학자인 앙리 푸앵카레1854-1912는 1912년 7월 17일 파리에서 심장마비로 사망했다. 당시 뒤샹은 뮌헨에 있었다. 독일어 실력을 감안할 때 뒤샹은 푸앵카레의 죽음을 신문을 통해 알았을 것이다. 당시 신문은 그를 우리 시대 가장 위대한 수학자이자 과학의 왕43이라고 치켜세우며 죽음을 애도했다. 인기가 많았던 푸앵카레의 과학 관련 저술은 프랑스 예술가 사이에서 널리 읽혔다. 그는 젊은 뒤샹에게 많은 영향을 미쳤다. 뒤샹은 4차원에 대한 연구에서 푸앵카레를 여러 차례 언급했다.

뒤샹을 연구한 크레이그 애드콕과 린다 달림플 헨더슨Linda Dalrymple Henderson, 1948-은 뒤샹과 푸앵카레의 혁명적인 사유의 관계를 살피면서 절대적인 것에 대한 거부와 인간 지식의 상대성에 대한 확고한 믿음, 이 두 가지 공통점을 발견했다.

Politics
정치

뒤샹은 예술이 결코 세계를 구하지 못한다44고 확신했기 때문에 정치, 사회 운동은 그에게 큰 의미가 없었다. 친구인 지안프랑코 바루첼로는 그가 "정치에 전혀 무관심"45하다고 말했다. 그가 1964년 부인인 알렉시나 새틀러티니를 기쁘게 해주려고 민주당 후보인 린든 B. 존슨Lyndon B. Johnson, 1908-1973에게 투표했다는 사실은 잘 알려져 있다. 18세가 되었을 때 1년간 자원입대를 했지만 그는 곧 군국주의, 애국주의와 같은 개념에 반대했다. 그는 망명을 통해 두 차례 세계대전을 피했고 자기 자신을 굉장한 평화주의자46라고 생각했다. 그는 정치를 과학과 같은 하나의 신화라고 말했는데, 그 계기는 1945년 8월 6일 히로시마에 투하된 핵폭탄 때문이었다.47

뒤샹이 작품에서 정치를 직접 언급할 때 그 방식은 유희적이고 모호하다. '큰 유리'에서 독신자들의 욕망을 신부를 향해 쏟아내는 복잡한 기계 장치 중 실현되지 못한 부분의 명칭을 미국 대통령 두 사람의 이름을 결합하여 윌슨-링컨Wilson-Lincoln 시스템이라고 지었다.

1945년 잡지 〈뷰〉의 표지를 디자인하며 그는 자신의 군 입대 서류로 와인 라벨을 만들었다. 제2차 세계대전이 한창이던 1943년 그는 잡지 〈보그〉의 표지 디자인을 의뢰 받았다. 그는 미국 지도 위에 조지 워싱턴George Washington, 1732-1799의 옆모습을 포개고, 그 윤곽을 미국 국기로 채웠다. 빨간색과 흰색의 미국 국기는 요오드에 적신 거즈로 표현했는데, 이는 피, 폭력, 죽음을 강하게 연상시켰고, 잡지 편집자는 충격을 받아 그의 디자인을 거부했다.

1966년 뒤샹은 이렇게 말했다. "나는 정치에 대해 아무것도 이해하지 못하겠습니다. 내 말은 정치는 대단히 어리석은 활동이고 얻을 게 아무것도 없다는 뜻입니다." "공산주의든 군주제든 민주공화국이든 내게는 모두 똑같습니다. 사람들은 사회 안에 살려면 정치가 필요하다고 말할 테지만, 그것은 결코 그 자체가 거대한 예술인 정치를 정당화해주지는 못합니다. 그럼에도 불구하고 그것이 정치가들이 믿는 바입니다. 그들은 자신이 특별한 일을 한다고 여기니까요!"48

Pop Art
팝 아트

뒤샹은 추상표현주의보다 팝 아트를 좋아했던 것 같다. 그는 앤디 워홀에게 강한 호기심을 느꼈고 종종 재스퍼 존스와 로버트 라우센버그에 대한 존경을 표했다. 이 두 작가는 뒤샹의 글에 큰 영향을 받았다. 뒤샹은 팝 아트를 다다와 비교하며 다음과 같이 주장했다. "팝 아트는 사회의 상류층, 다시 말해 교양 있는 부르주아의 관심을 끌고 그들로부터 재정적인 지원을 받습니다. 반면 다다는 한창 꽃 필 무렵에도 인정을 받지 못했습니다." 그렇지만 그는 팝 아트 운동에서, 초현실주의를 제외하고는 귀스타브 쿠르베 이후로 망막적인 그림을 좇아 사실상 거의 포기되었던 개념적 그림으로의 회귀를 높이 평가했다. 그는 젊은이 집단이 무언가 다른 시도를 하고자 하는 것은 훌륭한 일이라고 믿었고, 세대를 거듭하며 서로를 베끼는 것은 예술에서 치명적49이라고 생각했다.

Posterity
후대

Progress
진보

뒤샹은 동생에게 보낸 편지에서 이렇게 말했다. "생전에 사람들로 하여금 자신이 만든 쓰레기를 가치 있게 여기도록 만드는 데 성공한 예술가는 뛰어난 외판원이라 할 수 있지. 하지만 그들의 작품이 불멸할 것이라는 보장은 없어."50 "심지어 후대는 마법을 부려 어떤 것들은 내쫓고 다른 것들은 되살리는 헤픈 여자와 같다고 할 수 있어. ……이들은 거의 반세기마다 마음을 바꿀 권리를 갖고 있지."51

"예술에서 진보란 없습니다. 나는 결코 믿지 않지만 문명에는 진보가 있을 수 있습니다. 하지만 예술에는 진보가 존재하지 않는다는 것을 확신합니다."52

Pseudonyms *illust P. 195*
가명

뒤샹이란 인물과 그의 작품 세계가 갖는 복잡성, 때로는 모순적인 성격을 고려한다면 그가 성性과 국적을 바꿔 다양한 이름을 사용했다는 사실은 놀랍지 않다. 몇몇 친구들은 그를 마르셀 외에도 토토르Totor나 디Dee라고 불렀다. 콘스탄틴 브랑쿠시와 뒤샹은 편지에서 서로의 애칭인 모리스를 사용했다. 뒤샹이 젊은 시절 뉴욕에서 만난 예술가 친구 에티 스테트하이머Ettie Stettheimer, 1875-1955에게 보낸 편지의 경우 공기의 돌Stone of Air, 뒤슈Duche 같이 아무 이름으로나 서명했다. 마르셀라비MarSélavy, Marcelavy, 마르셀 로즈Marcel Rrose, 마르셀 아 비Marcel à vie, 셀라Selatz, 뒤슈Duch, 로즈Rrrose 또한 자주 사용되었다. 마리아 마르틴스에게 보낸 연애편지에는 이름 대신 사랑을 뜻하는 러브Love, 아모르Amour 또는 M으로 서명했다. 뒤샹의 가장 유명한 가명은 에로즈 셀라비이다.

그는 많은 작품에 이 이름으로 서명했다. 소변기를 사용한 '샘'에는 R. 머트로 서명했다. 레디메이드 포스터 '현상 수배: 현상금 2,000달러 Wanted: $2,000 Reward, 1923'에서 그는 자신의 사진 2장을 붙이고 뉴욕에서 후크, 라이언, 싱커Hooke, Lyon, Cinquer-있는 그대로hook, line and sinker라는 문구에 대한 말장난라는 무허가 중개소를 운영하는 불Bull, 피큰스Pickens 등의 가명으로 알려진 조지 W. 웰치George W. Welch의 체포에 정보를 제공하는 사람에게 현상금을 제안했다. 사후에 출판된 로셰의 미완성 소설 《빅토Victor》에는 뒤샹을 바탕으로 만든 주인공이 등장한다. 마르셀 뒤샹 발음을 재배열해 만든 '소금 장수Marchand du Sel'는 1920년대 초 에로즈 셀라비가 지은 말장난으로, 1958년 출판된 그의 첫 번째 글 모음집 제목으로도 사용되었다.

Puns *illust P. 192*
말장난

뒤샹의 말장난에는 종종 언어와 말에 대한 불신이 유머 감각과 함께 녹아 있다. 뒤샹은 문학에서 레이몽 루셀과 알퐁스 알레의 정교한 재담을 중시했다. 초기의 만화 드로잉과 'L.H.O.O.Q.'를 비롯해 향수병 '아름다운 숨결'와 〈빈혈 영화〉의 원반에 이르기까지 그의 모든 작품과 노트, 편지뿐만 아니라 동료 예술가들을 위해 지어낸 많은 재담, 암시, 철자 바꾸기, 두운법에서도 말장난을 발견할 수 있다. 그의 재담은 대개 외설스럽거나 성적으로 노골적이며 기괴하다.

말장난이 전복적인 방식으로 단어를 탈맥락화하고 치환함으로써 현실의 고정적인 논리에 저항한다는 점에서 레디메이드로 선택한 대량 생산 오브제들과 다르지 않다는 사실이 중요하다.

그는 캐서린 쿠에게 말했다. "나는 시적인 의미를 띠는 단어를 좋아합니다. 내게 말장난은 운문과 같습니다." "단어의 발음 자체가 연쇄 반응을 일으킵니다. 내게 단어는 단순한 의사 소통 수단이 아닙니다. 알다시피 말장난은 저급한 형식의 재치로 간주되어왔습니다. 하지만 나는 실제 발음과 이질적인 단어의 연관성에 의해 덧붙여지는 예상치 못한 의미 때문에 말장난이 자극의 원천이 된다는 것을 알고 있습니다. 이것은 내게 무한한 기쁨을 가져다줍니다. 그리고 늘 가까이에 있습니다. 때로는 4, 5개의 서로 다른 의미를 띱니다. 친숙한 단어를 생경한 분위기에 끼워넣으면 그림에서의 왜곡과 비슷한 효과를 얻게 됩니다. 놀랍고 새로운 효과 말입니다."53 영어로 번역된 책은 뒤샹의 말장난이 프랑스어와는 달리 그 아름다움이 충분히 전달되지 못하고, 번역이 불가능하거나 재치와 묘미를 놓치기 쉽다. 다음의 예는 모두 본래 영어로 쓴 말장난이다. "조카딸이 냉정한 것은 내 무릎이 차갑기 때문이다My niece is cold because my knees are cold."54 "손님+주인=유령A Guest+A Host=A Ghost."55 "진과 처녀gin and virgin."56 "엉덩이 속임수asstricks, 변비를 일으키다 astrick라는 단어와 유사함-옮긴이."57 "일일 여자daily lady."58 "스크램블 다리scrambled legs."59 "스위스 편Swiss side, 자살suicide."60, "엘리베이터 보이, 또는 실내의 비행사."61 마지막 표현은 말장난이 아니지만 멋진 이미지를 불러일으킨다.

Q

Q-E5 *illust P. 199*

프란시스 M. 나우만에 따르면 체스에서 23수 만에 흰색 여왕 말을 e6에서 e5로 움직인 것은 뒤샹이 펼친 최고의 수였다. 이를 통해 1928년 1~2월에 개최된 예레-레-팔미에Hyères-les-Palmiers 체스 시합에서 니스 팀Joueurs d'Échecs de Nice과 예레 팀L'Échiquier Hyérois의 2회전에서 뒤샹은 상 대 선수 E. H. 스미스E. H. Smith를 기권승으로 이길 수 있었다.

Quick Art
퀵 아트

"퀵 아트는 큐비즘 이래로 모든 시대의 특징 이 되었다. 공간과 의사소통에서 이용되고 있 는 속도가 예술에도 영향을 미치고 있다. 그러 나 가장 중요한 예술 작품은 언제나 느린 속 도로 제작되어야 한다."1 심화되는 예술의 상 업주의와 새로운 작품에 대한 끊임없는 요구에 저항한 뒤샹은 상황이 더욱 악화될 것을 일찌 감치 예견했다. 그러나 그는 예술에 게으름을 도입한 것을 자랑스러워하는2 데 그치지 않았 다. 그는 시간을 들여 작품을 완성했다. 때로 는 20년이 걸리기도 했다. 가브리엘 뷔페-피카 비아는 다음과 같이 평했다. "끈질기게 작품의 모든 요소를 통제하려는 그의 지배적인 욕구, 작품에 내재할지 모르는 전통성을 샅샅이 추 적하려는 집념이 그가 작품을 적게, 그리고 느 린 속도로 제작하는 이유이다."3 뒤샹의 첫 번 째 카탈로그 레조네는 209점의 원작만을 목록 에 올렸지만 미술 시장의 압력으로 2000년에 는 그 수가 늘어나 아르투로 슈바르츠가 펴낸 제3판에서는 663점이 되었다.

R

Man Ray
만 레이

아방가르드 사진가이자 화가인 만 레이본명 엠마누엘 라드니츠키Emmanuel Radnitzky, 1890~1976는 뒤샹의 가장 가까운 예술가 친구였다. 두 사람은 일생 동안 서로의 창조력을 북돋우는 우정을 쌓았는데, 전시, 출판, 갤러리와의 관계, 예술 거래 사업의 협력, 체스 경기, 체스 재단을 돕는 프로젝트 등 다양한 주제를 넘나들며 담론을 펼쳤다. 두 사람은 1915년 뒤샹이 뉴욕에 갔을 때 처음 만났고, 월터 아렌스버그의 아파트에서 예술가들과 밤새 어울리며 뉴욕의 예술계와 교류했다. 만 레이는 1910년대 말 뒤샹의 작업실에 일어난 사고에서 운 좋게 살아남았다. 당시 그는 뒤샹의 '회전 유리판정확한 광학' 초기 버전의 기계 장치 모터를 작동시켰는데, 중심축 주변에 대칭을 이루며 배열된 유리판에 가속이 붙으면서 비행기 프로펠러처럼 빙빙 돌기 시작했고 뒤이어 유리 파편이 폭발하듯이 사방으로 튀었다.1 1920년 만 레이와 뒤샹은 캐서린 S. 드라이어와 함께 무명 협회를 설립했고, 1921년에는 〈뉴욕 다다〉의 창간호를 발행했다. 만 레이는 뒤샹의 작품을 기록했고, 뒤샹의 여러 초상 가운데 가장 유명한 에로즈 셀라비로 여장한 사진을 찍었다. 1936년 뒤샹의 위임을 받아 파리의 초현실주의 전시를 위해 병 건조대를 구입해 레디메이드를 제작했고, 1951년에는 한정판 '여성의 국부 가리개'를 만들었다.

만 레이는 훗날 자서전에서 이렇게 말했다. "그의 정체 모를 성격, 무엇보다 그림을 그만둔 행위를 이해한 사람은 거의 없었지만, 교류했던 모든 사람들, 특히 여성들 사이에서 매우 인기가 높았던 까닭은 그의 매력과 천진난만함 덕분이었다."2 1949년 뒤샹은 만 레이의 업적을 회고하며 그를 현대 미술의 노대가3라고 불렀다. 1959년 런던에서 개최된 전시 도록에 뒤샹은 허구의 사전 항목을 만들어 넣었다. 만 레이, 남성 명사, 유사어, 기쁨, 유희, 쾌락4이라는 문구를 통해 그는 자신의 친구를 기쁨, 놀이, 오르가슴과 동일시켰다. 뒤샹의 죽음에 추도사를 부탁받은 만 레이는 수수께끼 같은 짧은 시구를 썼다. "입술에 작은 미소를 머금은 채 / 그의 심장은 그에게 순종해서 / 뛰기를 멈추었다 / 예전에 그의 작품이 멈췄던 것처럼 / 아, 그래, 그것은 종반전처럼 비극적이다 / 체스 게임의 / 나는 더 이상 당신에게 말하지 못하게 될 겁니다."5 만 레이는 뒤샹이 제작하고 있었던 '주어진 것'을 사전에 알고 있었을 것이다. 그는 비밀을 지켜준 몇 안 되는 친구 중 한 명이었다. '마르셀 뒤샹에 대한 경의Hommage à Marcel Duchamp'는 잡지 〈예술과 예술가들Art and Artists〉의 1966년 7월 뒤샹 특집호를 위해 만 레이가 제작한 표지로 몇 번의 붓질만으로 표현한 여성의 벗은 몸을 보여준다. 3년 뒤 그는 이 습작을 '처녀Virgin, 1969'라는 제목의 그림으로 발전시켰다. 다리를 벌린 채 얼굴을 감추고 있는 여자의 모습을 묘사한 이 작품은 '주어진 것'의 중앙에 있는 여성 토르소와 유사하다.

Readymade
레디메이드

"레디메이드가 내 작품에서 비롯된 가장 중요한 단 하나의 개념이 아니라는 것을 나는 확신할 수 없습니다."6 1913~1914년 대량 생산된 오브제에 처음으로 서명을 한 지 반세기가 지난 무렵, 뒤샹은 한 인터뷰 진행자에게 이렇게 말했다. 레디메이드에 대한 그의 모순적인 언급은 시간이 지남에 따라 많이 바뀌긴 했지만 그는 무엇이 레디메이드를 구성하는지, 레디메이드 자체가 무엇을 규정하는지에 대해 분명한 정의를 결코 제시하지 않았다. "레디메이드의 진정한 의미는 예술의 정의 가능성을 부정하는 것이었습니다."7 "레디메이드의 이상한 점은 내가 충분히 만족할 정도의 정의나 설명에 이를 수 없다는 사실입니다. 그 개념에는 여전히 마법과 같은 측면이 있습니다. 나는 그것을 그대로 남겨두고 싶습니다."8

《초현실주의 요약 사전Dictionnaire abrégé du surréalisme》은 레디메이드에 대한 명쾌한 정의를 뒤샹의 이니셜과 함께 제공한다. 그러나 자세히 살펴보면 앙드레 브르통이 썼다는 사실이 드러난다. 브르통은 3년 전 '큰 유리'에 대한 에세이 《신부의 등대》에서 "예술가의 선택을 통해 지위가 예술로 격상한 제조된 오브제"9라는 동일한 표현을 사용한 바 있다.

오브제를 선택해, 그 맥락을 바꾼 뒤 그것을 예술로 지칭한다는 이 정의는 많은 뒤샹 연구자와 미술사가, 예술가 사이에서 여전히 유효하다. 하지만 어떤 것이든 상관없다는 식의 이와 같은 빈약한 견해는 레디메이드 개념 배후에 놓여 있는 정교한 사고 과정을 제대로 다루지 못하며 오히려 폐단만 키운다. 뒤샹이 일찍이 1964~1965년 에디션에 동의했을 때 간파했듯이 레디메이드가 본래 가졌던 인습 타파적인 면모는 분명 오래전에 사라졌다. 초기의 충격에도 불구하고 뒤늦게 그 의미를 알아차린 사람들은 레디메이드를 20세기 아방가르드 미술의 가장 뛰어난 업적이자 중요한 조각 동향으로 받아들였다. 브르통이 내린 정의에 전면적으로 반론을 제기하지는 않았지만 뒤샹은 레디메이드에 대해 "내가 예술 작품을 만들길 원치 않았다는 점을 주목해주십시오."10라고 말하면서도 동시에 "예술가 없이 만들어진 예술 작품."이라고 설명했다.11

그렇다면 '자전거 바퀴', '병 건조대', 눈삽, 타자기 덮개, '모자걸이Hat Rack, 1917', 코트 걸이, 소변기'샘', '빗', 염소수염과 콧수염을 그려 넣은 '모나리자' 복제본 'L.H.O.O.Q.'은 과연 무엇일까? 1915년 뉴욕에 도착해 첫 번째 레디메이드를 구상하고 2년이 지난 뒤 그는 레디메이드라는 단어를 생각해냈다. 아마도 이때 그는 프랑스어 사전에서 '기성의tout-fait'라는 단어를 찾아보았을 것이다.

뒤샹은 한 노트에 "해마다 레디메이드의 수 제한하기?"[12]라고 적었다. 구상을 순수하게 보존하고 싶었고 너무 많이 만들 위험이 있기 때문이었다. 특히 어떤 것이든 아무리 추하다 해도 40년 뒤에는 아름다워보일지[13] 모르기 때문이었다. 레디메이드는 손으로 만든 것에 대한 신뢰를 떨어뜨리고, 우연과 미학적 무관심을 통해 취향 및 신적인 창작의 예술 감각, 단순한 시각적 즐거움에서 벗어나려는 시도였다. 또 다른 중요한 특징은 유일성이 결여되어 있는 레디메이드에 이따금씩 써넣은 짧은 문장이었다.[14]

'미팅'이나 '랑데부'에서처럼 의도적으로 임의성을 도입하든 복잡한 지시를 따르든 레디메이드의 핵심은 선택의 문제였다. 복잡한 지시의 예를 들면 다음과 같다. "레디메이드를 찾아라 / 특정 무게의 것으로 / 사전에 결정한 / 해마다 정한 무게에 맞추어 / 모든 레디메이드에 적용하기 / 같은 해에 제작된 레디메이드들은 모두 무게가 같도록."[15] 오늘날 레디메이드로 간주되는 작품 이외에도 "레디메이드를 위한 얼음 집게 구입하기"[16]와 같이 실현하지 못했거나 에디션이 제작되지 못한 레디메이드들이 있다. 1918년 그는 한 친구에게 "〈트리뷴 Tribune〉의 아주 재미있는 기사가 바로 레디메이드라네. 내가 그 기사에 서명을 하긴 했지만 직접 쓴 글은 아니지 않은가."[17]라고 말했다.

1910년대에 제작한 레디메이드 원본은 대부분 사라졌고, 몇몇 경우를 제외하면 그는 40년 동안 레디메이드를 거의 전시하지 않았다. 1917년 뉴욕 작업실에서 그는 일부 레디메이드를 달아놓거나 바닥에 붙여놓았고 소변기 '샘'처럼 90도로 돌려놓기도 했다. 무엇보다 레디메이드는 대중에게 보여주려는 의도가 전혀 없는 다분히 개인적인 실험[18]이었다. 말하자면 레디메이드는 회백질, 4차원, 그림자의 주조, 비유클리드 기하학, 원근법, 과학, 유명론에 심취해 있던 나날들의 기념물과 같은 것이었다. 그는 개념을 덜어내려는 의도에서 레디메이드를 만들었다.[19] 레디메이드를 통해 예술가의 지위, 적어도 그것을 정의하는 기준을 변화시키고자 했다.[20] 100년도 더 지난 현 시점에서 볼 때 본래의 전복성을 상실했음에도 불구하고 이 상징적인 오브제들은 지금도 여전히 예술과 미술사, 예술가에 대해 질문을 제기한다.

Rendez-vous *illust P. 203*
랑데부

뒤샹은 레디메이드를 위해 오브제를 무작위로 선택하는 순간을 그 선택자와 오브제 사이의 일종의 랑데부[21]라고 설명했다. 랑데부가 일어나기 위해서는 다가올 순간 며칠, 몇 분이 미리 결정되어야 한다. 이때 중요한 것은 타이밍이다.[22] 뒤샹이 언급한 것은 초현실주의자들이 지지하고 인용하곤 했던 로트레아몽 백작의 1868년 시구와 같은 맥락의 랑데부라기보다는 서로 모르는 두 사람 사이의 데이트에 가깝다. 로트레아몽은 아름다움을 해부대 위에서의 우산과 재봉틀의 우연한 만남[23]이라고 묘사했다. 뒤샹은 또한 날짜, 시간, 분 같은 정보가 레디메이드에 당연히 기록되어야 한다[24]고 명시했다. 작품 '랑데부[1916]'는 1916년 2월 6일 일요일 오후 1시 45분과 같이 날짜와 시간, 그리고 타자기로 친 문장이 포함된 4장의 엽서로 구성된다. 11일 뒤 그는 빗에 짧은 문장과 함께 1916년 2월 17일 오전 11시라고 날짜와 시간을 써넣었다. '빗'은 현재 남아 있는 유일한 원본 레디메이드이다. '빗'에 적힌 문장 "서너 방울의 높이는 야만성과는 아무런 관계가 없다."는 '랑데부'의 경우처럼 무의미해 보인다. 하지만 이 문장은 무의식적으로 쓴 글이 아니다. 사실 뒤샹은 어떠한 의미도 피하고자 몇 주 동안 고심했다. 그래서 이 문구는 궁극적으로 물리적 세계에 대한 아무런 반향도 일으키지 않고 읽힌다.[25]

Repetition
반복

많은 작품이 에디션, 복제본, 미니어처를 비롯해 여러 상이한 버전으로 존재하고 종종 이를 재활용해 많은 작품에 다시 포함시켰음에도 불구하고, 뒤샹이 반복을 혐오했다는 사실은 의외다. "내게 있어 반복이라는 개념은 일종의 자위행위와 같다."[26] 그는 같은 일을 계속해서 반복하는 것이 지루함과 습관적 순응, 상업적 성공으로 유도하여 진정한 창작과 창조력, 독립성을 방해한다고 생각했다. 따라서 그는 컬렉터들을 위해 반복, 반복, 반복할 수밖에 없고 반복은 좋은 것이라고 생각하는[27] 예술가들을 참을 수 없었다. 취향의 덫을 피하기 위해 그는 작품을 반복하지 않도록 주의했다. 그가 볼 때 취향과 마찬가지로 반복은 대개 예술의 큰 적이었다. 공식과 이론은 반복에 기초를 두기 때문이다.[28] 뒤샹의 친구였던 살바도르 달리는 피에르 카반의 《마르셀 뒤샹과의 대화 Dialogues with Marcel Duchamp, 1967》 서문에서 이를 한층 더 과격하게 표현한다. "젊은 여성의 뺨을 장미에 비유한 첫 번째 사람은 시인이었다. 그러나 그것을 반복한 첫 번째 사람은 아마도 바보였을 것이다."[29]

로베르 르벨은 뒤샹이 반복을 "상상도 할 수 없을 뿐만 아니라 불가능하다."[30]고 생각했으면서도 전 작품에 길쳐 그토록 많은 복제본과 에디션, 모사물을 제작한 이유가 궁금했다. 르벨은 뒤샹의 악명 높은 무관심과 더불어 절대적인 모순과 유머[31]를 잠재 원인으로 지목했다. 그러나 르벨은 뒤샹 사후 출판된 인 프라신에 대한 노트 중 "유일무이한 것과 완전히 일치하는 것은 존재하지 않는다."[32]라는 언급이 설명해주는 또 다른 이유가 존재한다고 말했다. 뒤샹으로서는 '계단을 내려오는 누드 No. 2' 스타일로 그림을 계속 그리거나 더 많은 레디메이드를 만드는 편이 손쉬웠을 것이다. 그러나 그는 의도적으로 소량의 작품을 제작했다. 그리고 시각적으로 반복이 암시될 때마다 외양과 크기, 색의 미세한 차이에 대한 그만의 복잡한 게임을 시도했다.

Replica
복제본

1961년 뉴욕 현대 미술관의 짧은 강연에서 뒤샹은 레디메이드의 복제본은 원본과 동일한 메시지를 전달한다고 주장하며 레디메이드에 유일성이 결여[33]되어 있음을 인정했다. 따라서 그는 지인들이 가져온 오브제를 레디메이드로 인정하고, 허가하고, 인증하고, 서명했다. 그는 때때로 가까운 친구들에게 원본 레디메이드와 유사한 대량 생산 오브제를 구해오거나 구입할 것을 부탁하기도 했다. 그의 레디메이드 원본은 대부분 분실 또는 폐기되거나, 우연히 파손되었다. 1936년 만 레이는 뒤샹이 1914년에 병 건조대를 구입했던 파리의 백화점에서 똑같은 것을 찾아달라는 부탁을 받았다. 1962년 독일의 전시 기획자 베르너 호프만Werner Hofmann, 1928-2013 역시 같은 부탁을 받았다. 1949년 앙리-피에르 로셰는 구입처에 대한 그의 지시를 꼼꼼히 따라 깨져버린 '파리의 공기' 원본을 대신할 새 유리 앰풀을 구해줬다. 1950년 시드니 재니스는 그의 부탁을 받고 분실된 레디메이드 '샘'과 유사한 소변기를 골라주었다. 뒤샹은 종종 정본 인증pour copie conforme이라고 서명함으로써 오브제들이 진품임을 증명했다.

이는 공중인이었던 그의 아버지가 사본에 원본과 동일한 법적 효력을 부여하기 위해 사용했을 법한 방식이자 발음상 "효력 없는 사본 인증poor copy confirm"이라는 말장난이기도 했다. 미술 거래상 아르투로 슈바르츠가 14개의 레디메이드로 1964~1965년 에디션을 만들어 뒤샹과 함께 번호를 매기고 서명한 수십 점의 에칭 판화 및 다수의 작품들을 다시 제작한 이후, 뒤샹의 복제본에 대한 무심한 태도는 사라졌다.

그러나 작품 복제는 레디메이드에서 끝나지 않았다. 다재다능한 스웨덴의 미술학자이자 전시 기획자인 울프 린드는 뒤샹으로부터 복제본을 제작할 수 있는 포괄적인 허가를 받아 '큰 유리'의 첫 번째 복제본을 제작했다. 이 복제본은 1961년 스톡홀름 현대 미술관Stockholm's Moderna Museet에서 개최된 퐁뒤스 홀텐이 기획한 획기적인 전시 〈움직임 속의 미술Rörelse i konsten〉에 출품되었다. 1966년 뒤샹은 테이트 모던 미술관Tate Modern 전시를 위해 또 다른 버전의 '큰 유리' 제작을 허락했다. 금이 간 원본은 파손 위험 때문에 필라델피아 미술관에서 가져올 수 없었기 때문이다. 그는 또한 '여행 가방 속 상자'를 위해 가장 중요한 작품 일부를 미니어처 모델로 공들여 만들었다.

뒤샹은 의도적으로 원본과 복제본의 경계를 허물었다. 그는 실제 오브제의 그림자가 레디메이드일 수 있듯 복제본의 지위도 원본과 같을 수 있다고 생각했다. 복제본에 대한 그의 개념이 원본이 가진 아우라의 부정을 수반하기 때문에 보다 미묘한 게임이 작동됐다. 이 점은 그의 노트를 참고하면 분명해진다. "각기 크기가 다른, 하나가 다른 하나의 복제본인 2개의 유사한 오브제는 4차원 원근법을 구성하는 데 활용할 수 있을 것이다."[34] 로베르 르벨에 따르면 뒤샹은 오브제를 수학적으로 정확하게 복제한다 해도 원본과 유사할 뿐이라는 점[35]을 알고 있었다. 결론적으로 볼 때 뒤샹은 반복을 피하고 싶어 했고, 레디메이드의 다양한 복제본과 에디션을 면밀히 관찰한 결과 반복이 입증된 경우는 없었다. 또한 인프라신을 다룬 그의 노트는 주형과 주물에 대한 언급으로 가득하다. 주형과 주물은 복제의 또 다른 형태로 '큰 유리'의 독신자들의 기구에서 말릭 주형의 창조적인 배후 과정에 필수 요소였으며, 에로틱한 오브제들과 '주어진 것'을 설명해준다. 이 메모들에는 공통적으로 대량 생산된 것이든 동일한 주형에서 주조된 것이든 오브제에서 감지할 수 있는 미세한 차이에 대한 그의 생각이 담겨 있다. 뒤샹의 '큰 유리'는 주형과 같이 물리학과 화학의 법칙을 조금 확장시킴으로써 가능해질 현실에 대한 스케치[36]를 바탕으로 구상되었다.

Retinal
망막적인

뒤샹은 망막적인 것을 전적으로 비非개념적인37 접근 방식이자 모든 현대 미술 작품의 공통된 특징 중 하나38로 정의했다. 그것의 미학적인 즐거움이 여타의 부가적인 이해를 구하는 것이 아니라 오로지 거의 망막에 비친 인상에 달려 있기39 때문이었다. 그는 다다와 초현실주의, 팝 아트를 제외한 추상미술과 인상주의에서 추상표현주의에 이르기까지, 즉 귀스타브 쿠르베 이후 거의 모든 회화 유파에서 망막적인 측면을 못마땅해했다. 단순히 시각적인 수준에서 보는 이를 매혹하는 것을 강하게 반대했던 그는 그림을 완전히 중단하기 전 그림을 다시 정신의 지배 아래 두고자40 했다. 늘 그렇듯 뒤샹은 손쉽게 얻는 즐거움과 그림이 가진 함정을 피하기 위한 출구 전략을 갖고 있었는데, 그것을 회백질이라고 불렀다.

Mary Reynolds
메리 레이놀즈

미국의 제본업자인 메리 레이놀즈1891-1950는 대단한 여성이었다. 그녀는 막스 에른스트, 제임스 조이스, 장 콕토Jean Cocteau, 1889-1963, 만 레이, 살바도르 달리와 같은 예술가들과 협업했고, 제2차 세계대전 기간에는 젠틀 메리Gentle Mary라는 암호명으로 프랑스 레지스탕스에 가담했다. 그리고 그녀는 잡지 〈뷰〉를 발행하는 찰스 헨리 포드를 도왔다. 1920년대 그녀의 파리 집은 아방가르드 예술가들의 왕래가 잦은 살롱이었다. 그녀는 손님을 맞는 것을 몹시 즐겼고 술꾼이었다. 앙리-피에르 로셰에 따르면 그녀는 죽음에 대한 욕망 같은 것41을 갖고 있었다. 미혼의 뒤샹과 미망인인 레이놀즈는 친구였고 1920년대 중반부터 약 20년 동안 간헐적으로 연인이기도 했다. 뒤샹은 자신들의 밀애가 알려지는 것을 원치 않았지만 체스 책 표지와 알프레드 자리의 희곡 《위뷔 왕》의 고급 제본을 포함해 많은 일들을 그녀와 함께했다. 만 레이는 두 사람의 관계에 대해 이렇게 말했다. "그녀는 뒤샹을 숭배했지만 혼자 살기로 결심한 그를 이해했다."42

'녹색 상자'와 '여행 가방 속 상자'를 제작할 때 뒤샹은 레이놀즈의 도움을 받았다. 그녀는 또한 '주어진 것'의 예비 단계에도 참여했다. 그녀가 암으로 죽기 직전 뒤샹은 서둘러 뉴욕에서 파리로 건너가 그녀 곁에 머물렀다. 그는 그녀가 숨을 거둘 때 옆을 지켰으며 재산을 처리하고 개인적인 서류와 소지품을 정리할 때까지 파리에 남아 있었다. 뒤샹은 레이놀즈의 남동생 프랭크 브룩스 후바체크Frank Brookes Hubachek, 1894-1986가 그의 앞으로 만들어준 신탁 자금을 죽기 전까지 연 6,000달러씩 지급받았다. 후바체크는 레이놀즈의 수집품을 시카고 미술관Art Institute of Chicago에 기증했다. 이 수집품 도록 서문 말미에 뒤샹은 레이놀즈를 "겸손한 태도를 지닌 훌륭한 인물"43이라고 칭송했다.

Hans Richter
한스 리히터

다다에 관심이 있는 사람들에게 한스 리히터 1888-1976가 쓴 《다다: 예술과 반예술 Dada: Art and Anti-Art, 1965》은 최고의 명저라고 할 수 있다. 리히터는 독일의 아방가르드 실험 영화 제작자로 제2차 세계대전 중 나치의 박해를 피해 미국 시민이 되었다. 그는 1940년대 뒤샹을 알게 되었고 그를 자신의 영화 〈돈으로 살 수 있는 꿈〉에 출현시켰다. 이 영화에는 뒤샹의 '회전 부조'와 계단을 내려오는 파편화된 누드가 존 케이지의 음악을 배경으로 4분 정도 등장한다. 뒤샹은 이 영화 외에 다른 영화에도 출현했다. 뒤샹은 번역이 불가능한 말장난으로 리히터를 다이너마이트를 촬영하는 젊은 가르강뒤아 프랑수아 라블레François Rabelais의 소설 《가르강뒤아와 팡타그뤼엘 Gargantua and Pantagruel》에 등장하는 거인 왕-옮긴이44라고 칭찬했다.

리히터와 뒤샹의 나이 차는 6개월 정도이다. 뒤샹은 두 사람 중 누가 더 장수할지를 시합으로 여겼다. 리히터는 뒤샹의 죽음을 두고 영원을 위해 그저 잠시 자리를 비운 것45일 뿐이라고 했지만 결과적으로 그보다 7년 정도 더 오래 살아 이 시합에서 이겼다. 리히터는 뒤샹을 "완벽한 초연함이 그를 예술가로서든 한 개인으로서든 도덕적 결정권자로 만들었고, 살아생전에 이미 신화가 된 인물"46이라고 치켜세웠다. 리히터에게 뒤샹은 "자애로운 자기 자신이 중심인 우주에서 홀로 사는 용모가 준수하고 재능이 뛰어나며 대단히 지적인 사람"47이었다. 1962년 뒤샹이 리히터에게 보낸 편지에서 인용한 것으로 알려진, 젊은 세대 예술가들에 대한 뒤샹의 격노에 찬 언급을 《다다: 예술과 반예술》에서 읽을 수 있다. "나는 하나의 도전으로써 병 걸이와 소변기를 그들의 얼굴을 향해 던진 것입니다. 그런데 그들은 지금 그 미학적 아름다움에 감탄하고 있습니다."48 몇 년 뒤 리히터는 이 문장을 자신이 작성해서 뒤샹에게 보냈고, 뒤샹이 여백에 낙서하듯 "OK, 아주 좋습니다."49라고 써서 회신했다는 사실을 털어놓았다.

Henri-Pierre Roché
앙리-피에르 로셰

1953년 동명의 자전 소설이 원작인 유명한 영화 〈줄과 짐 Jules and Jim, 1962〉을 비롯해 앙리-피에르 로셰1879-1959의 소설 두 편을 영화로 각색한 프랑소와 트뤼포 François Truffaut, 1932-1984가 없었다면 그의 글이 지금까지 사랑받을 수 있었을까? 난무한 추측에도 불구하고 줄과 짐, 카트린Catherine의 삼각관계는 1910년대 말 뉴욕, 로셰와 그의 친구 뒤샹, 미술가 베아트리스 우드 사이의 로맨스를 그린 것은 아니었다. 이 시기 세 사람은 다다 잡지 〈롱롱〉과 〈눈먼 사람〉을 함께 발행했다.

뒤샹보다 8살 연상이긴 했지만 로셰는 뒤샹과 닮은 점이 많았다. 1916년 말 뉴욕에서 처음 만난 뒤 그는 뒤샹을 '빅토' 또는 '토토르'라고 불렀다. 뒤샹은 로셰를 매력적인 남성50이라고 생각했다. 이들은 친구 콘크탄틴 브랑쿠시의 조각 30여 점을 매매했고 로셰는 뒤샹의 작품을 수집했다. 그는 또한 '녹색 상자'와 '회전 부조' '여행 가방 속 상자' 등 많은 프로젝트에서 뒤샹을 재정적으로 지원해주었다. 로셰는 '큰 유리'에 대해 이렇게 말했다. "나는 이것보다 더 독특한 작품을 알지 못합니다."51 뒤샹의 첫 전기에 그는 뒤샹을 이렇게 표현했다.

"젊고 기민하며 탁월하다."52 "뒤샹은 삶을 즐겼고 어떻게 살아야 하는지 알고 있었다."53 "또한 그는 자신만의 전설을 만들었고, 침착함과 느긋한 성격, 날카로운 지성, 이타심, 새로운 것에 대한 포용력, 자발성과 대담함으로 이루어진 후광54을 두르고 있었다." 호의에 보답해 뒤샹은 로셰의 책에 찬사를 보냈다. 그는 자신에 대해 쓴 로셰의 글이 완벽하다55고 생각했다.

로셰는 20대 초반부터 죽기 이틀 전까지 꾸준히 일기를 썼다. 그 분량은 노트 30권에 달한다. 일기에는 그의 성행위가 놀라울 정도로 상세하게 열거되어 있다. 여성에 대한 끝없는 동경은 로셰와 뒤샹 모두 같았다. 로셰의 일기를 통해 뒤샹이 3명의 젊은 여성과 성관계를 맺었으며 연인으로 매우 음탕한 여성을 선호했음을 알 수 있다.56 1977년 새로 개관한 파리 퐁피두 센터에서 열린 뒤샹의 첫 프랑스 회고전에 맞추어 미술관은 로셰의 미완성 유고 《빅토 Victor》를 출판했다. 뒤샹을 그린 이 소설을 통해 그의 됨됨이뿐만 아니라 금욕적인 자족성과 사교적인 매력, 그리고 그가 추구한 에로티시즘과 충족되지 못한 욕망의 관계를 이해할 수 있다.

Rotoreliefs
회전 부조

앙리-피에르 로셰는 자신이 목격한 바를 다음과 같이 전한다. "1935년 뒤샹은 사람들과 직접 대면하기로 결심했다. 그는 12점의 '회전 부조'를 완성했다. 이것은 광학 원반으로 축음기 턴테이블 위에 올리면 원근법적으로 움직이는 환영을 보여주었다. 그는 베르사이유 항구Porte de Versailles 근처에서 열린 〈콩쿠르 레핀 Concours Lépine〉에서 여러 발명품 사이에 작은 전시대를 빌려서 사람들이 모이기를 기다렸다. 나는 그것을 확인하고 싶어서 가봤다. 수직, 수평으로 배열된 원반들이 뒤샹 주변에서 모두 돌고 있었다. 마치 규칙적인 축제가 벌어지는 장면 같았다. 하지만 그 작은 전시대는 눈에 잘 띄지 않았다. 실용적인 것을 찾아다니는 관람객을 멈춰서게 할 만큼 시선을 끌지 못했다. 그의 원반은 왼편의 쓰레기 압축 기계와 소각로, 그리고 오른편의 야채를 다지는 기계 사이에 위치했는데, 사람들은 그 원반을 그저 흘깃 쳐다보기만 할 뿐이었다. 내가 다가가자 뒤샹은 웃으며 100퍼센트 실패입니다, 이것만은 분명합니다,57 하고 말했다."

뒤샹은 단 1세트를 15프랑에 판매하는 데 그처 상업적으로 실패했음을 인정했다. 그 뒤 뉴욕의 메이시스Macy's 백화점이 '회전 부조' 하나를 제작 주문해 구입했다. 뒤샹은 위에서 내려다 본 날아오르는 로켓과 어항에서 헤엄치는 물고기, 삶은 달걀, 칵테일 잔의 나선형으로 회전하는 추상적인 이미지를 통해 다른 수확을 거두었다. 그는 이 실험을 기초로 하여 한쪽 눈으로 봐도 시각적인 깊이감과 부피감, 입체감을 경험할 수 있는 과학적인 장치를 제작했다. 광학 실험은 뒤샹을 즐겁게 했다. 58 '회전 부조'의 시각적 환영은 가브리엘 뷔페-피카비아에게 놀랍고 모호하다는 인상을 남겼는데 종종 뒤샹의 작품에서 만나게 되는 일종의 유머59와 매우 흡사하다는 평이었다. 뒤샹의 '회전 부조'는 단 1세트만 팔렸지만 그 뒤 수십 년에 걸쳐 회전하는 원반은 뒤샹의 작품 중 가장 많은 수의 에디션을 낳았다.

Raymond Roussel
레이몽 루셀

시인이자 극작가, 체스 전문가인 레이몽 루셀 1877-1933의 글을 뒤샹에게 소개해준 사람은 기욤 아폴리네르였다. 루셀은 뒤샹에게 영향을 미친 가장 중요한 작가였다. 뒤샹은 그를 프랑스의 제임스 조이스60라고 생각했다. 새롭고 독특한 루셀의 기이한 세계와 언어에 대한 체계적인 접근 방법에서 영향을 받은 뒤샹은 "나의 유리 '자신의 독신자들에 의해 발가벗겨진 신부, 조차도'는 근본적으로 루셀에게서 비롯되었다."61라고 재차 언급했다. 그는 책 전체를 구성하는 루셀의 동음이의어 말장난을 좋아했다. 그 방식은 《나는 어떻게 책을 썼는가How I Wrote Certain of my Books, 1935》가 그의 사후에 출판되고 나서야 밝혀졌다. 뒤샹은 "내가 망막적인 그림 말고 다른 생각을 할 수 있었던 것은 루셀 덕분이다. 그에게 빚을 졌다."62라고 생각했다.

뒤샹은 루셀을 평하며 이렇게 말했다. "추종자를 만들지 않았다는 점이 가장 중요하다."63 심지어 뒤샹은 루셀을 존경하는 마음을 드러내지 않았다. 몇몇 이야기에 따르면 뒤샹은 1932년 파리의 카페 드 라 레장스Café de la Régence에서 체스를 두고 있는 루셀을 봤지만 아는 척하지 않았다. 그는 본인 사생활을 매우 중요하게 여겼기 때문에 루셀의 사생활도 방해하지 않기로 결심했던 듯하다.64

S

Lydie Fischer Sarazin-Levassor
리디 피셔 사라쟁르바소르

1977년 파리 퐁피두 센터는 뒤샹의 회고전을 앞두고 뒤샹의 첫 번째 부인 리디 피셔 사라쟁르바소르1903-1988에게 그와 보낸 시절에 대한 글을 부탁했다. 그녀는 뒤샹보다 16살 연하였고 이들의 결혼 생활은 단 7개월1927. 6-1928. 1 동안 유지되었을 뿐이다. 캐서린 S. 드라이어에게 결혼을 알리기 위해 보낸 편지에서 뒤샹은 그녀를 "특별히 아름답지도 매력적이지도 않다."라고 하면서 "떠돌이 삶에 싫증이 났고 필요하다면 쉬이 결정을 돌이킬 수 있다고 생각하기 때문에 내가 실수한 것인지 여부는 전혀 중요하지 않다."1고 썼다. 결혼을 앞둔 시점에서 매우 불길한 언급이었다. 페기 구겐하임은 사라쟁르바소르를 끔찍한 상속녀2라고 언급하면서 뒤샹의 추한 정부들과의 부도덕한 행위3가 그들의 불륜 탓이라고 여겼다.

프란시스 피카비아가 뒤샹의 경제적 독립을 위해 주선한 이 결혼은 리디의 지참금이 마련되지 못한 순간 틀어졌다. 그녀의 회고록 《수표로 지불한 결혼: 자신의 독신자에 의해 발가벗겨진 신부의 가슴, 조차도A Marriage in Check: The Heart of the Bride Stripped Bare by Her Bachelor, Even》4는 슬픈 이야기이다. 자신감 없고 스스로 어리석다고 느끼는 젊은 여자와 20세기 가장 위대한 지성이 된, 냉정하고 자기도취적이면서 자기회의적이며 혼자 있기를 좋아한 남자에 대한 이야기이다. 뒤샹과 헤어진 뒤 몇 년 동안 그녀는 편지에 리디어트Lydiote라고 서명했다. 잔인하게도 뒤샹은 그녀에게 환대받는 느낌이나 편안함, 인정받는 느낌을 줄 만한 일을 하지 않았고, 일방적으로 사랑을 받기만 했다.

Alexina Sattler (Teeny)
알렉시나 새틀러티니

뒤샹은 1920년대 후반 짧은 첫 번째 결혼 생활을 끝낸 뒤 1954년에서야 티니라고 알려진 알렉시나 새틀러1906-1995와 재혼했다. 이 결혼은 그의 생애 마지막 20년 중 최고의 일이었다고 보아도 무방하다. 뒤샹과 티니는 1923년 파리에서 처음 만났다. 당시 그녀는 조각을 배우고 있었고 콘스탄틴 브랑쿠시의 친구였다. 6년 뒤 그녀는 앙리 마티스의 아들이자 뉴욕에서 활동하는 미술 거래상 피에르 마티스와 결혼했다. 하지만 젊은 여성과 불륜을 저지른 남편과 1949년에 이혼했다. 몇 년 뒤 티니는 뒤샹과 재회했다. 당시 뒤샹은 운이 쇠잔해가고 있었고 마리아 마르틴스와의 열정적인 연애에서 헤어나오는 중이었다. 티니의 딸 재클린 마티스 모니에르는 뒤샹에 대해 이렇게 회상했다. "그에게는 매력적이라고 느낄 만한 어떤 것이 있었습니다. 나의 어머니는 그가 카리스마 넘치는 매력을 갖고 있다고 생각했습니다. 어머니는 내게 헨리 밀러Henry Miller가 한때 자신에게 반해서 매우 저속하고 품위 없이 청혼해왔지만, 뒤샹은 어떻게 말하고 행동해야 하는지 알고 있었다고 이야기해주었습니다. 그는 탁월한 능력을 가지고 있었습니다."5

뒤샹은 티니에게 작은 조각 작품 '순결의 쐐기'를 결혼 선물로 주었다. 그 뒤 이 작품은 에로틱한 오브제들 중 하나로 에디션으로 제작되었다. 이 작품에서 쐐기는 여성 성기를 네거티브로 뜬 주물의 중심 부분이다.

이 부부는 체스를 좋아했다. 티니와 함께했던 생애 마지막 14년 동안 뒤샹은 놀랄 만큼 많은 작품을 제작했다. 25년간 미술 거래상의 아내로 살았기에 그녀는 예술가를 격려하고 그들이 최고의 능력을 발휘하게 하는 법을 잘 알고 있었다. 그녀는 매력적이고 아름다웠으며, 직관력과 지성을 갖췄고, 헌신적인 애정으로 남편의 재산과 유산을 보호하고 세심하게 관리했다. 남편의 팬이었던 필자는 18세 때 그녀에게 편지를 보냈다. 그녀는 답장을 보내왔고 프랑스로 초대해주었다. 그녀는 편지에서 우리의 편지 왕래가 즐겁고 진정한 친구6가 된 것 같다고 말했다. 이는 필자에게 무엇과도 바꿀 수 없는 소중한 경험이었고 지금도 추억으로 간직하고 있다.

Arturo Schwarz
아르투로 슈바르츠

이탈리아의 철학자이자 작가, 미술 거래상인 아르투로 슈바르츠1924-는 앙드레 브르통을 통해 다다와 초현실주의를 접했고 1950년대에 뒤샹과 친구가 되었다. 전기 작가 앨리스 골드파브 마르퀴스Alice Goldfarb Marquis, 1930-2009의 언급처럼 뒤샹과의 정신적 관계7를 자랑스러워한 슈바르츠는 여동생 쉬잔에 대한 근친상간 욕망, 연금술, 프로이트와 칼 구스타프 융Carl Gustav Jung, 1875-1961의 잠재의식 개념을 바탕으로 뒤샹에 대한 이론을 제시했다. 하지만 이는 대체로 신빙성이 떨어져 논란이 되었다. 1950년대 초부터 슈바르츠는 수많은 전시와 출판, 한정판 에디션, 그리고 가장 중요하게는 14개 레디메이드의 1964~1965년 에디션을 뒤샹과 함께 작업했다. 5년 뒤 잡지 〈아트 인 아메리카Art in America〉는 슈바르츠와 뒤샹의 대화를 엮은 선집을 출판하겠다고 발표했으나 현재까지 출판되지 않았다.

슈바르츠는 다다와 초현실주의 작품이 대다수를 차지하는 천여 점이 넘는 작품을 로마와 이스라엘 미술관에 기증했다. 슈바르츠를 가장 노골적으로 비판한 프란시스 M. 나우만조차 이를 다음과 같이 인정했다. "슈바르츠는 뒤샹과 다다 관련 문헌에 중요한 기여를 했지만 무엇보다 관대한 작품 기증이 그의 유산으로 길이 남을 것이라고 확신합니다."8

슈바르츠가 쓴 뒤샹의 카탈로그 레조네는 방대한 분량의 훌륭한 연구서로 1969년에 처음 출판되었고 현재 3판까지 나왔다. 이 역시 길이 남을 그의 업적이다.

Science
과학

과학이 작품에 미친 영향에 대해 뒤샹은 역설적인9 영향을 받았을 뿐이라고 말했다. "나는 설명을 믿지 않습니다. 따라서 나는 사이비 과학적인 설명만을 제시할 수 있습니다. 말하자면, 나는 사기꾼입니다."10 그가 자신만의 표현 방식을 얻기 위해 모든 미술 유파와 운동을 포기하는 방법을 택하면서 과학은 1910년대 초부터 그에게 유용한 도구가 되었다. 뒤샹은 정확하고 정밀하고자11 노력했다. 수학과 과학은 그 원리뿐만 아니라 어휘의 측면에서도 에로티시즘과 우연, 유머에 대한 그의 생각을 쏟아부을 수 있는 주형 같았다. 20세기로의 전환기에 물리학과 과학 기술의 급격한 발전이 환기하는 성적 언어와 연상 작용은 "결코 과학적인 유형의 사람은 아니다."12라고 주장하며 파타피직스를 추구한 뒤샹에게 분명 매력적이었을 것이다. '큰 유리'에 대한 많은 노트에서 그는 유희적인 물리학13과 물리학 및 화학 법칙을 조금 확장시키는 것14을 언급한다. 과학 세계에 대한 그의 시도는 전복적인 의도를 담고 있었다. 뒤샹은 이렇게 말했다. "과학을 향한 애정 때문에 이 작업을 한 것은 아니었습니다. 그와는 반대로 부드럽고 가벼우며 사소한 방식을 통해 과학의 신빙성을 떨어뜨리기 위해서였습니다."15

리처드 해밀턴과 에케 봉크는 타이포그래피 에디션 '흰색 상자'의 서문에서 과학에 대한 뒤샹의 선견지명을 다음과 같이 요약했다. "뒤샹은 과학을 독학했다. 그는 수학 논문, 삽화가 곁들여진 잡지, 존재를 이해하고자 하는 호기심 넘치는 관찰 등 다양한 원천으로부터 정보를 얻어 시각화에 대한 탐구를 심화시켰다. 그가 비록 아마추어였다 하더라도 도그마의 무시, 물리적 세계와 개인적 관계의 무작위성 인정, 우연의 체계적 적용, 특히 언어와 의미에 대한 그의 탐구는 20세기 과학 혁신을 가져올 발상을 예견했다."16 뒤샹은 노년에 이르러 사회가 유례없이 과학 발전에 중요성을 부여하는 풍토를 날카롭게 인식하고 이를 비판했다. 그에게 과학은 그저 또 다른 신화일 뿐이었다. 1960년 한 강의에서 그는 과학에 대한 맹목적인 숭배를 비난했다. "과학은 개인적인 문제를 조금도 해결해주지 못한다."17 뒤샹은 법칙이나 인과관계, 과학적 여부를 떠나 추론 그 자체를 믿지 않았다. 1945년 그는 점차 물질주의가 팽배하고 개인주의를 허용하지 않는 세계에서 과학과 기술의 발전을 견제하기 위해서는 침묵, 느림, 고독18을 새로이 만들어내는 데 모든 노력을 기울여야 한다고 생각했다.

Rrose Sélavy
에로즈 셀라비

로즈 셀라비Rose Sélavy라는 이름은 1920년 '신선한 과부Fresh Widow'라는 말장난 같은 제목의 프랑스풍 미니어처 창틀 위에 새겨진 검은색 대문자로 처음 그 존재를 드러냈다. 1년 뒤 프란시스 피카비아가 제작한 캔버스 위의 콜라주 '카코딜의 눈The Cacodylic Eye'에 남긴 서명에 따라 철자가 에로즈 셀라비Rrose Sélavy로 바뀌었다. 비슷한 시기 사진가 만 레이는 모피 깃과 보석, 매우 진한 화장 등 다양한 여성 옷과 장신구를 착용한 그녀의 초상 사진을 찍었다. 에로즈 셀라비는 뒤샹의 생애 동안 활발하게 활동했다. 많은 작품과 레디메이드에 서명을 남겼고, 1926년에는 〈빈혈 영화〉를 제작했으며, 피카비아의 작품 80점을 경매로 판매했을 뿐만 아니라, 1941년에는 '여행 가방 속 상자'를 공동 발표했다. 1960년대 패서디나와 뉴욕에서 열린 회고전의 도록에 에로즈 셀라비는 영광스럽게도 뒤샹과 함께 전시 작가로 소개되었다. 그녀는 뒤샹의 많은 편지에 서명했고 수많은 말장난을 출판했다.

그녀 역시 말장난에서 태어났다. 아르투로 슈바르츠는 한정판 책 《큰 유리와 관련 작품들 The Large Glass and Related Works, 1968》 제2권에서 그녀의 기원이 뒤샹이 책 겉표지에 세 차례 굵은 글씨로 쓴 문구 "에로스, 그것이 삶이다éros c'est la vie / 에로즈 셀라비"라고 밝힌다. 여성 분신을 만들었을 당시 카톨릭 신자였던 뒤샹은 처음에는 유대식으로 지으려고 했지만 적당한 이름을 찾을 수 없었다. 그는 에로즈라는 이름으로 결정했는데, 그에 따르면 1920년에 이 이름은 매우 천박하게 들렸다고 한다. 성에 대한 연구가 시작되기 반세기 전에 이미 그는 남성과 여성의 경계를 자유롭게 넘나들었다. 그러나 정확히 말하자면 그가 염두에 둔 것은 성 도착적인 역할 놀이가 아니었다. 그는 전혀 다른 정체성을 만들고자 했다. 뒤샹은 몇몇 인터뷰에서 고대 그리스 희극 작가 아리스토파네스를 언급했다. 아리스토파네스는 남성과 여성의 이분법에서 벗어난 제3의 성을 위해 양성적인 신화 속 인물을 끌어들였다. 뒤샹은 숫자 3에서 특별한 즐거움을 느꼈으며, 그의 많은 작품이 체스에 대해 쓴 책 제목처럼 상반되는 것들을 조화롭게 만드는 행위와 관련이 있다.

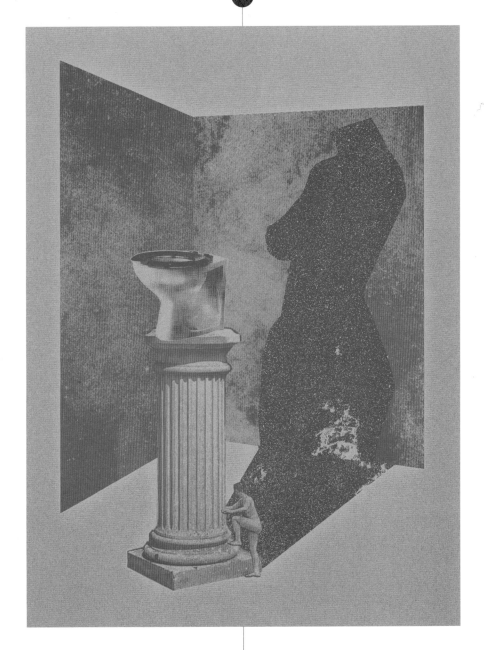

Shadows *illust P. 221*
그림자

1918년 뒤샹은 뉴욕의 67번가 웨스트 33에 위치한 작업실 흰 벽에 드리워진 4점이 넘는 레디메이드의 그림자를 사진 촬영했다. 같은 해 제작한 마지막 그림 '너는 나를'에는 이보다 더 많은 수의 레디메이드 그림자가 등장한다. 그 중 길게 늘어진 그림자는 알려지지 않은 레디메이드 코르크 마개 따개의 것으로 보인다. 1968년 뒤샹은 오브제에 대해 질문한 아르투로 슈바르츠에게 "사람들은 코르크 마개 따개 그림자를 코르크 마개 따개가 아닌 레디메이드로 여길 겁니다."19라고 대답했다. 뒤샹은 4차원을 설명하면서 종종 그림자를 언급했고, 여러 디자인과 작품에 오브제나 문자 그림자, 본인 옆모습 그림자를 포함시켰다. 그림자는 또한 노트 곳곳, 특히 주로 인프라신에 대한 노트에서 중요하게 다루어진다. "인프라신에서 / 그림자를 주조하는 것."20 "그림자 주조하기 / 모호한 / 인프라신."21 "인프라신 / 과의 관계에서 / 주조한 / 그림자의 / 다툼."22 물론 여기에는 일정한 패턴이 있다. 말장난과 단어의 관계는 그림자와 실제 오브제의 관계와 같다. 그림자는 의미를 왜곡하고 예측이 불가능하며 어떠한 논리나 지식에도 저항하고 다른 차원에서 작동한다. 한편 1958년 뒤샹은 다른 의미에서 그늘을 언급했는데, 그는 인정과 악평을 동시에 받은 '계단을 내려오는 누드 No. 2'를 어디서나 볼 수 있는 상황 때문에 삶이 "완전히 그늘에 가리어졌다."23고 시인한 바 있다.

Smoking
흡연

뒤샹이 정확히 어떤 상표의 담배를 피웠는지는 친구들 사이에서 의견이 분분한데 그가 담배를 많이 피웠다는 점에는 모두 동의한다. 로버트 마더웰은 그가 하루에 10개비의 아바나 Havana산 시가를 피웠다고 말하고, 지안프랑코 바루첼로는 그가 한 번에 럼보 르갈리아Rumbo Regalia 시가 14개비를 피우는 것을 목격했으며, 로버트 반즈Robert Barnes, 1934- 는 값이 저렴한 블랙스톤 Blackstones을 피웠던 것으로 기억한다. 뒤샹의 소지품을 꼼꼼하게 모은 조셉 코넬은 그가 필립 모리스 본드 스트리트 파이프 Philip Morris Bond Street Pipe 담배를 연신 피웠을 것으로 짐작한다. 1950년대 이후의 사진에서 뒤샹은 대개 담배를 피우고 있다. 따라서 흡연이 그의 작품에 스며든 것은 자연스러운 일이다. 실제 또는 상상의 담배 연기, 스페인식 굴뚝 디자인, 포장지를 벗긴 담배, 시가 재가 담긴 그릇과 예술가 친구를 위해 서명한 파이프 등 뒤샹은 작품에 연기와 담배를 도입하는 데 큰 즐거움을 느꼈다. 한 유명한 노트에서는 담배를 주제로 복잡한 인프라신 개념을 소개한다. "담배 연기에 그것을 뿜어내는 입 냄새까지 풍길 때 두 냄새는 인프라신에 의해 결합된다."24

Société Anonyme
무명 협회

1920년 무명 협회가 설립된 직후 뒤샹과 만 레이는 부회장으로 임명되었다. 무명 협회는 이들의 친구이자 후원자인 캐서린 S. 드라이어가 설립했다. 명칭은 만 레이가 생각해냈는데, 그는 이 프랑스어가 무명 단체를 뜻한다고 생각했지만 사실 주식회사를 의미했다. 따라서 이 단체의 또 다른 명칭인 '무명 협회, Inc'는 다다 정신이 발휘된 중언부언의 말장난임이 드러난다. 일평생 예술에서 진지함을 제거하고 대신 유머를 지침으로 삼고자 했던 뒤샹은 분명 이 말장난에 즐거워했을 것이다. 뒤샹이 디자인한 체스의 기사 말이 조직의 로고가 되었다. 1920년대 후반 뉴욕의 한 기관이 무명 협회의 또 다른 이름이었던 현대 미술관Museum of Modern Art을 기관명으로 채택하여 현재까지도 유지되고 있다. 뒤샹은 우정과 동지애에서 이 협회에 합류했다고 회상했다. 예술가들이 작품을 어딘가에 선보일 수 있도록 도와주는 것은 좋은 일25이기 때문이었다. 그의 말에 따르면 이 조직의 사명은 훗날 미술관에 길이 남을 세계적인 컬렉션을 만드는 것26이었다.

1941년 자체 미술관 설립이 재정 부족으로 좌절된 뒤 무명 협회는 1,000점이 넘는 작품을 예일 대학교 미술관Yale University Art Museum에 기증했다. 그 중에는 알렉산더 아르키펭코Alexander Archipenko, 1887-1964, 콘스탄틴 브랑쿠시, 바실리 칸딘스키, 파울 클레Paul Klee, 1879-1940, 페르낭 레제Fernand Léger, 1881-1955, 피에트 몬드리안Piet Mondrian, 1872-1944, 쿠르트 슈비터스Kurt Schwitters, 1887-1948의 작품도 있었다. 1946년 뒤샹은 무명 협회를 "우리 시대의 상업적 흐름과는 뚜렷하게 대조되는, 유일한 비교적인 성소"27라고 칭송했다. 이 협회는 1950년 공식 해산됐다. 1926년 11월부터 1927년 1월까지 브루클린 미술관에서 열린 〈국제 현대 미술전International Exhibition of Modern Art〉을 포함해 이 협회는 모두 84회 정도의 전시를 개최했다. 브루클린 미술관 전시에서는 뒤샹의 '큰 유리'가 처음이자 마지막으로 완벽한 상태로 전시되었다. 이 작품은 전시가 끝난 뒤 캐서린 S. 드라이어의 집으로 운송되던 중 산산조각이 났다.

The Stettheimer Sisters
스테트하이머 자매

오늘날이었다면 어퍼 웨스트 사이드에 살며 매우 값비싸고 기이한 복장을 즐긴 이 세 명의 사교계 명사들은 행위 예술가로 받아들여졌을 것이다. 1916년 스테트하이머 가의 결혼하지 않은 세 자매는 오빠의 재산으로 사람들에게 즐거움을 선사하고 화려한 파티를 여는 것을 좋아했다. 플로린Florine, 1871-1944은 화가였고, 에티는 작가이자 철학자였으며, 캐리Carrie, 1869-1944는 미국에서 가장 호화로운 인형 집을 20년 넘게 만들었다. 세 자매는 모두 뒤샹을 사랑했다. 이들은 1916년 가을에 뒤샹을 만났다. 이전에 프랑스에서 살아서 프랑스어를 할 줄 알았지만 뒤샹을 돕고자 그에게 교습을 부탁했다. 뒤샹은 이들을 이렇게 기억했다. "이 자매는 어머니에게 헌신하는 확고한 독신주의자들이었습니다. 매우 특이했고 당시 미국인의 삶과는 크게 달랐습니다."28

뒤틀린 원근법의 다채롭고 투박한 그림과 초상화에서 플로린은 뒤샹을 신 같은 형상으로 표현했다. 1946년 뒤샹은 그녀 사후에 현대 미술관에서 개최된 회고전에서 초청 큐레이터를 맡았다. 그는 그녀의 목탄 초상화도 그렸다. 하지만 뒤샹이 가장 끌렸던 사람은 솔직 담백한 에티였다. 그녀는 몇몇 소설에 뒤샹을 등장시켰다. 1918년 뉴욕을 떠나 부에노스 아이레스로 갈 때 뒤샹은 에티에게 함께 가자고 세 번이나 청했으나 거절당했다. 그러나 뒤샹이 진심이었는지는 확실하지 않다. 그는 이미 또 다른 사람에게도 함께 가자는 이야기를 한 터였다. 뉴욕 시는 캐리 덕분에 '계단을 내려오는 누드Nude Descending a Staircase' 원본을 소장할 수 있었다. 이 작품은 1918년 뒤샹이 캐리에게 생일 선물로 준 것으로 뉴욕 시 미술관Museum of the City of New York에 상설 전시되고 있다. 이 작품은 우표 크기로 제작되어 캐리가 만든 인형의 집 무도회장 벽난로 오른쪽 아래 벽에도 걸려 있다.

Alfred Stieglitz
알프레드 스티글리츠

다다 P. 70, 샘 P. 96, 사진 P. 187 항목 참조.

Max Stirner
막스 슈티르너

뒤샹은 1910년 이후 《유일자와 그 소유The Ego and Its Own, 1845》 두 번째 프랑스어 판이 막 출판된 무렵 프란시스 피카비아를 통해 독일의 철학자 막스 슈티르너1806-1856를 알게 되었다. 이 책은 가능한 한 사회의 구속을 받지 않으면서 개인의 자아실현을 이루어야 한다고 주장했다. 뒤샹은 슈티르너로부터 큰 영향을 받았다. 그는 슈티르너를 무정부주의와는 다른 것을 장려한 아주 선한 사람29이라고 생각했다. 슈티르너에게 이기주의와 인간애는 동일한 것이어야 했다. 하지만 그와 동시에 철저한 개인주의는 "나는 고유한 종이고 어떠한 표준이나 법, 본보기도 없다."30는 개념을 고수해야 한다고 말했다. 뒤샹은 《유일자와 그 소유》를 놀라운 책31이라고 말했다. 이 책에서 슈티르너는 모든 개인이 갖고 있는 공통의 집단적 특성과 자기 자신을 독대하는 개인의 폭발을 매우 명확하게 구분32했다.

Stupidity
어리석음

비판을 잘 하지 않는 평소의 태도를 감안할 때 1959년에 뒤샹은 매우 이례적으로 동시대 사회주의 리얼리즘Socialist Realism 작품에 대해 어리석은 러시아 그림33이라고 맹렬히 비난했다. 하지만 이 비판은 냉전 시대의 편견과는 전혀 관계가 없었다. 뒤샹은 정치 역시 대단히 어리석은 활동34이라고 생각했기 때문이다. 젊은 시절에 그림을 그만둔 그는 예술이 동물적이기보다는 지적인 표현이 되기를 바랐다. 그는 "화가처럼 어리석다는 표현에 질렸다."35라고 말하면서도 "표의적인 언어로 다른 것을 말할 수 있다고 믿는 예술가들에게는 이 표현을 기꺼이 사용할 것"36이라고 장담했다. 뒤샹은 생계를 위해 일하는 것이 가장 멍청한37 짓이라고 생각했다.

Surrealism
초현실주의

뒤샹이 젊은 시절 잠시 관여했던 예술 운동 중 1924년에 출범한 초현실주의는 다다만큼이나 그의 기반이었다. 그는 선언문에 서명하지도 않았고 주창자인 앙드레 브르통과도 확연히 다른 견해를 지녔지만, 막스 에른스트, 살바도르 달리 등 이 운동의 지지자들과는 가깝게 지냈다. 그는 가시적인 세계를 초월한 영역을 탐구하고 그림에 대해 오로지 망막적이기만 한 전통적 접근 방법의 중단을 요구하는 초현실주의의 견해를 종종 받아들였다. 1960년대 후반 많은 사람들이 이 운동을 포기하거나 이미 오래전에 소멸되었다고 생각했을 때에도 그는 작품을 대여하고 설치를 감독하면서 많은 전시회를 열어 초현실주의 예술가들을 홍보했다. 그에 따르면 초현실주의가 생존한 것은 어느 운동과 같이 시각 예술의 한 유파나 평범한 '주의'에 머물지 않고 철학과 사회학, 문학 등38을 아울렀다는 사실과 관계가 있었다. 뒤샹은 초현실주의가 "세상에서 가장 아름다운 순간의 꿈을 상징한다."39라고 회고했다.

T

Taste
취향

막스 에른스트는 "예술은 취향taste과 무관하다. 예술은 맛보기tasted 위해 존재하는 것이 아니기 때문이다."1라는 재미있는 말을 남겼다. 뒤샹에게 취향은 훨씬 더 진지한 문제였다. 취향이란 그저 일시적인 것이고 유행2이기 때문에 그것은 태생적으로 위험3을 안고 있었다. "나는 좋은 것이든 나쁜 것이든, 취향을 예술의 가장 큰 적이라고 생각합니다."4 습관5적인 취향은 특히 뒤샹처럼 반복에 반대하는 사람에게는 피해야 할 대상이었다. "취향은 미학적인 감정이 아니라 감각적인 느낌을 제공한다. 취향은 좋아하는 것과 싫어하는 것을 결정하고 우리가 기뻐하거나 불쾌해하는 감각을 '아름다움'과 '추함'으로 해석하는 강박적인 구경꾼 같다."6 그는 창조적인 행위에서는 구경꾼이 예술가와 동등하게 중요한 역할을 한다는 점을 분명히 했다. 그러나 이때의 상호작용은 그저 취향의 추구가 아니라 종교적 신념이나 성적 매력과 유사한 감정의 미학적 반향7과 더 관계가 있다. 두 개념을 구분하기 위해 뒤샹은 취향에 대한 혐오를 강조했다. "내 삶의 가장 큰 목표는 취향에 반대하는 것이다."8

적어도 이후 뒤샹의 주체 개념을 감안해보면 레디메이드의 선택에서 개인적인 취향은 우연과 무관심을 통해 저지되어야 했다. 동시대의 취향을 피하기 위해 뒤샹은 미학적 가치 판단이 어려운 표현 수단뿐만 아니라 기계적인 드로잉에서도 피난처를 찾았다. 수십 년간 이러한 방식을 고수하기 위해 그는 명확한 지침을 설정해야 했다. "나는 내 취향을 따르지 않기 위해 스스로 모순을 일으키도록 강요했다."9 동기는 분명했지만 이 조치는 그가 계속해서 주의를 기울여야 한다는 것을 의미했다. 하지만 취향의 덫을 피하기 위해서는 불가피했던 것으로 보인다. "나의 의도는 늘 자신으로부터 벗어나는 것이었습니다. 내가 스스로를 이용하고 있다는 것을 아주 잘 알고 있었는데도 말입니다. 이것을 나와의 작은 게임이라고 말할 수 있겠습니다."10

Tautology
동어반복

동어반복 P. 231 항목 참조.

Teeny
티니

알렉시나 새틀러 P. 217 항목 참조.

Three
3

앤드레 브르통과 커트 셀리그만Kurt Seligmann, 1900-1962 등 뒤샹과 친했던 많은 초현실주의자들은 숫자 점을 믿었다. 뒤샹은 숫자 3을 좋아했다. "숫자 3은 내게 중요합니다. 1은 통합을 2는 이중, 이원성을 3은 그 나머지를 상징합니다." "1은 통합 / 2는 대립 / 3은 연속입니다."11

뒤샹은 종종 자신을 그저 "개인, 혹은 숨 쉬는 사람"이라고 말했다. 그리고 연속 또는 나머지 범주에 자신의 위치를 정해놓고 스스로를 예술가나 반예술가가 아닌 무예술가12로 불렀다. 무예술가an-artist는 무정부주의자anarchist와 발음이 유사하다. 숫자 3은 '세 개의 표준 정지'와 같은 작품뿐만 아니라 독신자들의 기구 중 9개3×3의 말릭 주물에서 신부 영역 윗부분의 3개의 환기 피스톤과 9발의 발사에 이르기까지 '큰 유리' 도처에 등장한다. 1968년 뒤샹은 BBC 방송국 리포터에게 "3이 가장 중요합니다."13라고 말했다.

Three Standard Stoppages
세 개의 표준 정지

1913~1914년 파리에서 뒤샹은 '세 개의 표준 정지'를 만들었다. 이후 그는 이 작품을 가장 소중히 여겼다. 크로켓 상자에 담긴 이 아상블라주는 유리에 부착된 긴 캔버스에 1미터 길이대략 39인치의 세 가닥 실로 이루어져 있다. 그리고 실의 윤곽을 본 뜬 나무 자도 상자에 함께 담겨 있다. 한 노트에서는 길이 단위에 대한 새로운 이미지를 만들기 위해 1미터 높이에서 세 가닥의 실을 평면 위에 자연스럽게 휘어지는 형태 그대로14 떨어뜨려놓은 과정을 설명한다. 뒤샹은 숫자 3을 좋아했고, '세 개의 표준 정지'는 우연을 현대 미술에 도입했다는 평가를 받고 있다. 뒤샹은 손과 망막적인 것으로부터 벗어나 논리적인 현실에 대항하는 자유로운 탐구를 추구하고자, 곧 자신의 즐거움15을 위해 이 작품을 만들었다. 그는 이 작품을 "1미터에 대한 농담, 즉 직선이 없는 리만의 후기 유클리드 기하학의 재치 있는 적용"16이라고 설명했다. 프랑스어 스토파주stoppage는 눈에 보이지 않는 수정을 의미한다.

1999년 뉴욕 현대 미술관에 있는 '세 개의 표준 정지' 원본을 면밀히 관찰한 연구자 스테판 제이 굴드Stephen Jay Gould, 1941-2002와 론다 롤란드 시어러Rhonda Roland Shearer, 1954-는 뒤샹의 설명과는 달리 실제 실 길이가 1미터가 넘는다는 사실을 발견했다. 유리에 고정된 전면부 실의 굴곡을 살려 형태를 잡기 위해 캔버스 양 끝부분을 꿰매어 놓았던 것이다. 17 따라서 실은 그 길이가 1미터인 듯 보이지만 사실 더 길고 몇 센티미터 정도는 캔버스 뒷면에 감추어져 있다. 1914년 '세 개의 표준 정지'를 봉인된 우연18이라고 말했을 때 뒤샹은 작품의 이런 복잡한 내용이 결국은 밝혀질 것이라 예견했던 것일까?

Time
시간

"그의 가장 뛰어난 작품은 시간 활용이다."19 앙리-로베르 로셰는 뒤샹의 창조력을 이렇게 설명했다. 로베르 르벨은《자유 시간의 발명자 The Inventor of Free Time》20라는 제목의 이야기를 통해 뒤샹을 넌지시 암시했다. 1964년 뒤샹은 작은 카드보드지 팝업 에디션 '시계의 옆모습'을 만들었다. 그가 일찍이 설명했듯이, 시계는 옆에서 바라보면 더 이상 시간을 알려주지 않는다. 21

Titles
제목

캔버스 전면 하단에 개성이 드러나지 않는 대문자로 그림 제목을 쓰기 시작하면서 뒤샹은 감상자의 지각을 변화시키거나, 결정 또는 유도할 다른 의미를 의도적으로 덧붙였다. 그는 만유기계론적인 형태 대개 한정된 갈색조로 그린 인간 형상의 반추상적인 구성에 '계단을 내려오는 누드 No. 2' '처녀에서 신부로의 이행' '신부'라는 제목을 붙였다. '자신의 독신자들에 의해 발가벗겨진 신부, 조차도'라는 수수께끼 같은 제목은 '큰 유리'의 추상적인 기계를 설명해주지는 않지만 무제에 비해 보는 사람으로 하여금 곰곰이 생각하게 만든다.

이 점은 '샘'이라는 제목이 붙은 자기로 된 소변기, '덫Trap'이라는 제목의 바닥에 못으로 고정한 코트 걸이 등 그의 여러 레디메이드에도 적용된다. 뒤샹이 언급했듯이 제목은 단어의 비유적인 의미에 22 언어적인 색채 23를 더해준다. 제목은 긴장감, 심지어 불안감마저 조성하고 의미를 풍부하게 만들어준다. 뒤샹에게 제목은 감상자의 정신을 망막적인 것에서 벗어나 다른 언어적인 차원으로 데려가기 위한 것 24 곧 정신 또는 회백질로 유도하기 위한 것이었다. 루트비히 비트겐슈타인Ludwig Wittgenstein, 1889-1951이 간파했듯 생각은 언어 밖에서 존재할 수 없다.

Tradition
전통

뒤샹은 전통의 궤적을 복사기의 복제 25라고 정의했다. 그는 전통을 사람들이 갇혀 살고 있는 감옥 26이자 기존의 것을 따르기가 훨씬 손쉽기 때문에 사람들을 오도하는 매우 그릇된 길잡이 27라고 생각했다.

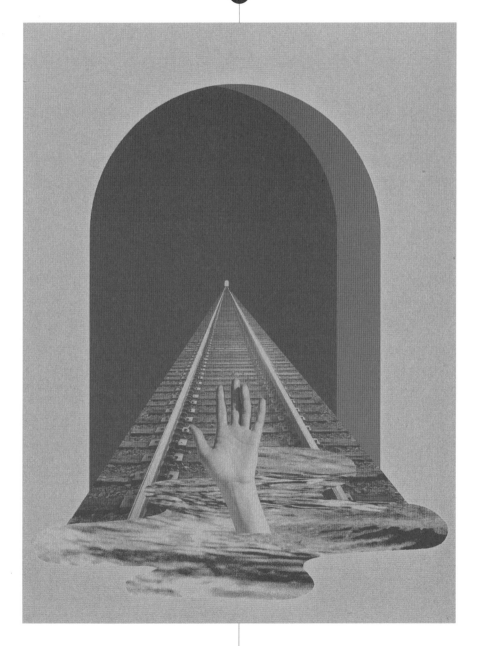

Trains *illust P. 235*
기차

기차를 타고 뮌헨으로 돌아오는 길에 입체 미래주의Cubo-Futurism의 자화상 '기차를 탄 슬픈 청년'을 그린 다음 해인 1912년, 우울했던 뒤샹은 유럽을 수백 킬로미터 횡단하며 여행했다. 뒤샹은 보덴 호Lake Constance를 경유해 오스트리아와 스위스에 갔고, 제네바 호수를 거쳐 프랑스의 쥐라 산맥을 지났다.

뒤샹은 이 여행 중 사랑하는 가브리엘 뷔페-피카비아를 만나기 위해 앙드로 앙 몽타뉴Andelot-en-Montagne 기차역 작은 대합실로 갔다. 이 역은 지금도 존재한다. 뷔페-피카비아는 뒤샹과 짧게라도 대화를 나누기 위해 예정된 파리행 기차를 타지 않고 그 다음 기차를 탔다. 이 만남은 뒤샹에게서 모든 희망을 앗아갔다. 이후 그는 다음과 같은 글을 남겼다. "기차들이 지나가는 사이 / 철로의 치유할 수 없는 게으름 / 기차들이 지나가는 사이 철로의 사용." "움직이는 / 기차에서 / 보이는 전선들—영화를 / 만들기."28 '큰 유리' 하단부의 아홉 번째 독신남은 역장이다. 역장은 다른 독신자들과 함께 후회하며 수레의 호칭 기도 소리와 독신주의 기계의 후렴구를 듣는다.29

Transformer *illust P. 237*
변압기

뒤샹은 종이 위의 구상으로 끝나긴 했지만 버려지는 에너지를 활용할 수 있도록 설계된 변압기를 고안했다. 변압기의 에너지원 예로는 전기 스위치를 누르는 과도한 압력, 내뿜는 담배 연기, 소변과 대변의 낙하, 험악한 시선, 정액, 떨어지는 눈물30을 들었다. 반세기도 더 지난 2008년, 캐나다 밴쿠버 사이먼 프레이저 대학Simon Fraser University의 운동학 교수이자 S.F.U. 운동 연구소S.F.U. Locomotion Lab 소장 막스 도넬란Max Donelan은 생체 역학 에너지 하베스터Biomechanical Energy Harvester를 고안했다. 그의 이름 이니셜은 마르셀 뒤샹과 같다.

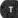

Truth
진실

"진실 같은 단어는 본질적으로 어리석다."[31]

Tu m'
너는 나를

1918년 캐서린 S. 드라이어가 뉴욕의 아파트 서재 책꽂이 위에 설치하려고 주문한 대규모 작품 '너는 나를'은 뒤샹이 제작한 마지막 그림이다. 작품의 제목은 부유한 후원자의 부탁으로 유화를 그리는 동안 뒤샹이 그녀에 대해 느낀 기분을 묘사한 "당신은 나를 지루하게 만듭니다.", 더 극단적으로 표현하자면 "당신은 내 신경을 건드립니다."의 준말로 간주된다. '너는 나를'은 뒤샹의 작품 목록과 찢어진 캔버스를 그린 부분을 관통하는 3개의 안전핀과 볼트, 화면에서 90도로 뛰어나온 병을 닦는 긴 솔, 전문 간판 화가가 그린 집게손가락으로 가리키고 있는 오른손을 포함하고 있다. 공간 속으로 후퇴하는 색상 카드, '세 개의 표준 정지'의 일부분, 작은 원으로 둘러싸인 곡선과 직선의 여러 색채 띠를 비롯해 모자걸이, 자전거 바퀴, 코르크 마개 따개 등 레디메이드의 그림자가 특징을 이룬다.

지루한 6개월간의 작업 끝에 뒤샹은 꽤 비개성적으로 보이는 이 작품을 완성했다. 캔버스 위에 드리워진 그림자를 따라 그린 이 작품은 어느 정도는 쉽게 그려졌다고 볼 수 있다. 한편 뒤샹의 전 작품에 대한 사전 또는 개요라고 본다면, 지적이고 유익한 비非망막 영역에 반하는 그림의 무익함에 대한 매우 개성적인 증명서로 해석할 수 있다.

T

Underground *illust P. 243*
지하

1961년 3월 필라델피아 예술 대학Philadelphia College of Art에서 개최된 심포지엄 '우리는 이곳에서 어디로 가는가?'에서 뒤샹은 인상적인 문장으로 강연을 마무리했다. "미래의 위대한 예술가는 지하로 숨을 것입니다."1 시인이자 작사가인 길 스코트 헤론Gil Scott Heron, 1949-2011의 유명한 시구 "혁명은 텔레비전으로 방송되지 않을 것이다."2보다 거의 10년 앞서 뒤샹은 물질주의적인 소비 사회에 반대했다. 뒤샹은 미학적 즐거움만을 위해 제작된 망막적인 미술과 개인의 표현을 허락하지 않는 각종 '주의'를 비판했다. "시각 예술은 상품이 되어버렸다. 예술 작품은 이제 비누나 유가 증권 같이 아주 흔한 상품이다."3

일반 대중은 일련의 물질적이고 투기적인 가치로 포장된 미학적 만족을 추구하는 반면 뒤샹은 그들은 알아차릴 수조차 없는, 경제의 불꽃놀이로 눈이 먼 세계의 주변부에서 소수의 사람들이 일으킬 금욕적인 혁명4을 기대했다. 일찌감치 그림을 그만두고 작품 제작 대신 체스를 두기로 결심했던 그가 거의 17년 동안 지하에서 비밀리에 작품을 만들고 있었다는 사실을 이 강의를 한 당시에는 그의 가장 가까운 친구들조차 알지 못했다. 그는 1966년 '주어진 것'을 완성했고, 이 작품은 그가 죽은 뒤 1969년에 필라델피아 미술관에서 처음으로 전시되었다.

Unrealized Projects *illust P. 245*
실현되지 못한 프로젝트들

뒤샹은 '큰 유리'를 미완의 상태로 남겨두었을
뿐만 아니라, 영화와 음악에 대한 아이디어를
비롯해 실현되지 못한 프로젝트들을 기술한
많은 노트 뭉치 등을 남겼다.5 생전에 출판된
일부 노트에는 뉴욕의 울워스 빌딩에 서명하
기, 렘브란트 판 레인 Rembrandt van Rijn, 1606-1669
의 작품을 사용하기와 같이 반드시 실행할 필
요가 없는 계획이 언급된 반면, 사후에 출판된
노트에는 가능성 있는 여러 창조적인 계획이
기록되어 있다.

예를 들면 다음과 같다. "담배 연기 1세제곱
센티미터의 내·외부 면을 방수 물감으로 칠하
기."6 "알려지거나 알려지지 않은 그림을 사거
나 가져와 알려지거나 알려지지 않은 화가의
이름으로 서명하기—스타일과 전문가들이 예
상 못한 상이한 이름의 간극이 바로 에로즈 셀
라비의 진정한 작품이고 위조 시도를 좌절시
킨다."7 "듣는 사람이 중심이 되는 큰 조각 만
들기—예를 들어 듣는 사람 주변에서 나는 소
리로 만든 거대한 밀로의 비너스."8 "조준기로
보는 것처럼 로댕의 '입맞춤'에 직선 그리기."9

V

Vagina
질

"나는 여성의 질이 남성의 성기를 움켜잡듯 정신으로 대상을 붙잡고 싶다."[1]

Vanity *illust P. 249*
허영심

죽기 2년 전인 1966년, 런던 테이트 미술관에서 열린 주요 회고전의 개막식에서 뒤샹은 한 인터뷰 진행자에게 이렇게 말했다. "당신도 알다시피 허영심이 나의 유일한 약점입니다. 그렇지 않았다면 나는 벌써 오래전에 세상을 떠났을 겁니다."[2]

Edgard and Louise Varèse
에드가와 루이스 바레즈

1953년 프란시스 피카비아가 죽었을 때처럼 작곡가 에드가 바레즈1883-1965가 세상을 뜬 직후 뒤샹은 "친애하는 에드가, 곧 만납시다."3 라고 쓴 전보를 그에게 보냈다. 제1차 세계대전 기간에 뉴욕으로 망명한 두 사람은 평생 우정을 나누었다. 뒤샹은 바레즈 작품의 격렬함과 소음을 이해했다. 그는 때로 바레즈가 음악에 헌신했을 뿐 아니라 유머 감각이 없고 극단적으로 자기중심적인 사람이자 골칫덩어리4 라고 생각했지만 함께 나눈 담론을 소중히 여겼다. "알다시피 화가들은 음악을 많이 듣지 않습니다. 그리고 음악가들은 그림을 많이 보지 않습니다. 하지만 이렇게 표현해도 될지 모르겠지만 우리 둘 사이에는 암묵적인 이해가 있었습니다."5 바레즈의 부인 루이스1890-1989, 예전 이름으로는 루이스 노턴Louise Norton도 뒤샹의 가까운 친구였다. 루이스는 1915년 늦은 봄, 뉴욕 전체가 떠받들며 숱한 여성들이 구애를 펼치던6 무렵에 그를 만났다. 그는 그녀에게 여성은 알 필요가 없는 프랑스어 표현을 가르치면서 즐거워했고, 루이스는 그의 레디메이드에서 영감을 받긴 했지만 그 의도의 역설적 다중성을 거의 이해하지 못했다.7

그럼에도 불구하고 그녀는 '샘'에 대해 열렬히 옹호한 〈화장실의 부처Buddha of the Bathroom〉라는 글로 잘 알려져 있다. 이 글은 1917년 5월 뒤샹이 발행한 뉴욕 다다 잡지 〈눈 먼 사람〉 제2호에 실렸다. 그 무렵 그녀는 뒤샹이 "옷을 멋지게 차려입다."라는 프랑스어 표현을 영어로 직역해 "4개의 핀을 잡아당겼다."라고 쓴 굴뚝 갓을 잃어버렸다. 그 원본 레디메이드는 영영 사라졌지만 같은 해인 1964년에 뒤샹이 제작한 에칭 판화를 통해 이미지를 확인할 수 있다.

View
뷰

1945년 3월 뉴욕 기반의 아방가르드 잡지 〈뷰〉가 뒤샹 특별호를 발행했다. 이것은 뒤샹을 주제로 다룬 첫 간행물로 가까운 친구들이 기고한 여러 편의 에세이를 비롯해 오늘날까지도 그에 대한 가장 뛰어난 문헌으로 손꼽히는 글들이 실려 있다. 뒤샹은 건축가 친구인 프레데릭 J. 키슬러Frederick J. Kiesler, 1890-1965와 함께 오려낸 날개가 달린 3단 펼침면과 앞뒤 표지를 디자인하는 데 많은 시간을 보냈다. 뒤표지에는 인프라신을 언급한 몇 안 되는 노트 중 한 부분을 복사해서 실었다. 〈뷰〉의 발행인 찰스 헨리 포드에 따르면 이 정교한 디자인에 거의 예산을 초과할 만큼 큰 비용이 들었다.8 〈뷰〉는 다수의 세계적인 예술가와 아방가르드 예술가를 영어권 독자에게 소개했다.

미국과 유럽의 20세기 예술에서 포드가 미친 영향력은 과소평가될 수 없다. 장 콕토는 포드를 높이 평가했다. "그는 그가 하는 모든 일에서 시인이다."9 이후 포드는 앤디 워홀이 첫 카메라를 구입하는 데 도움을 주기도 했다.

윌리엄 S. 버로스William S. Burroughs, 1914-1997는 그를 이렇게 평가했다. "그는 유령 같은 엘리트로 독특하고 수수께끼 같은 매력을 지녔다. 그는 그 징표를 갖고 있다."10 포드는 뒤샹에게 바치는 과장법의 시 '황홀경의 깃발Flag of Ecstasy'을 〈뷰〉에 실었다. 그 일부를 옮기면 다음과 같다. "오토-에로티시즘의 꿀 탑 위로 / 살인 충동의 지하 감옥 위로 / …… / 예술 애호가의 무성無性의 방울뱀 위로/ 예술 혐오가의 화장실 수수께끼 위로 / …… / 세계의 종말을 예언하는 표적 위로 / 세계의 시작을 예언하는 표적 위로 / 부드러운 한 조각의 살처럼 / 척추의 양편에서 / 마르셀이여, 휘날려라!"11

W

Andy Warhol
앤디 워홀

앤디 워홀1928-1987은 뒤샹의 '주어진 것'에 영감을 받은 최초의 예술가 중 한 명이었다. '주어진 것'이 대중에게 처음 공개된 지 2년이 채 지나지 않은 1971년, 워홀은 쌍안경만으로 이루어진 전시를 구상했다. 그는 관람객이 쌍안경을 통해 멀리 떨어진 건물 창가에서 음란 행위를 하는 슈퍼스타 브리짓 벌린Bridget Berlin을 지켜보는 전시를 계획했다. 뒤샹은 여든이 가까운 1963년에 뉴욕 현대 미술관에서 워홀을 처음 만났다. 당시 워홀은 30대 중반이었다. 이들은 그해 말 패서디나에서 개최된 뒤샹의 첫 회고전 개막식에서 다시 만났다. 두 사람은 생전에 사람들의 요청에 따라 대량 생산 오브제에 서명을 해주었다. 워홀은 30점이 넘는 뒤샹의 작품을 수집했다. 워홀의 브릴로Brillo 박스와 캠벨 수프Campbell Soup 캔은 반세기 전 뒤샹의 레디메이드가 없었다면 탄생하지 못했을 것이다. 이외에도 '모나리자' 연작부터 욕실 설비 묘사에 이르기까지 워홀의 시각 언어는 뒤샹에게 빚을 지고 있다.

뒤샹은 워홀을 개념미술 화가로서 깊이 존경했다. "캠벨 수프 캔을 선택해 50번을 반복한다면 그것은 망막적인 이미지에 관심이 없다는 것을 의미합니다. 이 경우 관심의 초점은 50개의 캠벨 수프 캔을 한 화면에 담으려는 개념이 됩니다."1 그는 또한 워홀의 영화가 관객에게 지루함을 유발하는 것에 감탄했다. 1966년 그는 워홀의 팩토리Factory, 앤디 워홀의 작업실-옮긴이에 방문하여 <스크린 테스트> 중 한 편에 출현했다. "워홀은 카메라를 가져왔고 내게 20분간 침묵을 유지하면서 자세를 취해달라고 부탁했습니다. 작고 매우 사랑스러운 여배우가 다가와, 내 위에 거의 몸을 누이고 몸을 비벼댔습니다. 나는 워홀의 정신을 좋아합니다. 그는 단순한 화가나 영화 제작자가 아닙니다. 그는 진정한 영화 제작자filmeur입니다. 나는 그 점이 아주 마음에 듭니다."2

Water and Gas
물과 가스

4가지 고전적 요소인 흙, 물, 공기, 불 중에서 물과 가스는 뒤샹의 작품에 가장 자주 등장하는 요소이다. 《전 층 물과 가스 완비Water and Gas on All Floors》는 로베르 르벨이 쓴 뒤샹의 첫 전기이자 고급판 카탈로그 레조네의 제목이고, 또 그 책 표지의 파란색 에나멜 위에 흰색 글자로 쓴 뒤샹의 레디메이드 제목이기도 하다. 이 레디메이드는 1880년대 프랑스 전역에 등장하기 시작한 아파트 표지판 디자인을 묘사한다. 19세기 후반 현대식 조명과 난방, 수도가 완비된 아파트라는 것을 알려주던 표지판은 지금도 파리에서 쉽게 찾아볼 수 있다.

물과 가스는 뒤샹의 대표작 '큰 유리'와 '주어진 것'의 복잡한 구조에서 중심 요소를 이룬다. '주어진 것'의 완전한 제복은 '수어진 것: 1. 폭포 / 2. 조명용 가스등'이다. '큰 유리'에 대한 뒤샹의 노트, 특히 독신자들의 기구에 대해 설명하는 노트에서는 기본 막대 형태로 굳은 …… 조명용 가스,3 물레방앗간, 첨벙하는 소리,4 물방울 조각5 등 종종 물과 가스를 언급한다. 현재 남아 있는 그의 가장 오래된 작품인 목탄 드로잉은 가스등을 그린 것이고, 1911년에는 녹색 가스등만 밝힌 작업실에서 캔버스에 그림을 그리는 실험을 하기도 했다. 공교롭게도 1912년 뒤샹이 뮌헨을 방문한 지 얼마 되지 않았을 무렵 그의 숙소 근처에서 독일 가스와 물 전문가 협회German Gas and Water Professionals' Association 제53회 총회에 참석한 일부 회원들이 회합을 가졌다.

Windows
창문

창문은 문과 마찬가지로 뒤샹의 작품에서 중
요한 역할을 담당한다. 뒤샹이 종종 유리 위에
작품을 제작했다는 점을 고려하면, 이는 자연
스러운 일이다. 일반적으로 창문은 투명함과
선명함을 나타내지만 뒤샹의 작품에서는 대개
불투명하다. 그의 여성 분신 에로즈 셀라비가
제작한 '신선한 과부'는 검은색 가죽으로 덮은
8장의 유리판으로 이루어져 있다. 또 다른 미
니어처 창문 '아우스테를리츠에서의 싸움 Brawl
at Austerlitz, 1921' 역시 에로즈 셀라비가 서명한
작품으로 4장의 유리판에 모두 유리장이들이
남기는 것과 같은 흰색 기호가 표기되어 있다.
뒤샹은 그림이라 부를 수 없는 무언가이 경우에
는 창문를 만들려는6 시도를 하며 스스로를 창
문 제작자라고 불렀다. 그는 본인이나 친구들
의 책을 홍보하기 위해 진열창을 디자인하기도
했다. 뒤샹은 젊은 시절 루앙의 초콜릿 상점과
빨간색과 녹색의 전통적인 플라스크가 나열된
오래된 프랑스 약방의 진열창에 끌렸다. 그는
상업주의를 반대했음에도 불구하고 상점 진열
창에서 성적인 매력을 느꼈다. 1913년에 기록
된 노트에서 이를 확인할 수 있다. "진열창의
심문, 필요성, 요구, 세계의 존재 입증은 실제
적으로 진열창 / 안의 하나 또는 그 이상의 오
브제와 / 유리 한 장을 통한 성교로 인도해줄
수 있다." "형벌은 유리를 자르고 당신을 자책
하는 것이다 / 소유하자마자."7

Beatrice Wood
베아트리스 우드

미국의 미술가이자 도예가인 베아트리스 우드
1893-1998보다 온화한 사람은 찾아보기 힘들
다. 필자는 그녀가 103세 때 인터뷰를 했다.
캘리포니아 오하이Ojai에 있는 그녀의 집과 작
업실은 세계적으로 유명한 작품들로 돋보였
다. 우드와 뒤샹은 1916년 뉴욕에서 처음 만
났고 평생지기가 되었다. 뒤샹은 아렌스버그
부부에게 그녀를 소개시켜 주었고, 그녀를 사
이에 두고 앙리-피에르 로셰와 삼각관계에 빠
졌으며, 그녀를 〈눈 먼 사람〉과 〈롱롱〉의
편집자로 만들었다. 그러나 가장 중요하게 한
일은 그녀가 과소평가했던 드로잉의 강점을
깨닫게 하여 작가 생활을 지속해나갈 수 있도
록 의지를 불어넣어 준 것이었다.

우드가 경제적인 어려움에 처하자 뒤샹은 자신의 작업실에서 일할 수 있게 해주었다. 그녀는 뒤샹의 눈부신 아름다움과 유머, 매력적인 장난기8와 더불어 마치 어린 시절 형언하기 힘든 일을 겪어서 생긴 트라우마9 같은 어두운 이면을 알아보았다. 그녀는 그가 좀 더 감정적이기를 바랐다. 우드가 뒤샹에게 깊은 애정이 있었던 것은 분명하다. 그녀는 뒤샹에 대해 이렇게 말했다. "직접적인 것을 넘어서 전체를 들여다보는 인간애와 지성이 그를 보기 드물게 온화하고 정직한 사람으로 만들어주었다."10 부드러운 검은 천에 언더우드Underwood라는 상표가 금색으로 새겨진 타자기 덮개 레디메이드 '여행자의 접이용 물품'은 베아트리스 우드에 대한 뒤샹의 마음을 표현한 관능적인 말장난이었을까?

Wordplays
재담

말장난P. 194 항목 참조.

Work *illust P. 259*

일

"일을 하고 싶었을지도 모르지만 사실 나는 몹시 게으릅니다. 나는 살아가고 숨 쉬는 것을 좋아합니다. 일보다 더 잘하지요. 내가 한 일이 미래 사회에 일말의 도움이 될 것이라고는 생각하지 않습니다. 나의 예술은 삶의 예술입니다. 매 초, 매 숨이 아무 곳에도 흔적을 남기지 않는 작품입니다. 그것은 시각적이지도 지적이지도 않습니다. 그것은 일종의 끊임없는 희열이라 할 수 있습니다."11 "나는 숨 쉬는 데 시간을 쓴다고 말할 수 있습니다. 나는 인공호흡기, 즉 숨 쉬는 사람입니다. 나는 이것을 대단히 즐깁니다."12

죽기 1년쯤 전 뒤샹은 진행 중인 작업에 대한 질문을 받았다. "원치 않으면 더 이상 어떤 일도 할 필요가 없는 나이가 온다는 것을 깨달아야 합니다. 나는 원하지 않습니다. 나는 작품을 제작하거나 일을 하고 싶지 않습니다. 지금 상태로 만족합니다. 나는 할 일이 없을 때 삶이 매우 멋지다고 생각합니다. 심지어 그림마저도 말이지요! 예술은 이제 내게 전혀 흥미롭지 않은 문제입니다."13 그의 많은 선언이 그렇듯이 게으름에 대해서도 반전이 있었다. 이러한 주장을 펼치는 사이 그는 비밀리에 '주어진 것'을 제작하고 있었다. 그는 친구 앙리-피에르 로셰가 "뒤샹의 최고 작품은 시간 활용"이라고 말했을 때 그 의견에 진심으로 동의했다.

X

X

X-Ray *illust P. 262, 263*

엑스선

필라델피아 미술관에서 '주어진 것'의 작은 구멍으로 뒤편 아상블라주를 들여다보면 배경의 파란 하늘 꼭대기 가운데 있는 흰색 X자를 발견할 수 있다. 이 작품의 설치 지침서에 명시되어 있듯 뒤샹은 사람들이 X자를 볼 수 없기를 바랐지만 몸을 아래로 굽혀 얼굴을 나무문에 붙인 채 위쪽을 바라보면 이 글씨가 보인다.

미술사가 린다 달림플 헨더슨은 뒤샹이 엑스선 사진에서 영향을 받았다고 주장했는데, 과학과 기술에 대한 뒤샹의 깊은 관심을 고려할 때 이 주장은 설득력이 있다. 후광과 오버레이overlay, 지도, 사진 등의 위를 덮는 투명 용지-옮긴이, 투명한 해부, 단색, 인체의 움직임과 절단을 그의 작품에서 발견할 수 있다. 엑스선을 발견한 빌헬름 뢴트겐Wilhelm Röntgen, 1845-1923은 1912년 뒤샹의 집과 가까운 뮌헨의 대학에서 학생들을 가르쳤다. 당시 엑스선 촬영 이미지는 어느 매체에서나 접할 수 있었다. 뒤샹의 형은 병원에서 일할 때 초기 엑스선 연구의 권위자와 만났고, 같은 반 친구는 훗날 유명한 방사선 전문의가 되었다. 뒤샹은 한 노트에 이렇게 썼다. "엑스선 / ? / 인프라신 / 투명성 또는 예리함."1 해부학과 내장의 형태2에 몰두한 뒤샹에게 단단한 표면을 분해하여 체내를 식별할 수 있게 해주는 엑스선은 구상 회화를 포기하고 기계적이고 만유기계론적인 작품에 집중하도록 촉진하는 역할을 했을 것이다. 이후 그는 새롭고 복잡한 표현 방식에 기계적인 작품을 결합시켰다. 실제로 1937년 프레데릭 J. 키슬러는 '큰 유리'를 공간에 대한 최초의 엑스선 그림3이라고 언급했다.

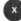

Y

Yara
야라

Young Man and Girl in Spring
봄날의 청년과 처녀

1954년 필라델피아 미술관에 '큰 유리'를 설치할 때 뒤샹은 뒤쪽 벽에 출입구가 설치되어야 한다고 주장했다. 그 벽 너머에는 발코니가 있었다. 디터 다니엘스Dieter Daniels, 1957-가 처음으로 지적했듯이1 출입구는 뜰과 뒤샹의 연인 마리아 마르틴스가 만든 강의 여신 조각상 '야라'를 향해 나 있었다. 마이클 R. 테일러Michael R. Taylor, 1966-는 조각의 여성 형상이 마리아 마르틴스 신체를 바탕으로 제작되었을지 모른다고 추측했다. 이것은 '주어진 것'의 여성 토르소를 떠올리게 하는데 뒤샹은 역시 부분적으로는 마리아 마르틴스를 모델로 만든 것이라고 했다.2 미술관의 외부 공간을 작품과 결합시켜 제한된 전시 공간을 벗어남으로써 뒤샹은 장소 특정성에 또 다른 정교한 차원을 더했다.

1911년 제작한 남성과 여성의 사랑을 찬미하는 '우의적인 그림 '봄날의 청년과 처녀'는 뒤샹이 여동생 쉬잔에게 결혼 선물로 준 작품이다. 이 작품은 낙원 같은 곳을 배경으로 위로 길게 늘어진 남성과 여성의 누드를 묘사한다. 이 작품에 대해 아르투로 슈바르츠는 동성애적인 육체 관계와 신비주의Kabbalism, 스페인과 프랑스 프로방스에서 시작된 중세 유대교의 신비주의-옮긴이, 탄트리즘Tantrism, 탄트라에 따라 종교적 실천을 하는 인도의 밀교密敎-옮긴이의 암시라고 분석했다. 반면 프란시스 M. 나우만과 캘빈 톰킨스는 이 작품만큼은 보이는 그대로, 즉 결혼의 기쁨에 대한 서정적인 시3로 해석해야 된다는 설득력 있는 주장을 내놓았다.

Z

Marius and George de Zayas
마리우스와 조지 데 사야스

멕시코 출생의 미술가이자 풍자 만화가, 작가, 미술 비평가인 마리우스 데 사야스1880-1961는 현대 및 동시대 미술을 미국에 알리는 데 크게 기여했다. 그는 1915년 알프레드 스티글리츠의 291 갤러리에서 주요 전시들을 개최한 뒤, 맨해튼 뉴욕 공립 도서관New York Public Library 건너편에 현대 갤러리Modern Gallery, 이후 데 사야스 갤러리De Zayas Gallery를 열고 전시를 기획하기 시작했다. 현대 갤러리는 뒤샹이 꺼리지만 않았다면 완벽한 전시 장소가 되었을 것이다.

뒤샹은 1919년 데 사야스가 기획한 뉴욕의 아르덴 갤러리Arden Gallery 전시 〈프랑스 미술의 발전: 앵그르와 들라크루아에서 최근의 현대적인 징후에 이르기까지The Evolution of French Art-From Ingres and Delacroix to the Latest Modern Manifestations〉에 월터 아렌스버그의 고집으로 단 한 번 작품 3점을 출품했다. 그러나 전시 도록에는 Marcelle Duchamb이라는 틀린 이름으로 소개되었다.

역시 풍자 만화가였던 데 사야스의 남동생 조지1898-1967가 뒤샹과 훨씬 더 가까웠다고 할 수 있다. 뒤샹의 삭발한 머리를 찍은 사진은 1919년에 촬영된 것으로 추정하기도 하지만, 1921년 파리에서 조지가 이발을 해주었을 것이라고 추측하기도 한다.

A

1. Gough-Cooper and Caumont, in Hultén (ed.), 1993, within the entry for 9 November 1959, n.p.
2. Ibid., 8 April 1959, n.p.
3. Duchamp, 'Pop's Dada', Time (5 February 1965), p. 65, quoted in Naumann, 1999, p. 257.
4. O'Neill (ed.), 1990, pp. 39, 208.
5. Dickerman, 2012–13, p. 34.
6. Sweeney, 1946, pp. 19–21, p. 19.
7. Lebel, 1959, p. 73.
8. Hamilton, 1965, n.p.
9. Quoted in McBride, 1915, p. 2.
10. George Heard Hamilton and Richard Hamilton in conversation with Duchamp, 'Marcel Duchamp Speaks', BBC Third Programme (October 1959); published as a tape by Furlong (ed.), 1976.
11. Quoted in d'Harnoncourt and McShine (eds), 1989, p. 263.
12. Sanouillet and Peterson (eds), 1989, p. 43.
13. Exhibition guide for Hammer's anatomische Original Ausstellung, Munich, 1916, p. 11.
14. Taylor, 2009, p. 194.
15. Cabanne, 1987, p. 29.
16. Tomkins, 2013, p. 83.
17. Ibid.
18. Kuh (1961), 2000, pp. 81–93, p. 88.
19. Breunig, 2001, pp. 71, 184.
20. Apollinaire, 1970, p. 48.
21. Duchamp quoted in Regás, 1965, p. 85.
22. Gabrielle Buffet-Picabia quoted in Watson, 1991, p. 260.
23. Brown, 1988, p. 43.
24. Sanouillet and Peterson (eds), 1989, p. 74. A more recent and accurate translation by Richard Hamilton and Ecke Bonk suggests: 'Can works be made which are not "of art"', in Hamilton and Bonk (eds), 1999, n.p.
25. 'The Western Roundtable on Modern Art, San Francisco, 1949', in Clearwater (ed.), 1991, pp. 106–14, p. 106.
26. George Heard Hamilton and Richard Hamilton in conversation with Duchamp, 'Marcel Duchamp Speaks', BBC Third Programme (October 1959); published as a tape by Furlong (ed.), 1976.
27. Quoted from Duchamp's lecture 'The Creative Act' (1957), in Sanouillet and Peterson (eds), 1989, pp. 127–37, p. 138.
28. Seitz, 1963, pp. 112–13, 129–31, p. 131.
29. Naumann and Obalk (eds), 2000, p. 321 (from a letter of 17 August 1952 to his sister Suzanne and her husband Jean Crotti).
30. Seitz, 1963, pp. 112–13, 129–31, p. 131.
31. Naumann and Obalk (eds), 2000, p. 321 (from a letter of 17 August 1952 to his sister Suzanne and her husband Jean Crotti).
32. Tomkins, 2013, p. 60.
33. Cabanne, 1987, p. 67.
34. Quoted in Hapgood, 1994, p. 85.
35. Naumann, 2012, p. 480.
36. Ibid., p. 211.
37. Jacqueline Matisse Monnier, e-mail to the author, 13 June 2013.
38. Marinetti, 'Manifesto of Futurism', in Harrison and Wood (eds), 1992, p. 147.
39. Sanouillet and Peterson (eds), 1989, pp. 26, 27.
40. Ibid., p. 39.
41. Ibid., p. 42.
42. Ibid., p. 43.
43. Ibid.
44. Matisse (ed.), 1983, n.p. (Note no. 178).
45. Moira and William Roth, 'John Cage on Marcel Duchamp: An Interview' (1973), in Basualdo and Battle (eds), 2012, pp. 126–38, p. 137.

B

1. Cabanne, 1987, p. 17.
2. Forthuny, 1912, p. 6.
3. Sanouillet and Peterson (eds), 1989, p. 160.
4. Tomkins, 2013, p. 53.
5. See, for example, Melik Kaylan, 'The Case of the Stolen Duchamp' in Forbes Online, 20 June 2001, <www.forbes.com/2001/06/20/0620hot.html> (29 June 2013).
6. Wood, 1996, p. 31.
7. Ibid.
8. Ibid., p. 33.
9. See the drawing by Beatrice Wood titled Lit de Marcel (Après Webster Hall) (1917), in which the names of three women and two men, including Beatrice and Marcel, are listed.
10. Quoted in Gough-Cooper and Caumont, in Hultén (ed.),

1993, within the entry for 8 September 1966, n.p.

11. From a 'BBC Interview with Marcel Duchamp, conducted by Joan Bakewell' (London, 5 June 1968), quoted in Naumann, 1999, pp. 300-6, p. 306.

12. Quoted from an 'Interview by Colette Roberts', Art in America, vol. 57, no. 4 (July-August 1969), p. 39.

13. Kuh (1961), 2000, pp. 81-93, p. 83.

14. Duchamp quoted in Schwarz, 2000, p. 724.

15. Sanouillet and Peterson (eds), 1989, pp. 56, 57.

16. Quoted in Bonk, 1989, p. 257.

17. Ibid., p. 9.

18. Quoted in 'Brancusi Bronzes Defended by Cubist', New York Times (27 February 1927), p. 14.

19. Eglington, 1933, pp. 3, 11.

20. Naumann, 2012, p. 273.

21. Quoted in Gough-Cooper and Caumont, in Hultén (ed.), 1993, within the entry for 6 January 1961, n.p.

22. Stauffer, 1981, p. 287.

23. From a letter by Duchamp to Maria Martins of 6 October 1949, quoted in Taylor, 2009, p. 415.

24. Quoted in Gough-Cooper and Caumont, in Hultén (ed.), 1993, within the entry for 6 January 1961, n.p.

25. From a letter by Marcel Duchamp to Maria Martins of 24 May 1949, quoted in Taylor, 2009, p. 411.

26. Breton, 'Lighthouse of the Bride' (1935), in Ford (ed.), 1945, pp. 6–9, 13, p. 13.

27. Ibid., pp. 7–8.

28. Tomkins, 1996, p. 443.

29. André Breton et al., 'We Don't Ear it That Way', Surrealist tract of December 1960 in opposition to Dalí's inclusion in the exhibition Surrealist Intrusion in the Enchanter's Domain, D'Arcy Galleries, New York, 28 November 1960–14 January 1961.

30. Quoted in Robert Lebel, 'Marcel Duchamp and André Breton', from a 1966 interview with André Parinaud, in d'Harnoncourt and McShine (eds), 1989, pp. 135–41, p. 140.

31. D'Harnoncourt and McShine (eds), 1989, p. 263.

32. Buffet-Picabia, 'Marcel Duchamp: Fluttering Hearts' (1936), in Hill (ed.), 1994, pp. 15–18, p. 16.

33. Ibid.

34. Ibid., p. 15.

35. Buffet-Picabia, 'Some Memories of Pre-Dada: Picabia and Duchamp' (1949), in Motherwell (ed.), 1988 (1951), pp. 253–67, p. 260.

C

1. Ray, 1988, p. 192.

2. Taylor, 2009, p. 91.

3. John Cage, '26 Statements Re Duchamp' (1964), in d'Harnoncourt and McShine (eds), 1989, pp. 188-89.

4. Ibid.

5. Quoted in Gough-Cooper and Caumont, in Hultén (ed.), 1993, within the entry for 4 December 1961, n.p.

6. Ibid., within the entry for 5 February 1968, n.p.

7. Ibid., within the entry for 1 July 1966, n.p.

8. Ibid., and 8 September 1966.

9. Quoted in Hill (ed.), 1994, p. 67.

10. Cage, 'Preface to James Joyce, Marcel Duchamp, Erik Satie: An Alphabet' (1983), in Basualdo and Battle (eds), 2012, pp. 224-27, p. 224.

11. Quoted in Tomkins, 2013, p. 85.

12. Ibid., p. 86.

13. Ibid.

14. Cabanne, 1987, p. 76.

15. Tomkins, 2013, p. 51.

16. Ibid., p. 53.

17. Kuh (1961), 2000, pp. 81-93, p. 92.

18. From a brief speech held before the annual meeting of the New York State Chess Federation in 1952, quoted in Naumann and Bailey, 2009, p. 34.

19. Roché, 'Souvenirs of Marcel Duchamp', in Lebel, 1959, pp. 79-87, pp. 83, 84.

20. Sylvère Lotringer, 'Becoming Duchamp', in Tout-Fait: The Marcel Duchamp Studies Online Journal, vol. 1, issue 2 (May 2000) <www.toutfait.com/issues/issue_2/ Articles/lotringer.html> (7 January 2013).

21. Raymond Keene, 'Marcel Duchamp: The Chess Mind', in Hill (ed.), 1994, pp. 121-30, p. 123.

22. Anonymous, 'Marcel Duchamp speaks about his work', <www.youtube.com/watch?v=FiO8xFlid90> (7 January 2013).

23. Strouhal, 1994, p. 76 (quoting from a 1961 interview with Frank R. Brady).

24. Beatrice Wood, 'Marcel', in Kuenzli and Naumann (eds), 1989, pp. 12-17, p. 12.

25. Quoted in James Johnson Sweeney, 'Marcel Duchamp', in Nelson (ed.), 1958, pp. 92-93.

26. Sanouillet and Peterson (eds), 1989, p. 68.

27. Ibid., p. 70.

28. Schwarz, 2000, p. 802.

29. Quoted in Marquis, 2002, p. 292.

30. Quoted in Harriet and Sidney Janis, 'Marcel Duchamp, Anti-Artist', in Mashek (ed.), 1975, pp. 30-40, p. 34.

31. Quoted in Gough-Cooper and Caumont, in Hultén (ed.), 1993, within the entry for 28 September 1937, n.p.

32. Tomkins, 2013, p. 27.

33. Quoted in Clearwater (ed.), 1991, p. 114.

34. Cabanne, 1987, p. 74.

35. Quoted in Sargeant, 1922, pp. 100-11, p. 108.

36. Quoted in Schonberg, 1963, p. 25.

37. Naumann and Obalk (eds), 2000, p. 385 (from a letter of 28 July 1964 to Douglas Gorsline).

38. Quoted in Harriet and Sidney Janis, 'Marcel Duchamp: Anti-Artist', in Ford (ed.), 1945, pp. 18-24, 53, p. 24.

39. Johns, 1969, p. 31.

40. James Johnson Sweeney, 'A Conversation with Marcel Duchamp', television interview, NBC, January 1956, in Sanouillet and Peterson (eds), 1989, pp. 127-37, p. 137.

41. Ibid.

42. Quoted in Gough-Cooper and Caumont, in Hultén (ed.), 1993, within the entry for 23 July 1964, n.p.

43. Cabanne, 1987, p. 89.

44. Whitman, 1996, p. 123.

45. Matisse (ed.), 1983, n.p. (Note no. 185).

46. Quoted in Naumann, 1999, p. 261.

47. Quoted in Harriet and Sidney Janis, 'Marcel Duchamp: Anti-Artist', in Ford (ed.), 1945, pp. 18-24, 53, p. 18.

48. Quoted in Sanouillet and Peterson (eds), 1989, p. 118.

49. Ibid.

50. Copley, 1969, p. 36.

51. Ibid.

52. Cabanne, 1987, p. 16.

53. Unless otherwise indicated, all quotes in this entry are from Duchamp, 'The Creative Act', in Hill (ed.), 1994, p. 87.

54. Dreier and Echaurren, 1944, n.p.

55. Ibid.

56. Tomkins, 2013, p. 62.

57. Naumann and Obalk (eds), 2000, p. 348 (from a letter of 8 March 1956 to Jehan Mayoux).

58. Quoted in 'The Western Roundtable on Modern Art, San Francisco, 1949', in Clearwater (ed.), 1991, pp. 106-14, p. 109.

59. Gough-Cooper and Caumont, in Hultén (ed.), 1993, within the entry for 23 July 1964, n.p.

60. Tomkins, 2013, p. 82.

61. Quoted from Stieglitz, 1917, p. 15.

D

1. Hugo Ball, 'Dada Fragments' (1916), in Harrison and Wood (eds), 1996, pp. 246-48, p. 246.

2. Quoted in Gough-Cooper and Caumont, in Hultén (ed.), 1993, within the entry for 21 November 1963, n.p.

3. Naumann and Obalk (eds), 2000, p. 125 (from a letter of October (?) 1922 to Tristan Tzara). '

4. Ibid., p. 126.

5. The artist Timothy Phillips quoted in Girst, 2013, p. 209.

6. Salvador Dalí, 'The King and Queen Traversed by Swift Nudes' (1959), in Franklin (ed.), 2003, pp. 108-11, p. 108.

7. Salvador Dalí, 'L'échecs, c'est moi ['Chess, it's me.']' (1971), in Franklin (ed.), 2003, pp. 119-21, p. 121.

8. Varia, 1986, p. 47.

9. Cabanne, 1987, p. 73.

10. Quoted in Tomkins, 1976, p. 67.

11. Quoted in Tomkins, 2013, p. 34.

12. Quoted in Seitz, 1963, pp. 110, 112-13, 129-31, p. 130.

13. Cabanne, 1987, p. 107.

14. Ibid.

15. Ray, 1988 (1963), p. 315.

16. Jacqueline Matisse Monnier, e-mail to the author, 13 June 2013.

17. Richter, 1969, pp. 40-41, p. 41.

18. Quoted in Gough-Cooper and Caumont, in Hultén (ed.), 1993, within the entry for 16 June 1936, n.p.

19. Matisse (ed.), 1983, n.p. (Notes nos. 252, 256).

20. Quoted in Sanouillet and Peterson (eds), 1989, p. 26.

21. Quoted in Gold, 1958, pp. xviii, 54.

22. Quoted in Nin, 1966, p. 357.

23. Friedrich Nietzsche, Briefwechsel, Kritische Gesamtausgabe, III, 7/1, Berlin: De Gruyter, 2003, p. 995.

24. Tomkins, 2013, p. 64

25. Johns, 1969, p. 31.

26. Quoted in an interview with Otto Hahn, in Gough-Cooper and Caumont, in Hultén (ed.), 1993, within the entry for 23 July 1964, n.p.

27. Watson, 1991, p. 271.

28. Ibid., pp. 147-48.

29. James Johnson Sweeney, 'A Conversation with Marcel

Duchamp', television interview, NBC, January 1956, in Sanouillet and Peterson (eds), 1989, pp. 127-37, p. 137.

30. Tomkins, 2013, pp. 55, 57.
31. Cabanne, 1987, p. 54.
32. Teeny Duchamp in a conversation with the author, 1 November 1990.
33. Sanouillet and Peterson (eds), 1989, p. 53.

--

E

--

1. Moira and William Roth, 'John Cage on Marcel Duchamp, An Interview' (1973), in Basualdo and Battle (eds), 2012, pp. 126-38, p. 133.
2. Ernst and Duchamp quoted in Naumann, 1999, p. 23.
3. Hahn quoted in Otto Hahn, 'Marcel Duchamp Interviewed' (1966), in Hill (ed.), 1994, pp. 67-72, p. 71.
4. Duchamp quoted in Hahn, ibid.
5. Quoted in Philippe Collin, Marcel Duchamp, television interview for the programme 'Nouveaux Dimanches' at the Galerie Givaudan, Paris, 21 June 1967; English translation published as 'Marcel Duchamp Talking about Ready-mades', in Museum Jean Tinguely Basel (ed.), 2002, pp. 37-42, p. 38.
6. Sanouillet and Peterson (eds), 1989, p. 71.
7. De Zayas, 1919, n.p.
8. Sanouillet and Peterson (eds), 1989, pp. 127-37, pp. 148, 149.
9. Quoted in John Russell, 'Assembling Scattered Works by the Cognescenti's Painter', in New York Times (28 November 2001), pp. El, E4, p. E4.
10. Sanouillet and Peterson (eds), 1989, p. 149.
11. Robert Motherwell, 'Introduction', in Cabanne, 1987, pp. 7-12, p. 10.
12. See Hopkins, 1998.
13. Cabanne, 1987, p. 88.
14. Stauffer, 1981, p. 276.
15. Cabanne, 1987, p. 88.
16. Preston, 1953, p. 12.
17. Fitzsimmons, 'Art', Arts & Decoration (February 1953), p. 31.
18. Helen Meany, 'Duchamp's influence on US artists', The Irish Times (24 December 2012) <www.irishtimes.com/newspaper/features/2012/1224/1224328148575.html> (7 January 2013).

19. Georges Charbonnier, Six entretiens avec Marcel Duchamp, RTF France Culture radio broadcast, 9 December 1960-13 January 1961.
20. Ibid.
21. Quoted in Gough-Cooper and Caumont, in Hultén (ed.), 199.3, within the entry for 9 August 1967, n.p.
22. Quoted in Venter, 2001.
23. Canaday, 1969, reprint 1973, n.p.
24. Duchamp, in a letter to Maria Martins of 19 November 1949 (?), quoted in Taylor, 2009, p. 419.
25. Levy, 1977, p. 20.
26. Copley, 1969, p. 36.
27. Duchamp, in a letter to Maria Martins of 12 October 1948, quoted in Taylor, 2009, p. 409.
28. Matisse (ed.), 1983, n.p. (Note no. 24).

--

F

--

1. Baruchello and Martin, 1985, p. 43; Lydie Fischer Sarazin-Levassor, 2007, p. 71.
2. Matisse (ed.), 1983, n.p. (Note no. 190).
3. Ibid. (Note no. 191).
4. Ibid. (Note no. 192).
5. Ibid. (Note no. 199).
6. Gabrielle Buffet-Picabia, 'Marcel Duchamp: Flut-tering Hearts' (1936), in Hill (ed.), 1994, pp. 15-18, p. 15.
7. Ray, 1988 (1963), p. 73.
8. Quoted from Moira and William Roth, 'John Cage on Marcel Duchamp: An interview', in Basualdo and Battle (eds), 2012, pp. 224-27, pp. 126-37, p. 127.
9. E-mail to the author, 13 June 2013.
10. M. Naumann and Obalk (eds), 2000, p.29 (from a letter of 9 August 1917 to Ettie Stettheimer).
11. Ibid, p. 135 (from a letter of 26 July 1923 to Ettie and Carrie Stettheimer).
12. Barr and Sachs (eds), 1961, pp. 138-39.
13. Quoted from Stieglitz, 1917, p. 15.
14. Blake Gopnik, 'Duchamp's Fountain Was Subversive-but Subverting What?', The Daily Beást (15 December 2011), <www.thedailybeast.com/articles/2011/12/15/duchamp-s-fountain-was-subversive-but-sub-verting-what.html> (21 April 2013). Gopnik is quoting the finding of scholar Ezra Shales.
15. Camfield, 1989, p. 37.

16. Ibid., p. 38.
17. Quoted in Steefel Jr, 1977, p. 312, fn. 39.
18. Quoted in Stauffer, 1981, p. 276 (letter of 28 May 1961).
19. Cabanne, 1987, p. 40.
20. Quoted in Sanouillet and Peterson (eds), 1989, p. 145.
21. Freytag-Loringhoven, quoted in Watson, 1991, p. 271.
22. Quoted in Naumann, 1994, p. 72.
23. Kuh (1961), 2000, pp. 81-93, p. 83.
24. Cabanne, 1987, p. 35.
25. Sanouillet and Peterson (eds), 1989, p. 145.

--

G

--

1. Marquis, 2002, p. 284.
2. Quoted in Tomkins, 1976, p. 67.
3. Quoted in Gough-Cooper and Caumont, in Hultén (ed.), 1993, within the entry for 12 April 1960, n.p.
4. Quoted in an interview with Otto Hahn, in ibid., within the entry for 23 July 1964, n.p.
5. Marcel Duchamp in an interview with Otto Hahn, 'Passport No. G255300', Art and Artists, vol. 1, no. 4 (New York, July 1966), pp. 6-11, p.10.
6. Tomkins, 2013, p. 29.
7. Quoted in Linde, 1965, p. 5.
8. Cabanne, 1987, p. 106.
9. Tomkins, 2013, p. 85.
10. Naumann and Obalk (eds), 2000, p. 344 (from a letter of 4 October 1954 to Andre Breton).
11. George Heard Hamilton and Richard Hamilton in conversation with Duchamp, 'Marcel Duchamp Speaks', BBC Third Programme (October 1959); published as a tape by Furlong (ed.), 1976.
12. Ibid., p. 348 (from a letter of 8 March 1956 to Jehan Mayoux).
13. Quoted in Gough-Cooper and Caumont, in Hultén (ed.), 1993, within the entry for 13 May 1960, n.p.
14. Sanouillet and Peterson (eds), 1989, p. 75.
15. Matisse (ed.), 1983, n.p. (Note no. 179).
16. Steven Heller, e-mail to the author (5 February 2013).
17. Quoted in Gough-Cooper and Caumont, in Hultén (ed.), 1993, within the entry for 15 January 1956, n.p.
18. Philippe Collin, Marcel Duchamp, television interview for the programme 'Nouveaux Dimanches' at the Galerie Givaudan, Paris, 21 June 1967; English translation

published as 'Marcel Duchamp Talking about Ready-mades', in Museum Jean Tinguely Basel (ed.) 2002, pp. 37-42, p. 38.
19. Quoted in Clearwater (ed.), 1991, p. 108.
20. Cabanne, 1987, p. 19.
21. Guggenheim, 2006 (1979), p. 50.
22. Ibid., p. 66.
23. Ibid.
24. See the entry on the website of the University of Iowa Museum of Art, whose collection now includes Pollock's mural, <http://uima.uiowa.edu/mural> (28 June 2013).
25. Quoted in Gough-Cooper and Caumont, in Hultén (ed.), 1993, within the entry for 6 May 1966, n.p.

--

H

--

1. Naumann and Obalk (eds), 2000, p. 368 (from a letter of 26 November 1960 to Richard Hamilton).
2. Richard Hamilton, 'Introduction', in Arts Council of Great Britain (ed.), 1966, n.p.
3. Richard Hamilton, 'The Large Glass', in d'Harnoncourt and McShine (eds), 1989, pp. 57-68, p. 58.
4. Ibid., p. 67.
5. Tomkins, 2013, p. 63.
6. This and the following quotes in this entry are from Matisse (ed.), 1983, n.p. (Note no. 80).
7. Sanouillet and Peterson (eds), 1989, p. 30.
8. Kuh (1961), 2000, pp. 81-93, p. 90.
9. Quoted in Guy Viau, 'To Change Names, Simply', interview with Marcel Duchamp on Canadian Radio Television, 17 July 1960 (translated by Sarah Skinner Kilborne) in <www.toutfait.com/issues/volume2/issue_4/interviews/md_guy/md_guy_f.html> (31 March 2013).
10. Quoted in Schwarz, 2000, p. 558.
11. Duchamp quoted in Jouffroy, 1964, p. 118.
12. Quoted in Gough-Cooper and Caumont, in Hultén (ed.), 1993, within the entry for 8 December 1961, n.p.
13. Gabrielle Buffet-Picabia, 'Marcel Duchamp: Fluttering Hearts' (1936), in Hill (ed.), 1994, pp. 15-18, p. 17.
14. Sarazin-Levassor, 2010 (1975/1976), p. 208.

I

1. Quoted in Lebel, 1959, p. 85.
2. Cabanne, 1987, p. 69.
3. Quoted in Gough-Cooper and Caumont, in Hultén (ed.), 1993, within the entry for 5 May 1966, n.p.
4. Duchamp, 'Apropos of "Ready-mades"' (1961), in Sanouillet and Peterson (eds), 1989, pp. 141-42, p. 141.
5. Cabanne, 1987, p. 98.
6. Ibid., p. 102.
7. Sanouillet and Peterson (eds), 1989, p. 30.
8. Duchamp quoted in 'Une lettre de Marcel Duchamp' (to Andre Breton, 4 October 1954), quoted Naumann and Obalk (eds), 2000, p. 344; first printed in Medium, no. 4 (Paris, January 1955).
9. Ibid.
10. Duchamp quoting T.S. Eliot in 'The Creative Act' (1957), in Sanouillet and Peterson (eds), 1989, pp. 138-40, p. 138.
11. Quoted on Caroline Wiseman Modern & Contemporary, <www.carolinewiseman.com/exhibition/cage-onehundredyearslater > (20 January 2013).
12. Ibid.
13. Matisse (ed.), 1983, n.p. (Note no. 35).
14. Ibid. (Note no. 15).
15. Ibid. (Note no. 13).
16. Duchamp, from a conversation of 7 August 1945, quoted in de Rougemont, 1968, pp. 562-71, p. 568.
17. Matisse (ed.), 1983, n.p. (Note no. 9).
18. Ibid. (Note no. 28).
19. Ibid. (Note no. 20).
20. Ibid. (Note no. 9).
21. Cabanne, 1987, p. 16.
22. Jouffroy, 1954, p. 13.
23. Seitz, 1963, pp. 110, 112-13, 129-31, p. 130.
24. Thomas Girst, 'Prix Marcel Duchamp 2000: Seven Questions for Thomas Hirschhorn', in Tout-Fait: The Marcel Duchamp Studies Online Journal, vol. 2, issue 4 (January 2000), <www.toutfait.com/issues/volume2/issue_4/interviews/hirschhorn/hirschhorn.html> (18 August 2012).
25. Duchamp, as quoted by Henri-Pierre Roché, 'Souvenirs of Marcel Duchamp', in Lebel, 1959, pp. 79-87, p. 85

J

1. Quoted in Harriet and Sidney Janis, 'Marcel Duchamp: Anti-Artist', in Ford (ed.), 1945, pp. 18-24, 53, p. 18.
2. Duchamp in The Temptation of St. Anthony, 1946, p. 3.
3. Jouffroy, 1954, p. 13.
4. Ibid.
5. Cabanne, 1987, p. 89.
6. Duchamp quoted in Gough-Cooper and Caumont, in Hultén (ed.), 1993, within the entry for 25 February 1952, n.p.
7. Gough-Cooper and Caumont, in Hultén (ed.), 1993, within the entry for 12 August 1961, n.p.
8. Cabanne, 1987, p. 58.
9. Ibid.

K

1. Sanouillet and Peterson (eds), 1989, pp. 150-51, p. 150.
2. Ibid., p. 151.

L

1. Rousseau quoted in Dash, 2010, p. 141.
2. Gustave Flaubert from Madame Bovary (1856), quoted in Zamora, 1997, p. 178.
3. Quoted in an interview with Otto Hahn, in Gough-Cooper and Caumont, in Hultén (ed.), 1993, within the entry for 23 July 1964, n.p.
4. Ibid.
5. Quoted in an interview with William Seitz, in ibid., within the entry for 15 February 1963, n.p.
6. Quoted in an interview with Otto Hahn, in ibid., within the entry for 23 July 1964, n.p.
7. Duchamp, from a conversation with Schuster, 1957, pp. 143-45, p. 144.
8. Cabanne, 1987, p. 40.
9. Tomkins, 2013, p. 78.
10. Sanouillet and Peterson (eds), 1989, p. 39.

11. Ibid., p. 44.
12. Sanouillet, 1954, p. 5.
13. Lebel, 'Portrait of Marcel Duchamp as a Dropout', in Franklin (ed.), 2006, pp. 72-85, pp. 72, 73.
14. Quoted in Henderson, 1998, p. 72.
15. Levy, 'Duchampiana', in Ford (ed.), 1945, pp. 33-34, p. 34.
16. Levy, 1977, p. 20.
17. Levy, 1936, p. 17.
18. Levy, 'Duchampiana', in Ford (ed.), 1945, pp. 33-34, p. 33.
19. Ibid.
20. Duchamp, 'The Great Trouble with Art in This Country' (1946), in Moure, 2009, pp. 115-17, p. 117.
21. Quoted in Tomkins, 1996, p. 73.
22. De Zayas, 1919, n.p.
23. Sanouillet and Peterson (eds), 1989, p. 43.
24. Ibid., p. 44.
25. Quoted in Taylor, 2009, p. 421.
26. Henri-Pierre Roché quoted in Tomkins, 1996, p. 174.
27. Marquis, 2002, p. 200.
28. Quoted in Naumann, 2012, p. 161.
29. Schwarz, 2000, p. 875.
30. Duchamp in an interview with Pierre Cabanne, 'Marcel Duchamp- je suis un defroque', Arts & Loisirs, 35 (31 May 1966), pp. 16-17, p. 17.
31. Cabanne, 1987, p. 15.

M

1. Wood, 'Marcel', in Kuenzli and Naumann (eds), 1989, pp. 12-17, p. 17.
2. Cabanne, 1987, p. 76.
3. Ibid.
4. Ibid.
5. Anonymous, 1959, pp. 118-19, p. 119.
6. Quoted in Taylor, 2009, p. 409.
7. Ibid., p. 412.
8. Ibid., p. 425.
9. Ibid., pp. 407, 417, 419.
10. Naumann and Deitch (eds), 1998, pp. 22-23.
11. Quoted in Clearwater (ed.), 1991, p. 111.
12. Gray, 1969, pp. 20-23, p. 21.
13. Ibid.
14. Tomkins, 2013, p. 84.
15. Quoted in Gough-Cooper and Caumont, in Hultén (ed.),

1993, within the entry for 24 November 1954, n.p.
16. Sanouillet and Peterson (eds), 1989, p. 191.
17. Ibid., p. 24.
18. Ibid.
19. Ibid., p. 115.
20. Naumann and Obalk (eds), 2000, p. 144 (in a letter from Monte Carlo to Francis Picabia, 17 April 1924).
21. Ibid., p. 151 (in a letter to Ettie Stettheimer of 27 March or May 1925).
22. Quoted in Gough-Cooper and Caumont, in Hultén (ed.), 1993, within the entry for 30 March 1968, n.p.
23. See 'Marcel Duchamp, Munich 1912: Miscellanea', in Friedl, Girst, Mühling and Rappe (eds), 2012, pp. 87-108.
24. Quoted in d'Harnoncourt and McShine (eds), 1989, p. 263.
25. Neill, 2003.
26. All quotes from Gavin Bryars, 'Notes on Marcel Duchamp's Music', in Hill (ed.), 1994, pp. 145-51, p. 145, p. 146.
27. Matisse (ed.), 1983, n.p. (Note no. 199).
28. Ibid. (Note no. 183).
29. Ibid. (Note no. 181).
30. Quoted from an interview with Otto Hahn in Gough-Cooper and Caumont, in Hultén (ed.), 1993, within the entry for 1 July 1966, n.p.
31. Sanouillet and Peterson (eds), 1989, p. 23.

N

1. Quoted in 'French Artists Spur on an American Art', The New York Tribune, 24 October 1915, sec. IV, pp. 2-3, p. 3.
2. Quoted in Hill (ed.), 1994, p. 80.
3. Quoted in Gough-Cooper and Caumont, in Hultén (ed.), 1993, within the entry for 8 April 1959, n.p.
4. Roché, 'Souvenirs of Marcel Duchamp', in Lebel, 1959, pp. 79-87, p. 86.
5. Buffet-Picabia, 'Some Memories of Pre-Dada: Picabia and Duchamp' (1949), in Motherwell (ed.), 1981 (1951), pp. 255-67, p. 260.
6. Ibid.
7. Buffet-Picabia, 'Marcel Duchamp: Fluttering Hearts' (1936), in Hill (ed.), 1994, pp. 15-18, p. 15.
8. Buffet-Picabia, 'Some Memories of Pre-Dada: Picabia and Duchamp' (1949), in Motherwell (ed.), 1981 (1951), pp. 255-67, p. 257.
9. Quoted in Blesh, 1956, p. 74.

10. Sanouillet and Peterson (eds), 1989, p. 78.
11. Matisse (ed.), 1983, n.p. (Notes nos. 185, 186).
12. Naumann and Obalk (eds), 2000, p. 348
 (from a letter of 8 March 1956 to Jehan Mayoux).
13. Ibid., p. 348 (from a letter of 8 March 1956 to Jehan
 Mayoux).
14. Ibid.
15. De Duve, 1991.
16. Levy, 'Duchampiana', in Ford (ed.), 1945, pp. 33-34, p. 33.
17. Ray (1945), 1974, p. 31.
18. Quoted in Titus (ed.), 1932, p. 189.
19. Quoted in d'Harnoncourt and McShine (eds), 1989,
 p. 296.
20. Naumann, 2013.
21. Both quotes from Leja, 2007, p. 233.
22. Fitzpatrick, 2009, p. 63.
23. Dorothea Kelley quoted in Francis M. Naumann, '
 Frederic C. Torrey and Duchamp's Nude Descending a
 Staircase', in Clearwater (ed.), 1991, pp. 11-24, p. 18.
24. Cabanne, 1987, p. 30.

O

1. Sanouillet and Peterson (eds), 1989, p. 43.
2. Ibid., p. 56.
3. Quoted in Ades, Cox and Hopkins (eds), 1999, p. 75.
4. Quoted in Taylor, 2009 p. 421.
5. Quoted in Stauffer, 1981, p. 286.
6. Duchamp in a 1953 interview with Harriet and Sidney
 Janis, quoted in Blunck, 2008, p. 8.
7. Duchamp quoted from a 1955 interview with James
 Johnson Sweeney, 'A Conversation with Marcel
 Duchamp', which first aired in January 1956 on NBC's
 programme 'Elderly Wise Men of Our Day'.
8. Cabanne, 1987, p. 64.
9. Ibid.

P

1. Lebel, 1959, p. 15.
2. Quoted in Sweeney, 1946, p. 20.
3. Quoted in Gough-Cooper and Caumont, in Hultén (ed.),
 1993, within the entry for 9 December 1960, n.p.
4. Ibid., within the entry for 13 May 1960, n.p.
5. Naumann and Obalk (eds), 2000, p. 36 (from a letter of
 27 April 1915 to Walter Pach).
6. Tomkins, 1996, p. 73.
7. Sanouillet and Peterson (eds), 1989, p. 49.
8. Ibid., p.71.
9. Quoted in Tomkins, 1996, p. 73.
10. Paz, quoted in ibid., p. 11.
11. Paz, 1970, n.p.
12. Duchamp, quoted in Steefel Jr, 1977, p. 312, fn. 39.
13. Adcock, 'Duchamp's Perspective: The Intersection of Art
 and Geometry', in Tout-Fait: The Marcel Duchamp
 Studies Online Journal, March 2003, <www.toutfait.com/
 online_journal_details.php?postid= 1908#> (1 April 2013).
14. Sanouillet and Peterson (eds), 1989, p. 25.
15. Frank Brookes Hubacheck quoted in Marquis, 2002,
 p. 294.
16. Duchamp quoted in Jean-Jacques Lebel, 'Mise au point
 (Picabia-Dynamo)', La Quinzaine littéraire, vol. 1, no.
 13 (Paris, 1-15 October 1966), pp. 4-6, p. 6.
17. Matisse (ed.), 1983, n.p. (Note no. 135).
18. Lyotard, 1990.
19. Duchamp quoted in Stieglitz, 1922, p. 2.
20. Interview with Grace Glueck, New York Times
 (14 January 1965), reprinted in Stauffer, 1992, p. 178.
21. Marcel Duchamp, 'Where do we go from here?'
 (lecture, 1961), in Hill (ed.), 1994, p. 89.
22. Tomkins, 2013, p. 43.
23. Ibid.
24. Gough-Cooper and Caumont, in Hultén (ed.), 1993,
 within the entry for 1 June 1961, n.p.
25. Hernri-Pierre Roché, 'Souvenirs of Marcel Duchamp',
 in Lebel, 1959, pp. 79-87, p. 80.
26. Quoted in Stauffer, 1992, p. 107.
27. Quoted in Otto Hahn, 'Marcel Duchamp Interviewed,
 (1966), in Hill (ed.), 1994, pp. 67-72, p. 68.
28. Buffet-Picabia, 'Some Memories of Pre-Dada: Picabia
 and Duchamp' (1949), in Motherwell (ed.), 1988 (1951),
 pp. 253-67, p. 256.

29. Ibid., p. 257.

30. Quoted in Bernard Macardé, 'The Unholy Trinity. Duchamp, Man Ray, Picabia', Tate Etc., 12 (London, Spring 2008), <www.tate.org.uk/context-comment/articles/unholy-trinity> (8 April 2013).

31. Sanouillet and Peterson (eds), 1989, p. 157.

32. Ibid.

33. Motherwell, 'Introduction by Robert Motherwell', in Cabanne, 1987, pp. 7-12, p. 12.

34. Paz, 1970, n.p.

35. Cabanne, 1987, pp. 84, 93.

36. Eglington, 1933, pp. 3, 11.

37. From Edmund White, 'Moma's Boy', Vanity Fair (September 1996), p. 304, quoted in Naumann, 1999, p. 286.

38. Sanouillet and Peterson (eds), 1989, p. 157.

39. Pontus Hultén (ed.), 1993, p. 19.

40. Birnbaum and Gunarsson (eds), 2012, p. 17.

41. Ibid.

42. Hélène Parmelin, Voyage en Picasso, Paris: Robert Laffond, 1980, p. 71, as quoted in Macardé, 2007, p. 9.

43. 'Literatur und Wissenschaft: Jules Henri Poincaré', Münchner Neueste Nachrichten (18 July 1912), p. 2.

44. Duchamp quoted in Rivière, 1966, p. 9.

45. Baruchello and Martin, 1985, p. 29.

46. Quoted in Schwarz, 2000, p. 670.

47. Duchamp, from a conversation of 7 August 1945, quoted in de Rougemont, 1968, pp. 562-71, p. 569.

48. Cabanne, 1987, p. 103.

49. All quotes cited in Gough-Cooper and Caumont, in Hultén (ed.), 1993, within the entries for 21 November 1963, 17 May 1964 and 12 December 1963, n.p.

50. Naumann and Obalk (eds), 2000, p. 321 (from a letter of 17 August 1952 to his sister Suzanne and her husband Jean Crotti).

51. Ibid.

52. Duchamp quoted in Clearwater (ed.), 1991, p. 110.

53. Kuh (1961), 2000, pp. 81-93, p. 90 ff.

54. Sanouillet and Peterson (eds), 1989, p. 111.

55. Ibid., p. 117.

56. Matisse (ed.), 1983, n.p. (Note no. 217).

57. Ibid.

58. Ibid. (Note no. 211).

59. Ibid. (Note no. 244).

60. Ibid. (Note no. 287).

61. Ibid. (Note no. 233).

Q

1. Duchamp quoted in Tomkins, 1976, p. 67.

2. Quoted in Gough-Cooper and Caumont, in Hultén (ed.), 1993, within the entry for 22 June 1966, n.p.

3. Buffet-Picabia, 'Marcel Duchamp: Fluttering Hearts' (1936), in Hill (ed.), 1994, pp. 15-18, p. 16.

R

1. Ray, 1988 (1963), p. 62.

2. Ibid.

3. Sanouillet and Peterson (eds), 1989, p. 153.

4. Ibid. p. 165.

5. Ray, 1969, p. 43.

6. Kuh (1961), 2000, pp. 81-93, p. 92.

7. Tomkins, 2013, p. 17.

8. Kuh (1961), 2000, pp. 81-93, p. 90.

9. Breton, 'Lighthouse of the Bride' (1935), in Ford (ed.), 1945, pp. 6-9, 13, p. 7.

10. From a 1963 interview with Francis Roberts, quoted in Naumann, 2012, p. 175.

11. Cabanne, 1987, p. 47.

12. Sanouillet and Peterson (eds), 1989, p. 33.

13. Quoted in Philippe Collin, Marcel Duchamp, television interview for the programme 'Nouveaux Dimanches' at the Galerie Givaudan, Paris, 21 June 1967; English translation published as 'Marcel Duchamp Talking about Readymades', in Museum Jean Tinguely Basel (ed.), 2002, pp. 37-42, p. 31.

14. Duchamp, 'Apropos of "Readymades"' (1961), in Sanouillet and Peterson (eds), 1989, pp. 141-42.

15. Matisse (ed.), 1983, n.p. (Note no. 172).

16. Sanouillet and Peterson (eds), 1989, p. 33.

17. Naumann and Obalk (eds), 2000, p. 77 (from a letter of c. 13 January 1919 to Carrie, Ettie and Florine Stettheimer).

18. Anonymous, 1965.

19. Duchamp in an interview with Otto Hahn, 'Passport No. G255300', Art and Artists, vol. 1, no. 4 (New York, July 1966), pp. 6-11, p. 10.

20. Duchamp in an interview with Francis Roberts (1963), quoted in André Gervais, 'Note sur le terme readymade

(ou ready-made)', in Chateau and Vanpeene (eds), 1999, pp. 118-26, p. 121.

21. Sanouillet and Peterson (eds), 1989, p. 32.
22. Ibid.
23. Lautréamont, 1966, p. 263.
24. Sanouillet and Peterson (eds), 1989, p. 32.
25. Stauffer, 1981, p. 283; Schwarz, 2000, p. 642.
26. Quoted in Naumann, 1999, p. 15.
27. Quoted in 'BBC Interview with Marcel Duchamp', conducted by Joan Bake well (London, 5 June 1968), from Naumann, 1999, pp. 300-6, p. 303.
28. Quoted in Gough-Cooper and Caumont, in Hultén (ed.), 1993, within the entry for 27 September 1961, n.p.
29. Salvador Dalí, 'L'échecs, c'est moi ('Chess, it's me.')' (1968), in Cabanne, 1987, pp. 13-14, p. 13.
30. Lebel, 1966, pp. 16-19, p. 19.
31. Ibid.
32. Ibid.
33. Duchamp, 'Apropos of "Ready-mades", in Sanouillet and Peterson (eds), 1989, pp. 141-42, p. 142.
34. Sanouillet and Peterson (eds), 1989, p. 75.
35. Lebel, 1966, pp. 16-19, p. 19.
36. Quoted in d'Harnoncourt and Hopps, 1969, p. 17.
37. Cabanne, 1987, p. 77.
38. Quoted in Clearwater (ed.), 1991, p. 108.
39. Quoted in 'Where do we go from here?' (1961), in Hill (ed.), 1994, p. 89.
40. Quoted in Sweeney, 1946, p. 20.
41. Marquis, 2002, p. 200.
42. Ray, 1988 (1963), p. 189.
43. Duchamp, 1956, pp. 5-6, p. 6.
44. Sanouillet and Peterson (eds), 1989, p. 168.
45. Richter, 1969, pp. 40-41, p. 41.
46. Ibid. p. 40.
47. Ibid.
48. Quoted in Richter, 1965, pp. 207-8.
49. Richter, 1982, p. 155 ff.
50. Cabanne, 1987, p. 75.
51. Quoted in Naumann, 1994, p. 110.
52. Roché, 'Souvenirs of Marcel Duchamp', in Lebel, 1959, pp. 79-87, p. 79.
53. Ibid.
54. Ibid.
55. Quoted in Gough-Cooper and Caumont, in Hultén (ed.), 1993, within the entry for 15 April 1959, n.p.
56. Roché quoted in Tomkins, 1996, p. 258.
57. Roché, 'Souvenirs of Marcel Duchamp', in Lebel, 1959,

pp. 79-87, p. 84 ff.
58. Quoted in Cabanne, 1987, p. 73.
59. Buffet-Picabia, 'Magic Circles', in Ford (ed.), 1945, pp. 14-16, 23, p. 14.
60. Duchamp quoted by Lawrence D. Steefel Jr (September 1956), in Stauffer, 1992, p. 62.
61. Duchamp, 'The Great Trouble with Art in This Country' (1946), in Moure, 2009, p. 115-17, p. 117.
62. Naumann and Obalk (eds), 2000, p. 288 (from a letter of 6 February 1950 to Michel Carrouges).
63. Ibid., p. 283 (from a letter of 25 December 1949 to Jean Suquet).
64. Strouhal, 1994, p. 86 ff.

S

1. Naumann and Obalk (eds.), 2000, p. 162 (from a letter of 25 May 1927 to Katherine S. Dreier).
2. Guggenheim, 2006, p. 52.
3. Ibid., p.51.
4. Dijon: Les Presses du Reel, 2007.
5. Quoted in George Baker, T. J. Demos, Kim Knowles and Jacqueline Matisse Monnier, 'Graceful enigmas: Duchamp, Man Ray, Picabia', Tate Etc., 12 (London, Spring 2008) <www.mutualart.com/OpenArticle/Graceful Enigmas/403C3D5B81D9D367> (7 April 2013).
6. Teeny Duchamp, letter to the author of 4 November 1993.
7. Marquis, 2002, p. 286.
8. Naumann, 2012, p. 309.
9. Tomkins, 2013, p. 84.
10. Ibid.
11. Cabanne, 1987, p. 39.
12. Ibid.
13. Sanouillet and Peterson (eds), 1989, p. 49.
14. Ibid., p.71.
15. Cabanne, 1987, p. 39.
16. Hamilton and Bonk (eds), 1999, n.p.
17. Quoted in Gough-Cooper and Caumont, in Hultén (ed.), 1993, within the entry for 13 May 1960, n.p.
18. Duchamp, quoted from the conversations with Denis de Rougemont (1945), in Stauffer, 1992, p. 30.
19. Quoted in Schwarz, 2000, p. 657.
20. Matisse (ed.), 1983, n.p. (Note no. 3).
21. Ibid. (Note no. 21).

22. Ibid. (Note no. 40).

23. Quoted in Gough-Cooper and Caumont, in Hultén (ed.), 1993, within the entry for 10 October 1958, n.p.

24. First published in French on the back cover of the Duchamp number of View, vol. V, no. 1 (New York, March 1945).

25. Cabanne, 1987, p. 58.

26. Ibid.

27. Sanouillet and Peterson (eds), 1989, p. 148.

28. Quoted in Tomkins, 1976, p. 35.

29. Stauffer, 1981, pp. 290, 301.

30. Leopold (ed.), 1995, p. 163.

31. Quoted in Gough-Cooper and Caumont, in Hultén (ed.), 1993, within the entry for 13 May 1960, n.p.

32. Ibid.

33. Quoted in Anonymous, 1959, pp. 118-19, p. 119.

34. Cabanne, 1987, p. 103.

35. Duchamp, 'The Great Trouble with Art in This Country' (1946), in Moure, 2009, p. 115-17, p. 117.

36. Quoted in Gough-Cooper and Caumont, in Hultén (ed.), 1993, within the entry for 31 March 1950, n.p.

37. Philippe Collin, Marcel Duchamp, television interview for the programme 'Nouveaux Dimanches' at the Galerie Givaudan, Paris, 21 June 1967; English translation published as 'Marcel Duchamp Talking about Ready-mades', in Museum Jean Tinguely Basel (ed.), 2002, pp. 37-42, p. 40.

38. Cabanne, 1987, p. 77.

39. Quoted in Tomkins, 1996, p. 443.

T

1. Eiger, 2004, p. 68.

2. Quoted in an interview with Otto Hahn, in Gough-Cooper and Caumont, in Hultén (ed.), 1993, within the entry for 23 July 1964, n.p.

3. Quoted in Tomkins, 2013, p. 55.

4. Quoted in Kuh (1961), 2000, pp. 81-93, p. 92.

5. Ibid.

6. The Western Roundtable on Modern Art, San Francisco, 1949', in Clearwater (ed.), 1991, pp. 106-14, p. 107.

7. Ibid.

8. James Johnson Sweeney, 'Foreword', in Jacques Villon, Raymond Duchamp-Villon, Marcel Duchamp, Solomon R. Guggenheim Museum, New York (exh. cat.), 8 March-8 April 1957, n.p.

9. Quoted by Harriet and Sidney Janis, 'Marcel Duchamp, Anti-Artist' (1945), in Mashek (ed.), 1975, pp. 30-40, p. 31.

10. Kuh, (1961), 2000, p. 83.

11. Quoted from Francis M. Naumann, 'Marcel Duchamp: A Reconciliation of Opposites', in Kuenzli and Naumann (ed.), 1989, pp. 20-40, p. 30.

12. Walter Hopps, 'Marcel Duchamp: A System of Paradox in Resistance', in Hopps, 1963, n.p.

13. Quoted in 'BBC Interview with Marcel Duchamp, conducted by Joan Bakewell' (London, 5 June 1968), in Naumann, 1999, pp. 300-6, p. 303.

14. Sanouillet and Peterson (eds), 1989, p. 33.

15. Cabanne, 1987, p. 47.

16. Quoted in Henderson, 1998, p. 61.

17. Rhonda Roland Shearer and Stephen Jay Gould, 'Hidden in Plain Sight: Duchamp's 3 Standard Stoppages, More Truly a "Stoppage" (An Invisible Mending) Than We Ever Realized', Tout-Fait: The Marcel Duchamp Studies Online Journal, vol. 1, no. 1 (December 1999), <www.toutfait.com/online_journal_details.php?postid=677> (15 March 2013).

18. Sanouillet and Peterson (eds), 1989, p. 33.

19. Roché, 'Souvenirs of Marcel Duchamp', in Lebel, 1959, pp. 79-87, p. 87.

20. Lebel, 'L'Inventeur du temps gratuit', in Le Surréalisme, même, vol. 1, no. 2 (Paris, Spring 1957), pp. 44-51. The text was written as early as 1942.

21. Quoted in Schwarz, 2000, p. 232.

22. Ibid., p. 189.

23. Quoted in an interview with Philippe Collin, in Gough-Cooper and Caumont, in Hultén (ed.), 1993, within the entry for 21 June 1967, n.p.

24. Quoted in an interview with William Seitz, in Gough-Cooper and Caumont, in Hultén (ed.), 1993, within the entry for 15 February 1963, n.p.

25. Naumann and Obalk (eds), 2000, p. 322 (from a letter of 17 August 1952 to his sister Suzanne and her husband Jean Crotti).

26. Tomkins, 2013, p. 83.

27. Kuh (1961), 2000, pp. 81-93, p. 83.

28. Matisse (ed.), 1983, n.p. (Notes nos. 228, 192).

29. Sanouillet and Peterson (eds), 1989, p. 51.

30. Ibid., p.191.

31. Duchamp quoted in an interview with Otto Hahn,

in Gough-Cooper and Caumont, in Hultén (ed.), 1993, within the entry for 15 February 1963, n.p.

U

1. Quoted in Hill (ed.), 1994, p. 89.
2. Scott-Heron, 1990, p. 77.
3. Quoted in Hill (ed.), 1994, p. 89.
4. Ibid.
5. Matisse (ed.), 1983, n.p. (Notes nos. 167-207).
6. Ibid. (Note no. 168).
7. Ibid. (Note no. 169).
8. Ibid. (Note no. 183).
9. Ibid. (Note no. 184).

V

1. Duchamp quoted in Steefel Jr, 1977, p. 312, fn. 39.
2. Quoted in Anonymous, 1966, p. 23.
3. Cabanne, 1987, p. 87.
4. Quoted in Hill (ed.), 1994, p. 67.
5. Quoted in Gough-Cooper and Caumont, in Hultén (ed.), 1993, within the entry for 1 July 1966, n.p.
6. Ibid., within the entry for 20 April 1966, n.p.
7. Louise Varèse, 'Marcel Duchamp at Play', in d'Harnoncourt and McShine (eds), 1989, pp. 224-25, p. 224.
8. Rhonda Roland Shearer and Thomas Girst, 'From Blues to Haikus: An Interview with Charles Henri Ford', Tout-Fait: The Marcel Duchamp Studies Online Journal, vol. 1, no. 2, 2000 <www.toutfait.com/online_journal_details.php?postid=1209> (31 January 2013).
9. Quoted from the exhibition flyer and press release for Alive and Kicking: The Collages of Charles Henri Ford, 1908-2002, The Scene Gallery, New York, 31 October-12 December 2002 (curated by the author).
10. Ibid.
11. From Ford, 'Flag of Ecstasy', in Ford (ed.), 1945, p. 4.

W

1. Gough-Cooper and Caumont, in Hultén (ed.), 1993, within the entry for 17 May 1964, n.p.
2. Ibid., within the entry for 1 July 1966, n.p.
3. Sanouillet and Peterson (eds), 1989, p. 48.
4. Ibid., p. 62 ff.
5. Ibid., p. 65.
6. Quoted in Schwarz, 1970, p. 480.
7. Hamilton and Bonk (eds), 1999, pp. 5-6.
8. Wood, 'Marcel', in Kuenzli and Naumann (eds), 1989, pp. 12-17, p. 14.
9. Ibid., p. 16.
10. Wood, 1992, p. 46.
11. Cabanne, 1987, p. 72.
12. Anonymous, 1959, pp. 118-19, p. 119.
13. From Philippe Collin, Marcel Duchamp, television interview for the programme 'Nouveaux Dimanches' at the Galerie Givaudan, Paris, 21 June 1967; English translation published as 'Marcel Duchamp Talking about Ready-mades', in Museum Jean Tinguely Basel (ed.), 2002, pp. 37-42, p. 40.

X

1. Matisse (ed.), 1983, n.p. (Note no. 23).
2. Duchamp quoted in d'Harnoncourt and McShine (eds), 1989, p. 263.
3. Kiesler, 'Design-Correlation' (1937), in Hill (ed.), 1994, pp. 111-18, p. 111.

Y

1. Daniels, 1992, p. 282 ff.
2. Taylor, 2009, pp. 27, 89.
3. Tomkins, 1996, p. 54.

Dawn Ades, Neil Cox and David Hopkins(eds),
 Marcel Duchamp, London and New York:
 Thames&Hudson, 1999.

Anonymous, 'Art was a Dream' (interview with
 Marcel Duchamp), Newsweek, vol. 54, no. 19
 (New York, 9 November 1959).

Anonymous, 'Artist Marcel Duchamp Visits
 U-classses, Exhibits at Walker', Minnesota
 Daily (22 October 1965).

Anonymous, 'Growing up absurd', The Observer
 (London, 19 June 1966).

Guillaume Apollinaire, The Cubist Painters:
 Aethetic Meditations, New York: Wittenborn, 1970.

Arts Council of Great Britain(ed.), The Almost
 Complete Works of Marcel Duchamp, Tate Gallery,
 London(exh. Cat.), June-July 1966.

Beryl Barr and Barbara Turner Sachs (eds), Artist's and
 Writer's Cookbook, Sausalito: Contact Editions,
 1961.

Gianfranco Baruchello and Henry Martin, Why
 Duchamp. An Essay on Aethetic Impact, New York:
 McPherson, 1985.

Carlos Basualdo and Erica F. Battle(eds.), Dancing
 Around the Bride. Cage, Cunningham,
 Rauschenberg, and Duchamp, Philadelphia
 Museum of Art, 30 October 2012-21 January 2013,
 and Barbican Art Gallery, London, 14 February-9
 June 2013 (exh. cat.), New Haven: Yale University
 Press, 2012.

Daniel Birnbaum and Annika Gunarsson (eds),
 Picasso/Duchamp. 'He was wrong!', Moderna Museet,
 Stockholm (exh. cat.), 25 August 2012-3 March 2013,
 London: Koenig Books, 2012.

Rudi Blesh, Modern Art USA. Men, Rebellion,
 Conquest. 1900-1956, New York: Alfred Knopf, 1956.

Lars Blunck, Duchamps Präzisionsoptik, Munich:
 Silke Schreiber, 2008.

* Ecke Bonk, Marcel Duchamp: The Portable Museum,
 London and New York: Thames&Hudson, 1989.

Leroy C. Breunig, Apollinaire on Art. Essays and Reviews,
 1902-1918, Boston: MFA Publications, 2001.

Milton W. Brown, The Story of the Armory Show,
 New York: Abbeville, 1988.

* Pierre Cabanne, Dialogues with Marcel Duchamp,
 New York: Da Capo, 1987.

Pierre Cabanne, 'Marcel Duchamp – je suis un défroque',
 Arts&Loisirs, 35 (Paris, 31 May 1966).

William A. Camfield, Marcel Duchamp. Fountain,
 Houston: Houston Fine Art Press, 1989.

John Canaday, 'Philadelphia Museum Shows Final
 Duchamp Work', New York Times (7 July 1969),
 reprint Philadelphia Museum of Art: Education
 Division, 1973.

Georges Charbonnier, Six entretiens avec Marcel
 Duchamp, RTF France Culture radio broadcast,
 9 December 1960-13 January 1961.

Dominique Chateau and Michel Vanpeene (eds),
 Étant donné Marcel Duchamp No. 1, Paris:
 Association pour l'Étude de Marcel Duchamp, 1999.

Bonnie Clearwater (ed.), West Coast Duchamp,
 Miami Beach: Grassfield, 1991.

William Copley, 'The New Piece', Art in America,
 vol. 57, no. 4 (New York, July-August 1969).

Dieter Daniels, Duchamp und die Anderen,
 Cologne: DuMont, 1992.

J. Michael Dash, Edouard Glissant, Cambridge:
 Cambridge University Press, 2010.

Leah Dickerman, Inventing Abstraction, 1910-1925.
 How a Radical Idea Changed Modern Art,
 Museum of Modern Art, New York (exh. cat.),
 23 December 2012-15 April 2013.

Katherine S. Dreier and Matta Echaurren,
 Duchamp's Glass. An Analytical Reflection,
 New York: Société Anonyme, 1944.

Marcel Duchamp, 'The Mary Reynolds Collection',
 in Hugh Edwards (ed.), Surrealism and its Affinities.
 The Mary Reynolds Collection, Chicago:
 The Art Institute of Chicago, 1956 (1973).

* Marcel Duchamp, Marcel Duchamp, Étant Donnés,
 Manual of Instructions, Yale:
 Yale University Press, 2009.

Thierry de Duve, Pictorial Nominalism: On Marcel
 Duchamp's Passage from Painting to the Ready-
 made, Minneapolis: University of Minnesota Press,
 1991.

Laurie Eglington, 'Marcel Duchamp, Back in America,
 Gives Interview', Art News, vol. 32, no. 7
 (New York, 18 November 1933).

Dietmar Elger, Dadaism, Cologne: Taschen, 2004.

Tracy Fitzpatrick, Art and the Subway:
 New York Underground, New Brunswick:
 Rutgers University Press, 2009.

James Fitzsimmons, 'Art', Arts&Decoration
 (February 1953).

Charles Henri Ford (ed.), View, vol. 5, no. 1
(New York, March 1945).

Pascal Forthuny, 'Ein französisches Urteil über
die Bayrische Gewerbeschau', Münchner Neueste
Nachrichten (11 July 1912).

Paul B. Franklin (ed.), Étant donné Marcel Duchamp,
no. 5 (Paris, 2006).

Paul B. Franklin (ed.), Étant donné Marcel Duchamp,
no. 7 (Paris, 2006).

Helmut Friedl, Thomas Girst, Matthias Mühling and
Felicia Rappe (eds), Marcel Duchamp in Munich
1912, Lenbachhaus Munich (exh. cat.), Munich:
Prestel, 2012.

Wiliam Furlong (ed.), Audio Arts Magazine, vol. 2,
no. 4 (London, 1976).

Thomas Girst, The Indefinite Duchamp, Ostfildern:
Hatje Cantz, 2013.

Laurence S. Gold, A Discussion of Marcel Duchamp's
Views on the Nature of Reality and Their Relations
to the Course of His Artistic Career, BA dissertation,
Princeton University, May 1958.

Cleve Gray, 'Marcel Duchamp 1887-1968.
The Great Spectator', Art in America, vol. 57,
no. 4 (New York, July-August, 1969).

Peggy Guggenheim, Out of this Century. Confessions of
an Art Addict, London: André Deutsch,
2006 (1979).

Richard Hamilton, 'Foreword', in Not Seen and/or
Less Seen of/by Marcel Duchamp/Rrose Sélavy
1904-1964 (exh. cat. for the Mary Sisler Collection),
New York: Cordier&Ekstrom, 1965.

Richard Hamilton and Ecke Bonk (eds), Marcel
Duchamp, À l'infinitif. In the Infinitive.
A Typotranslation, Cologne: Walther König, 1999.

Susan Hapgood, Neo-Dada. Redefining Art 1958-1962
(exh. cat.), New York: American Federation of Arts,
1994.

Anne d'Harnoncourt and Walter Hopps, 'Étant Donnés:
1. La chute d'eau, 2. Le gaz d'éclairage. Reflections
on a New Work by Marcel Duchamp', Philadelphia
Museum of Art Bulletin, vol. 64, nos. 299 and 300
(April-September 1969).

* Anne d'Harnoncourt and Kynaston McShine (eds),
Marcel Duchamp, Munich: Prestel, 1989
(reprint exh. cat. Museum of Modern Art,
New York and Philadelphia Museum of Art, 1973).

Charles Harrison and Paul Wood (eds), Art in Theory

1900-1990, Oxford: Blackwell, 1992.

* Linda Dalrymple Henderson, Duchamp in Context.
Science and Technology in the Large Glass and
Related Works, Princeton: Princeton University
Press, 1998.

Anthony Hill (ed.), Duchamp: Passim, Langhorne,
PA: G+B Arts International, 1994.

David Hopkins, Marcel Duchamp and Max Ernst.
The Bride Shared. Oxford: Clarendon, 1998.

Walter Hopps (ed.), By or Of Marcel Duchamp or Rrose
Sélavy. A Retrospective Exhibition, Pasadena Art
Museum (exh. cat.), 8 October-3 November 1963.

* Pontus Hultén (ed.), Marcel Duchamp, Cambridge:
MIT Press, 1993 (including Jennifer Gough-Cooper
and Jacques Caumont, 'Ephemerides on and about
Marcel Duchamp and Rose Sélavy, 1887-1968')

Jasper Johns, 'Thoughts on Duchamp', Art in America,
vol. 57, no. 4 (New York, July-August 1969).

Alain Jouffroy, 'L'idée du jugement devrait
disparaître……', Arts, vol. 491 (Paris, 24-30
November 1954).

Alain Jouffroy, Une Révolution du regard: à propos de
quelque peintres et sculpteurs contemporains, Paris:
Gallimard, 1964.

Rudolf E. Kuenzli and Francis M. Naumann (eds),
Marcel Duchamp. Artist of the Century, Cambridge:
MIT, 1989.

Katherine Kuh, 'Marcel Duchamp'(1961), in The Artist's
Voice: Talks with Seventeen Modern Artists,
New York: Da Capo, 2000.

Comte de Lautréamont, Les Chants de Maldoror,
New York: New Directions Books, 1966.

* Robert Lebel, Marcel Duchamp, New York:
Grove Press, 1959 (1996).

Robert Lebel, 'The Ethic of the Object', Art and Artist,
vol. 1, no. 4 (London, July 1966).

Michael Leja, Looking Askance: Skepticism and
American Art from Deakins to Duchamp,
California: University of California Press, 2007.

David Leopold (ed), Max Stirner, The Ego and Its Own,
Cambridge: Cambridge University Press, 1995.

Julien Levy, Surrealism, New York: Black Sun Press, 1936.

Julien Levy, Memoirs of an Art Gallery, New York:
Putnam, 1977.

Ulf Linde, 'Samtal med Marcel Duchamp',
Dagens Nyheter (Stockholm, 10 September 1965).

Jean François Lyotard, Duchamp's TRANS/-formers,

Venice, CA: Lapis, 1990.

Henry McBride, 'The Nude-Descending-a-Staircase Man Surveys Us', The New York Tribune (12 September 1915).

Bernard Macardé, Marcel Duchamp. La vie à credit, Paris: Flammarion, 2007.

Alice Goldfarb Marquis, Marcel Duchamp. The Bachelor Stripped Bare, Boston: MFA Publications, 2002.

Joseph Mashek (ed.), Marcel Duchamp in Perspective, Englewood Cliffs: Prentice Hall, 1975.

* Paul Matisse (ed.), Marcel Duchamp. Notes, Boston: G. K. Hall, 1983.

Robert Motherwell (ed.), The Dada Painters and Poets. An Anthology, Cambridge: Harvard University Press, 1988 (1951).

Gloria Moure, Marcel Duchamp. Works, Writings, Interviews, Barcelona: Ediciones Polígrafa, 2009.

Museum Jean Tinguely Basel (ed.), Marcel Duchamp (exh. cat.), Ostfildern: Hatje Cantz, 2002.

Francis M. Naumann, New York Dada, 1915-1923, New York: Abrams, 1994.

* Francis M. Naumann, Marcel Duchamp. The Art of Making Art in the Age of Mechanical Reproduction, New York: Abrams, 1999.

Francis M. Naumann, The Recurrent, Haunting Ghost. Essays on the Art, Life and Legacy of Marcel Duchamp, New York: Readymade Press, 2012.

Francis M. Naumann (ed.), Marcel Duchamp, 'Nude Descending a Staircase: An Homage', Francis M. Naumann Fine Art, New York, 15 February-29 March 2013.

Francis M. Naumann and Bradley Bailey, Marcel Duchamp. The Art of Chess, New York: Readymade Press, 2009.

Francis M. Naumann and Jeffrey Deitch (eds), Maria. The Surrealist Sculpture of Maris Martins, André Emmerich Gallery, New York (exh. cat.), 19 March-18 April 1998.

* Francis M. Naumann and Hector Obalk (eds), Affect. Marcel. The Selected Correspondence of Marcel Duchamp, London and New York: Thames & Hudson, 2000.

Ben Neill, 'Christian Marclay', Bomb, issue 84 (Summer 2003).

James Nelson (ed.), Wisdom: Conversations with the Elder Wise Men of our Day, New York:

Norton, 1958.

Friedrich Nietzsche, Briefwechsel, Kritische Gesamtausgabe, III, 7/1, Berlin: De Gruyter, 2003.

Anaïs Nin, The Diary 1931-1934, New York: Harcourt, Brace and World, 1966.

John P. O'Neil (ed.), Barnett Newman, Selected Writings and Interviews, New York: Alfred A. Knopf, 1990.

Octavio Paz, Marcel Duchamp or the Castle of Purity, London: Cape Golliard, 1970.

Stuart Preston, 'Diverse Facets: Moderns in Wide Variety', New York Times, Section 10 (20 December 1953).

Man Ray, 'On July 28, 1968 …', Art in America, vol. 57, no. 4 (New York, July-August 1969).

Man Ray, 'Bilingual Biography. I and Marcel: A Dual Portrait of Thirty Years' (1945), Opus International, no. 49 (Paris, March 1974).

Man Ray, Self-Portrait, London: Bloomsbury, 1988.

Rosa Regás, 'Entrevista con Marcel Duchamp', Siglo, vol. 20, no. 26 (Barcelona, 23 October 1965).

Hans Richter, Dada: Art and Anti-Art, London and New York: Thames & Hudson, 1965.

Hans Richter, 'In Memory of a Friend', Art in America, vol. 57, no. 4 (New York, July-August, 1969).

Hans Richter, Begegnungen von Dada bis Heute, Cologne:DuMont, 1982.

Claude Rivière, 'Marcel Duchamp devant le pop-art', Combat (Paris: 8 September 1966).

Denis de Rougemont, 'Marcel Duchamp, mine de rien', in Journal d'une époque (1926-1936), Paris: Gallimard, 1968.

John Russell, 'Assembling Scattered Works by the Cognescenti's Painter', New York Times, (28 November 2001).

* Michel Sanouillet and Elmer Peterson (eds), The Writings of Marcel Duchamp, New York: Da Capo. 1989.

Lydie Fischer Sarazin-Levassor, A Marriage in Chek: The Heart of the Bride Stripped Bare by Her Bachelor, Even, Dijon: Les Presses du Reel, 2007.

Lydie Fischer Sarazin-Levassor, Meine Ehe mit Marcel Duchamp, Berne: Piet Meyer, 2010 (1975/1976).

Winthrop Sargeant, 'Dada's Daddy', Life, vol. 32, no.17 (New York, 28 April 1922).

Harold C. Schonberg, 'Creator of Nude Descending Reflects After Half a Century', New York Times (12 April 1963).

Jean Schuster, 'Marcel Duchamp, vite', Le Surréalisme, meme, no. 2 (Paris, Spring 1957).

* Arturo Schwarz, The Complete Works of Marcel Duchamp, New York: Delano Greenidge, 2000.

Gil Scott-Heron, Now and Then. The Poems of Gil Scott-Heron, Edinburgh: Payback, 1990.

William Seitz, 'What Happened to Act: An Interview with Marcel Duchamp on Present Consequences of New York's 1913 Armory Show', Vogue, vol.141, no.4 (New York, 15 February 1963).

Serge Stauffer, Marcel Duchamp. Die Schriften, Zürich: Regenbogen, 1981.

Serge Stauffer, Marcel Duchamp, Interviews und Statements, Ostfildern: Hatje Cantz, 1992.

Laurence D. Steefel Jr, The Position of Duchamp's 'Glass' in the Development of his Art, New York and London: Garland Publications, Inc., 1977.

Alfred Stieglitz, 'Letter to the Editor' (13 April 1917), The Blind Man, no. 2 (New York, May 1917).

Alfred Stieglitz, 'Can Photography have the Significance of Art?', Manuscripts, no. 4(New York, December 1922).

Ernst Strouhal, Duchamps Spiel, Vienna: Sonderzahl, 1994.

James Johnson Sweeney, 'Eleven Europeans in America', The Museum of Art Bulletin, vol. 13, nos.4-5 (New York, 1946).

* Michael Taylor, Étant donnés, Philadelphia: Philadelphia Museum of Art, 2009.

The Temptation of St. Anthony, Washington, DC: American Federation of Arts, 1946.

Edward W. Titus(ed.), This Quarter. Surrealist Number, Paris: The Black Manikin Press, 1932.

Calvin Tomkins, The Bride and the Bachelors. Five Masters of the Avant-Garde: Duchamp, Tinguely, Cage, Rauschenberg, Cunningham, New York: Penguin, 1976.

* Calvin Tomkins, Duchamp. A Biography, New York: Holt, 1996 (1998).

* Calvin Tomkins, Marcel Duchamp. The Afternoon Interviews, New York: Badlands Unlimited, 2013.

Radu Varia, Brancusi, New York: Rizzoli, 1986.

Thomas Venter, 'Der Look Passiert Nicht', Süddeutsche Zeitung (Munich, 27 August 2001).

Steven Watson, Strange Bedfellows. The First American Avant-Garde, New York: Abbeville Press, 1991.

Walt Whitman, The Complete Poems, London: Penguin, 1996.

Beatrice Wood, I Shock Myself, San Francisco: Chronicle Books, 1996.

Lois Parkinson Zamora, The Usable Past. The Imagination of History in Recent Fiction of the Americas, Cambridge: Cambridge University Press, 1997.

George de Zayas, Caricatures: Huit peintres deux sculpteurs et musician très modernes (text by Curnonsky), Paris, 1919.

* 는 지은이 추천 도서.

1887
7월 28일 프랑스 노르망디의 블랭빌에서 태어나다.

1902
첫 그림을 그리다.

1904
루앙의 에콜 보쉬에Ecole Bossuet를 졸업하다.
1905년 7월까지 쥘리앙 아카데미에서 회화를 공부하다.

1905~1911
1910년까지 프랑스 잡지에 만화 드로잉을 그리다.
루앙의 인쇄 사무실에서 일하다. 1년간 자원입대하여
군 복무하다. 파리 외곽의 뇌이에 거주하며 작업하다.
평생 동안 지속된 프란시스 피카비아와의 우정이 시작되다.
퓌토의 큐비즘 서클에 참여하다. 첫 전시를 개최하다.
최초의 기계 이미지인 '커피 밀, 1911'을 제작하다.
당시에는 몰랐으나 한 아이의 아버지가 되다.

1912
큐비즘 단체전에서 형들이 '계단을 내려오는 누드 No. 2'를
거부한 뒤 뮌헨에서 여름 3개월 동안 머물다. 가장 중요한
그림들을 그리다. 소수의 작품을 제외하고 이후 6년간
그림을 전면 중단하다.

1913
뉴욕의 아모리 쇼에서 '계단을 내려오는 누드 No. 2'가
스캔들을 일으키다. 생트-쥬느비에브 도서관의 사서로
일하다. 부엌 의자에 자전거 바퀴와 포크를 설치하다.
'세 개의 표준 정지'를 통해 예술에 우연을 도입하다.
유리를 사용한 첫 작품을 제작하다.

1914
파리의 한 백화점에서 첫 레디메이드로 병 건조대를 구입하다.
16개 노트의 사진 복제와 1점의 드로잉이 포함된
'1914년 상자'를 출판하다.

1915
뉴욕에 가서 1918년까지 체류하다.
모더니즘 및 아방가르드 화가와 작가로 이루어진
아렌스버그의 모임에 참여하다. 만 레이를 만나다.

1917
앙리-피에르 로셰, 베아트리스 우드와 함께 다다 잡지
〈롱롱〉과 〈눈 먼 사람〉을 발행하다. 레디메이드 소변기
'샘'이 뉴욕의 예술계에서 스캔들을 일으키다.

1918
그의 후원자이자 컬렉터인 캐서린 S. 드라이어의 주문을
받아 마지막 그림 '너는 나를'을 그리다.
부에노스 아이레스로 향하다.

1919
파리로 돌아오다.
레오나르도 다빈치의 '모나리자' 복제본에 콧수염과
염소수염을 그린 레디메이드 'L. H. O. O. Q.'를 제작하다.

1920
여성 분신 에로즈 셀라비가 처음 등장하다.
뉴욕에서 광학 기계를 만들기 시작하다.
무명 협회를 공동 설립하다.

1921
만 레이와 함께 창간호이자 유일호인 〈뉴욕 다다〉를
발행하다.

1923
1912년에 첫 습작을 제작하고 제목을 정한 뒤,
1915년부터 만들기 시작한 '자신의 독신자들에 의해
발가벗겨진 신부, 조차도' 또는 '큰 유리'를 미완성 상태로
남겨두다. 파리에 정착해 1942년까지 머물다.
이후 10년간 주요 유럽 체스 선수권 대회에 참여하다.

1924
룰렛에서 돈을 버는 시스템을 만들기 위한 자금을 조달하려
'몬테 카를로 채권'을 제작하다. 메리 레이놀즈를 만나 이후
20년간 가까운 관계를 유지하다.

1926
만 레이와 함께 말장난과 광학적 환영을 토대로
〈빈혈 영화〉를 만들다.

1927
리디 사라쟁르바소르와 짧은 결혼 생활을 시작하다.

1932
비탈리 할베르스타트와 함께 체스에서 보기 드문 종반전
상황을 다룬 책인 《대립과 자매 칸들이 화해하다》를
프랑스어와 영어, 독일어로 출판하다.

1934
복사한 93장의 노트 및 그의 가장 중요한 작품
'큰 유리'와 관계된 자료들을 포함해 동일한
제목의 '녹색 상자'를 출판하다.

1935
가장 중요한 작품들 미니어처와 복제본으로 구성된
'여행 가방 속 상자' 작업을 시작하다. 이 작품의 에디션은
그의 사후에도 계속해서 조립된다.

1942
파리를 떠나 뉴욕에서 죽기 직전까지 머물다.
앙드레 브르통과 공동 기획한 초현실주의 전시를 포함해
추방당한 초현실주의자들과 협업하다.
페기 구겐하임과 함께 그녀의 금세기 미술 갤러리 일에
착수하다. 이 무렵 미국의 브라질 대사 부인인 조각가
마리아 마르틴스와 연애를 시작해 1950년까지
연인 관계를 지속하다.

1945
찰스 헨리 포드가 발행하는 잡지 〈뷰〉가 한 호 전체를
마르셀 뒤샹에게 헌정하다. 이후 20년 동안 아상블라주
'주어진 것'을 비밀리에 제작하다.

1947
파리에서 앙드레 브르통과 함께 〈1947년의 초현실주의〉
전시를 기획하고 도록을 제작하다.

1950
'주어진 것'과 관련된 에로틱한 오브제들 중
첫 작품을 제작하다.

1954
알렉시나 새틀러(티니)와 결혼하다.

1955
미국 시민이 되다.

1958
미셸 사누이에가 엮은 뒤샹의 글 모음집
《소금 장수, 마르셀 뒤샹의 글》이 프랑스어로 출판되다.

1959
카탈로그 레조네를 포함한, 뒤샹에 대한 최초의 포괄적이고
중요한 책 로베르 르벨의 《마르셀 뒤샹에 대하여》가
영어와 프랑스어로 출판되다.

1960
리처드 해밀턴이 타이포그래피로 옮긴 뒤샹의 노트
'녹색 상자'가 영어로 출판되다.

1963
패서디나 미술관에서 첫 주요 회고전이 개최되다.

1964~1965
14점의 레디메이드가 8개 에디션으로 복제되다.

1966
유럽에서의 첫 주요 회고전이 런던의 테이트 미술관에서
개최되다.

1967
'큰 유리'와 관계된 79개의 노트를 복사한
'부정법(흰색 상자)'을 출판하다.

1968
10월 2일 파리 근교의 뇌이에서 사망하다.
뒤샹 가의 묘가 있는 루앙의 기념 묘지에
다른 가족들과 함께 묻히다.
1969년 7월 7일 그의 작품 '주어진 것: 1. 폭포 /
2. 조명용 가스등'이 필라델피아 미술관에서
대중에게 공개되다.

INDEX

뒤샹
딕셔너리
THE DUCHAMP DICTIONARY A to Z

토마스 기르스트 지음
주은정 옮김

1판 1쇄	2016년 6월 10일
펴낸이	이영혜
펴낸곳	디자인하우스
	서울시 중구 동호로 310 태광빌딩
	우편번호 04616

대표전화	(02) 2275-6151
영업부직통	(02) 2263-6900
팩시밀리	(02) 2275-7884, 7885
홈페이지	www.designhouse.co.kr
등록	1977년 8월 19일, 제2-208호

편집장	김은주
편집팀	박은경, 이수빈
디자인팀	김희정
마케팅팀	도경의, 정영주
영업부	고은영
제작부	이성훈, 민나영, 이난영

출력·인쇄	중앙문화인쇄

ISBN	978-89-7041-687-8 (03600)
가격	18,000원